JN035244

ジャポニスムを考える

日本文化表象をめぐる他者と自己

ジャポニスム学会編

編集委員
*
高木陽子
村井則子
高馬京子
藤原貞朗

思文閣出版

Japonisme Reconsidered:
The Other and the Self in Representations of Japanese Culture

Takagi Yoko, Murai Noriko, Koma Kyoko, and Fujihara Sadao, editors

Shibunkaku Publishing Co. Ltd., 2022
ISBN 978-4-7842-2034-2

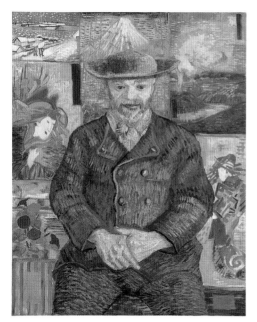

口絵1 フィンセント・ファン・ゴッホ
《タンギー爺さん》 1888年
油彩 カンヴァス 92×75cm
ロダン美術館蔵
© Musée Rodin (photo Jean de Calan)

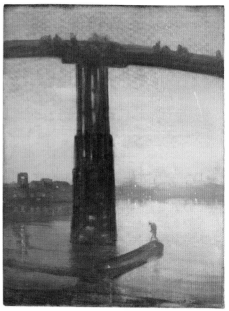

口絵2 ジェームズ・マクニール・ホイッスラー
《青と金のノクターン―オールド・バターシー・
ブリッジ》 1872-75年頃
油彩 カンヴァス 68×51cm
テート・ブリテン蔵
Presented by the Art Fund 1905. Photo: Tate

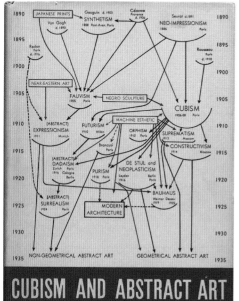

口絵3 1936年にニューヨーク近代美術館（MoMA）で
開催された展覧会図録『Cubism and Abstract Art
（キュビズムと抽象美術）』表紙カバー
© The Museum of Modern Art/Licensed by
SCALA /Art Resource, NY

　縦軸の〈時間〉に沿って「発展」するモダン・
アートの軌跡。横軸の〈空間〉にも注目したい。
モダン・アートの矢印は「日本版画」や「黒人
彫刻」を吸収しながら海を越え、やすやすと国
境を行き交う。さながら20世紀美術史の航海
図のよう。

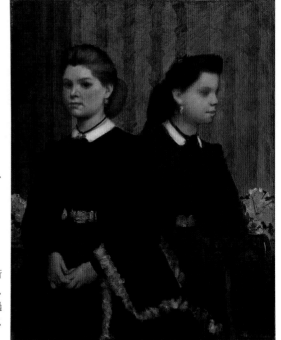

口絵4　エドガー・ドガ
　　　《二人の姉妹（ジョヴァンナとジュリアーナ・
　　　　ベレッリを描いた肖像画）》
　　　1865-66年
　　　油彩
　　　カンヴァス　92.08×72.39cm
　　　ロサンゼルス・カウンティ美術館蔵

　この絵画発表当時、この作品に日本美術の影響を読み取った批評家がいた。しかし、ジャポニスム研究者はこれまでそれを見過ごしてきた。見過ごされているジャポニスムの作品はまだたくさんあることだろう。

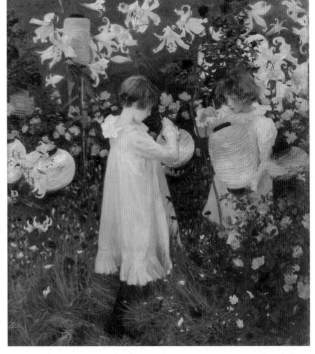

口絵5　ジョン・シンガー・サージェント
　　　《カーネーション、リリー、
　　　　リリー、ローズ》1885-86年
　　　油彩
　　　カンヴァス　174×153.7cm
　　　テート・ブリテン蔵
　　　Presented by the Trustees of
　　　the Chantrey Bequest 1887.
　　　Photo: Tate

　日本的要素が際立っていないジャポニスムの作品も多くある。この絵で日本趣味は児童表象や植物描写などハイブリッドな関心が重なる想像空間の一部になっている。アメリカ国籍だがイタリアに生まれ育ち、イギリスで活躍したサージェントの作風は、ロシア人画家をも魅了し、巡って明治日本でも紹介された。ジャポニスムは越境型の日本表象であった。

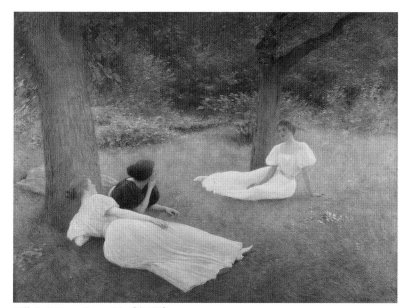

口絵6　ラファエル・コラン《庭の隅》
　　　1895年　油彩　カンヴァス　143.9×195.4cm　前田育徳会蔵

　コランは近代洋画の大家となった黒田清輝の師匠として知られているが、浮世絵的な要素を自らの作品に取り込んでいたことが近年の研究で明らかになってきた。黒田は、そのようなコランの日本美術摂取を、ジャポニスムとは意識せず、むしろ「西洋的な」ものとして解釈し、近代日本に広めた。

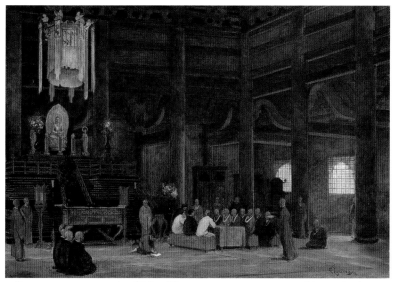

口絵7　フェリックス・レガメ《禅宗の僧侶とエミール・ギメのフランス使節団の会談》
　　　1876-78年頃　油彩　カンヴァス　ギメ東洋美術館蔵
　　　Photo© RMN-Grand Palais (MNAAG, Paris)/image RMN-GP

　京都・建仁寺の禅僧とフランス人宗教マニアの邂逅。異文化間の精神的交流が、美術作品間の造形的影響やモノ文化の流通関係とパラレルに論じられはじめたのは、比較的近年になってからのことにすぎない。

欧米の近代美術運動として理解されるジャポ
ニスムには、明治日本の美術工芸品がその下支
えをしたという一面もあった。殖産興業政策の
一環で商品として輸出された工芸品のなかには
ヨーロッパの装飾美術の産地を視察して開発さ
れたものもある。それじたい、「純粋な」日本
工芸でないハイブリッドなメイド・イン・ジャ
パン商品だったわけで、ジャポニスムは複雑で
ある。

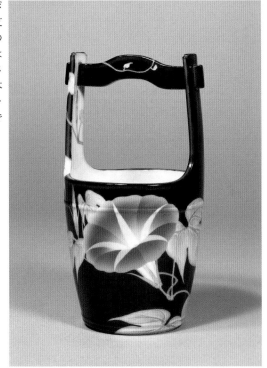

口絵8　加藤友太郎《色絵朝顔文手桶形花生》
　　　東京藝術大学蔵　釉下彩磁器
　　　高20.1cm　口径10.3cm
　　　画像提供：東京藝術大学／DNP artcom

口絵9　農商務省編纂
　　　『農商務省商品陳列館蔵品世界陶磁器図集』
　　　表紙
　　　1921年　辻本写真工芸社

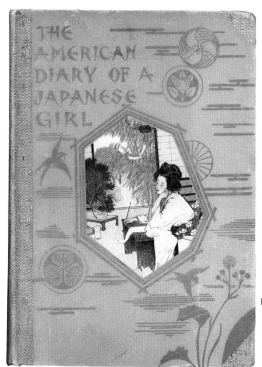

ノグチ(野口米次郎)は「朝顔嬢」の偽名でこの小説（口絵10）を発表した。欧米圏でも「ローズ」や「マーガレット」など花の名前が女性のネーミングに使用されることが多いが、日本イメージとジェンダーの関係は深い。「お菊さん」（口絵11）、「朝顔嬢」から、サクラ／フジヤマ／和装美人の三点セット（口絵12）を経て、海外でも人気の高い現代のマンガ『カードキャプターさくら』まで、はかない花の名を授けられた日本人女性たち。

口絵10　ヨネ・ノグチ(野口米次郎) 著
　　　　『日本少女の米国日記』表紙　1902年
　　　　ニューヨークStokes社の初版
　　　　挿絵はゲンジロー・イェト（江藤源次郎）
　　　　による
　　　　個人蔵　撮影：エドワード・マークス氏

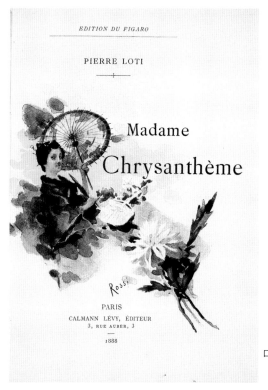

口絵11　ピエール・ロティ著『お菊さん』標題紙
　　　　1888年
　　　　国際日本文化研究センター蔵

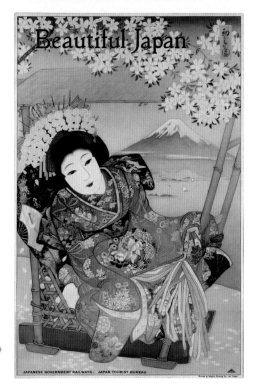

口絵12 吉田初三郎
　　　《Beautiful Japan「駕籠に乗れる美人」》
　　　1930年
　　　鉄道省発行　中村俊一朗氏蔵

口絵13 タカラトミー　リカちゃん雪ミク人形（TOMY
COMPANY Poupée *Licca-chan Snow Miku*）
2014年
©MAD, Paris/ Jean Tholance
Paris, Musée des Arts Décoratifs

　JAPAN EXPOでも人気があり、またパリ・
シャトレ座で開催した渋谷慶一郎によるオペ
ラ「The end」でも多くの観客を集めるなどフ
ランスでも一部知名度のあるヴォーカロイド初
音ミクの「コスプレ」をするリカちゃん人形。
パリで開かれた「Japon−Japonismes. Objets
inspirés, 1867-2018」展の中で展示された。系
譜的継承ではないにせよ、ジャポニスム期にフ
ランスに受容された「ムスメ」という、かわい
い日本女性のイメージは、現代においても変わ
らずに続いているのではないだろうか。

口絵14 クロード・モネ《ラ・ジャポネーズ》(1876
　　　年)に描かれたキモノの再現を着ている
　　　女性
　　　「ボストン・グローブ」紙　2016年2月
　　　8日付（撮影日は2015年6月24日）
　　　ゲッティイメージズ

　ジャポニスムは過去の問題ではない。ボストン美術館が所蔵しているこの絵画作品が日本に巡回した際に、画中に描かれた打掛を参考にして実際に着用できる衣装が制作された。それを着て《ラ・ジャポネーズ》になれるイベントは、東京では好評を博した一方で、ボストンでは「文化の盗用」だと一部の市民から抗議運動が起こり、中止に追い込まれた。

口絵15　オランダの和装愛好家グループ
　　　　「キモノでジャックNL」のFacebook

口絵16　パリのラ・ヴィレットで開催された「Manga⇔Tokyo」展風景　2018年12月
　　　　撮影：高木陽子

　「Manga⇔Tokyo」展は、日本政府が主導した複合型文化発信事業「ジャポニスム2018：響あう魂」
の一企画であった。会場の雰囲気は、19世紀後半フランスの大衆の熱狂を彷彿させるものであり、私
たちが生きている時代とジャポニスムの関係を考えるきっかけを与えてくれる。現代文化はジャポニス
ム研究の対象となるのか、ジャポニスムの主体は誰なのだろうか。

序・ジャポニスムを考える　　　　　　　　　　　　　　　高木陽子・村井則子　3

序・ジャポニスムを考える

高木陽子・村井則子

二〇〇〇年に刊行された『ジャポニスム入門』（ジャポニスム学会編）は、「「ジャポニスム」という言葉は、日本人のあいだでは必ずしも一般になじみ深いものとは言えないかもしれない」という高階秀爾による一文から始まる。[1] あれから二〇年の時が経ち、果たして現在の日本では、どうだろうか。ジャポニスムという言葉は、近年、美術だけでなく、わたしたちの日常生活を取り囲む衣食住やポピュラー文化のさまざまな側面で使われるようになっている。本書の目的は、ジャポニスムの概念とは何か、ジャポニスムを研究することとは何かをあらためて考えることにある。

『ジャポニスム入門』序文で高階がジャポニスムを近代美術運動として定義しているように、ジャポニスムは、印象派にはじまり一九世紀後半から二〇世紀初頭にかけてパリを中心に発達した近代美術に見られる日本文化への関心や日本美術の影響として一般的に知られている。[2]『ジャポニスム入門』は、フランスだけではなくイギリスやオーストリアといった欧州各地やアメリカ合衆国の状況、そしてジャポニスム研究の出発点であった絵画や版画研究だけではなく装飾美術、建築、音楽、写真やファッションといった多様な芸術ジャンルに表れた日本文化のインパクトや日本美学の吸収を包括的に日本語で紹介した最初の書籍であった。[3] 今日までジャポニスムの基本書として広く読まれている。日本の造形や美意識が近代美術の形成に与えた役割への理解を広め、ジャポニスムという研究分野を確立させるために大きな貢献をもたらした。

その後二〇年が経ち、ジャポニスムに対する認識は世界的に格段に広がり、理解も深まってきた。[4] 多様な地域や媒体をテーマとした展覧会が、日本や欧米各地の美術館で開催されてきた。文化史研究においても、ジャポニスムに関する様々な調査や多彩な論考が発表され、今日では、ジャポニスム研究をリードしてきた美術史の分野

だけではなく、詩、小説、舞台芸術、園芸、映画、博覧会、コレクションといった様々な文化形態における様々な日本流行が、一九世紀末から二〇世紀前半にかけてユーラシアやアメリカ大陸といった西欧大都市を中心に起きた日本流行が、一九世紀末から二〇世紀前半にかけてユーラシアやアメリカ大陸の各地に拡散して浸透していった経緯の詳細も明らかになってきた。また、ジャポニスムを方向付けた人々は、西洋の男性芸術家だけではなく、女性の芸術家・コレクターや、彼ら・彼女らに日本を含む東アジアの文物を売った美術商や、海外に渡った日本人など、ジェンダーや職業や国籍もバラエティに富んだグループであった。これらのジャンルや地域や年代の広がりや参加者の多様性を包括的に紹介する入門書を二〇年前のように編纂することは、もはや際限の無い事典的な試みとなるであろう。

『ジャポニスムを考える』の目的は、そのような様々な個別の事例を網羅的に採取し、「この地方にも見つかった知られざるジャポニスム」や「このような文化表現にも新たに確認された日本文化の影響」という類いの情報のアップデート的な集積としては設定しなかった。そのような研究にはそれぞれ学問的な意義がもちろんある。

一方、本書の主眼は、二一世紀に入り拡張し続けてきたジャポニスム研究の歩みを踏まえ、それらが示す大きな傾向を把握することにある。本書が目指すのは、ジャポニスムという用語でとらえられてきた文化表現や現象に関する研究を通して、これまでどのような知識や問題意識が生み出されてきたのかを改めて見つめ直すことだ。

言葉をかえて言うと、本書のメインテーマは「ジャポニスムとは何か」ではなく、「ジャポニスム研究とは何か」を考えてみることにある。それを問うてみることは、迂回的ながらもジャポニスムをどうとらえるのかという問題に戻っていくプロセスであり、さらに現代まで途切れることなく受容されてきた「（西洋にとっての）他者」としての日本の眼差しを意識して発信してきた自らの文化にまつわる言説や表現を批判的に検証する知的作業に広がっていく。それにより、ジャポニスムという一つの歴史的な現象を通して、国民国家の時代に現れた「日本」という場所や「日本文化」という概念をめぐる認識、齟齬、想像、幻想、理想、そしてそれらの限界に現れた知的作業に現れた「日本」の限界を相対化する越境的な視点を提示することにつなげていくのである。以

下、これまでのジャポニスム研究から見えてきた視点のなかから、本書の構成に関係するいくつかの論点を紹介したい。

モダニズム美術としてのジャポニスム

近代西洋に与えた日本文化の衝撃に「ジャポニスム」という言葉を用いてその歴史に輪郭線を最初に与えたのは、欧米の近代美術史学であった⑦。ジャポニスムとはパリを中心に発達した西洋近代美術史の一傾向として先ずは語られた。なぜ美術史だったかというと、これはそれまでの権威であったアカデミーの美術を批判ないし否定することにより出発したモダニズム美術の形成の動きと、その当事者による日本の美術工芸品の発見が、見えやすいかたちでぴたりと重なっていたからであろう（口絵1、2）。そこで重要視されたのは、日本では民衆の娯楽文化と見做されていた浮世絵版画などがエドゥアール・マネ（1832-1883）やフィンセント・ファン・ゴッホ（1853-1890）といった先鋭的な近代画家たちにより熱烈に鑑賞されたという史実だった。ただし、マネ、ファン・ゴッホ、ジェームズ・マクニール・ホイッスラー（1834-1903）、クロード・モネ（1840-1926）などジャポニスムにおいて主要とされる画家で実際に日本を訪れた者は誰一人としていない。遠い日本に旅してその国の実情を知ることが彼らのプライオリティではなかったからだ。肝心なのは、当時の美術の中心になりつつあったパリでどのように自らの絵画を近代化するかということであり、日本との出会いはそのひとつの契機にすぎなかった。

この点に注目した後世の美術史家たちは、Japonisme（「日本」＋「主義」あるいは「派」）というフランス語の言葉を美術史用語として定着させた。

このようなモダニズム美術の流れにおける日本の位置を表しているものに、アルフレッド・H・バー・ジュニア（1902-1981）が一九三六年にニューヨーク近代美術館で開催した展覧会の図録『キュビズムと抽象美術（Cubism and Abstract Art）』の表紙に採用された図式がある（口絵3、図1）⑧。近代美術における抽象化の流れを図式化した試みとして有名だ。ここで日本は美術の抽象化の契機になった最初の要素として、図の一番左上に登場する。一八九〇年前後に現れた要因として赤字で「Japanese Prints（日本の版画）」（浮世絵版画のことだろう）

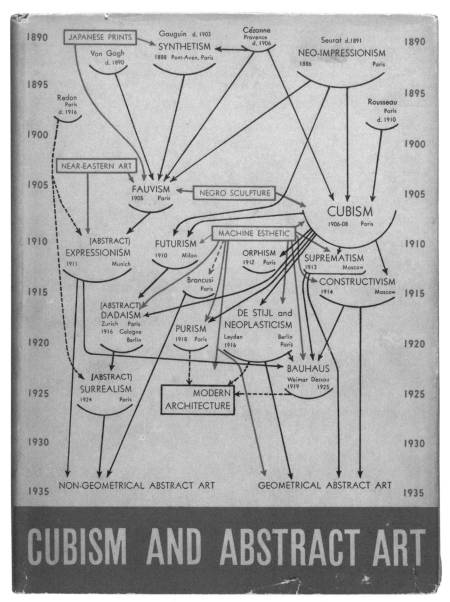

図1 1936年にニューヨーク近代美術館（MoMA）で開催された展覧会図録『Cubism and Abstract Art（キュビズムと抽象美術）』の表紙カバー

とあり、その直下には黒字で「Van Gogh d. 1890（ファン・ゴッホ 一八九〇没）」、そして赤字の矢印は時代を下ったフォーヴィズム（Fauvism）につながり、もう一つの矢印は総合主義（Synthetism）としてファン・ゴッホと同時代の画家ポール・ゴーギャン（1848-1903）につながっている。バーの図式は、白人男性の芸術家集団が進化させた抽象美術への流れと、それらを誘発した外的存在としての非西洋、あるいは非芸術という構図をとる。

「日本の版画」は、「Near-Eastern Art（近東美術）」「Negro Sculpture（黒人彫刻）」「Machine Esthetic（機械の美）」とともにその数少ない四つの外的要素とされている。このような近代美術史観は、白人を中心に世界を定義する西洋至上主義に根ざしたモダニズム観として、今日では批判されるようになった。

モダニズムとジャポニスムの関係は、今後も批判的に検証されていくべきテーマであろう。一九世紀末以来、日本美術の特性とされてきた平面性、構図のアシメトリー、具象と装飾の境界の曖昧性などといった造形傾向はモダニズム的な美意識との親和性を通して評価されてきた側面がある。そしてそのような日本美術観は、モダニズムにおける日本の意義を規定しただけではなく、造形美に優れた国・日本という、二〇世紀を通して日本が自己像として意識化してきたナショナル・イメージの源泉の一つともなった。一方で、ジャポニスム期の日本文化受容の方向性は全てがモダニズムの主流に属するものではなかった。例えば日本の造形を積極的に取り込んだ国際デザイン運動であったアール・ヌーヴォーは、商業美術の要素が高く媒体や素材も混成的であり、フォルムの革新的な抽象化にも進まなかったために、モダニズム美学ではややキッチュな存在と見做されてきた。長い間忘れられていたアール・ヌーヴォーが再評価され始めた時期はモダニズム的な価値観や歴史観が批判され始めた時期であった。その時期にジャポニスム展の先駆けとなった「東西美術交流展」（東京国立近代美術館、一九六八年）が企画されたことは偶然ではないだろう。ジャポニスムには、モダニズム批判をその内部からも周縁からも論じる要素がある。

ジャポニスムへの日本の関与

バーの図式で「日本の版画」は唐突に近代西洋のアート・シーンに登場しているが、もちろんその登場には幕

末期から明治初期の日本の貿易や外交の歴史という大きな背景があった。ジャポニスム研究は西洋近代美術における日本の影響を解明することから一九七〇年代に本格化したとすると、その後飛躍的に研究が進んだ分野の一つとして、ジャポニスムに対して日本はどのような反応あるいは関与をしてきたのかに関する研究がある。林忠正（1853-1906）のような一九世紀後半の欧米に起きた日本流行の仕掛け人として活躍した日本人がいたこと、川上音二郎（1864-1911）や川上貞奴（1871-1946）のように海外で興行をして大成功させた表現者がいたこと、そしてこのブームに便乗し、後押しをし、ときには訂正や抗議をしながら国際デビューを果たした日本の対外イメージ戦略の歴史が見えてきた。これらの研究により、ジャポニスムを理解することは、国際舞台での近代日本の立場や立ち居振る舞いを理解することにつながることが明確となった。日本との関係においてジャポニスムを研究することは、近代日本文化研究のサブジャンルの一つとなったとさえ言えるであろう。

このような視点は、マクロな視点で見ると、国民国家の功罪を自省的に批判する近代ナショナリズムの研究、そして帝国主義と植民地主義が可視化された空間として設置された万国博覧会の研究、または人類の文明の歴史を西洋と東洋という二項式で構想してきた近代的世界観の研究（すなわちオリエンタリズム批判）などの近代批判の視点につながる。ジャポニスム研究をこのような近代批判の一作業としてとらえるためには、日本を受容し消費した西洋の眼差しを分析する一方で、そのような注目を浴びて欲望される新興帝国日本の自己表象を分析し、それらの相互関係や相乗効果を検証することも必要となる。万博の日本展示が示すように、日本が一方的に開催地に向けて発信した自己像でもなかった。そうではなく、西洋が見た「日本」と西洋に向けて発信された「日本」が接触して交渉し、ときには反発し合いながら、そしてときには癒着しながら現れた日本表象だった。それは完全に西洋のものでもなければ、純粋に日本のものでもない。そのような文化現象は、国境や一元的な意図を越えて複眼的な視点から把握する必要があり、ここに越境型の研究分野としてのジャポニスム研究の難しさと醍醐味がある。

ジャポニスム研究の学際性

　学問とは、理論や方法論を共有することにより独立した分野として確立されていくことがこれまでは一般的だったが、今世紀になり形成されてきたグローバル研究やトランスナショナル・スタディーズなどの異文化交流研究から学ぶべきところがあるかもしれない。これらの研究分野は、政治学、社会学、人類学、経済学、といった従来の学問カテゴリーの区分を越え、学際的に現代社会が世界規模で対応すべき問題——いわゆるグローバリゼーションがもたらした資本、労働、移民、環境、安全保障などの問題——に取り組む学問のあり方だ。それに参加する研究者の専門分野は多様であり、彼らをつなげるものは特定の学問分野の方法論や理論ではなく、解明しようとしている問題の共有である。その存在目的は学問として方法論を極めることではない。ジャポニスム学会というジャポニスムにつ

　ジャポニスム研究はそのような分野ではなく、越境性の高い学際的な分野として展開してきた。つまり、どのような学問の方法論を用いて研究するべきなのかという問いへの答えが自明でないということだ。ジャポニスムという用語やその概説的な言説は近代美術史学から生まれてきたことはすでに述べた。しかし、創立から四〇年を経たジャポニスム学会会員の研究分野のみを見渡してみると、美術の分野だけではなく、文学、音楽、建築、博覧会研究、宗教思想、外交史、テキスタイルといった輸出産業、あるいは日本学の歴史など、実に多様だ。そこにそれぞれの研究者の専門地域の多様性が掛け合わされる。フランス、イギリス、ドイツ、ベルギー、オーストリア＝ハンガリー帝国、イタリア、アメリカ合衆国、ロシア、さらにそれらの地域と日本との関係性を考えれば、研究対象範囲は世界的に広がっていく。文化交流のネットワークは、さらに大英帝国圏のインドや香港、あるいはイギリスから独立したオーストラリアといった国にもつながり、フランス帝国圏の東南アジア、そして中国、日本が植民地化した朝鮮半島や台湾などへと、欧米の主要都市で起きたジャポニスムの文化の余波が何らかのかたちで世界中に拡散されていったと思われる。これらの歴史には、ほぼ手付かずの領域もあり、その全貌などというものは未だに把握されていない。

　このように複数の文化や分野が重層的に受容し表象してきた日本イメージを考えていくために、これからのジャポニスム研究は、今世紀になり形成されてきたグローバル研究やトランスナショナル・スタディーズなどの

（左段へ続く内容）理論や方法論を共有することにより独立した分野として確立されていくことがこれまでは一般的

にジャポニスム研究も学問の方法論の体系化を目指すものではない。同様

いて考える研究者のコミュニティーは、学問体系的には多様な専門分野の研究者による集まりだ。そして共通認識として、ジャポニスムを考えることは、日本を、日本に帰属しない他者が受容してきた歴史を考えることであるという理解がある。

ジャポニスムはその名称（日本主義）が示しているように、日本というナショナルな枠組みに関わるものとして論じられてきており、日本文化や日本人の特異性というローカルな議論に結びつきやすい。それは基本的にはトランスナショナルやグローバルな方向とは逆のベクトルに向かう視点である。しかし、一方で、日本表象をめぐるイギリスとフランスの関係、あるいは日本経由ではなくフランスからアメリカに直接渡った日本趣味、対ロシアを意識したフィンランドの日本賞賛など、「日本」は媒介役で、国境を越えた文化交流や覇権競争の主役は、必ずしも常に日本ではなかった。ここに、日本という存在を相対化する思想に発展する可能性がある。

アフリカ系哲学者のクワメ・アンソニー・アピア（Kwame Anthony Appiah）が著した『Cosmopolitanism: Ethics in a World of Strangers（コスモポリタニズム：見知らぬ人がいる世界における倫理）』（2006）に、「文化の純粋性は撞着語法だ（cultural purity is an oxymoron）」という名句がある。[11] ジャポニスムという文化現象はその本質的な越境性と混成性において、他者との交流のないところに文化は起きないという、まさにアピアの文化理解を代表する現象であると言うことができるだろう。

ジャポニスムはジャポニスムの時代を超えるのか

ジャポニスムという用語の定義とこの現象にまつわる定説は、パリを中心に展開したモダニズム美術の歴史研究のなかで形成された。しかしこの用語は、見てきたとおり、美術のジャンルだけでなく、またフランスだけではなく、欧米における日本趣味や日本流行を通じて流通した日本イメージの表象や表現を広くまとめる用語として使用されてきた。近年の研究では、パリやロンドンでの日本流行からかなり時代が下がってから盛り上がった日本流行現象が世界各地にあり、それらは「遅れて開花したジャポニスム」や「ポストジャポニスム」と称されたり、あるいは下火となったと思われたが実は継続して存在していた日本美術への関心や受容を「忘れられた

ジャポニスム」と形容したりすることもある。さらに顕著なのが、クールジャパンという国策にもなっている現代日本のポップカルチャーや日本食といったものの世界的な流行を「ネオ・ジャポニスム」と呼んだり、「ジャポニスムの再来」と呼んだりする傾向だ。例えば本書でも複数の執筆者が言及している二〇一八年にパリで開催された「ジャポニスム二〇一八」は、現代まで続いてきた、西洋が寄せてきた日本への関心の歴史をジャポニスムという用語で俯瞰しようとした試みであった。この様に際限なく、様々な場所で異なる時期に現れてきた日本への関心の高まりを全て「ジャポニスム」で括るのは果たして生産的なのだろうか。

ジャポニスムという用語の拡大使用に関しては、いくつかの注意と分析が必要である。この言葉が浸透してきた理由の一つには、まず言葉としてのシンプルさがあるのではないか。フランス語の類義語の「ジャポネズリー」(japonaiserie 日本趣味あるいは日本もどき)や、英語圏で使用された「ジャパン・クレイズ」(Japan craze 日本狂)などは、単純に言葉としてジャポニスムより発音し難い上に、意味が限定的だ。「ジャポン」を「イスム」と明快に言い切ったジャポニスムに比べると言葉としてのインパクトに欠ける。

また、同じ言葉を使用することにより、異なる現象の共通点や連続性が見えてくるという利点があるだろう。実際に、ジャポニスムが作り上げた日本イメージのうち、現代まで継承されているものはかなりある。まず簡素さを極限まで洗練させた日本の美学をあげることができるし、細工上手な日本の職人技は現代では超絶技巧とされる。植物や動物の描写に長けていて自然を愛する日本人像は、エコロジーとセットにされやすい。ゲイシャという男性客をもてなす日本美人のイメージは、今日でも魅惑的な日本の女性像として表象されることが多く、近年ではオリンピック招致の際に滝川クリステルが演じた「お・も・て・な・し」が記憶に新しい。

ジャポニスムは、その後の国外における日本イメージに大きな影響を与えた典型のひとつを形成した。ゲイシャ、フジヤマ、ハラキリのような日本イメージは、単一ではない日本の実際や現実との乖離を考慮せずに、今日においても海外では無意識に再生産され、無批判に消費されている。日本側もそれを否定せずに助長さえしてきた側面もある。ジャポニスムはそのようなステレオタイプ化した日本表象を国外に流通させてきた系譜だとみなして軽蔑する知日家の研究者や日本の知識人も少なからず存在する。ジャポニスムを研究する姿勢とは、ジャ

11

ポニスムに陶酔するジャポニスム愛好家としてこのようなステレオタイプを肯定して拡散させることではなく、なぜこれらの典型化した日本イメージが今日まで絶滅していないのかという問いを、批判的に分析することに他ならない。

その一方で、異なる現象を同じ用語で形容することにより隠れてしまうものがあることも見逃してはならない。例えば、戦後のアメリカにおける日本流行を、その半世紀前に全く異なる文脈で展開されたジャポニスムの第二波などと呼んでしまうと、戦後のアメリカ社会での日本流行の背景にある太平洋戦争の体験、日系移民の存在、あるいは冷戦下の日米同盟の強化などといった問題が見えなくなってしまう[14]。さらに、現代における日本流行をジャポニスムの第三波、あるいはネオ・ジャポニスムと呼ぶこともあるようだ。どこが「ネオ」なのか、そしてなぜ「ネオ」としてジャポニスムとの連続性を強調したいのかはきちんと論じられるべきであろう。二〇世紀を通して今日にまで続く日本文化への関心が第二、第三、あるいは第四波なのかは定かではない。というより、そもそも第何波あるいはネオとすることにより、連続性のある歴史の「波」ととらえること自体が適切なのかを問う必要がある。

また、植民地下の台湾や朝鮮半島の人々が統治帝国の日本文化を意識して制作したものはジャポニスムと呼ばれてはいない。一般的にジャポニスムという言葉で形容されている現象は欧米における日本受容を想定しており、そこに表れた日本イメージは西洋の他者としての日本を意識しており、同じアジア圏の隣国が日本に向けた眼差しが構築したものではない。さらにジャポニスムの特徴として、それは国家のコントロールを離れた私的領域で醸成された日本イメージの受容や消費をめぐるものという傾向がある。そのような自由経済市場に流通している日本文化を自らの好みによって選択し受容や消費する行為は、帝国統治下における日本語教育などとは全く性質が異なる文化受容であることは明らかだ。ジャポニスムの日本は「自由に選ばれた日本」や「好まれて消費された日本」であり、自国の文化を相手に押し付けた他者としてのジャポニスムの日本の近代史はそこからは見えていない。

さらにここで興味深いのは、歴史的現象としてのジャポニスムは開国を迫られた幕末期の一九世紀後半に起き、一大流行としては二〇世紀初頭に一旦終焉を迎えたわけだが、欧米でのジャポニスム研究は、それから約一世紀

を経た一九七〇年以降に先ずはアメリカやフランスで開催された展覧会を通して可視化され、ジークフリード・ヴィヒマン（Sigfried Wichmann）やガブリエル・ワイスバーグ（Gabriel Weisberg）らの著書を通して形成されたことである。[15] その頃、第二次世界大戦敗戦後に高度成長を経て経済大国となった日本への評価は劇的に変化していた。ジャポニスムに関する研究が欧米で本格的にスタートした一九七〇年代の末には、ハーバード大学の社会学教授だったエズラ・ヴォーゲル（Ezra Vogel）が『ジャパン・アズ・ナンバー・ワン（Japan as Number One: Lessons for America）』（1979）を刊行し、現代日本は欧米を追随する存在ではなく、成功のモデルを提案する社会であるようにさえ見えていた。[16] その後のいわゆるバブル経済景気は、日本社会がそれまで経験したことのない金融資産を生み出し、巨額の資金が文化に投資され、それにより日本文化を海外に向けて発信していったり、文化のメセナとしての日本の企業や財団の国際プレゼンスを高める動きが加速していった。世界における自国の位置や立場を意識する機会が増えていったなかで、自分たちは外からどのように見えているのかということに高い関心が集まり、いわゆる「日本人論」が広く読まれていた。[17]

この文脈において、一九世紀後半の欧米に流行した日本趣味の解明に特化した研究団体「ジャポネズリー研究学会」（現ジャポニスム学会）が、一九八〇年に、パリやロンドンではなく東京で設立されたことは意義深い。[18] 一般向けに出版された大島清次の『ジャポニスム——印象派と浮世絵の周辺』（1980）と由水常雄の『花の様式——ジャポニスムからアール・ヌーヴォーへ』（1984）は、日本人に、西洋美術にインパクトを与えるものとしての日本の造形を再発見させた。一九八八年に日仏のパートナーシップによりグランパレ（パリ）と国立西洋美術館で開催された「ジャポニスム」展は、造形のほとんど全ての領域に現れた実例を一堂に展示した点で圧巻であった。[19] 両国で出版された図録は、今日でもジャポニスム研究の最も重要な基本文献の一冊である。そして、この展覧会は、何よりも、西洋美術の研究者や研究者の卵に、日本の文脈を理解しているからこそ可能になるオリジナルな研究領域があるということを示した。実際に日本出身の西洋近代美術史研究者は、ジャポニスムを研究テーマの一つとしていることが多く、また、国際的にはジャポニスム研究で西洋美術史への貢献が評価されているケースが多い。また西洋美術作品の数々が日本の美術館、財団、個人コレクターに購入され、各地に新しい美

術館がオープンしていった。海外のコレクション展も飛躍的に増えていき、国内で様々な作品を鑑賞する機会が増えていった。

これは今後の検証が必要なテーマだが、近年のジャポニスム研究の興隆には大きな歴史的背景がある。ジャポニスムという研究対象は過去のものであるが、ジャポニスムの研究史の展開は現代文化研究の対象になるべきであろう。この点において、ジャポニスムを考えることは、現代文化における日本の存在を考えていくことにつながっていく。

本書の構成

以上の問題意識から、本書は、論点を四つにまとめ、第I部「ジャポニスム研究のはじまり」、第II部「ジャポニスムの主体としての日本」、第III部「ジャポニスム研究の越境性」、第IV部「現代とジャポニスム研究」で構成する。

第I部「ジャポニスム研究のはじまり」冒頭の第1章「ジャポニスム研究の展開——斜かいから眺めた回顧」で、**稲賀繁美**は、研究の黎明期には浮世絵と印象派が中心であった研究対象が、ポストモダン期の問題意識の刷新に伴い、応用芸術、装飾芸術に広がっていった道筋を回顧する。おなじく近代主義の価値観下で過少評価されていた官展派・アカデミー美術が一九八〇年代に研究の俎上に載り、それが日欧美術における相互関係に広がる様を示す。さらに、一九世紀後半の極東の宗教調査とジャポニスム現象の輻輳を、ジャパノロジー（日本学、国際日本研究）、宗教学のプロローグとして語る。

第2章「西洋美術史におけるジャポニスムの周縁化について」で、**グレッグ・トーマス**は、英語で出版された一九世紀西洋美術史の教科書的出版物の言説を網羅的に分析し、その経緯を明らかにする。ジャポニスム研究は、一九九〇年以降に学問として具体化し始めた異文化交流の全貌を指摘した点で、ジャポニスムが発信する相互作用に基づく文化交渉モデルは、一般化が可能な異文化交流モデルとしておおいに期待をよせる。異文化交流研究の領域に大きく貢献できると評価する。そして、ジャポニスムが発信する相互作用に基づく文化交渉モデルは、一般化が可能な異文化交流モデルとしておおいに期待をよせる。

第3章「近代日本における美術史上の「ジャポニスム」への認識」で、南明日香は、一八七〇年代にフランスで生まれた語「ジャポニスム」が、美術理解の文脈を背景に、いかに日本で受容されたかを探る。明治後期から大正期にかけては「日本趣味」として認められながらも、精神性やカノンを重んずる立場からは受け入れにくかった。一九三〇年代に至り永井荷風（1879-1959）の江戸芸術・浮世絵の再評価とともに、パリで西洋美術を学んだ小林太市郎（1901-63）と柳亮（1903-78）により、絵画における浮世絵の影響関係が指摘された。用語としてのジャポニスムが定着するのは、おおよそ一九八〇年代であった。

第4章「日本人にとってのジャポニスム──彼らはそれをどう受け入れたか」で、馬渕明子は、近年、ジャポニスムの主体をレトリックによって入れ替え、まるでそもそも日本が仕掛けた運動であるかのような言い方をし、ジャポニスムという語を用いて日本文化を紹介する事態に警鐘を鳴らす。意味がすりかえられた時期を歴史的に探るため、明治期から欧米でジャポニスムに立ち会った日本人芸術家、批評家、文学者の対応を中心に、今日に至る主要な人物の言説を分析する。

第II部「ジャポニスムの主体としての日本」冒頭の第5章「もうひとつの博物館としての農商務省商品陳列館──殖産興業とジャポニスム」で、石井元章は、ジャポニスムの需要に応えて多くの美術工芸品を供給したのは日本政府の殖産興業政策であったことに注目する。このインタラクティヴな両者の関係を紐解くため、勧業を旨としたもうひとつの「博物館」とも呼べるこの商品陳列館を紹介し、その初期段階において農商務省調査使節としてイタリア・フランスに派遣された彫刻家長沼守敬（1857-1942）の報告書に触れる。

第6章「日本人がつくったジャポニスム・イメージ──一九三〇年代の国際観光局のポスターから見えてくること」で、木田拓也は、第一次大戦後の日本で、外貨獲得と宣伝を目的として一九三〇年に鉄道省に設立された国際観光局を取り上げ、観光宣伝のために制作したポスターを分析することで、日本人が作り出したイメージの特徴を明らかにする。この場合、主体は日本側にあるが、木田は、日本人が欧米人のまなざしを意識した代理人となって江戸の面影を再生し日本らしさを視覚化した新しいタイプのジャポニスムであると結論づける。

第7章「ジャポニスムから「日本主義」へ──野口米次郎の浮世絵論と浮世絵詩を中心に」で、中地幸は、日

本人のジャポニスムへのレスポンスの事例として、一九世紀末から第二次大戦までの時期を日英バイリンガル詩人として浮世絵論を執筆したヨネ・ノグチこと野口米次郎（一八七五-一九四七）の作品をとりあげる。野口がジャポニスムをどのように捉え、ジャポニスムが彼の作品にどのような影響を与えたのかを作品の成立背景から読み解くと共に、野口がジャポニスムを「利用」しながらも批判的視座をもっていかに両言語圏の文学界で独自のポジションを築いていったのかについて考察する。

第Ⅲ部「ジャポニスムの越境性」冒頭の第8章「エルネスト・シェノーの美術批評再考──英仏文芸交流からジャポニスムへ」で、ソフィー・バッシュは、文学研究の立場から、日本の芸術を捉えた最初のフランスの美術評論家、エルネスト・シェノー（一八三三-九〇）に注目し、一八五五年の英国絵画に関する出版物以降の美術批評を文学的および芸術的文脈に位置づける。そのなかで一八六七年にシェノーがはじめて見抜いたドガの油彩画と浮世絵版画の参照関係を明らかにする。

第9章「朝顔をめぐる英語圏のジャポニスム──ガーデニングから禅まで」で、橋本順光は、一九世紀末に英米で好まれた朝顔をとりあげ、園芸、工芸、文芸にわたる朝顔のジャポニスムの多面性と日本との双方的な歴史を明らかにする。加賀千代（一七〇三-七五）の俳句「朝顔につるべ取られてもらひ水」は、短詩としての俳句の受容から禅の体現への過程そのものであった。最後に、植物移入の包摂と統合といった現代の生物多様性をめぐる理論とジャポニスムの関係性を示唆することで、一九世紀末の現象を現代の問題と結び付ける。

第10章のジャポニスムの「mousmé から shōjo へ──フランスメディアにおいて構築、「継承」される未熟なかわいい日本女性像」で、高馬京子は、言語文化とメディア論の立場から、ジャポニスム期のキモノブーム、そして二一世紀の「kawaii ファッション」ブームを背景に、なぜフランスでは、一世紀を超えて、同じように未熟さにかかわるイメージを通して日本女性をみようとするのか、なにがその欲望を支えているのか提示を試みる。海外における現代日本文化の受容や広がりを、ジャポニスムという枠組みと関連づけることで、日本女性像が、現代までどのように「継承」されているのか検討する。

第Ⅳ部「現代とジャポニスム研究」冒頭第11章「拡散するジャポニスム、模倣される《ラ・ジャポネーズ》

——日米比較から見えること」で、村井則子は、私たちが生きる現代社会におけるジャポニスム作品の受容の問題に切り込む。ジャポニスムの代表作クロード・モネ作《ラ・ジャポネーズ》(1876) を取り上げ、数年前に所蔵館であるボストン美術館で勃発したこの作品の展示をめぐる「事件」と日本を巡回した「華麗なるジャポニスム」展を比較し、ジャポニスムは、各文化圏の文脈を背景に、現代日本では自国の文化ナショナリズムの肯定と結びつきやすく、現代アメリカではオリエンタリズム批判と人種差別問題につながりやすい傾向を指摘する。

最終章第12章「ジャポニスム研究のレンズでみる現代——グローバル化する着物を事例に」で、高木陽子は、近年、時代や地域を限定せず越境する日本文化を広く示す言葉として「ジャポニスム」が流通する世間一般の状況を踏まえ、ジャポニスムの定義をゆがめることなく、現代文化までをジャポニスム研究の対象とする枠組みを模索する。国境を越えて収集・着装される現代の着物を事例に、日本文化受容の独自の分析方法であるジャポニスムの視点で、着物が再解釈され新たな文化が創り出される様相を観察する。最終的に、現代日本文化の受容研究が、ジャポニスム研究全体に豊かなフィードバックをもたらす可能性を提示する。

藤原貞朗は「あとがき」で本書が提示したテーマをふりかえり、ジャポニスム研究という言説をさらに批判的に進化させていくための新たな視点を提起する。

本書はジャポニスム学会の設立四〇周年を記念して開催されたシンポジウム「ジャポニスム研究の可能性——歴史と現在」で発表された内容に基づく。本学会は設立二〇周年を機に『ジャポニスム入門』を刊行しているが、本書はその続編あるいは応用編とも位置付けることができる。この本を手にとっている読者はすでにジャポニスムという文化現象への関心が高いのだろうと想像する。本書を読むことにより、その関心がジャポニスムを研究する意味や意義を考えることにも広がることを期待する。

（1）高階秀爾「序・ジャポニスムとは何か」（ジャポニスム学会編『ジャポニスム入門』思文閣出版、二〇〇〇年）、三頁。「編集後記」（二四六頁）も参照。

17

（2）同右。

（3）その後に日本語で出版された入門書や教科書として、美術の分野では宮崎克己『ジャポニスム——流行としての「日本」』（講談社現代新書、二〇一八年）や稲賀繁美『日本美術史の近代とその外部』（放送大学教材、二〇一八年）、歴史学の観点から東田雅博『ジャポニスムと近代の日本』（山川出版社、二〇一七年）などがある。近年の研究動向に関しては、以下も参照されたい：三浦篤『移り棲む美術——ジャポニスム、コラン、日本近代洋画』（名古屋大学出版会、二〇二一年）、一〇〜一四頁。二〇〇〇年以前に発表された主要文献は『ジャポニスム入門』に掲載されている（二八〜三三頁）。

（4）二〇〇〇年以降に発表された書籍や展覧会図録は巻末に収録した参考文献リストを参照されたい。

（5）巻末の参考文献を参照していただきたいが、例えばファッションの分野では深井晃子『きもののジャポニスム——西洋の眼が見た日本の美意識』（平凡社、二〇一七年）や馬渕明子『舞台の上のジャポニスム——演じられた幻想の《日本女性》』（NHKブックス、二〇一七年）、文学の分野では金子美都子『フランス二〇世紀詩と俳句——ジャポニスムから前衛へ』（平凡社、二〇一五年）や羽田美也子『ジャポニスム小説の世界 アメリカ編』（彩流社、二〇〇五年）などがある。

（6）女性とジャポニスムの関わりをテーマとした書籍には吉川順子『詩のジャポニスム——ジュディット・ゴーチエの自然と人間』（京都大学学術出版会、二〇一二年）や粂和沙『美と大衆——ジャポニスムとイギリスの女性たち』（ブリュッケ、二〇一六年）などがある。欧米の日本趣味を媒介した日本人美術商に関しては、林忠正シンポジウム実行委員会編『林忠正——ジャポニスムと文化交流』（ブリュッケ、二〇〇七年）、木々康子『林忠正——浮世絵を越えて日本美術のすべてを』（ミネルヴァ書房、二〇〇九年）、朽木ゆり子『ハウス・オブ・ヤマナカ——東洋の至宝を欧米に売った美術商』（新潮社、二〇一一年）などがある。さらに日本趣味を介して強化された男性間のつながりをクィアな観点から分析した Christopher Reed, Bachelor Japanists: Japanese Aesthetics & Western Masculinities (New York: Columbia University Press, 2017) や、そのような男性集団が作り上げたジャポニスムの語りからジャポニスム初期に重要な役割を果たした女性の美術商や収集家がいかに排除されていったかを論じたものに Elizabeth Emery, Reframing Japonisme: Women and the Asian Art Market in Nineteenth-Century France, 1853-1914 (London: Bloomsbury Visual Arts, 2020) がある。

（7）美術史研究から始まったジャポニスム研究の歩みに関しては、稲賀繁美「解説」（大島清次『ジャポニスム——印象派と浮世絵の周辺』講談社学術文庫版、一九九二年）を参照されたい。

（8）この展覧会の図録や詳細はニューヨーク近代美術館のウェブサイトで閲覧することが出来る：https://www.

momaorg/calendar/exhibitions/2748（二〇二二年二月一八日アクセス）。バーの図式に関しては現館長グレン・ラウリーによる論考（美術館のサイトからPDF版のアクセス可能）などがある：Glenn D. Lowry, "Abstraction in 1936: Barr's Diagrams," in Leah Dickerman, et al. *Inventing Abstraction, 1910-1925: How a Radical Idea Changed Modern Art* (New York: Museum of Modern Art, 2012), pp. 359-363.

（9）博覧会参加を通した外交に関しては佐野真由子編『万国博覧会と人間の歴史』（思文閣出版、二〇一五年）や寺本敬子『パリ万国博覧会とジャポニスム』（思文閣出版、二〇一七年）、欧米を意識した美術政策や応用美術の輸出に関しての論述には佐藤道信『明治国家と近代美術』（吉川弘文館、二〇〇九年）、野呂田純一『幕末・明治の美意識と美術政策』（宮帯出版社、二〇一五年）、松原史『刺繍の近代――輸出刺繍の日欧交流史』（思文閣出版、二〇二一年）などがある。

（10）日本、日本人、日本文化といった近代的な国民国家観念に起因する言説を批判的に論じたものには以下がある：小熊英二『単一民族神話の起源――「日本人」の自画像の系譜』（新曜社、一九九五年）、柄谷行人『ネーションと美学』（『定本 柄谷行人集4』、岩波書店、二〇〇四年）、姜尚中『オリエンタリズムの彼方へ――近代文化批判』（岩波現代文庫、二〇〇四年、初出は一九九六年、小森陽一／高橋哲哉編『ナショナル／ヒストリーを超えて』（東京大学出版会、一九九八年、酒井直樹『死産される日本語・日本人――「日本」の歴史―地政的配置』（講談社学術文庫、二〇一五年、初出は一九九六年）。

（11）Kwame Anthony Appiah. *Cosmopolitanism: Ethics in a World of Strangers* (New York and London: W. W. Norton & Company, 2006), p. 113.

（12）例えば以下のような研究がある：渡辺俊夫「忘れられたジャポニスム――一九二〇年代から五〇年代へかけてのイギリス・アメリカにおける日本趣味を探る」（『ジャポニスム研究』第二八号、二〇〇八年）。

（13）渡邊啓貴「日本のパブリック・ディプロマシー：ジャポニスムからネオジャポニスムへ」第二八号、二〇〇八年）。渡部清二「ジャポニスム再来」は私だけの妄想なのか〔四季報読破邁進中〕〔法學研究〕八四巻一号、二〇一一年〕、渡部清二「ジャポニスム再来」は私だけの妄想なのか〔四季報ONLINE 二〇一九年五月二三日掲載 https://shikiho.jp/news/0/282610 二〇二二年一月四日アクセス〕。

（14）アメリカ美術における日本文化受容に関しては以下の展覧会の図録を参照されたい：Alexandra Munroe, et al. *The Third Mind: American Artists Contemplate Asia, 1860-1989* (New York: Guggenheim Museum, 2009), Nancy E. Green and Christopher Reed, eds. *JapanAmerica: Points of Contact, 1876-1970* (Ithaca, NY: Herbert F. Johnson Museum of Art, Cornell University. Sacramento, CA: Crocker Art Museum, 2017). アメリカにおけるアジア系美術家の歴史の入門書には Gordon H. Chang, et al. *Asian American Art: A History, 1850-1970* (Stanford, CA: Stanford University Press, 2008) がある。ジャポニスム期においてもアメリカ合衆国における日本文化受容は、

ヨーロッパ経由ではない、西海岸に移住した日系移民の存在を抜きに理解することは出来ないであろう。この意味において一九九〇年にラトガース大学美術館で開催された「Japonisme Comes to America（ジャポニスムがアメリカにやってきた）」という展覧会のタイトルは、大西洋経由と太平洋経由というアメリカの日本趣味の歴史に見られる多面的な展開の一面のみに焦点を当てていたと指摘できる。Julia Meech and Gabriel P. Weisberg, *Japonisme Comes to America: The Japanese Impact on the Graphic Arts, 1876-1925* (New York: Harry N. Abrams, Inc. in association with the Jane Voorhees Zimmerli Art Museum, Rotgers, The State University of New Jersey, 1990).

(15) 前掲註（7）稲賀論文を参照。

(16) Ezra F. Vogel, *Japan as Number One: Lessons for America* (Cambridge, MA: Harvard University Press, 1979). この日本語訳は当時ベストセラーとなった：エズラ・F・ヴォーゲル『ジャパン アズ ナンバーワン——アメリカへの教訓』（広中和歌子、木本彰子訳、TBSブリタニカ、一九七九年）。

(17) 日本人論や日本文化論を分析した研究には、青木保『「日本文化論」の変容——戦後日本の文化とアイデンティティー』（中公文庫、一九九九年）、船曳建夫『「日本人論」再考』（講談社学術文庫、二〇一〇年、初出は二〇〇三年）、ハルミ・ベフ『イデオロギーとしての日本文化論』（思想の科学社、一九九七年）、吉野耕作『文化ナショナリズムの社会学——現代日本のアイデンティティの行方』（名古屋大学出版会、一九九七年）などがある。

(18) 山田智三郎「ごあいさつ」、池上忠治「編集後記」（『ジャポネズリー研究学会会報』第一号、一九八一年）。「座談会：ジャポニスム研究事始——学会創立当時を振り返る」（『ジャポニスム研究』二七号、二〇〇七年）も参照。

(19) 『ジャポニスム』（国立西洋美術館、一九八八年）。Galeries nationales du Grand Palais, *Le Japonisme* (Paris: Editions de la Réunions des musées nationaux, 1988).

第Ⅰ部　ジャポニスム研究のはじまり

第1章 ジャポニスム研究の展開――斜めから眺めた回顧

稲賀繁美

はじめに

一九七九年（昭和54）に東京では、ジャポニスムに関する初めてといってよい国際的な学術的催しがもたれた。池袋のサンシャイン美術館で開かれた「浮世絵と印象派の画家たち展」に合わせて、国際学術会議が組織された。読者のなかには本稿執筆者よりも年長の関係者もおられることゆえ、甚だ僭越ながら、その当時の回顧から始めて、表題にあげた話題のお浚いをしてみたい。若手の読者がまだお生まれになる以前の当時の雰囲気や、そこで問題とされながら、その後の研究のなかで論じ残されてきた課題などを、洗い出すよすがとしたい。

この学術会議の報告書は *Japonisme in Art* と題して、Kodansha International から一九八一年（昭和57）に刊行された。編集責任者は、国立西洋美術館山田智三郎元館長 (1908-1984) である。戦前期からの欧州シノワズリー研究の大家で、ドイツ語の出版をなさった先達だが、至文堂の「近代の美術」シリーズから一八号として『浮世絵と印象派』(1973) を編んでもおられ、ジャポネズリー研究学会の初代会長でもあった。実際の編集作業は、ブリヂストン美術館（当時）勤務の大森達次氏である。抜群の語学力と編集能力を買われての任務だった。当時まだ修士大学院生になったばかりの当方は、これも大森達次が仕切ったサンシャイン美術館での展覧会図録の編集の手伝いを、微力ながら、させていただいた。展覧会の英文題には、*Ukiyo-e Prints and the Impressionist Painters, Meeting of the East and the West* とある。

こうした行事の華々しい成功を背景として、翌一九八〇年に日本語では「ジャポネズリー研究学会」と呼ばれる小規模な学会が立ち上げられた。創立当時の有力な会員には、この年にこれも先駆的な研究書を上梓することになる大島清次 (1924-2006)、一八六七年（慶応3）のパリ万国博覧会に、幕府名代として参加した一三歳の公

23

使・徳川昭武（1853-1910）の「図画教師」がジェイムズ・ティソ（1836-1902）であることを突き止め、水戸藩の遺品からティソによる昭武の肖像をも発掘した、神戸大学教授の池上忠治（1936-94）などが見え、おそらくはこのふたりを中心として、S・ビング（1838-1905）による『藝術の日本』（Le Japon artistique）という、全三六巻の原色挿絵入り日本美術紹介月刊雑誌（一八八八年から三ヶ年間で三六巻を、英独仏の三ヶ国語で販売）の日本語翻訳を公刊する計画が立ち上げられた。この翻訳計画には、編集委員に加わり、東京大学駒場キャンパスの比較文学・比較文化論者・芳賀徹（1931-2020）、美術評論家の瀬木慎一（1931-2011）も編集委員に加わり、東京の某料亭で昼食会を兼ねた作戦会議が持たれたことも、今に記憶している。筆者は、同僚で少し年上の金森修（1954-2016）とともに、芳賀徹より幾つかの論文翻訳の担当に抜擢された。

本稿は副題で「斜かいから眺めた回顧」などと銘打ったが、それは当時まだ駆け出しの下っ端だった未熟者の筆者が目にした限りの、おそらくはひどく偏った回顧、という意味合いを込めている。以下、三つの論点に絞って検討を進めたい。まず、先にも触れた「浮世絵から印象派へ」という観点が、その後工業美術や装飾美術へと焦点をずらしてゆく経緯とその理由。ふたつめには、その段階ではまだ視野に入ってこなかった、官展派、いわゆるサロン系の画家たちにおける「日本趣味」。最後には当時の西欧における東洋とりわけ極東の宗教事情調査と、ジャポニスム現象との輻輳、それら三点が、学術の展開と、その対象となる歴史の現場との相互作用のなかで励起していった様、その動態を、回顧の視点から探ってみたい。

装飾藝術の復権

まず手始めに、『藝術の日本』に収められた挿絵を検討することから始めよう。そこには陶磁器の壺や器の原色版が少なからず散りばめられている。日本語訳では、残念ながら縮小版の単色挿絵に経費節約され、また図版の説明文も割愛されてしまった。そのためもあり、この部分の研究は後手に回った形跡がある。だがこれらを吟味してみると、そこには蜷川式胤（ながわのりたね）（1835-82）が編纂した石版画手彩色の出版物『観古図説』の「陶器之部」（1876-1880）に掲載されていたのと同一の図が、より簡便なジロッタージュ技法によって複製されて流用された

例が、かなりの数含まれていることが判明してきた。『観古図説』は当初より海外の愛好家や収集家の参考書となることを意図して編纂されたらしいが、その経緯は仏語訳の注記などからも判明する。ビングもまた、自分が編纂する美術雑誌に掲載する図版に関しては、陶磁器についても周到な配慮を巡らし、解説でも蜷川の権威に頼っていたことが確認できる。原本の『観古図説』は、ロンドンの大英博物館も含め、少なからぬ部数が、当時から、欧米の博物館などに、参考図書として購入されていることも確認できる。

たとえばお雇い外国人として東京に在住したエドワード・モース（1838-1925）は、日本の陶磁器に関心を抱き、全国津々浦々まで踏査しているが、かれは麹町の蜷川の邸宅にも入り浸りで、式胤の薫陶を得ていたことが、日記からも知られる。モースがボストン美術館に寄贈することとなる大量の日本陶磁器収集のなかには、たとえば武蔵の「祖母懐」に由来すると記載された壺がある。『観古図説』の挿絵にあるその作品が、モースによる写真版の収集目録にも登場する（関連図版は、以下の注に掲載済みのため、本書では割愛する）。およそ歴史的名品の茶道具などとは無縁の代物だが、モース鍾愛の作例だったことは、わざわざ大判の寫眞複製を掲載している図録の扱いからも自明であり、この博物学者、考古学者（大森貝塚の発見で著名）の関心が、Ninagawa typeと呼ばれる基準作に沿って自らの体系的な収集を充実させるにあったことも、歴然とする。このあたりの状況については、今井祐子氏が神戸大学に提出した博士論文を基礎に刊行した『陶芸のジャポニスム』に精緻にして周到な分析がなされている。[6]　蜷川をモースやビングと結びつける国際的な流通経路のネットワークが存在していたことが、再発掘されたわけだが、一八八三年に世界最初の『日本美術』と題する書籍を刊行する、ルイ・ゴンス（1846-1925）は、ほかならぬ画商のビングに、この著作の『陶磁器』の章の執筆を依頼することになる。

もはや明らかだろう。「浮世絵と印象派」という着眼点は、七〇年代末にはまだ支配的だった近代主義（Modernism）の価値観に沿って「日本趣味」現象を切り取った、回顧の眼差し、現在の価値観を過去に遡及した恣意的な選択だったらしいことも、見えてくる。実際、一九世紀末に至るまで、「印象派」が美術界の主流をなすといった社会的評価は、まだ確立していない。ビングもまた、林忠正（1853-1906）のような日本人画商とも日本美術の商売を競ったが、そこでも浮世絵や錦絵だけが重視されたわけではさらさらなく、むしろ陶磁器や青

銅器が珍重され、そこには明治政府側の殖産興業、輸出振興策も密接に関わっていた。そうした実態へと研究者の関心が開眼あるいは方向転換を遂げるに至った背景には、それまで応用藝術、装飾藝術としてどちらかといえば軽視され、絵画・彫刻中心の価値観からは除外されがちだった領域に、研究者の関心が集まりはじめ、脱近代（Post Modern）の時代を迎えた一九八〇年代以降、それに連動してか、とりわけ九〇年代以降に、美術史研究の領域でも、問題意識が刷新されたことを無視できまい。またそれは一九世紀末に戻るならば、S・ビングその人が日本美術商から徐々に脱皮して、一九〇〇年のパリ万国博では、アール・ヌヴォー（Art nouveau）の立役者へと変身を遂げる、といった歴史の展開とも相乗した価値観の変貌とも、合わせ鏡をなしていた。さらにそこには明治美術を、当時の殖産工業・輸出振興政策の一環として捉え直す、日本側の問題意識の刷新も、預かって力あったはずである。「印象派」を嚆矢とみなす「近代絵画」中心主義の価値観に立脚した研究が、鉱脈をほぼ掘り尽くした段階で、時代も「近代の終焉」を迎え、「モダニズム」こそを善とみなす価値観の影にながらく隠されてきた一九世紀後半の歴史の実態に迫る必要が、あらためて痛感され始めていた。

官展派のジャポニスム

　この潮流の大きな変化が、官展派・アカデミー美術研究の復権とも密接に絡まってくるのが、山本芳翠（1850-1906）の場合だろう。一九八〇年代は、一九世紀西洋絵画の研究史においても、劇的な「パラダイム変換」を閲した時代だった。「パラダイム変換」とは科学史家のトマス・クーン（1922-96）が提唱した概念だが、歴史上で認識上の基礎をなす常識が、ある時点で断絶を閲する事態を指す用語である。美術史研究上では、これはリヴィジョニズム（revisionism）などとも呼ばれた。日本において、この転換を象徴するひとつの展覧会として、岐阜県立美術館の開設記念展、「近代フランス絵画の展開と山本芳翠：明治一五年・パリ」（一九八二年）を取り上げたい。この展覧会は、それまで定番だった印象派に焦点をおくのではなく、むしろ岐阜県出身の洋画家・山本芳翠がパリに滞在した時

　「見直し」re-vision が原義だが、この用語には政治的含意として「修正主義」という反動的かつ否定的なニュアンスもなくはなかった。横文字の本来の意味は、映像を改める

26

期に注目し、その当時のフランス画壇を、できるだけそのまま再現しようとの意図を前面に据えた。実は筆者は、山田智三郎からの推薦を得て、この企画展準備のために一ヶ月におよぶ現地調査の通訳を拝命した。自画自賛は避けたいが、調査先の独断先行により、一九世紀当時の官展系の展覧会での話題作の通訳を優先して、せっせと出品リストに加えた張本人の一人は、ほかならぬ若造の大学院生通訳だった。

パリでは、その四年後の一九八六年に開館に漕ぎ着けるオルセー美術館の開館準備が進んでいた。トロカデロの丘の麓、パレ・ド・トーキョーの地下には、ながらく逼塞していた地方美術館から呼び戻された幾多の官展派の作品群が、一般公開されていない別室で待機していた。当時の主任学芸員、ジュヌヴィエーブ・ラカンブル氏の案内で、入室すると、カクテル光線が灯され、天井から吊るされた緑の天鵞絨(ビロード)の布を背景に、それらの作品群が不意に照らし出された。その生々しい復活の姿に、思わず背筋に戦慄が走ったことを、鮮明に思い出す。ボルドー美術館では、アンリ・ジェルヴェックス(1852-1929)の《ローラ》(1878)が、裏手の階段室の影に隠されるように置かれていた。ちょうど芳翠の滞パリ時代に、その娼婦を描いた裸体画が、あまりに扇情的なためか、サロン落選となり、マティルド皇女などがわざわざ画家の私邸まで見物に出かけ、かえって話題を撒いた話題作である。だがこの作品の貸し出しを打診するや、館長の口からは、「あれは当館の恥です」とニベもない不快感が表明されたことも、昨日の出来事のように鮮明に覚えている。

この「キッチュ」な問題作も含め、芳翠の「師匠」であって、当時はなお美術学校に君臨した帝王として(一九七〇年代当時は、なお)悪評紛々だった、ジャン＝レオン・ジェローム(1824-1904)の比較的初期の円形の大作《酔っ払ったバッカスとキューピッド》、さらには同じ美術学校正教授・アレクサンドル・カバネル(1823-89)の《フェードル》(1880)、「最後の歴史画家」の異名をとって、鹿子木孟郎(かのこぎたけしろう)(1874-1941)の師匠ともなるジャン＝ポール・ローランス(1838-1921)《法皇と異端審問官》(1882)──おそらくは中村不折(ふせつ)(1866-1943)が中国古典に題材をとった《郭然無聖》(1914)の下敷き──などは、この岐阜の展覧会で、初来日を果たしたはずである。これらの「巨匠」たちは、サロンすなわち、毎年開催の公式美術展で審査員を務め、美術アカデミー会員かつ国立美術学校・正教授として権勢を誇った、代表格の有名人たちだった。

27

芳翠には、東方趣味の覇者として知られたジェロームの薫陶を得たであろう、帰国後の大作《浦島》（1893-4）も著名だが、この作品も、泰西の歴史画・神話画という、絵画藝術の最高位に、日本の神話を題材として取り込み、それを日本の文化土壌に移植しようとする試みだった。そしてその師匠のジェロームも、中東・エジプトのオリエント風物から更に東漸してシャムの外交使節によるフォンテーヌブロー宮殿でのナポレオン三世（1808-73）の謁見を公式記録に描いていたが、その延長上に、極東の風物へも触手を伸ばす。《仏陀に祈願する日本人》（図1）と題する油彩作品が知られるが、筆者の推測するところ、階段のうえに鎮座する大仏は、当時、お土産写真で知られていた上野の大仏に、アンリ・セルヌーシ（1821-96）が将来した《目黒の仏陀》（図2、くわしくは後述）を組み合わせ、そこに『北斎漫画』から取った神官らしい歴史衣裳の人物を配した合成図像である。桜と梅が（同時に！）満開の様子からも、上野公園の風物の影響を想定できる。[8]

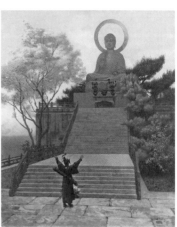

図1　ジャン＝レオン・ジェローム
　　　《仏陀に祈願する日本人》
　　　個人蔵　制作年代には議論あり

図2　通称《目黒の仏陀》青銅鋳造阿弥陀
　　　仏　旧蟠龍寺本尊
　　　パリ市立セルヌーシ美術館蔵

サロン・ジャポニスムの里帰り

　そして、ここからは、日本趣味を転轍機とした、日欧の美術における相互交渉の姿も、みえてくる。一九〇〇年（明治33）のパリ万国博覧会のおり、先述の「サロンの巨匠」ジェロームのアトリエを訪問して、日本人の解

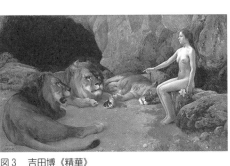

図3　吉田博《精華》
157.6×270cm　1910年
東京国立博物館蔵

剖学知識の欠如を指弾された竹内栖鳳(せいほう)(1864-1942)が、その屈辱を晴らすべく後年になって挑んだのが、軍鶏の闘いを描いた《蹴合》(1926)ではなかったか。パリ滞在中の栖鳳がリュクサンブール美術館でジェロームの出世作《闘鶏》(1846)を見なかったはずはない。さらには欧州の動物園での写生を活かした帰国直後の《獅子》(1901)の金屛風も、ライオンを描かせれば天下一品と評されたフランスの巨匠にたいする、栖鳳の敵愾心の表出でなかったはずがない。「東方趣味」から領土を拡大して、シャムの外交使節を描き、はては空想の日本にまで手を伸ばしたジェロームに代表される画業が、今度は極東の島国に波及し始めていた。これは官展派サロンの日本への移入というだけでなく、より広い東西交流の文脈での「往還」として捉えたい。山本芳翠の《浦島》に代表される油彩画も、フランスでの「サロン」の東方趣味(Orientalisme)、さらには日本趣味(Japonisme)の一環として、誕生したの

化交流の副産物にほかなるまい。

竹内栖鳳の《蹴合》も、その延長上で、フランスのサロン絵画が、日本趣味の風潮と綯い交ぜになる文

だから。

さらに同様の、西洋アカデミー絵画にたいする対抗心は、版画家として著名になる以前の、初期の吉田博(1876-1950)にも顕著に窺える。《精華》(図3)はライオンの洞窟で猛獣たちを手懐ける裸体の女性を描くが、これもジェロームの同様の画題、例えば《愛がすべてを征服する》(1889)で虎やライオンを服従させる愛(アモール)の、羽の生えた子供の寓意像を転用したものと推測したい。(横向き座位の女性像そのものも、ジェロームの《大理石の仕事》の流用だろう。)稲富景子氏はすでに、この吉田博の着想の可能な源泉として、ピーテル・パウル・ルーベンス(1577-1640)が旧約聖書に題材をとった《ライオンの洞窟におけるダニエル》(1614-16)を挙げている。(9)だがここからは、さらに、従来のジャポニスム研究では見落とされてきた、日欧文化交渉史のさらなる深化が可能となる。というのも、このルーベンス原画に見える「獅子」の一頭は、普通日本ではヨンストン

（1603-75）の『動物図譜』として知られる大冊の腐蝕銅版画挿絵に複製されて、平賀源内（1728-80）らが活躍した一七七〇年代までに徳川日本に将来され、秋田蘭画派の小田野直武（1749-80）、『解体新書』の挿絵を描いたこの武家の絵師によって、左右を反転した姿で、掛け軸にも描かれていたからだ（図版掲載は割愛するが、この事実は、管見の限り、なぜか、いままできちんと指摘されることがなかったように思われる）。

日本の蘭癖（らんぺき）・西欧の和臭

ここで個人的な回顧を差し挟むが、筆者の学部卒業論文は、秋田蘭画から葛飾北斎（1760-1849）・歌川広重（1797-1858）らに至る洋風の空間表象、とりわけ透視図法が、いかに徳川後期の日本で咀嚼され、変貌を遂げ、ひいてはそれが西欧にいかに逆輸出されて活用されたかの経緯を分析する企てだった。[10]　小田野直武の《不忍池図》（一七七〇年代）や藩主の佐竹曙山（1748-80）が遠景の湖水に松の幹を大胆に重ね、極彩色の鸚鵡（おうむ）を配した《松に唐鳥》（一七七〇年代後半）など、秋田蘭画に典型的な、近景と遠景とを極端に対比させ中景をいわば脱落させる特異な構図は、北斎が『漫画』や『富嶽百景』ほかで展開し、広重が『江戸名所百景』で定型化し、これがフランス世紀末に流行する。さらに『漫画』第三編で北斎は、西洋舶来の透視図法に「三ツ割りの法」との呼称を与え、画面を地平の限界線と水平線とで強引にも水平三等分に割り、また一点であるはずの消点を左右に双数化して、作図上の無限を消去して有限世界へと引き戻す、という「冒瀆」を演じて、恬として恥じない。

これは、作図法としての透視図法からみれば、まったく無理解にして邪道に過ぎまい。だがこうした日本流の換骨奪胎、文法解体に敏感に反応したのが、とりわけ印象派の兄貴分として特筆されるエドゥアール・マネ（1832-83）ではなかったか。以下は、まだマネ専門家のあいだでは、およそ定説としては認められない暴論だが、たとえばマネの《ブーローニュの浜辺にて》（1868）の横に、『北斎漫画』の「三ツ割りの法」をおいてみると、波打ち際と水平線とによる画面の水平三分割が、きれいに重なる。さらに、マネの海浜に点在する人々は、およその当時の西洋絵画で推奨されるような構図らしきまとまりを全く欠いて、気まぐれに配置されているが、これも『漫画』を見ると、類例を探すのは容易である。加えて、この著しく横長の画面は、試しに垂直に三等分してみ

ると、そこには、隠された構図が不意に現れる。同様の趣向は、《一八六七年のパリ万国博覧会》、普請中のトロカデロの丘の会場を描いた作品にも観察できる。個別には構図があるが、三枚連続させると、それが消滅する。

ここで不意に気づくのは、これら両作とも、錦絵版画大判の三枚続とほぼ同様の寸法であることだ。はたしてマネは、この段階で錦絵の三枚続きを実見していて、それを自作に密かに応用したのだろうか？　《休息》（1871）になると、白衣でソファに腰掛けるベルト・モリゾ（1841-95）の背景には、歌川国芳（1798-1862）の《竜宮玉取姫》（1853）の三枚続きが、画中画の趣向で模写されており、マネはそれとなく、コレ見よがしに、自分の浮世絵知識を披瀝してみせている。[11]

マネにおける日本仕立てを考えるうえで、「浮世絵から印象派」なる路線設定という（リヴィジョニストからみれば、悪質なる）「詭弁」[12]を始めとした、様々な「証言捏造」も含め、鍵を握る人物といえば、テオドール・デュレ（1838-1927）だろう。実はこの人物についての研究が、筆者のフランスにおける博士論文の主題であった。周知のとおり、デュレは盟友の共和主義者銀行家、アンリ・セルヌーシと、パリ・コミューンを命からがら脱出し、西周りで、北米経由の末、世界一周の途上で横浜に上陸する。下目黒の蟠龍寺に野晒しになっていた丈六の巨大な阿彌陀佛を、ふたりが強引にも買い取って運び去った顛末は、デュレの『アジア旅行記』にも見え、また芝の増上寺の「日鑑」にも、一八七一年一〇月二日・三日の条に、価格が五百両だったことも含め、詳細な記載が残る。こうして一八七二年にはパリのセルヌーシ邸（主人の没後、遺言により、パリ市に遺贈され、美術館となる）に移送された大佛こそ、先にジェロームがモデルにした阿彌陀様にほかならない（図2）。ここから、本論の第三部の話題へと移りたい。

仏教美術の「流出」

一九八三年（昭和58）のことだっただろうか。コレージュ・ド・フランスの日本講座担当だったベルナール・フランク教授（1927-96）は、おりからの日本ご滞在中、セルヌーシ美術館に一〇〇年以上にわたって鎮座している「目黒の佛陀」という伝承を頼りに、目黒じゅうのお寺に電話をされた。その結果、先述の下目黒、岩屋介

天・蟠龍寺が、阿彌陀様の出所と判明した。吉田嘉雄住職は、一〇〇年ほどまえにご本尊が外国に流出した、という噂だけはご先祖から聞かされていたが、その行方は杳として知られていなかった。そこにいきなり未知の外国人から、流暢な日本語の電話が飛び込んできた、という次第。ほどなく住職の御一行は、遠路遥々パリに、「ご本尊様」ご供養のため巡礼をなさった。そのおり、モンソー公園脇のセルヌーシ美術館での歓迎会ほかで、お歴々ご列席のもと、（一部分ながら）一座の通訳をあい務めたのが、不肖、パリ留学中だった本務筆者である。

これも学問史上の事情を一言だけ、補っておこう。なぜこのような巨大な鋳造佛の「国外流失」は、それまで日本の学会で話題にもならなかったのか。単純な理由として、江戸期の作物は、文化財指定年限の下限から外れており、一九八〇年当時には、美術史学的にほとんど価値をみとめられておらず、したがって仏教美術の専門家は、こうした作例に関心を示さなかった。この青銅像については、一九〇三年に、デュレとも知己だった英国人の日本学者・フレデリック・ディキンス（1838–1915）が『王立アジア学会会報』に記事を書いていたが、それ以外にはめぼしい学術記事はなかった。筆者が、電子情報網などが登場する以前に発掘できたわずかな記事には、なんでも、ヨコハマで船に積んだが、バランスが崩れるので、蒸気機関を外して、その代わり船体の中央に据えた、とか、マルセイユで降ろして汽車に載せたが、今度は途中のトンネルで頭が閊えて往生した、といったふざけたお笑い記事が見つかるばかりだった。

巨大な蓮台には寄進者たちの銘板が刻まれており、そこから制作年代も正確に推定できるが、現時点で、セルヌーシ美術館のホームページには、そうした基礎的な年記情報すら盛られていない。とまれ国外流失は佛像にとっては僥倖だったはずで、仮に日本に残っていたら、戦時中の金属供出で鋳潰され、残ってはいなかったことだろう。印を結ぶ右腕には、途中から切断された痕跡も鮮明に残るが、これは、現場で即刻買付けた「異人さん」ふたりが、まずその「カタ」、「売約済み証明」の証拠物件として、腕だけを入手した際に切り取らせたもの、とデュレ自身が証言を残している（臨場感をもたせたいので、現在では「政治的にただしくない」表現をママとして残した）。

廃仏毀釈の功罪

図4　旧法隆寺金堂、康慶作
勢至菩薩像
ギメ国立東洋美術館蔵・ギ
メ日本旅行収集品

日本の民間信仰に深い関心を寄せておられたフランク先生の、もう一つの「お手柄」にも触れておこう。デュレ一行に五年ほど遅れて、一八七六年（明治9）にはエミール・ギメ（一八三六-一九一八）とフェリックス・レガメ（一八四四-一九〇七）が日本の宗教視察を名目に、来日する。かれらは膨大といってよい仏像や仏具を収集して持ち帰った。一八六八年（明治元）の神仏分離令を受け、当時は一八七二年（明治5）以降激化した廃仏毀釈がなお頻発しており、ギメ一行にとっては、あるいはかえって仏像の収集には好都合だったとも推測できる。だがその収集品は、ギメ生前の世界宗教研究施設が、ギメ没後、とりわけ一九二八年に国立東洋美術館へと変更されるなどの転変のうちに、これといった整理もされないままに放置されていた。七〇年代になってその悉皆調査を志し、ギメ美術館別館にこれらの展示を復活したのがフランクだった。一九八九年（平成元）に、彼は、ギメが日本から持ち帰った仏像のなかに、あきらかに江戸時代などよりも、遥かに遡る時代の作品と思しい、勢至菩薩像を見出す（図4）。翌年にはパリを訪れた久野健（一九二〇-二〇〇七）にも鑑定を依頼し、鎌倉初期の技法であることが確認される。更に文献を漁ってゆくと、これと対をなす観音菩薩が法隆寺に伝来しており、どうやらこれらが、かつては、本堂西の間の本尊・阿弥陀如来の脇侍だったことが確実となってくる。一二三二年（寛喜3）に大仏師・康勝（生没年未詳）に発注され、翌年に開眼した仏像の片割れが、ギメ旧蔵の遺品のなかに紛れ込んでいたことに

なる。(14)

ファン・ゴッホ周辺の状況証拠と仮説推論

ギメとレガメの日本滞在記は、その後、原典の挿絵も複製した新たな日本語翻訳によって読めるようになっている。ふたりが滞日中に河鍋暁斎(1831-89)の自宅を訪れ、二人の画家がお互いの肖像を即興で競作したことも、いまでは広く知られていよう。(15)これも筆者の些か勝手な憶測となるが、この競作の話題は、以下の状況から推察するに、おそらく確実にフィンセント・ファン・ゴッホ(1853-90)も知悉していたはずである。フィンセントが弟のテオドール(1857-91：兄は弟あてのフランス語書簡では、「テオ」Théoと表記)と同居していたパリ時代には、双方に手紙の往来がなく、この部分は史料の上で、大きな欠落を残している。そのため、直接的な文献的証拠がなく、あくまで状況証拠となるが、その後アルルに移住し、ポール・ゴーガン(1848-1903)などの仲間と藝術家共同体の設立を目指したフィンセントの夢想のうらには、レガメと暁斎との作品交換の逸話からも着想、あるいは確証を得ていた可能性が否定できまい――レガメの名前は、フィンセントの書簡集にも、きちんと登場しており、自らも日本滞在を夢想したフィンセントが、画家レガメの日本旅行を知っていたのは疑いないのだから。

同様の状況証拠は、他にもある。テオやエミール・ベルナール(1868-1941)宛の書簡には、画家仲間で作品を交換するとともに、交換する作品見本のクロッキーを折り本状の蛇腹仕立ての見本帖に綴じ込むアイデアも図示している。これについては、パリ時代のフィンセントが目にしたはずの摺物帖が脳裏にあったのでは、という仮説を、筆者はここ三〇年ほど温めている。これまた、ファン・ゴッホ研究者からは、証拠不十分とて、認知されないままの空想なのだが、先述のテオドール・デュレが当時、友人のモーリス・ジョワイヤン(1864-1930)に寄託していた、「天地人」三巻からなる摺物帖が問題となる。江戸の狂歌連が北斎や鳥居清長(1752-1815)、窪俊満(1757-1820)や鳥文斎英之(1756-1829)らの著名絵師に注文して自分たちの狂歌を版行させ、山東京伝(1761-1816)が隅田川の渡しに乗る七福神に扮した自分たちの姿を描いた肉筆を添えた代物である。所有者だっ

34

た長島雅秀については、なお詳らかにしない。

状況証拠といえる事情は以下のとおり。トゥールーズ・ロートレック（1864-1901）の友人としても知られるジョワイヤンは、他でもないテオドール・ファン・ゴッホとともにグーピル商会に勤務しており、かれが保存していた日本版画を見る機会を、パリ時代のフィンセントがおめおめと見逃していた、とは考えにくい。デュレの収集品をファン・ゴッホ兄弟が直接に実見したか否かには筆者は拘泥しないが、同様の摺物貼込み帖をパリ時代のフィンセントが目にする機会がありえた、との蓋然性は、高かったのではあるまいか？　そして晩年のデュレは、マネや印象派のみならず、ロートレックやファン・ゴッホの最初期の伝記作家として名を残すことになる人物なのである。

ここで河鍋暁斎研究の進展にも、若干の回顧を挟もう。今の大流行とは雲泥の差で、一九八〇年代なかばには、暁斎の名はまだほんの一部の専門家にしか知られていなかった。山口静一と及川茂の両氏がチームを組んで、世界に点在する、忘れられた暁斎作品の発掘調査をされ、パリご滞在の折には、筆者もご一緒させていただいた経験がある。先に江戸時代の流出仏教美術への、当時の日本美術史研究者たちの関心の低さに言及したが、それは明治時代に輸出工藝についても同じだった。大同小異だった。柴田是真（1807-91）、渡邉省亭（1851-1918）に、河鍋暁斎の三人が、生存中には、海外でも名の知られた日本人画家の三巨頭だったが、一九七〇年時点では、少数の愛好家や専門研究者を除けば、一般には彼らの名は、すでに忘れ去られて久しかった。さらに万国博覧会の研究は、欧州の日本趣味（Japonisme）が各地での博覧会と密接につながった現象だったという歴史社会学的な事実ひとつ、同時代の美術史研究の世界では、まだ十分には認知されていなかった。

旅行記挿絵の活用法

ギメに同行したレガメによる各地のスケッチや、とりわけ宗教対話の現場を臨写した絵画作品（口絵7）の意義も、好事家の趣味として片付けられ、ひさしく正当には評価されてこなかった。近年、文庫本で翻訳が刊行さ

れたギメの『明治日本散策』（1880）あるいはレガメが晩年にまとめた『日本写生帖』（1905）に依拠しながら、みてみれば、エミール・ギメは早くも、一八七三年、ウィーン万国博覧会の折に滞欧を果たした九鬼と接触をもっており、一八七八年のパリ万国博覧会においても再会を果たしている。レガメはそれに先立つギメとの来日時と接触の時期に、蓬髪で背広姿の若き九鬼の肖像を素描に描く傍ら、京都で寺社との接触のお膳立てに尽力した槇村正直（1834-96）の似顔絵も残している。

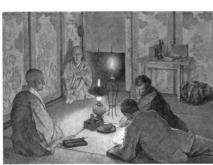

図5　フェリックス・レガメ《日本で仏教僧に質問をするエミール・ギメ》
1877-78年　ギメ美術館蔵

この点にも簡単に触れておきたい。まず、明治の美術行政の頂点にもたった九鬼隆一（1852-1931）についてみれば、エミール・ギメは早くも、一八七三年、ウィーン万国博覧会においても再会を果たしている。

ギメ一行が伊勢に続いて京都で会合をもった仏教関係者には、島地黙雷（1838-1911）や赤松連城（1841-1919）も含まれる。諸宗派との宗教問答においてギメが発した質問は、「天地創造、創造主の役割、祈りの意味、奇跡の位置づけ、来世の生活、道徳」六項目からなる。とりわけ前半は、「キリスト教の常識を前提としたものが多く、仏教者には理解が届かず、残されている日本側の記録や、そのフランス語創造主の概念などについての問いは、的外れな教義概要が添付されただけだったり、という様子も窺える。その訳でも、議論が噛み合わなかったり、

詳細は、宗教学者のフレデリック・ジラール氏が、フランスでの出版で翻刻をなし、日本でも一般向けの講演を行い、その報告冊子も入手できる。

西本願寺・飛雲閣での問答の様子（一八七六年一〇月二六日、夕刻五時頃から）を描いたレガメの絵画（図5）を、当時の写真と比較すると、顔立ちからしても、あきらかに近藤徳太郎（1856-1920）と特定できる人物が、日本側の僧侶とギメとのあいだで熱心に通訳の労をとっている様子も、臨場感をもって活写されていて、貴重だろう。この近藤徳太郎は、リヨンへの留学につづき、帰国後は京都や西陣の織物工房にジャガード技術を導入するなど、近代化に貢献する一方、足利の工業学校学長に就任し、織物産業振興に足跡を残すことになる。

「仏教の萬神殿」と密教曼荼羅の可能性

締めくくりとして、通称「仏教の萬神殿」とベルナール・フランクが名付けた事業に触れておきたい。エミール・ギメは日本滞在中に、京都の仏師、山本茂助（生没年不詳）に依頼して、東寺にある立体曼荼羅の複製を注文した。東寺の講堂に安置されている「両界立体曼荼羅」は弘法大師・空海（七七四-八三五）の発願になるもので、金剛界と胎蔵界との両界を統合する空海独自の曼荼羅理念を、彫像によって形象し、西暦でいえば八三九年、空海の入定ののち四年にして完成を見た。これら二一體におよぶその木彫レプリカ（図6）は、原作の密教図像のような迫力にこそ欠けるが、教義に則った印を結び、金泥が施された贅沢な造作であり、リヨンを経由して、パリに運ばれ、一八七八年のパリ万国博覧会に展示されて話題を呼んだ。その後ギメ美術館に安置されていたが、これを修復のうえ、一九七八年にはギメ美術館別館での再展示に導いたのが、先述のベルナール・フランクである。一九八九年（平成元）に

図6　ギメ美術館における東寺立体曼荼羅複製の展示
　　（19世紀の写真）　ギメ美術館蔵

は、この「立体曼荼羅」は揃って日本に里帰りを果たし、西武百貨店特設会場で特別展示されている。二〇〇三年（平成15）には、この事績に取材した、NHKハイビジョン番組「海を渡った六〇〇体の神仏：明治九年エミール・ギメが見た日本」[20]が放映された。クレジットは出ていないが、筆者も舞台裏で資料収集に若干のお手伝いをさせて頂いた――ことも筆者はいま思い出すまで忘れていた。二〇二一年（令和3）になって、さらに二度にわたり、この番組は再放送され、大きな反響を呼んだと聞く。

　エミール・ギメは自分が創設した宗教研究所を兼ねた博物館に、日本からも僧侶たちを招聘し、宗教儀礼の実演を依頼している。小泉了諦（一八五一-一九三八）、善連法彦（一八六五-九三）が西本願寺から派遣され、「報恩講」を親鸞に捧げたのが、一八九一年二月二一日。さらに一八九三年に北米

しているので、ここでは割愛したい。(21)

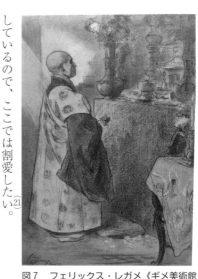

図7　フェリックス・レガメ《ギメ美術館で、「御法楽」を捧げる土宜法龍、1893年11月13日》

はシカゴで開催された万国宗教議会に参加した真言宗の土宜法龍（どきほうりゅう）（1854-1923）は、同年一一月一三日に「御法楽」として知られる、比較的簡素な儀礼を行っている（図7）。周知のように、法龍は、おりからロンドンに滞在中の南方熊楠（みなかたくまぐす）（1867-1941）とも頻繁な文通があり、両者の意見交換からは、曼荼羅を軸とした新たな世界観、科学観、あるいは死生観までをも含みこんだ認識論刷新の提唱すら芽生えることとなる。これについては別途「映像科学」Bildwissenschaft 絡みで成果の一端を発表

おわりに

前節の最後に急いで触れたとおり、「日本趣味」Japonisme 現象は、たんに、欧州美術界における、一九世紀後半の流行現象というには留まらない。ギメ美術館に滞在した土宜法龍とロンドンの大英博物館に日参していた南方熊楠との往復書簡が近年復刻され、大きな話題を呼んでいることからもわかるとおり、一九世紀末の「日本趣味」現象は、二一世紀二〇年代の宗教学の最新動向にも棹さしつつ、近代を脱却したと喧伝される現在の epistemology の転回にあらたな窓を開く契機としても、あらためて注目を集めるにいたっている。東西の知的な対話からは、「感官文化」研究を刷新する方法論の提唱が可能だろう。(22) さらに「映像美学」や「神経系美学」の近年の展開からは、脳科学や認知科学に新生面を開く問題意識が、発芽を遂げようとしている。

こうしてみれば、ジャポニスムは単に過去の歴史研究の課題であるにとどまらず、全球的な知的・精神的交流の雛形として、異文化交流を通した相互刷新の可能性を探求する、あらたな学知の探求にむけた「パラダイム（範例 paradigm）変換」を、将来にむけて要請する問題意識を構成するに違いない。(23)

（1）Chizuburō Yamada, *Japonisme in Art*, Society for the Study of Japonisme, ed. (Tokyo: Kōdansha International, 1982). また Chisaburoh F. Yamada, ed. *Dialogue in Art: Japan and the West* (London: A. Zwemmer Ltd., 1976).

（2）*Ukiyo-e Prints and the Impressionist Painters, Meeting of the East and the West*, SunShine Museum, Ikebukuro, Tokyo, 1979-80.

（3）大島清次『ジャポニスム――印象派と浮世絵の周辺』美術公論社、一九八〇年；講談社学術文庫、一九九二年（稲賀解説）。Klaus Berger, *Japonismus in der westlichen Malerei 1860-1920* (München: Prestel Verlag, 1980); Siegfried Wichmann, *Japonismus: Ostasien-Europa : Begegnungen in der Kunst des 19. und 20. Jahrhunderts* (Herrsching: Shuler, 1980) はほぼ同時に刊行された。

（4）サミュエル・ビング編纂・ジャポネズリー研究学会協力『藝術の日本』、美術公論社、一九八一年。

（5）「西欧モデルニテに対峙する日本の伝統工藝：アンリ・フォシヨン両大戦間期の考察を導きに」三浦篤編『往還の軌跡：日仏芸術交流の一五〇年』二四一～二六五頁、二〇一三年、三元社。Shigemi Inaga, "Arts et métiers traditionnels au Japon face à la Modernité occidentale (1850-1900): A l'écoute d'Henri Focillon: quelques observations préliminaires," in *Trajectoires d'allers-retours: 150 ans d'échanges artistiques franco-japonais*, Sous la direction de Miura Atsushi, (Tokyo: Sangensha 2013), 122-134. 関連図版は同書に掲載したため、本稿では割愛する。

（6）今井祐子『陶芸のジャポニスム』名古屋大学出版会、二〇一六年。稲賀による書評は「窯変する美意識：肌ざわりの感性学にむけて：陶器・炻器の文化変容と釉薬の啓示――今井祐子著『陶芸のジャポニスム』（名古屋大学出版会）」『図書新聞』三三八五号、二〇一七年一月一日。

（7）『近代フランス絵画の展開と山本芳翠：明治一五年・パリ』岐阜県美術館、一九八二年。本展準備中の裏話については、関連図版も含め、稲賀「ギュスターヴ・モローと亀」『図書』二〇一八年九月号、岩波書店、二～七頁。

（8）稲賀繁美「ジャン＝レオン・ジェロームの「仏陀」と「獅子」」、『ジャポニスム研究』第三三号、二〇一三年一月、七〇～七三頁。

（9）稲富景子「吉田博《精華》について」『生誕一四〇年　吉田博展』毎日新聞社、二〇〇六年、一五三～五九頁。

（10）Shigemi Inaga, "La réinterprétation de la perspective linéaire au Japon (1740-1830) et son retour en France (1860-1910)," in *Actes de la recherche en sciences sociales* (1983): 29-49.

（11）稲賀繁美『日本美術史の近代とその外部』NHK出版、二〇一八年、二六～二七、四五頁に図版掲載。マネの図版は、この書物にすでに掲載済み。また容易に確認可能なため、本稿では割愛している。

（12）Shigemi Inaga, *Théodore Duret, du journaliste politique à l'historien d'art japonisant, Contribution à l'étude de critique artistique dans la deuxième moitié du XIX^e siècle et au début du XX^e siècle*, Lille, Atelier national des

（13）thèses, 1989 (microfiche), 926. さらに Inaga, "Théodore Duret et le Japon," *Revue de l'art*, CNRS n. 79 (1988); 76-82.

（14）Théodore Duret, *Voyage en Asie*, 1874, reedited as *Japon interdit* (Paris: Nicolas Chaudun, 2013), 55-61. Shigemi Inaga, "Théodore Duret et Henri Cernuschi, journalisme politique, voyage en Asie et collection japonaise," *Ebisu*, Nr. hors serie (hiver 1998): 79-94.

（15）Félix Régamey, *Le Japon en image*, の日本語への翻訳：以下の文献に所収の解説を参照のこと。フェリックス・レガメ、林久美子訳『日本写生帖』角川ソフィア文庫、二〇一九年、三四五〜三四六頁。

（16）稲賀繁美「欧州で最も有名な日本人芸術家・北斎」『本の窓』二〇〇五年五月号、一二〜一五頁。関連図版は本稿前掲註（11）の書物八八頁、および本稿前掲註（13）の稲賀論文 fig. 10 に掲載。

（17）吉田光邦編『万国博覧会の研究』思文閣出版、一九八五年。

（18）Frédéric Girard, *Émile Guimet: Dialogue avec les religieux japonais* (Paris: Éditions Findakly, 2012), フレデリック・ジラール『ヨーロッパ人の日本宗教へのアプローチ：エミール・ギメと日本の僧侶、神主との問答』日文研フォーラム、二一四回、二〇〇八年。フォーラム当日の質疑応答及び本冊子の日本語校訂は稲賀が担当。

（19）Keiko Omoto et Francis Macouin, *Quand le Japon s'ouvre au monde, Émile Guimet et les arts d'Asie* (Paris: Gallimard, Découverte, 1990; 尾本圭子、フランシス・マクアン『日本の開国エミール・ギメ――あるフランス人の見た明治』創元社、一九九六年。暁斎とレガメの似顔絵競作の図版も本書七七頁、およびエミール・ギメ『明治日本散策』（岡本嘉子訳、角川ソフィア文庫、二〇一九年）二四七頁にみられる。

（20）ジャン＝フランソワ・ジャリージュ：ベルナール・フランク監修『甦るパリ万博と立体マンダラ展』西武百貨店、一九八九年。

（21）稲賀繁美「道・無框性・滲み」坂本泰宏・田中純・竹峰吉和（編）『イメージ学の現在』東京大学出版会、二〇一九年、二七九〜二九六頁：Shigemi Inaga, "Weg–Rahmenlosigkeit—Verlauf," in *Bilder als Denkformen, Bildwissenschaftliche Dialoge zwischen Japan und Deutschland*, Yasuhiro Sakamoto, Felix Jäger, Jun Tanaka, eds. (Berlin: De Gryter, 2020), 127-144. 土宜については、小田龍哉『ニニフニ』左右社、二〇二一年、近代仏教関係については、吉永進一『神智学と仏教』法藏館、二〇二一年を参照されたい。

（22）従来、aesthetics は『美学』と訳されてきたが、これは原義に遡って、五感の「感官」を包括する視野で、「身心」を跨ぎつつ問い直すことが、不可欠であり、筆者は別途、その主旨の研究会を組織運営している。仏教学が、

従来の経典やその翻訳あるいは思想内容の追求への傾注から脱して、密教を含む儀礼実践の研究に拡大している兆候も、「感宮文化」研究の趨勢を裏書きする。

(23)「感宮文化」については、稲賀を研究代表者とする「蜘蛛の巣上の無明：電子情報網生態系下の身心知の将来」国際日本文化研究センター・共同研究会（二〇二〇年～二〇二二年三月）を参照されたい。また paradigm 概念については、ここにはトマス・クーン (1922-1996) が科学史において提唱した概念を仮に援用するに留めるが、ここにはカール・ポパー (1902-1994) やエルンスト・ゴンブリッチ (1909-2001) も巻き込むきわめて錯綜した学術史的背景と論争が絡んでいる。ここでそれを詳説する暇なく、別稿に委ねたい。ここで言う「パラダイム変換」が何を意味するかは、とりあえず以下を参照されたい。稲賀繁美「あいだ」の哲学に向けて‥人文知の再定義と復権のために　藝術行為再考に向けた、暫定的な覚え書き（上・中・下）」『あいだ』第二五五号（二〇二〇年九月）一二～二二頁、二五六号（二〇二〇年一一月）二八～三五頁、二五七号（二〇二一年三月）二八～三三頁および Augustin Berque, "Imanishi: Science naturelle et refondation mésologique du vivant," Conférence à La Loingtaine. 16 octobre 2021.

図版出典

図1：Gerarld M. Ackerman, *Jean-Léon Gérôme*. ACR Édition. 2000. p.170

図4：ベルナール・フランク著、仏蘭久淳子訳『日本仏教曼荼羅』（藤原書店、二〇〇二年）

図5：Keiko Omoto et Francis Macouin, *Quand le Japon s'ouvrit au monde, Émilie Guimet et les arts d'Asie*, Gallimard. 1990, pp.4-5.

図7：Keiko Omoto et Francis Macouin, *Quand le Japon s'ouvrit au monde, Émilie Guimet et les arts d'Asie*, Gallimard. 1990. p.110.

第2章　西洋美術史におけるジャポニスムの周縁化について

グレッグ・トーマス
（近藤学　訳）

はじめに

本稿は、いかにして、また、なぜジャポニスムが英語圏のさまざまな西洋美術史概説のなかで周縁に追いやられてきたのかを説明する試みである。背景にある要因の一つは、西洋美術史そのものの本性である。一九世紀末に誕生して現在に至るまで、この学問領域は様式と伝記〔＝美術家の生涯〕に焦点を合わせる傾向にあり、個々の大芸術家たちがいかにして美の偉大な革新を成し遂げてきたか、あるいは絵画および彫刻というエリート芸術において偉大な思想を表現してきたかを記述してきた（一）は訳者による補足、以下同）。このようにエリートの偉大さに力点を置くと、異文化間で生じる相互作用——しばしばはるかに広い範囲にまたがり、無名の芸術家や工芸家たちが集団として形づくる伝達ネットワークのなかで産み出され流通する視覚文化やモノ文化（マテリアル・カルチャー）の大部分は必然的に無視されてしまう。美術史という学問領域にこういう区分がなされているせいで、ジャポニスムにも大きな分断が生まれている。ジャポニスムのある側面——西洋モダニズムに対する浮世絵の影響——は、個々の大芸術家たちに対する影響であるから、西洋美術史のなかで広く論じられてきている。一方総体としてのジャポニスム運動は、美術史の主流からは外れた専門的な書籍や論文に押し込められているのである。

したがって、以下ジャポニスムの周縁化を検討していくにあたり、二つの視点から記述する。いずれの部分もさまざまな問題を孕んでいる。第一に、日本版画の影響をめぐる歴史的言説の内部で、西洋の芸術家たちのジャポニスムへの取り組みは多様なものであったにもかかわらず、英語圏の教科書が印象派や近代芸術を扱う際、このジャポニスムというコンテクストへの取り組みをしばしば様式というたった一つの次元に縮減してきたことを示す。ジャポニスムというコンテクス

トにはもっと広がりがあるにもかかわらず看過し、西洋と日本の芸術のあいだにはさまざまなイデオロギー上の共鳴があるにもかかわらず根本的に見逃してしまうのである。だが筆者の考えるところ、浮世絵版画が印象派やポスト印象派にとってあれほど刺激的で意義深かったのは、そうした共鳴——大都市生活、スペクタクル、階級、ジェンダー——と大いに関わりがあった。第二に、真のジャポニスムをめぐる英語圏の学術研究を手短に論じる。

真のジャポニスムとは、西洋と日本のあいだで生じたダイナミックな異文化交流の全貌のことである。そこに含まれるのは、西洋による日本の視覚文化・モノ文化の蒐集および展示、西洋による日本の装飾芸術の模倣、そして装飾芸術、ファッション、音楽などにおける疑似日本的な制作物、そして何より、日本の芸術家や職人が西洋文化に対して行った応答などだ。他に先駆けて異文化交流の分析方法をいくつも編み出してきたにもかかわらず、ジャポニスム研究はそれ以外の異文化交流、とくにオリエンタリズム研究の後塵を拝してきた。真のジャポニスムはその本質において、さまざまな形式や次元の相互作用性を持つ異文化交流現象であり、浮世絵版画はそのごく小さな一部に過ぎない。そのことを改めて力説すれば、ジャポニスムが現在、被（こうむ）っている不均衡を是正することができるかもしれない——それが筆者の提言だ。

様式というパラダイム——一九八〇年以前の教科書における叙述

美術史をかたちづくる多様な諸領域のなかで支配的な言説に構造を与えるうえで、教科書は不可欠である。ゆえに、教科書が遂げた進化を検討することで、ジャポニスムに関する主流の見方が時を経るにつれてどのように発展し変化してきたかを解明する手がかりが得られる。本節では一九八〇年以前の教科書言説を検討する。日本が印象派に与えた影響は多面的なものであった——一九世紀には、そのことははっきり認識されていた——にもかかわらず、西洋モダニズムのフォーマリズムというパラダイムのもと、自由（恣意的）に使える単なる道具としての様式要素という次元にのみ縮減されてしまった過程を示す。

渡辺俊夫、またゲイブリエルとイヴォンヌのワイスバーグ夫妻（Gabriel and Yvonne Weisberg）は、ジャポニスムをめぐって西洋で行われた初期の研究史を精査し、一八六〇年代のロンドンとパリでは何名もの美術批評家

たちが、同時代の西洋の芸術とデザインに日本の版画、扇、装飾芸術が影響を与えていることに気づいていたと明らかにした。一八七二年、重要な批評家テオドール・デュレ（Théodore Duret）が、印象派はパリで「ジャポニスム」なる語を新造し、一八七八年には批評家テオドール・デュレ（Théodore Duret）が、印象派はパリで日本の版画によって現実の自然がもつ鮮やかな色彩に目を開かれ、写実の追求において前進を遂げた、といささかの紙幅にわたって記した。日本の扇子や版画は、彼自身が日本で経験したのと同じ感覚を忠実に再現していると断言したうえでデュレは述べる。「日本美術は自然の個別の様相を、大胆かつ斬新な彩色法によって描き表していた」。そしてこの彩色法が「印象派の面々に強い影響を与えたのである」。デュレのテクストはリンダ・ノックリン（Linda Nochlin）が編んだ（印象派・ポスト印象派についての）必読一次史料集成に収められたため、現在でもよく知られている（原註（2）を参照のこと）。ここでの要点は、印象派の画家たちは、写実という実践への関心を日本美術と共有しており、そうしたより包括的な関心の一部として日本の色彩を採用したのだと、デュレが認識しているこ

とである。日本美術が写実的であるという点は、批評家ザカリー・アストリュック（Zacharie Astruc）やエルネスト・シェノー（Ernest Chesneau）らが論考で力説するところであった。印象派は――以下で見るような西洋の書き手たちがのちに記したのとは異なり――単にある一つの視覚要素をコンテクストを無視して抽出し、自分たちの狙いに奉仕させたわけではなかったのだ。かつデュレが正しかったことは、モネやドガが残した無数の発言から確かめられる。そうした発言を読めば、写実に対する両画家のアプローチ、いやそもそも、日々の平凡な経験がもつ現実性、自発性、あるいは美を捉える手段として芸術を考えるという両名の発想全体が、浮世絵版画の影響下にあったことは明白なのである。

一九一四年、ルイ・オベール（Louis Aubert）は写実性に注目するこのような解釈を、浮世絵版画に関する専門的著作のなかでさらに押し進める。冒頭で彼が断言するところによると、浮世絵が成し遂げた決定的な革新とは、見た目の自然さもさることながら、ありふれた同時代の主題を描いたことだというのだが、これはむろんフランスのレアリスムの中核を成す原理である。オベールが論ずるには、これは日本で生じた政治上の変化に関連している。この変化の結果、日本では芸術があらゆる社会階層に向けて開かれることになった。「日本の美術」

44

は現在性の芸術であり、観衆、作者、主題のレパートリーのいずれにおいても真の民衆芸術である」。最終章で、浮世絵が印象派に与えた影響を検討しつつオベールは、印象派が日本から採り入れた技法上の戦略の数々——対象に肉薄した視点、左右非対称の構図、明るい色彩や光の反映、運動の細部に焦点を合わせる視線——を列挙し、いずれも同時代の現実をよりいっそう写実的に描き表すためのものであるとする。オベール曰く、結果として印象派の絵画は「作られたのではなく、まったく偶然にできあがったように見え、その構図はあまりに自然なので構成された気配がなく、日本の版画と同様、そこに現われては去っていくのは生そのものである」。この見方によれば、浮世絵版画の同時代的な主題と写実的な様式の双方が、印象派の画家たちにインスピレーションと影響を与えたのであった。

英語圏の美術史が印象派を独自に叙述しはじめると、日本の版画が実質的かつ包括的なインパクトを与えたとする見方は弱まっていく。その一因は、二〇世紀初頭の美術史が採っていた方法が、作者の伝記や図像解釈やフォーマリズムをもっぱらとするものだったことにある。とくにいわゆる「モダニズム」の研究は、クライヴ・ベル（Clive Bell）やロジャー・フライ（Roger Fry）による一九一〇年代のフォーマリズム的解釈、ついでクレメント・グリーンバーグ（Clement Greenberg）による一九四〇年代の目的論モデル[1]に大きな影響を受けた。このモデルに従えば、モダニズムの芸術は純粋に様式にのみ関わる漸次的な進化に突き動かされており、その起源は、グリーンバーグやその後の美術史家たちによれば、フランス印象派にあるのだという。

英語で書かれた最初の印象派概説はジョン・リウォルド（John Rewald）が一九四六年に上梓した記念碑的著作『印象派の歴史』[7]である。版元はニューヨーク近代美術館——モダニズム芸術とフォーマリズム美術史を体現するあの殿堂だ。リウォルドはまず、パリでのジャポニスムのコンテクストを紹介し、ブラックモンが『日本の）版画を普及させたこと、〔東洋骨董品店〕「支那の門」で日本の物品が売られていたこと、さまざまな芸術家が日本の版画、着物、女性らしさ、扇子に多様な関心や振る舞いを寄せていたことを記述する[8]。ただしリウォルドのテクストは、せっかくこうした豊かな異文化交流的関心や振る舞いを紹介しておきながら、そのあとすぐにそのすべてを単なる様式の供給源へと縮減してしまう。印象派の画家たちはこの供給源から構図や彩色の新たな技法を借用

し、なかでもモドガは日本の版画、ことに「グラフィックな様式、微妙な線の使い方、装飾的な特質、大胆な短縮図法、とりわけ主たる題材をしばしば中心からずらす方法」に多大な関心を示したとリウォルドは書く。ティソ（James Tissot）やホイッスラー（James Abbott McNeill Whistler）と違い、ドガ（Edgar Degas）は日本的な主題やモチーフを採用することはなかった。それどころか彼は「自分のヴィジョンに適合できそうな新しい原則はすすんで吸収しようとし、日本の題材から風変わりな東洋的特徴を取り除いて、自分のレパートリーを豊かにした」とリウォルドは指摘する。様式上の影響を一方通行のものとして論じる典型的な例だ。ドガは異質な技法的・様式的ツールとでもいったものを抽出し、当人があくまで西洋的な主題に寄せていたあくまで写実に関心を寄せ、同時代進める助けとしたにすぎない、というわけである。日本の版画とドガ作品はいずれも写実に関心を寄せ、同時代はいっさい触れない。ただし少なくとも彼は「影響」を受動的というよりはむしろ能動的なものと見なし、ドガを主題として取り上げ、都市文化というコンテクストから生じていたにもかかわらず、リウォルドはそのことにが特定の技法を意図的に流用し、特定の目的を前に進めようとしていたことを認識してはいる。リウォルドは他の芸術家たちが他の目的を追求するさまを同様の観点から記述する。曰く、ピサロは日本の版画技術に関心を寄せ、モネは日本の美学を評価し、ファン・ゴッホ（Vincent van Gogh）はプロヴァンス地方で日本の輪郭線を探求した。

リウォルドは、特定の歴史的コンテクストのなかで戦略的に行われる能動的借用というモデルを設定したわけだが、これは二〇年後に掘り崩されることになる。一九六七年、フィービー・プール（Phoebe Pool）は大手の商業的出版社テムズ・アンド・ハドソンからリウォルドの本を大衆向けに薄めたような印象派概説書を刊行した。印象派の成立を書き記すなかでプールは、リウォルドの論旨（そして彼が引用していた芸術家たちの発言）をいくつも繰り返したあげく、ドガは日本版画の「奇妙で型破りな視点を評価」したとか、マネは「色斑を自由なやり方で用いるにあたり、ひょっとすると日本人たちから確証を得たのかもしれない」とか、モネ（Claude Monet）は「日本人が細部を省略しているのにしたがった」とかいった粗雑な指摘をする。同じくファン・ゴッホについても、ほとんどいきあたりばったりといっていい漠然とした源泉探しを行い、彼が明るい色彩を使いはじめたの

46

は「ルーベンス（Peter Paul Rubens）の影響」によるもので、ついで「日本の版画の様式に感化され」たと（受動態を用いて）述べる。日本版画からファン・ゴッホは「誇張したすばやい輪郭線や、ポスターに似た平面的な色彩による効果」を学んだとプールは言う。[13]こういった解釈はジャポニスムというコンテクストを抹消するだけではない。〈技法の意図的な流用〉なるリウォルドのモデルは複雑さを孕んでいたのに、それを縮減してしまう。［ファン・ゴッホは］ひたすら受け身のまま、様式が浸透してくるに任せていた、浸透してくる様式の種類にもとくに必然性はなかった、というのである。

リウォルドと同じように、コンテクストや［影響を受ける側の］主体性に目配りしていたにもかかわらずのちに無視されてしまった一般向け教科書は他にもあった。初期の一九二六年、ヘレン・ガードナー（Helen Gardner）はきわめて強い影響を及ぼした世界芸術の概説書『時代を追って見る芸術』[14]を、急成長中だった出版社ハーコート・ブレイス・アンド・カンパニーから上梓する。オベールの言を繰り返すかのように彼女は、浮世絵を「街路や商家、芝居小屋、田舎での人々の日常生活を図解した絵」[15]と定義し、浮世絵版画やその「自然の鋭い観察」にきわめて肯定的な評価を与える。一九三六年刊行の増補第二版は日本版画の美的特質をさらに詳述して、その空間的効果、「奇妙にも美しい色彩の組み合わせ」「平面的なパターンを左右非対称に釣り合わせて巧みに維持する」手法に言及する。[16]こうしたきめ細やかな観察をふまえ、マネ（Edouard Manet）やドガ、トゥールーズ゠ロートレック（Henri Toulouse-Lautrec）らがある種の様式的要素を取り入れ、同時代の大衆という主題を――原型である日本美術とまったく同じように――写実的に伝達しようとした、とガードナーは精確に論ずる。[17]

しかしながら、日本と西洋が目的や態度を共有していたというこの指摘は、一九世紀に関する初の包括的な教科書では完全に無視されてしまっている。ペリカン社の美術史叢書――西洋美術と非西洋美術を対象に、学生や一般読者に向けて各分野の代表的研究者が大きな視点から執筆する概説書シリーズ――の第二〇巻として一九六〇年に刊行されたフリッツ・ノヴォトニー（Fritz Novotny）著『一七八〇年から一八八〇年にかけてのヨーロッパ絵画・彫刻』[18]のことだ。ガードナーの時代と違い、ノヴォトニーの関心は、近代芸術がどのようにして進化したかというフォーマリズム的なものに変わっており、印象派の主要目標は「極端な形式のイリュージョン」である

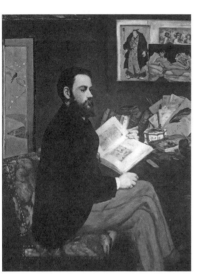

図1　エドゥアール・マネ
《エミール・ゾラの肖像》　1868年
油彩　カンヴァス　146×114cm
パリ、オルセー美術館蔵
© RMN-Grand Palais / Art
Resource, NY

としたうえで、ひとたびバルビゾン派の画家たちが屋外で絵を描きはじめると「イリュージョンおよび光を描く絵画は、次々に偉大な成果を挙げながら着実に進歩した」と──話を縮減して──述べる。ノヴォトニーはマネが印象派の創始者であるとし、彼が成し遂げた主要な革新は平面性であって「色調のグラデーションを縮減」した結果、「絵画平面の一貫性」にいっそう焦点化することになったと述べる。現実の再現を取り除き、純粋な二次元性へと純化するという原理はグリーンバーグの目的論の要になったと述べる。日本の版画はマネに対しそのような純化へのインスピレーションを提供したのだとノヴォトニーは記す。にもかかわらず彼はリウォルドよりもさらにいっそう強い口調で、日本または日本美術とマネのあいだにもっと深い文化的なつながりがあった可能性をきっぱりと否定する。マネの《笛を吹く少年》と《エミール・ゾラの肖像》（図1）に「我々はふたたび、偉大な画家が、自分自身のきわめてヨーロッパ的な目的にとって本質的なものを、精神面でまったく異質な芸術から抽出するさまを見てとる」のだと彼は言う。このようなフォーマリズム的パラダイムからすると、印象派は純粋に視覚的な実践であって社会や文化には関わりがなく、日本美術はそうした実践が前に進むための純粋に視覚的なツールを提供するのだということになる。ノヴォトニーは浮世絵の写実性にも同時代という画題にもいっさい意義を認めないし、パリでのジャポニスムという大きな歴史的背景も無視する。他の事例についても同様だ。曰く、ドガは「日本式の構図形式」を用いてリアリスティックな身体の運動を伝達し、モネは「ジャパネスク（日本様）」の高い視点を用いて、「科学的写実主義をその進化の頂点へともたらした。

近代芸術に関する次の主要教科書はジョージ・ハード・ハミルトン（George Heard Hamilton）が執筆し、絶大な影響を及ぼしたハ

リー・N・エイブラムス社刊の「美術史文庫」シリーズの一冊として一九七〇年に出版された。エイブラムスは一九六〇年代に頭角を現してペリカン社と似たような役割を果たし、大判で図版の豊富な美術書の数々を刊行するかたわら、プレンティス＝ホール社と組んで最も代表的な大学教育向け教科書を何冊か制作した。ハミルトンの著書は印象派の枠をはるかに超えて日本の影響を論じているが、やはりジャポニスムをないがしろにし、あいかわらずモダニズムの様式上の進歩というフォーマリズム的な観点にこだわっていた。印象派に関しては、浮世絵の影響は偶然的なものと捉えられる。

奇妙にもハミルトンは、日本がモネに計り知れないほどの影響を与えたことにはいっさい触れず、深い異文化交流性を持つカサット（Mary Cassatt）の彩色銅版画（アクアチント）は「日本版画の強い影響」を受けていると記すにとどまる。印象派以外に関しても、ホイッスラーはスペインの人物画様式に「日本の意匠の注意深く飾的な可能性を探求」したとか、トゥールーズ＝ロートレックは「日本の線と視座」を取り入れたというように、ばらばらな様式的要素が別々の芸術家に影響を受けたと指摘するにすぎない。

ノヴォトニーもハミルトンも日本美術のこうした美的要素を部分的に切り取る。そうするなかで両名は、浮世絵版画がしかじかの意匠技法を提供するにとどまらず、視覚表象は何を目指すのか、どのような効果を持ちうるかといったことを考えなおし、西洋の芸術家たちに深く包括的なインスピレーションや影響を与えたことを過小評価した。このように断片的な見方のせいで、浮世絵版画に独自の美の哲学があることが否定され、結果として、デュレやオベールがそれ以前に記述していた、日本と西洋の美術がともに、写実性や同時代の都会といった、文化的・社会学的な意義のある関心事を共有していたことが無視されてしまったのである。

社会への方向転換──一九八〇年以降の教科書における叙述

同じ一九七〇年初頭、真のジャポニスムに関する詳細な研究が英語でも発表されはじめ、日本が複数の媒体、

49

複数の国々にまたがって与えたインパクトの全容に関して情報が急増した。発端は美術館による出版物二冊であった。コルタ・アイヴス（Colta Ives）が一九七四年に上梓した、印象派の版画に対する浮世絵の影響を論じた小著、そしてフランスの版画、絵画、そして一〇〇点以上の装飾芸術の実例を包括したゲイブリエル・ワイスバーグの先駆的カタログ（表題は『ジャポニスム』である[28]。ついで一九八〇年、記念碑的学術書が三冊刊行されて飛躍的進歩がもたらされる。ひとつは、東京でのシンポジウム報告で、日欧米の代表的な学究たちが執筆した個別事例（大半はフランスの画家たち）の研究を紹介している[29]。次いで、クラウス・ベルガー（Klaus Berger）が二〇世紀初頭までヨーロッパが日本美術とのあいだに繰り広げた多様な交渉を資料であとづけた（英訳一九九二年）[30]。そして、ジークフリート・ヴィヒマン（Siegfried Wichmann）は、かなりの量の装飾芸術とデザインを非常に読みやすい教科書フォーマットにまとめ、一九八一年には英訳を上梓した[31]。研究者たちがモダニズムをめぐる支配的言説にもっとも十全な形でジャポニスムを組み込むお膳立てが整ったわけである。

しかしながら、研究がこのように大きなうねりを示したにもかかわらず、実のところ一九八〇年代の近代西洋美術史においてジャポニスムへの注目度は低下した。主要な理由の一つは社会史への方向転換が生じ、フォーマリズム流の進化から社会・政治的コンテクストへと焦点が移動したことにある。先駆的テクストの一つが、一九八四年にプリンストン大学出版から刊行されたT・J・クラーク（T.J. Clark）の学術的な印象派論であった[32]。クラークは印象派の理論的理解を根本から変容させ、色彩や平面化、写実の進歩を論じることをやめて、印象派の社会的・歴史的コンテクストを明るみに出した。クラークがとりわけ（三大ジャポニスト〔日本美術支持者〕である）マネ、モネ、ドガの仕事のなかの様式という視覚的要素を鋭く検討することは、筆者自身がクラークの著書だけでなく授業でも実見する機会を得たところであるが、それは都市パリというコンテクストの内部でそうした要素が持っていたイデオロギー上の効果を理解するためであり、進化の系譜を構築するためではない。このため彼は、日本の影響にはいっさい触れない。かつ、クラークがパリに見いだすさまざまなイデオロギー上の問題——スペクタクル、観光、階級、ジェンダー、偶発性——は、浮世絵も江戸を舞台に取り上げているのに、クラークはパリしか論じない。

50

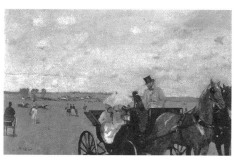

図2　エドガー・ドガ
《田舎の競馬場にて》　1869年
油彩　カンヴァス　36.5×55.9cm
ボストン美術館蔵

社会への方向転換が美術史の主流に与えたインパクトは、ロバート・ハーバート（Robert Herbert）が一九八八年に上梓した『印象派』にはっきりと現れている。学術出版社イェール大学出版から刊行されたものでありながら、ペリカン叢書同様、広い読者層向けの書物である。同書は社会的・歴史的コンテクストと、多様な視覚上の実践の両方をバランスよく扱っている点で、筆者の見るところ最良の印象派概説だが、日本の影響についての言説に関しては後退してしまっている。ジャポニスムを無視しているばかりか、わざわざ日本が様式上の影響を与えたことを否定しているからだ。たとえばマネの一八七三年の《燕》に、他の研究者は日本の影響を認めるが、ハーバートはウジェーヌ・ブーダン（Eugène Boudin）の影響を認める。かつ彼は、ドガの《田舎の競馬場にて》（図2）に見られる、左右非対称の断ち切られた構図は写真に影響されたものではないと力説しておきながら、註では次のような、侮蔑的な――読む者を当惑させる――主張を付けくわえるのだ。「しかも、歴史家たちはこういう裁ち落とされた形態の源泉としてしばしば日本の版画を挙げてきたが、この種の版画は動きがないから、もう片方〔写真〕の影響を相殺してしまうはずだ」。同じように、モネの橋の絵画に見られる断ち切られた構図を論じつつハーバートは、何らかの源泉を模倣する必要などモネにはいっさいなかったが、もし仮に影響を受けたのだとすれば、パリを描いた観光客向けの版画「のほうが、美術史家たちがむやみと引き合いに出す日本版画よりもモネに近い」と断言する。二〇〇一年の画期的なカタログ『モネと日本』〔2〕――そしてモネが蒐集していた大量の浮世絵――を見れば、このような否定が甚大な不注意の結果であることがわかる。さらに不可解なのは、犀利でしばしば啓発的な視覚分析を行っているにもかかわらず、ハーバートがかくも徹底して過小評価して、マネやドガ、モネ、またカサットに対しても浮世絵が与えた巨大なインパクトを、英雄的な前衛の男性という伝統的な芸術家観に、パリでの都市生活というのではないと力説しておきながら、註では次のような、いる点だ。ハーバートもクラークも、

図3　ジェームズ・マクニール・ホイッスラー
《白の交響楽第二番》　1864年
油彩　カンヴァス　76.5×51.1cm
テート・ブリテン蔵　Bequeathed by
Arthur Studd 1919. Photo: Tate

社会史への注目を混ぜ合わせるなかで、印象派の浮世絵への取り組みを周縁化してしまった。だがこの取り組みこそ、印象派が美の面で革新的であり、イデオロギーの面で近代的であり、かつ国際的な広がりを持っている理由の一つなのである。

一九世紀をもっと広い視点から扱った教科書では、ジャポニスムに対する態度は前進と後退を繰り返したが、ジャポニスムの意義が十分に認められることはついぞなかった。一九八四年、エイブラムス／プレンティス＝ホール社はロバート・ローゼンブラム（Robert Rosenblum）（絵画担当）とH・W・ジャンソン（H. W. Janson）（彫刻担当）執筆による、非常に権威ある新教科書を出版した。ここで初めて、本来の意味でのジャポニスムに対して細かく肯定的な見解が示される。ローゼンブラムはマネの《ゾラの肖像》の背景にある日本の版画と屛風に注目し、一八六〇年代に日本の美術品が輸入され蒐集されたときの政治的・経済的状況を手短に論ずる。彼はまた、アルフレッド・ステヴァンス（Alfred Stevens）による当時流行中のジャポニスム風室内装飾の描写にひそむ階級、ジェンダー、消費文化の問題を指摘し、マネによる様式の借用と区別する。したがってローゼンブラムは、日本がモダニズムに及ぼした影響は従来認められていたよりも完全かつ多次元的なものであったとの見方を取り、他

の画家たちも「日本美術を、インテリア装飾における最新の趣味といった問題を遥かに超越した視覚的アイデアを閃かせてくれるもの」と見なしたと言い添える。

だから、ホイッスラーの有名な《白の交響楽第二番》（図3）を紹介する際もローゼンブラムは、同作が複数の日本的要素、たとえばジャポニスム的モチーフ（花瓶、扇子、花々）や日本の様式的技法（左右非対称の断ち切られた構図、平面化さ

れた形態、模様を散りばめた表面、浮動する花々）を含んでいることをきちんと確認する。　筆者が残念に思うのは、

せっかくこのように深く繊細な分析を繰り広げておきながら、ローゼンブラムが次のように結んでいることだ。

「とはいえ《白の交響楽第二番》は、そのレアリスムと雰囲気の双方の点において、徹頭徹尾、この時代の西洋

の絵画なのである」。彼が言わんとしているのはとりわけ、この絵画が同時代性と審美主義とを混成するホイッ

スラーの手法の一例であるということで、審美主義「はたえず非西洋芸術を糧とした」と認めながらもローゼン

ブラムは、こうしたいっさいをパリとロンドンの近代芸術文化にのみ関連づける。現在の見地から、文化間の相

互作用をめぐってポストコロニアリズムが練り上げてきた諸理論をふまえて振り返るなら、筆者はローゼンブラ

ムの結論を書き改めて、ホイッスラーの絵画は真に異種協存的であり、日本版画から様式的要素をいくつか借り

ているというだけでなく、日本の意匠システムや芸術観を西洋のシステムに統合し、新たな種類の近代的なイ

メージと効果を創り出した、と言いたい。また、この視覚的な異種協存性には文化的な異種協存性が付随しても

いたと指摘したい。浮世絵は、同じように自然と女性らしさを強調しながら、まさしくホイッスラーが探し求め

ていた同時代性と審美主義の融合を携えていたからである。だがまたしても、個人の天才とヨーロッパの都市文

化ばかりが特権化され、浮世絵とモダニズムを文化間の深い親和性が結びつけていた事実は脇に押しやられてし

まったのだ。

　一九世紀を扱った次の主要教科書は、ローレンツ・アイトナー（Lorenz Eitner）が一九八七年、商業出版社

ハーパー・アンド・ロウから上梓した、たいへん有益かつ読みやすい『一九世紀ヨーロッパ絵画概要』であるが、

そこでジャポニスムはふたたび姿を消している。アイトナーは伝記というアプローチを取って章ごとに個別の芸

術家を扱い、日本の影響にはほとんど触れないし、ジャポニスムにはいっさい言及しない。マネをめぐっては、

《ゾラの肖像》に「マネが日本の芸術に変わらぬ関心を寄せていたこと」が示されていると指摘するにすぎない。

ドガが日本の遠近法と構図法を採り入れたことは認めるが、次のような但し書きを添えて彼を英雄に仕立て上げ

る。「ドガの視覚的想像力には（…）何かを直接模倣したり引用したりする必要などなかった」。モネが日本に深

く取り組んだことはほぼ無視される。曰く、《サン＝タドレスのテラス》には「強くパターン化された『日本

的』デザイン」が見られるとするも浮世絵版画についてはいっさい言及なし。また、「日本の衣装をまとった」カミーユの肖像《ラ・ジャポネーズ》は高く売れたと紹介しつつも、主題がジャポニスム的であることに関してはいっさい論述しない。ジヴェルニーの庭には「日本の」橋があったと指摘しつつ、日本の庭園文化についてはいっさいコメントしなかった。[43]

スティーヴン・アイゼンマン（Stephen Eisenman）が一九九四年、複数の共著者を迎えてテムズ・アンド・ハドソン社から出版した教科書は社会史に焦点を戻し、階級、資本主義、ジェンダーといった諸問題を以前よりもさらにいっそう強調した。アイゼンマン自身が執筆した印象派に関する箇所では、マネ、モネ、ドガに日本が与えたインスピレーションないし影響について一言も触れていないが、[44]同じアイゼンマンによるファン・ゴッホの章は、この芸術家がユートピア的な社会秩序を探し求めるなかで、日本に対しイデオロギー上の関心を抱いていたことを認めた、教科書としては初の事例である。ファン・ゴッホの関心の持ち方をジャポニスムの商業的な側面と対比させ、アイゼンマンは言う。ファン・ゴッホにとって「日本は単に粋な趣味や異国情緒を表す徴（しるし）ではなかった。それはユートピアの夢＝イメージだったのだ」。[45]アイゼンマンは《タンギー爺さん》（口絵1）を使ってこの論点を敷衍し、ファン・ゴッホが日本版画を背景に含め、浮世絵の彩色技法を採り入れていることだけでなく、社会主義者であったタンギーに、仏教の僧侶に似たポーズを取らせていることも指摘する。ついでアイゼンマンは、こういった道徳的あるいは哲学的な取り組みを根拠として、ファン・ゴッホはアルルを日本になぞらえて楽園を追求し、日本的な色彩と意匠の方式についてしばしば語ったことを説明してみせる。[46]異文化交流の意味、

リンダ・ノックリンが担当したカサットとトーマス・イーキンズ（Thomas Eakins）の章にもイデオロギーにもとづく取り組みが登場する。おそらく一九八九年に開かれた画期的展覧会を通じてカサットの彩色銅版画（アクアチント）を発見したノックリンは、この種の版画をカサットの最も偉大な仕事と呼び、そこに見られるモダニズム的な形式上の革新の多くは浮世絵から学んだものであるとする。[47]曰く、これらのアクアチントは「日本の版画に特徴的な、様式化された省略的な現実表現」を用いており、そうすることでカサットは母子という自身の

54

モチーフが感傷的になってしまうのを避けることができた。そして、女性の経験というモダニズム的なテーマを、イリュージョンを用いた物語的な描写よりはむしろ表面の装飾的な構成を通じて提示するなかで、「カサットは浮世絵の作風を、彼女自身の近代的かつ西洋的な語彙に移し替えた」。カサットが日本の技法や様式ツールを採り入れたのは、母を描く西洋の近代的なイメージ定型を打破し、西洋近代の描写のなかで女性という主題が占める地位を向上させるための方途だった——ノックリンは暗にそう述べているのである。

現在の若手研究者や学生にとって、一九世紀美術の教科書として最も広く使用されているのはおそらくペトラ・チュー（Petra Chu）の著作だろう。二〇〇三年にエイブラムスから初版が刊行され、そのあと二〇〇六年と二〇一二年には代表的な教科書出版社プレンティス＝ホールで版を重ねている。長年にわたってゲイブリエル・ワイスバーグの協力者を務めたチューは、彼女以前の論者たちよりもはるかに国際的なアプローチを取る。チューは浮世絵版画の図版五点——記録的数字である——を掲載し、マネ、ドガ、カイユボット（Gustave Caillebotte）、ファン・ゴッホ、トゥールーズ＝ロートレック、ムンク（Edvard Munch）が受けた形式上の影響の異なるさまざまな側面を強調する。そして彼女は、国境を越えたこのような影響は近代美術の様式上の発展にとって本質的であり、決して瑣末事ではないと断言する。「〔…〕マネ以降、芸術におけるモダニズムの歴史は、非西洋芸術へ

現在の第三版では、日本版画の影響と本来の意味でのジャポニスムの両方が詳細に論じられている。チューは一方を論じる。きわめて意義深いことに、〔万博に露呈している〕の意識の高まり、関心と密接に結びついて展開する。「〔…〕」より広い意味でのジャポニスムに関しては、チューは一八六七年のパリ万国博覧会、またそれに比べると論じられることが少ない一八六二年のロンドン万国博覧会の両方を、どのようにして採り入れたのかを説明してみせる。手短ではあるが、この分析はモダニズムの絵画とモノ文化

彼女は、ヨーロッパの（画家たちよりはむしろ）装飾家たちが、陶磁器と家具の両方において日本の様式や技法（マテリアル・カルチャー）を区別せず、その両者を国際的に捉えている点で歓迎すべき革新である。

アイゼンマンとチューが研究に深化をもたらしたにもかかわらず、一九世紀美術を扱った最新の教科書はジャポニスムをほぼ完全に無視している。ミシェール・ファコス（Michelle Facos）が学術出版社ラウトレッジから

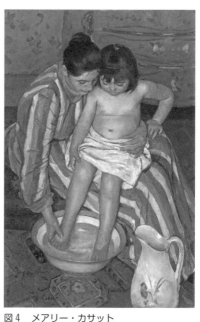

図4　メアリー・カサット
《湯浴み》　1893年
油彩　カンヴァス　100.3×66.1cm
シカゴ美術館蔵
Robert A. Walker Fund.

上梓した簡潔なテクスト『一九世紀美術入門』のことだ。伝記、社会史、様式をバランスよく組み合わせているので、筆者も講義で使用しているが、テーマ別アプローチを採っているため、日本版画がゴーギャン（Paul Gauguin）に及ぼした様式的影響についてはごく手短に言及しているにすぎないし、他の芸術家たちに対するジャポニスムまたは日本の影響は、異種協存性が明々白々なカサットの絵画《湯浴み》（図4）

に関してすら、まったく論じない。ゆえに同書は先立つノヴォトニー、クラーク、アイトナーらの教科書にあった、西洋モダニズムを自己完結したものと捉える見方を保持している。

私の信ずるところ、これらのモダニズム解説すべてに依然として欠けているのは、ジャポニスムと浮世絵がそれ自体、どれほど近代的かつ都市的なものであったかの評価である。日本の物品の取引は総体として、国際的商業資本主義と新興ブルジョワの趣味の一部を成していた。そして、実に多くの芸術家に影響を与えた版画は、異国的というより西洋の芸術家たち自身の姿を反映しており、パリがちょうど発展させつつあったのと同じ近代的、都市的な価値観や経験を体現していたのである。一九世紀の江戸にはパリにあった（クラーク言うところの）スペクタクルならすべて揃っていたし、印象派が多用するモチーフ、視点、視覚的効果は、人々が余暇を過ごす風景、賑やかな街路、芝居小屋の演物、家庭生活、男女間の力関係を描いた日本版画を反響している。こういった深い次元での社会的・文化的類似性——反響や共鳴——からは、ジャポニスムが、従来美術史家たちが認識してきたよりもはるかに双方向的な、イデオロギーと社会史の面での比較と反映という相互作用のプロセスであったことが窺われるのである。

相互作用というパラダイム——異文化交流研究のモデルとしてのジャポニスム

英語圏でのジャポニスム研究は西洋モダニズム絵画研究の内部では周縁にとどまったが、異文化交流研究の領域では舞台の中心を占めるべきものである。異文化交流研究は、実証と理論の両方における研究の一部門であり、ここ二〇年ほどのあいだにめざましい発展を遂げ、個々の西洋の偉大な芸術家から、世界の多様な部分とつながった人々の多様なネットワーク間で行われる交換、影響、相互作用へと焦点を根本的に移動させている。ジャポニスムはそういった学問に対して豊かな素材を差し出している。

あり、これは他の地理的コンテクストに関して研究されている異文化間相互作用のほぼあらゆる側面に関連している。ここには様式や技法面での異種協存性だけでなく、蒐集や陳列、模倣（シミュレーション）やパロディ、展覧会、扮装（異境の人々の衣服を身に着けて彼らを真似ること）、芸術理論・教育なども含まれる。西洋のジャポニスムと並行して、日本人が西洋式の芸術制作法、教育法、展示法に取り組むという逆のプロセスが生じてもいたのだから、こうしたすべてはいっそう興味深く複雑となっている。日本で洋画対日本画、アカデミー対前衛、純粋性対異種協存性の論争が、西洋における類似の論争を反映しつつ行われるなか、いずれの文化も、明治維新から第一次世界大戦にかけてのグローバルな近代化という一つに繋がったプロセスと苦闘していたのであるから、こういった交換がきわめて相互的なものであったことの意義は大きい。

研究者たちに対し、かくも豊かな素材と複雑な相互作用を差し出しているにもかかわらず、ジャポニスムが英語圏の異文化間相互作用をめぐる学問においてあまり目立った位置を占めていないのはなぜだろうか。理由の一つは、筆者が思うに、ジャポニスム研究が時代を先取りしていたことにある。異文化交流研究が学問の一分野として認められる以前の一九七〇年代から八〇年代にかけて、すでに異文化交流的美術史という新たなアプローチや方法を開拓していたのだ。ジャポニスム研究者たちは、絵画・彫刻と並んで版画、モノ文化（マテリアル・カルチャー）、意匠（デザイン）に真剣な注意を向けた最初期の人々に属していた。彼らは美術市場や消費資本主義、近代国際関係のなかの文化をめぐる政治、人種のステレオタイプ化、ジェンダー関係など、美術史の他の分野にとっても関与性のある重要な大問題をいくつも提起した。彼らはまた、ファッションや扮装、室内装飾、陳列技

法を分析した。そして流用や異種協存性など、のちのポストコロニアリズム研究において重要となった芸術戦略の数々を記述した。ただし、異文化交流研究というカテゴリーはまだ確立されておらず、一九世紀後半の西洋美術史という専門領域を超えてこの研究を拡大していくことはできなかったのである。バーナード・スミス(Bernard Smith)とバーバラ・マリア・スタフォード(Barbara Maria Stafford)(探検旅行と南太平洋に関して)[55]、パータ・ミター(Partha Mitter)(インドに関して)[56]が重要な基礎を築いてくれてはいたが、異文化交流研究が一個の学問と呼ぶにふさわしい規模で具体化し始動するには、一九九〇年代初頭を待たねばならなかった。西洋とさまざまな西洋地域とのさまざまな相互作用を検討する主要な学術的モノグラフが次々に刊行されたのである。スミスとミターの新著、[57]渡辺俊夫(日本に関して)[58]、メアリー・ルイーズ・プラット(Mary Louise Pratt)(帝国主義時代の旅行と南北アメリカに関して)[59]、タパティ・グーハ゠タクルタ(Tapati Guha-Thakurta)(インドに関して)[60]、アニー・クームス(Annie Coombes)(アフリカに関して)[61]、ジェイムズ・ヘヴィア(James Hevia)(中国に関して)[62]などだ。

　関連する問題として、今挙げた諸著作が掘り下げる新たなモデルは大部分、エドワード・サイード(Edward Said)のオリエンタリズム理論を土台としているという点がある。サイードが一九七八年に刊行した〔そのものずばり『オリエンタリズム』と題する〕書物は、異文化間関係をまったく新しい形でモデル化してみせ、西洋がそれ以外の民族や場所を描くやり方を、一八世紀から一九世紀にかけての帝国主義というレンズを通して解釈した。[63]サイードは文学研究者だったが、美術史家たちもただちに彼のアプローチを採り入れた。リンダ・ノックリンが一九八三年に発表した論考「虚構のオリエント」を皮切りに、オスマン帝国——これ以前は西洋の美術史のなかでマイナーな扱いしか受けていなかった領域——支配下の人々のイメージを検討する、理論的性格の色濃い論考や書物が次々と現れた。[64]サイード自身は、オリエンタリズムというパラダイムが英国／フランスと中東のあいだの特定の歴史的・政治的関係に根ざすものである点を強調していたが、一九九〇年代の研究者たちは同じパラダイムを、植民地支配ないし戦争を通じて西洋の支配を被った他の地域、とくにインド、アフリカ、中国、南米にも適用するようになる。だが日本はこうしたモデルに当てはまらなかった。欧米帝国主義に直面してただちに開

58

相互作用的な異文化交流の諸実践の、ほんの一部分に過ぎなかったのだから。

国することで、戦争や植民地支配を通じた搾取を免れたからだ。このため、西洋で異文化交流学がオリエンタリズム分析を累々と積み重ねていくなか、ジャポニスムという、より対等な、あまりヘゲモニー（一国による支配）的でない相互作用は、これまで注目を集めることが少なかったのである。

いま問うべきは、方法論におけるオリエンタリズムの寡占を揺るがすような理論を、ジャポニスムの研究者たちが提出できるか、ということだ。というのも、オリエンタリズムはたしかに強力であるし、多くの発見をもたらしてくれるパラダイムではあるものの、適用できる範囲が限られている──サイードが大まかに示したとおり、特定の地域や歴史にもとづいているだけでなく、もっぱら異境の人々のイメージ、また彼らを表象する際の様態を扱うからだ。異文化交流研究は視覚文化だけでなくモノ文化（マテリアル・カルチャー）も大きく取り上げるし、他のタイプの文化的行為も包括する。すなわち貿易や交換、略奪や蒐集、解釈と教育、模造や工芸、等々である。ジャポニスムはこの分野をリードし、一般化可能な異文化交流のモデルを、搾取やヘゲモニーといった既存のパラダイムの枠を超えて拡充していくための豊かな資源を提供できる。豊かな実りをもたらしてくれそうなトピックとしては、商業や文化の垣根を超えた共感などがあるかもしれないし、工芸や初期のグローバリゼーションは間違いなく有望である。ただしおそらく、ジャポニスムをモダニズムという縛りから解き放ち、浮世絵の影響の位置を見なおす必要がある。それは近代グローバリゼーション黎明期に生じた、もっとずっと複雑で創造的かつ

原註

（1）　Toshio Watanabe, *High Victorian Japonisme* (Bern et al.: Peter Lang, 1991), 13-16; Gabriel P. Weisberg and Yvonne M. L. Weisberg, *Japonisme: An Annotated Bibliography* (New York & London: Garland, 1990), x-xvii.

（2）　以下に引用。Weisberg, *Japonisme*, p. xii; Watanabe, *High Victorian Japonisme*, 13.

（3）　Théodore Duret, *Les Peintres impressionnistes: Claude Monet, Sisley, C. Pissarro, Renoir, Berthe Morisot* (Paris: Librairie parisienne H. Heymann & J. Perois, 1878), 15. 英訳は以下に収録。Linda Nochlin, *Impressionism and Post-Impressionism, 1874-1904: Sources and Documents* (Englewood Cliffs: Prentice-Hall, 1966), 7-10: 9.

(4) Zacharie Astruc, *L'Empire du Soleil Levant*, 1867; Ernest Chesneau, *L'Art japonais*, 1868. 以下に引用。Michael Fried, *Manet's Modernism, or, the Face of Painting in the 1860s* (Chicago and London: University of Chicago Press, 1996), 161-162 and 112. 以下にも収録。Nochlin, *Impressionism and Post-Impressionism*.

(5) Louis Aubert, *Les Maîtres de l'estampe japonaise* (Paris: Armand Colin, 1914), 4.

(6) Aubert, *Les Maîtres de l'estampe japonaise*, 268.

(7) John Rewald, *The History of Impressionism* (New York: The Museum of Modern Art, 1946). [ジョン・リウォルド『印象派の歴史』全二巻、三浦篤・坂上桂子共訳、角川文庫、二〇一九年]。グリゼルダ・ポロックはモダニズムの芸術や美術史の枠組みがジェンダー化されていることを批判し、その例証としてニューヨーク近代美術館で一九三六年にキュビスムの展覧会が開かれた際、[同館ディレクターでこの展覧会を組織した]アルフレッド・H・バーが作成した様式的影響の図表を引き合いに出す。以下を参照。Griselda Pollock, "Modernity and the Spaces of Femininity," in *Vision and Difference: Femininity, Feminism and Histories of Art* (London and New York: Routledge, 1988), 50-90; 51. [ポロック「女性性（フェミニティ）の空間とモダニティ」『視線と差異――フェミニズムで読む美術史』萩原弘子訳、新水社、一九九八年、八六頁]。

(8) Rewald, *History of Impressionism*, 176. [リウォルド『印象派の歴史』上巻三〇五頁]。

(9) Rewald, *History of Impressionism*, 176. [リウォルド『印象派の歴史』上巻三〇五頁]。

(10) Rewald, *History of Impressionism*, 176. [リウォルド『印象派の歴史』上巻三〇七頁]。

(11) Rewald, *History of Impressionism*, 177, 178, 406. [リウォルド『印象派の歴史』上巻三〇六～三〇七頁、下巻三六二頁] これらの点は一九五五年、六一年、七三年の各再版でも繰り返されている。

(12) Phoebe Pool, *Impressionism* (London: Thames and Hudson, 1967; New York and Washington: Frederick A. Praeger, 1967), 90-91.

(13) Pool, *Impressionism*, 210-211.

(14) Helen Gardner, *Art through the Ages: An Introduction to its History and Significance* (New York: Harcourt, Brace and Company, 1926).

(15) Gardner, *Art through the Ages*, 1st ed., 463.

(16) Gardner, *Art through the Ages*, 1st ed., 650.

(17) Gardner, *Art through the Ages*, 2nd ed., 663-665.

(18) Fritz Novotny, *Painting and Sculpture in Europe, 1780 to 1880* (Harmondsworth: Penguin Books, 1960). ペリカン叢書は一九五三年に刊行が始まっていた。

60

（19）Novotny, *Painting and Sculpture in Europe*, 190.

（20）Novotny, *Painting and Sculpture in Europe*, 190.

（21）またついでに言えば、同じプロセスはのちにファン・ゴッホとトゥールーズ＝ロートレックに関しても繰り返された、とノヴォトニーは付け加える。Novotny, *Painting and Sculpture in Europe*, 190.

（22）Novotny, *Painting and Sculpture in Europe*, 200, 196.

（23）George Heard Hamilton, *19th and 20th Century Art: Painting, Sculpture, Architecture* (New York: Harry N. Abrams, 1970).

（24）以下を参照。"Interview with Harry Abrams, conducted by Paul Cummings," 1972, in Archives of American Art: https://www.aaa.si.edu/collections/interviews/oral-history-interview-harry-n-abrams-13015#transcript. （二〇二一年一二月一〇日アクセス）エイブラムスはこれ以前にも、H・W・ジャンソンの『美術の歴史』【邦訳、全二巻、村田潔・西田秀穂訳・監修、美術出版社、一九九〇年】を一九六二年に刊行して大成功を収め、一九六四年にはシャーマン・リーの『極東芸術の歴史』を、一九六九年にはフレデリック・ハートの『イタリア・ルネサンス芸術』を出版していた。H. W. Janson, *History of Art*. Sherman Lee. *A History of Far Eastern Art*. Frederick Hartt, *History of Italian Renaissance Art*.

（25）Hamilton, *19th and 20th Century Art*, 95 and 96-97.

（26）Hamilton, *19th and 20th Century Art*, 117.

（27）Hamilton, *19th and 20th Century Art*, 114, 124, 127.

（28）Colta Feller Ives, *The Great Wave: The Influence of Japanese Woodcuts on French Prints* (New York: The Metropolitan Museum of Art, 1974)［コルタ・アイヴス『版画のジャポニスム』及川茂訳、木魂社、一九八八年］; Gabriel Weisberg et al. *Japonisme: Japanese Influence on French Art 1854-1910* (Cleveland: The Cleveland Museum of Art et al., 1975). （原著者名の記載なし）『ジャポニスム──一八五四年から一九一〇年にかけてのフランス美術に対する日本の影響』大庭節朗訳、国際墨技専門学校出版部、一九八二年）。

（29）The Society for the Study of Japonisme, ed., *Japonisme in Art: An International Symposium* (Tokyo: Committee for the Year 2001, 1980).

（30）Klaus Berger, *Japonisme in Western Painting from Whistler to Matisse*, trans. David Britt (Cambridge et al.: Cambridge University Press, 1992; original German published Munich: Prestel-Verlag, 1980).

（31）Siegfried Wichmann, *Japonisme: The Japanese Influence on Western Art since 1858*, trans. Mary Whittall et al. (London: Thames & Hudson, 1981; also New York: Harmony Books, 1981; original German published Herrsching:

(32) Schuler Verlagsgesellschaft, 1980).

(33) T. J. Clark, *The Painting of Modern Life: Paris in the Art of Manet and his Followers* (Princeton: Princeton University Press, 1984).

(34) Robert L. Herbert, *Impressionism: Art, Leisure, and Parisian Society* (New Haven: Yale University Press, 1988).

(35) Herbert, *Impressionism*, 165 and 311n27.

(36) Herbert, *Impressionism*, 220.

(37) Robert Rosenblum and H. W. Janson, *19th-Century Art* (Englewood Cliffs: Prentice-Hall and New York: Harry N. Abrams, 1984).

(38) Rosenblum and Janson, *19th-Century Art*, 289-291.

(39) Rosenblum and Janson, *19th-Century Art*, 291.

(40) Rosenblum and Janson, *19th-Century Art*, 291.

(41) Lorenz Eitner, *An Outline of 19th Century European Painting, from David through Cézanne* (New York et al.: Harper & Row, 1987).

(42) Eitner, *Outline*, 301.

(43) Eitner, *Outline*, 315, 320 (quote), 322-323.

(44) Eitner, *Outline*, 350, 357, 364.

(45) Stephen F. Eisenman et al., *Nineteenth Century Art: A Critical History* (London: Thames and Hudson, 1994), 238-254.

(46) Eisenman, *Nineteenth Century Art*, 296.

(47) Eisenman, *Nineteenth Century Art*, 296-300.

(48) Nancy Mowll Mathews and Barbara Stern Shapiro, *Mary Cassatt: The Color Prints*, exh. cat. (New York: Harry N. Abrams, 1989).

(49) Eisenman, *Nineteenth Century Art*, 268 and 268-269.

(50) Petra ten-Doesschate Chu, *Nineteenth-Century European Art* (New York: Abrams, 2003), 3rd ed. (Upper Saddle River: Prentice-Hall, 2012).

(51) Chu, *Nineteenth-Century European Art*, 297, 398, 402, 433, 469, and 515.

(51) Chu, *Nineteenth-Century European Art*, 297.

（52）Chu, *Nineteenth-Century European Art*, 358-359, 367-369.

（53）Chu, *Nineteenth-Century European Art*, 359, 465-466.

（54）Michelle Facos, *An Introduction to Nineteenth-Century Art* (New York and London: Routledge, 2011), 364.

（55）Bernard Smith, *European Vision and the South Pacific, 1768-1850: A Study in the History of Art and Ideas* (Oxford: Clarendon Press, 1960); Barbara Maria Stafford, *Voyage into Substance: Art, Science, Nature, and the Illustrated Travel Account, 1760-1840* (Cambridge, Mass.: MIT Press, 1984). 〔バーバラ・M・スタフォード『実体への旅——一七六〇年—一八四〇年における美術、科学、自然と絵入り旅行記』高山宏訳、産業図書、二〇〇八年〕。

（56）Partha Mitter, *Much Maligned Monsters: History of European Reactions to Indian Art* (Oxford: Clarendon Press, 1977).

（57）Bernard Smith, *Imagining the Pacific: In the Wake of the Cook Voyages* (New Haven: Yale University Press, 1992); Partha Mitter, *Art and Nationalism in Colonial India, 1850-1922: Occidental Orientations* (New York: Cambridge University Press, 1994).

（58）Watanabe, *High Victorian Japonisme*.

（59）Mary Louise Pratt, *Imperial Eyes: Travel Writing and Transculturation* (London and New York: Routledge, 1992).

（60）Tapati Guha-Thakurta, *The Making of a New 'Indian' Art: Artists, Aesthetics, and Nationalism in Bengal, c. 1850-1920* (Cambridge: Cambridge University Press, 1992).

（61）Annie E. Coombes, *Reinventing Africa: Museums, Material Culture, and Popular Imagination in Late Victorian and Edwardian England* (New Haven: Yale University Press, 1994).

（62）James Louis Hevia, *Cherishing Men from Afar: Qing Guest Ritual and the Macartney Embassy of 1793* (Durham: Duke University Press, 1995).

（63）Edward Said, *Orientalism* (New York: Pantheon, 1978). 〔E・W・サイード『オリエンタリズム』全二巻、板垣雄三・杉田英明監修、今沢紀子訳、平凡社ライブラリー、一九九三年〕。

（64）以下を参照。Linda Nochlin, "The Imaginary Orient," in *The Politics of Vision: Essays on Nineteenth-Century Art and Society* (New York: Harper and Row, 1989) 33-59. 〔リンダ・ノックリン「虚構のオリエント」『絵画の政治学』坂上桂子訳、ちくま学芸文庫、二〇二二年〕。

訳者註

[1]　近代の芸術（モダニズム）は、それぞれのジャンルがみずからに固有な特性以外のものをすべて「縮減」し切り捨てるという「目的」に向かって進んでいくとする解釈のこと。

[2]　*Monet & Japan*, exh. cat. (Canberra: National Gallery of Australia, 2001).

第3章　近代日本における美術史上の「ジャポニスム」への認識

南　明日香

はじめに

　「ジャポニスム」の語が西洋で一九世紀末に多義的に使用されていたことは、すでに美術史家の宮崎克己の指摘がある。新語・造語はジャーナリスティックな印象を与えるために、肯定的にも否定的にも受け取られやすい。まして、ハイカルチャーの美術史学の用語として取り入れられるのは難しかったであろう。とはいえ現象としてのジャポニスム、すなわち日本の美術品や工芸品の人気、商業的な成功、美術家たちへの影響が無視できなかったのは周知の事実である。

　もとより漢語を重んじる明治期の日本では、外来語をカタカナでそのまま表記する慣習はなかった。したがって「ジャポニスム」という用語こそ流布していなかったが、欧米の美術家が浮世絵版画や工芸品を愛で、作品にも反映していることは知られていた。こうした傾向は、一九一〇年（明治43）頃までは「日本趣味」と呼ばれることが多かった。現在でも「日本趣味」の語に「ジャポニスム」のルビを当てるなど、意味の幅を広く取って同義に用いるケースはしばしばみられる。

　本章では日本での西洋美術史の理解において、ジャポニスムの要素がどのように受け止められていったかを概観する。高村光太郎の報告書、カミーユ・モークレール等の翻訳書、初期の西洋美術史家の玉置邁の書籍、いわゆる「白樺派」世代の武者小路実篤や柳宗悦、木下杢太郎たちの印象派・ポスト印象派の美術家論、小島烏水と永井荷風の欧米の浮世絵研究紹介、西洋美術史家の澤木四方吉や板垣鷹穂、一九三〇年代の小林太市郎と柳亮の言説等を取り上げる。なお、図版にあげた図書資料は当時の使用状況を確認するためのものであり、あえて修正していないことをおことわりしておく。

「ジャポニスム」とは呼ばない影響論（1）　欧米の動向へのまなざし

まず、ジャポニスムの現象を表した「日本趣味」の語の用例についてみていく。そもそも明治後半には、「趣味」という言葉が流行語のように使われていた。一九〇六年（明治39）に『趣味』というタイトルの文芸雑誌が刊行され、『帝国文学』に夏目漱石の小説「趣味の遺伝」の掲載があった。日露戦争後の元禄ブームにあやかって、「江戸趣味」という言葉も出現した。ここでいう「趣味」にはおおむね個人的に特定の事物、人、文化を偏愛し、ときに身近な存在にしたいという意味合いがこめられていた。

こうした流れを受けて、欧米の美術界での日本の事物への偏愛を「日本趣味」と呼んだ例を上げる。画家のラファエル・コラン（1850-1916）は浮世絵や鐔や陶磁器をコレクションしていた。一八九〇年前後、弟子として身近にいた洋画家の久米桂一郎（1866-1934）は、一九一六年（大正5）にコランのことを「日本趣味の愛好者として巴里で知られて居る一人」、すなわち「ジャポニスム」ならぬ「日本趣味」、「ジャポニザン」ではなくその「愛好者」と書いている。

一九〇七年（明治40）から農商務省の海外実業練習生であった彫刻家の高村光太郎（1883-1956）が書いた報告書の「英国ニ於ケル応用彫刻ニ就テ（一）」では、『「アール、ヌーボー」式ノ弊ト潰頽』の章の冒頭で次のように書いている。

簡素風逸ノ雅味ニ富メル日本趣味ノ暗示ニヨリテ新工夫セラレタル「アール、ヌーボー」式ハ欧州ニ勢力ヲ得テヨリ数年ナラズシテ其ノ雷同者ノ為メニ全ク主旨ヲ異ニスル奇怪ノ俗趣味ニ隆落セシメラレタリ。

「日本趣味ノ暗示ニヨリテ新工夫セラレタル」と、日本の美術品・工芸品の影響によって、アール・ヌーヴォーのスタイルが誕生したものの、それが俗化したことを紹介している。もっとも高村はこうしたヨーロッパの画家の作品や、工芸品における実際の日本の作品の反映について、具体的に類似関係などを指摘することはなかった。

（傍線筆者、以下同）

66

「ジャポニスム」とは呼ばない影響論（2）　日本での美術史理解において

では、同時期の日本の西洋美術史研究の分野ではどうであったか。

玉置邁（1880-1963）は、宮沢賢治の盛岡高等農林学校の恩師であったことで知られている。執筆の時期から、同書は帝大での学びをそのままふまえてまとめたと考えられる。玉置は東京帝国大学で美学を専攻し、一九〇七年一一月に高農の講師として迎えられて二八年間勤めた。彼は一九一二年に『西洋美術史』を上梓した（図1）。執筆の時期から、同書は帝大での学びをそのままふまえてまとめたと考えられる。

図1　玉置邁
　　　『西洋美術史』扉
　　　興文社、1912年

古代エジプトとギリシア、ローマからルネサンスに言及しているのは当然だが、一九世紀の絵画の章を設けて、エドゥアール・マネ（1832-83）とジェームズ・マクニール・ホイッスラー（1834-1903）の絵画に「日本画」の平面的な構図と同様の画面構成を指摘しているのが注目される[7]。出典を限定することはできない。が、ホイッスラーが歌川広重に影響を受けている可能性についてはすでにフェノロサ（1853-1908）以来指摘があり、専門家の間では共有された事例であったことがわかる[8]。

玉置とほぼ同時期に、小島烏水（1873-1948）が『浮世絵と風景画』で、ホイッスラーの日本の文物への関心や浮世絵の受容について一章を割いている[9]。小島の書はイギリスでの浮世絵研究をベースに、独自の解釈を加えている。ここでは具体的な作品の比較研究がなされている、まとめの部分から引用する。

以上は、ウィツスラアが、日本の人事に興味を有つたことを伺はれるが、更に彼がかぶれたのは、自然の観かたであつた、浮世絵師の日本の自然の取材、その扱ひ方、その構図、更にその線と形と色の諧調とであった、言ふまでもなく、彼は之を我が広重の風景画から、学ばないで何としやう。（中略）併し橋に興味を持ち始めた彼は、「東都名所」、両国の宵月に、橋の杭を図の中央に大きく現はし、向岸の小橋や、人家や、森や、けぶるやうな楊柳までを、ぽろに眺める奥深い夜景を描いてゐる。それこそは、広重の「藍色と銀色の夜景画」で、橋の下から向岸の建築物を、おぼろに眺める奥深い夜景を描いてゐる。それこそは、広重の「藍色と銀色の夜景画」で、橋の下から向岸の建築物を、おぼろに眺める奥深い夜景を描いてゐる。それこそは、広重の雲間がくれの月に、淡くあらはしたのが、粉本でないまでも、

図2　歌川広重
《東都名所　両国之宵月》　1831年頃
太田記念美術館蔵

作の下地を築いてゐなかったとは言はれまい。（口絵2、図2）。

烏水は作品のタイトルの「銀色」（«Nocturne in Blue and Silver - Chelsea»）と「金色」（«Nocturne Blue and Gold - Old Battersea Bridge»）とを取り違えて書いているようだ。それでも丁寧な作品記述がそれぞれの画面の雰囲気を伝えている。その意味で在野の研究家であり、さらに江戸時代の浮世絵版画は純粋美術ではなく、美術学の世界では影響力を持ちえなかった。しかしながら、烏水や後述する永井荷風（1879-1959）の著述が、大正期での浮世絵版画の見直しにつながったことは書き添えておく。

小島烏水や玉置邁の文章にあった、マネなど印象派における日本の絵画の表現の受容は今日では常識のようになっている。が、こうした比較研究が西洋美術史研究の領域で引き継がれたわけではない。日本への西洋美術

史研究の導入という点で代表的なものに、一九一六年（大正5）八月における、カミーユ・モークレール（1872-1945）の『印象派の画家』（1904）の翻訳出版があった。同書にモネのポプラ並木の挿画はあるが、日本画との比較はされていない（図3a・b）。一方、トゥールーズ＝ロートレック（1864-1901）に、「日本画」の影響を指摘してそれが彼の装飾的文様に表れている、とある。また画家ピエール・ボナール（1867-1947）には一言「彼は、『生命の状態の純一な同感的な現象から湧き出づる』」と指摘している。ここには高村光太郎ら当時の文学者や美術家、思想家たちが広く謳った「大正生命主義」の思潮が見て取れる。印象派、ポスト印象派の美術家たちの独創的な人生哲学をその作品のオリジナリティの源泉とし、自分たちの新しい芸術運動の原動力とする指向性を強化したのである。

この傾向は、木下杢太郎（1885-1945）が翻訳した美術史家のリヒャルト・ムウテル（1860-1909）の『十九世

図3ａ　カミーユ・モークレール『印象派の画家』表紙　向陵社、1916年

図3ｂ　クロード・モネ「秋に於けるエプトの白楊樹」モークレール『印象派の画家』向陵社、1916年

仏国絵画史[13]の中で一層顕著である。つまり大正期の思潮の文脈において、受け入れられたことになる。木下は一九一四年（大正3）頃『美術新報』に連載し、一九一九年に単行本にまとめた。

　それで此際問題になるのは、それなら日本人が是等の発達上何等の裨益をなしたかと云ふことである。がしかし予の考へでは皆無であると謂つて可い。少くとももと人が考へたより遥かに僅少である。無論丁度その当時巴里が日本の板画で埋まつてゐたといふのは亦一奇とする所である。でその後になつて、日本の美術が深く欧州美術に影響したといふ事は疑を容れぬ。欧州の板画は日本の色刷から少からず得るところがあつた。色の斑点を配列してそれから生ずる快感、或は色彩は全く之を装飾的目的に使用して、之よりして自由なる全局の諧調を作らしむるの技巧等は、蓋し欧州のビラ絵かきの日本画家から習得したところである。而してこのビラ絵の様式が再び油絵に影響したのである。だが然し印象主義は日本人なくとも其そこ迄は達したに相違ない。殊にマネエの如きは、たとへ歌麿や北斎がなくても彼の為したゝけのことは仕遂げた筈である。

　このように多色摺浮世絵版画が注目され、ことに色彩の点で影響を与えた事実については肯定している。しかしフランスの画家たちの独創性を重んじるあまり、引用中の「皆無」という言葉からは、革新的表現をなしたマネなどには日本美術に関して意義を認めていないことがわかる。

　同様の見解は印象派、ポスト印象派の美術家たちを積極的に紹介した雑誌『白樺』での言説にもみられる。

『白樺』では一九一〇年二月刊行のロダン特集号の編集に際して、オーギュスト・ロダン（1840-1917）に浮世

絵三〇点を送ったが、当該記事において、「日本趣味」や「ジャポニスム」の言葉は用いていない。同誌での海外美術家の日本美術愛好についての解釈は、中心的な存在であった武者小路実篤や柳宗悦の文章にも見て取れる。武者小路実篤(1885-1976)は歌人の三井甲之(こうし)への反駁文に次のように書いている。文中の「彼等」とは、ポスト印象派の美術家たちを指している。

　東洋的のもの、のみを捜すものは彼等の画の価値を理解することは出来ぬ。吾人は彼等の絵の内に最も東洋的でない自然の見つめ方をも尊重するものである。要するに西洋の進んだ人々が東洋の思想を尊重したのは西洋の思想より東洋思想がまさつてゐると彼等が思つたからではない、たゞ東洋の思想が西洋思想よりもちがつた特色をもつてゐて、その特色が彼等の真理を見る見方の参考になつたので、決して彼等が西洋思想をぬぎすてゝ東洋思想をかついだのではない。絵に於ては最もよくその消息がわかる西洋の絵と云ふものをよく知らない人はポストアンプレショニストの絵を見ると東洋画の精神を模擬したやうに思ふが大なる誤りである彼等はたゞ西洋画の伝習によつて自然を見る見方をくもらされてゐるごく一部の東洋画によつて覚せられたのである。(15)

　武者小路の言う「東洋画」は、いわゆる古渡りの南宋画の流れをくむ日本の室町水墨画の様式の作品を指すと考えられる。狩野派の障壁画や文人画を代表とし、浮世絵版画とは異なり高い格付けがなされたジャンルである。それらの東洋画の解釈においては気韻生動などのキーワードにみられるように、絵師と鑑賞者それぞれの精神性や教養が問われる。武者小路の文章では、ポスト印象派の美術家たちは造形上の類似関係の問題から新しい創造のために模索していたのが、「東洋画の精神」、「東洋画」の「真理を見る見方」によって気づかされた。そしてそれが作品に表現されているという展開である。根本では表現上の技巧より創作者の精神性が重要視されている。従来の表現に飽き足らず外国に手掛かりを見つけたという点では、そのまま武者小路以外の白樺派のメンバーたちの態度に通ずる。

　次に同じく『白樺』に発表された、柳宗悦(1889-1961)による有名な評論「革命の画家」を引用する。掲載誌では、今日ジャポニスム関連の展覧会ではかかせないファン・ゴッホの作品《タンギー爺さん》(口絵1)の複

写をモノクロの口絵にしている。ところが、背景の浮世絵版画には全く触れていない。柳は《タンギー爺さん》について、自己以外のものにとらわれない、それゆえ稚拙なしかし真率な表現の代表とみなしている。これは平面的な画面構成や人体表現、鮮やかな色彩から受ける印象であろう。これらの特徴を浮世絵版画の影響と捉えることもできようが、柳の人生派的解釈ではそうはならない。

印象派の画家が自然の印象を捕ふるのに鋭かつたのに対して、彼は一切の芸術の出発点を自己の裡に見出したのである。厳格なる意味に於て芸術とは彼にとつて既に人生そのものに外ならなかつた。（中略）ダンギーの伯爺さん（Père Tanguy）なる名はセザンヌ、ゴオホ等と共に永く記憶せらるべき名である。是等の画家の作を店頭に飾つたものは実に彼が始めであつた。ゴオホは彼の肖像を画き、今はロダンの買う処となつて永遠なる画布の裡に納められてある。読者は本号に挿んだ復写を如何に見るのであらうか、粗野にして寧ろ突梯とも見らるべき肖像が、何者かを齎らす迄吾々は之を凝視せねばならない。多くの人にはかゝる作は絵画の侮辱を意味するであらう。然し此絵画を嘲るものがあるなら、彼は又此絵画によつて永遠に嘲られるであらう。若し之れに内在する「真摯」より来る笑ひに心を解くものがあるなら、此肖像は永へに彼に喜の笑ひを酬ゆるであらう。[16]

柳にとつては浮世絵版画を背景において描く行為そのものが、「粗野」であつたのだろうか。額装した高尚な油彩画とは次元の異なる、大衆の娯楽向けの印刷物としてのこのジャンルへの意識が垣間見られるようである。

ここで「白樺派」を中心としたポール・セザンヌ（1839-1906）の理解について、美術史家の永井隆則が「日本主義」という言葉を付与したのを指摘しておく。以下永井によると、画家の有島生馬（1882-1974）はセザンヌの表現に親しみを感じていて、それは「日本画の影響」を受けた西洋の近代の画家のひとりであるからと考えた。ここに永井は「暗にセザンヌにおけるジャポニスムの可能性を示唆」し、生馬がセザンヌの作品に文人画との類似をみていることに注目している。そして時代をおつて批評家たちがセザンヌと文人画の倫理性、水墨画の気韻生動との影響関係を主張していることを踏まえて、改めて日本人がセザンヌを通して、日本の伝統的絵画の精神性の意義に気づくという解釈の傾向を、「日本主義」という言葉でまとめている。[17]つまりこれはその成り立ち（す

なわち「japon」という具体的な国名＋「isme」＝「主義」「マニア」「集合」などの意味の接尾語）からくる必然ともいえ、「ジャポニスム」＝「japonisme」＝「日本主義」という、いわば逆の翻訳現象である。これはこれまで見てきた武者小路や柳とも通ずる志向だといえよう。一九世紀美術史研究での構図などの影響関係を受け継ぐ精神性を重んずる様式に、自分たちの趣向をおいている。一九世紀美術史研究では室町水墨画の伝統を受け継ぐ精神性を重んずる様式に、自分たちの意識の正当性の補強とする態度がある。さらに敷衍すると、欧米の美術家たちへの日本の美術の影響を議論する際に、それが技法上の比較というより（当時の印刷技術では再現は困難であったろうが）「主義」や「精神」など倫理性の次元での論議になり、浮世絵版画と西洋美術を関連付ける解釈は等閑視されたということになる。

「ジャポニスム」からの距離感

さらに正統派の西洋美術史研究では、日本の美術や工芸への親和性や影響という意味でのジャポニスム的な傾向を、無視するような例も出てきている。

澤木四方吉（1886-1930）は、慶應義塾大学の美術・美術史科の初代教授であり、同大学の雑誌『三田文学』の二代目主幹である。一九一二年（明治45）に渡欧し、ドイツを中心に西洋美術史を学んだが、フランスにもしばしば逗留して、パリでは作家の島崎藤村（1872-1943）と親しく行き来していた。澤木は約三年半の留学中に見聞した美術情報を、紀行文集『美術の都』でつぶさに記している。しかしセザンヌやファン・ゴッホをはじめとするフランスの美術家たちについて語るときも、日本の美術や東洋の美術との関係には一切触れていない。実は島崎藤村はパリ滞在中の一九一四年に、装飾芸術美術館（通称パリ装飾美術館）での大規模浮世絵展の、広重を中心とした第六回展を見学して感想を随筆に記している。澤木がこの展覧会について、全く情報を得ていなかったとは思われない。また澤木が二代目主幹を務めた『三田文学』は、初代主幹の永井荷風が盛んに欧米での浮世絵論を発表した雑誌でもあり、慶應義塾大学の同僚には海外の事情に精通していた詩人の野口米次郎（1875-1947）がいた。しかしながら澤木の東西の美術を分ける態度は一貫しており、それはその後の『西洋美術史研究』上・下巻でも同様で、西欧における日本美術の影響や東洋趣味については語っていない。

図4　板垣鷹穂
「ルノワール肖像。ロートレク肖像」
『フランスの近代画』口絵
岩波書店、1929年

もう一人、日本での実証的な方法による西洋美術史研究の草創期に大きな役割を果たしたといわれる、板垣鷹穂（一八九四-一九六六）の例を挙げる。板垣は東京帝国大学文学部の美学専攻在学中の一九二〇年（大正9）に、東京美術学校西洋美術史、西洋彫刻史担当の講師に任命された。一九二二年刊行の『西洋美術史概説』[21]では、「古代および中世」「ルネサンス」「十七、十八世紀」「古典主義及びそれ以降」の章立てで、それぞれ建築・彫刻・絵画の各分野に言及している。が、印象派やラファエル前派の作家紹介をしていても、日本の美術との影響関係には触れていない。ホイッスラーについても「折衷派」とあるのみである。ところが七年後に刊行した『フランスの近代画』では、着眼点が変化している。同書はルネサンスの傾向を踏まえたうえで、プッサンなどの古典主義から初めて、一九世紀以前のアカデミズムの絵画にも相当量を割いていることから、主軸は印象派絵画にはない。だがおそらく板垣は一九二四、二五年（大正13、14）のフランス留学中に得た情報から、浮世絵版画の影響を無視できないことを認めたのであろう。

同書の「八　印象派と其の前後」の章では、「浮世絵の自由な構図と、新鮮な色彩と、流暢な形態とが、写実派の重苦しい堅実さに不満を感じてゐた若い画家たちを悦ばせたことは推察するに難くない」と記している。しかしロートレックの画風について「北斎の絵に窺はれるあの野卑な大胆さが、下等な踊りの赤裸々な描写に役立つたであらうと云ふことは、推察するに難くない」、「かうしたロートレクの悪趣味さ[ママ]」とあり、「印象派の勃興時代に日本の版画が流行した」のを「異郷土趣味」の一つで「此の種の流行にかぶれた」と評している。この書は図版のレイアウトに工夫がなされ、比較が容易なように二作品を併置してコメントを付している。トゥールーズ＝ロートレック（一八四一-一九一九）の肖像画と並べられて、「印象派時代の肖像画[22]の全く異なる傾向を示す」（図4）例と説明されている。板垣の言葉遣

73

いにも挿画の選択にも揶揄的な響きが認められる。つまりこの説明には浮世絵版画への蔑視的な風潮が反映して
いて、純粋美術の作品と一線を画そうとする板垣の態度がうかがえる。
こうした傾向を見ると、若手のエリート西洋美術史家にとっては、おそらく「ジャポニスム」という語は知っ
ていても、そして浮世絵版画の流行現象は知識としてあっても、それを作家・作品のプラスの評価に結びつけな
くなっていることがわかる。確かに、今日のように鈴木春信の絵暦や春画や一八世紀以前の歌川派の多色摺版画を見る
機会に乏しく、幕末に大衆向けの印刷物として出回った粗悪品や春画のイメージがいまだ根強かった時期に、浮
世絵版画をアカデミックな西洋美術史と結び付けるのは、いかにもそぐわないことであったろう。

浮世絵版画評価と「ジャポニスム」の復活の時期

一九三〇年代になって、前述の「日本主義」とは異なる角度での日本美術の影響を、具体的に指摘する美術史
家が登場する。
小林太市郎（1901-1963）は第二次世界大戦後の『北斎とドガ』で知られているが、一九三八年（昭和13）頃か
ら盛んに西洋美術における日本美術の影響を実証する論考を発表していた。その中から今日ではジャポニスム絵
画の典型とみなされている、モネの作品《ラ・ジャポネーズ》についての文章を引用する。
一八七六年の巴里万国博覧会に於て日本の出品が大いに喜ばれたことは前に述べたが、同年にデュ
ラン・リュエルの店に於て開催の彼一派の第二回の展覧会へ、モネは、多くの風景画と共に「日本趣味、壁
面装飾画」と題する日本衣裳の婦人像を出品して居り、デュレは之に就て、その『印象派画史』のうちに
「衣裳の赤と、その華麗な刺繍と、壁に張られた様々の色の団扇とが、此の絵の真の画題であった」と説い
ている。また同書のうちに、一八九二年の彼の「ポプラ」の連作を叙述して、そのポプラの並木の配列が、
広重の「東海道五十三次」中の一図の松並木のそれによく似ていることをば述べている。彼の云う五十三次
中の一図とは恐らく天保五年の保永堂版の吉原であろう。前列の並木を透して更に後列に遠方の並木の見え
ている配置は、如何にも両者に於て同じである。

実は文中の「デュレ」であるところのテオドール・デュレ（1838-1927）は、板垣鷹穂も『フランスの近代画』の参考文献に上げていた。小林がここで使用しているのは、一八七六年の第二回印象派展では確かに小林が直訳した通りの《 Panneau décoratif, Japonerie 》のタイトルで説明している。が、一八七六年の第二回印象派展では確かに小林が直訳した通りの《 La Japonaise 》のタイトルで説明している。が、一八七六年の第二回印象派展では確かに小林が直訳した通りの『印象派画史』の一九一九年の再刊では、この作品を今日知られた通りの《 La Japonaise 》のタイトルで説明している。小林はこの情報を、ギュスターヴ・ジェフロア（1855-1926）の『モネ』[26]からえたことが同論の注に示されている。つまり女性像よりも日本の文物が『此の絵の真の画題』であるとみなし、ジェフロアのタイトルを採用したのであった。さらにモネ

レールの『印象派の画家』で言及したポプラの連作にみられる前景の構図は北斎にもあり、二〇一七年（平成29）に開催された国立西洋美術館の「北斎とジャポニスム──HOKUSAI が西洋に与えた衝撃」展でも展示があった。実響を指摘している。ちなみにポプラの連作にみられる前景の構図は北斎にもあり、広重の構図と具体的に比較しその影際の作品の造形表現の比較をしているという点では、小林の分析は今日の美術史用語でいうところのジャポニスム研究になっている。

小林がこうした着眼点を持ちえた背景を、美術史家の池上忠治（1936-94）が説明している。池上は『小林太市郎著作集　第二巻　北斎とドガ』の解説として《日本趣味》研究のために」のタイトルで、小林に影響を与えたのが永井荷風であった可能性を指摘した。ここで日本美術作品の影響を問うという意味でのジャポニスムの語義で、「日本趣味」という言葉を用いているのは重要である。繰り返すが、「ジャポニスム」と「日本趣味」という言葉をルビで併用する傾向は今日でもある。その先駆的な例にもなる。

欧米における日本趣味の流行という問題を日本において非常に早く取りあげたのは永井荷風である。右に断わったように私は荷風以前にこの問題に触れた日本人の文章があるかどうかを知らないのだが、しかし荷風の『江戸藝術論』がこの問題を正面から取りあげた本格的な論述であることには間違いがあるまい。荷風は一九〇三年に渡米し、アメリカの諸美術館で初めて浮世絵の面白さ、美しさを知ったとされる。その後フランスに渡り、一九〇八年に帰国して、『江戸藝術論』を一九二〇年に籾山書店（ママ）から発行する。ただし、その内容をなす諸論文のうち日本趣味に直接関連する八篇はもっと早く、一九一三年から一四年にかけて『中

75

央公論』や『三田文学』に発表されたのだった。（中略）こうしたことから推量すると、恐らく氏はすでに渡仏以前に荷風の論文その他によって日本趣味の問題を充分に認識され、フランスでやるべきことのうちにこの問題についてのより一層の追求を加えられたのに違いない。

小林は京都大学で哲学を学び、卒業後の一九二三年（大正12）春から一九二六年春にかけて留学し、パリ大学に在籍した。池上によれば、小林は永井荷風の書を渡仏前から知っていた。荷風自身は池上の解説通り北米滞在時に浮世絵版画の魅力に改めて気づき、その後のパリ滞在時にも文献を購入していた。帰国後慶應義塾大学教授として『三田文学』を主宰していた時期には、欧米での浮世絵研究を元に、浮世絵に関する論考を多数発表していた。単行本『江戸藝術論』[28]には、後述するようにフランスに留まらず、多くの欧米の文献が参考に引用されていた。

さらに一九二五年前後、小林とほぼ同時期にパリで西洋美術史を学び、一九三〇年（昭和5）に帰国した美術評論家の柳亮（1903-78）の次の文章を読むと、荷風の著作の重要性が納得できる。

一方、印象派のもっとも活躍した時代は、一八七四年から六年にかけてであり、ジャポニズムの流行と、印象派の勃興との時間的関係は、両者の交流を考へる上に、それみづから、興味ある示唆を与へるものと言ふことが出来る。[29]

ここで柳亮は「ジャポニズム」という言葉を出して、印象派と結び付けている。柳はこの論文を五回にわたり雑誌に連載した。全体としては持論の「レアリズム」の尊重とそれを支える「ヒューマニズム」について、浮世絵版画にみられる市井の風俗をそのまま切り取ったかのような題材や構図が及ぼした影響を詳述している。その柳の情報源になったのがまさに荷風の『江戸藝術論』であったということが、次の柳の文章から読み取れる。

（中略）

浮世絵のレアリズムについては、「江戸藝術論」の著者が――これ余が広重と北斎の江戸名所絵によって、都会と其近郊の風景を見んことを冀ひ、鳥居奥村派の製作によって、衣服の模様器具の意匠を尋ね、天明以

76

図5　テイザン『日本美術論　絵画と版画』
　　　メルキュール・ド・フランス、1905年
　　　扉に本人の署名と名刺
　　　東北大学附属図書館蔵

後の美人画によりては、専制時代の疲弊堕落せる平民生活を窺ひ、以て身につまさるる美感を求めし所以

――と述べ更に――春章写楽豊国は江戸盛時の演劇を眼前髣髴たらしめ、歌麿栄之は不夜城の歓楽に人を誘

ひ、北条広重は閑雅なる市中の風景に遊ばしむ――と言つてゐるところによつて凡そ想像することが出来や

う。浮世絵のレアリズムを代表してゐるのは北斎であるが、テイザンの日本美術論中には、彼が写実家の筆

として、恰度印象派の傾向と同じやうに、美の表現よりも性格の表現に重きを置き、題材の高尚なると卑俗

なるとを弁じなかつたといふ一節がある。[30]

柳は中略した部分で荷風の『江戸藝術論』中の「浮世絵の鑑賞」二章（原著の四頁、五頁）から引用しており、

「レアリズム」に関する個々の例もやはり「浮世絵の鑑賞」一章（原著三頁、四頁）から引いている。「テイザン

の日本美術論」とは、荷風がしばしばその論考中で参照しているテイザン（Tei-san）すなわちジョルジュ・ド・

トレッサン（1877-1914）の『日本美術論　絵画と版画』[31]になる（図5）。柳がフランス滞在中に入手したとも考

えられるが、ここに引用した部分は荷風の『江戸藝術論』中の

「泰西人の観たる葛飾北斎」（八七頁）の言葉そのものである。柳

はこの四年後に発表する「浮世絵と印象派　ピクトリスクとレア

リズムの問題」[32]でも、『江戸藝術論』を参照している。

ではなぜこの時期に、荷風の著書が日本の美術史家たちに注目

されたのか。

小林太市郎と柳亮がパリにいたのは、第一次世界大戦後の円高

により、日本人の渡仏が盛んな時期であった。すでに一九一八年

（大正7）に実業家の松方幸次郎が、宝石商のアンリ・ヴェヴェー

ルの浮世絵コレクション約八千点を一括購入していた。柳はエ

コール・デュ・ルーヴルで美術史を学び、日本語雑誌『巴里藝術

通信』を刊行し、私費で文化メセナを推進した薩摩治郎八や画家

図6　ヴォルデマール・フォン・ザイドリッツ
　　『日本彩色版画史』表紙
　　ロンドン　W. ハイネマン
　　1910年

図7　永井荷風
　　「欧米の浮世絵研究」
　　『江戸藝術論』春陽堂、1920年

の藤田嗣治を中心とした、巴里日本美術協会で理事長を務めた。このエコール・ド・パリの全盛期を過ごした金子光晴の回想録『ねむれ巴里』には、巴里日本美術協会の画家たちが、オリジナルな造形表現を得ようと西欧人の好む日本風をあえて取り入れる、出島春光のような画家が登場する。一九二六年には柳も小林も参照しているルイ・ゴンス（1846-1921）の改装版『日本の美術』の出版があった。このように海外における浮世絵蒐集のレベルの高さと評価について改めて注目される時期に、小林も柳もパリに留学したことになる。

ここで同時代の浮世絵研究の代表例になる、澤木のところでも触れた、野口米次郎の『六大浮世絵師』について補足しておく。野口の著作での絵師についての記述は従来の研究を踏まえたものであり、それに野口がインスピレーションを得て創作した詩や野口が欧米で見聞きした作品、当地の学芸員やコレクターとの会話が織り込まれている。文学的に非常に優れた、絵師の雰囲気も伝わる一冊である。荷風の『江戸藝術論』は、雑誌掲載から五、六年後に改めて春陽堂から単行本にまとめられたのは、野口の著作を意識した可能性が高い。これはひとえに春陽堂から全集を当時編集出版していた関係によるが、改めて別に単行本として上梓された。

もっとも簡便さと情報量の点では、荷風の本が勝っていた。小林のところでも既に述べたが、荷風は一九一〇

年に英訳されたザイドリッツ（1850-1922）の『日本彩色版画史』[36]（図6）の総論部分にある欧米での浮世絵研究史を「欧米の浮世絵研究」の章で訳述していて、多くの具体的な人名、書名、博物館名、コレクションの傾向などを紹介した（図7）。原語での綴り字も併記されていて、柳も引用していた「泰西人の観たる葛飾北斎」と合わせて、欧米での受容の指南書として当時日本でこれ以上のものはなかったであろう。かつ荷風自身トレッサンの著作他から印象派の浮世絵受容をめぐって書き記しており、それが作品の比較研究にもなっていた。以下の文章からは、荷風が西洋の美術家の作品について現代にも通じるジャポニスムの視点を持って見ていたこと、板垣らとは異なる評価軸を持って具体的に特徴を伝えようとしていたことが明らかに読み取れる。

此の如く浮世絵画工中北斎の最も泰西人に尊重せられし所以は後期印象派の勃興に稗益する所多かりしが為めなり。クロードモネヱが四季の時節及朝夕昼夜の時間を異にする光線の下に始終同一の風景及物体を描きて倦まざりしは此れ北斎の富士百景及富十三十六景より暗示を得たるものなりと云はる。ドガ及ツールーズ・ロートレックが当時自然主義の文学の感化を受け其の画面を史乗の人物神仙に求めず女工軽業師洗濯女等専ら下賤なる巴里市井の生活に求めんと力めつ、あるの時北斎漫画は彼等に対して更に一段の気勢を添えしめたり。殊にドカの踊子軽業師ホイスラヽが港湾溝渠の風景の如き凡て活躍動揺の姿勢を描かんとする近[37]世洋画の新傾向は北斎により其の画題を暗示せられたる事僅少ならず。

「日本主義」と「ジャポニスム」

ところで、小林も柳も留学から帰国して数年たった一九三〇年代後半になってようやく浮世絵についての論を展開している。この時期になったのには、いくつかの要因が考えられる。

まずは一九三〇年のレイモン・ケクラン（1860-1931）の回想録の出版がある。彼は一九一二年から巴里日仏協会副理事長を務め、装飾芸術中央連合の第一副会長であった。前述の島崎藤村も見学した、一九〇九年から一九一四年まで装飾芸術美術館で毎年開かれた大規模浮世絵連続展の企画・運営の中心人物であった。そのケクランの回想録『ある老美術愛好家の回想』[38]では、「japonisme」の語を九回使用している。ケクランによれば、最初は

耳障りな表現であったものが、次第に洗練された目利きたちのコレクションが増えたことで、パリから西欧に広がった。そして文章の末尾で当時活躍したが亡くなったコレクターたちの名を上げつつ、ジャポニスムが若い人たちにはもはやすたれてしまったと結んでいる。ここで「japonisme」の語が、直接的なフランスの絵画作品の影響には触れないとしても、日本美術・工芸の愛好家の存在とともに、よみがえっていることがわかる。

日本における創作版画の隆盛も無視できない。一九一八年（大正7）六月に結成した「日本創作版画協会」は、従来の彫師や摺師に頼らない新しい版画芸術を目指した。一九三一年（昭和6）一月には、洋風版画会（一九二九年結成）と無所属の作家たちが結集して「日本版画協会」が発足。彼らの版画を国際的に知らしめるため一九三四年にパリの装飾芸術美術館で「日本現代版画とその源流展」が開催された。現地に留学していた会員の長谷川潔が尽力して、現代版画のみならず歌川派などの旧来の浮世絵版画も展示した。またその準備展として「巴里に於ける日本現代版画展覧会準備展覧並第三回展」を一九三三年九月に日本版画協会で開催するなど、普及に努めた。

特筆すべきはこれを機にエドゥアール・クラヴリ（1867–1949）による、浮世絵受容史の発表があったことである。彼は外務省高官を父に持ち、自身も領事職、在日仏大使館全権公使の経験があり、一九一二年から巴里日仏協会理事長（のち副会長）も務めていた。フランスでの浮世絵受容の行政面での推進者で、ケクラン同様生き証人ともいえる。日本版画協会主催の浮世絵展覧会を受けて、一九三五年に『日本の色刷版画の技術一六八〇―一九三五　歴史的概略』を刊行し、同書の後半部では欧米での浮世絵受容史をまとめた。とはいえクラヴリの著書ではマネやドガ等が北斎を参考にしたことにも触れていても（原著六九、七〇頁）、「japonisme」の語は登場しない。

自身の社会的立場からも、一九三一年（昭和6）の満州事変、三三年の国連脱退などの日本の国際的立場を意識したのであろう。柳亮が先の論考を掲載した『南画鑑賞』も、東アジアの美術界での日本の優位性を確認するために、一九三三年に創刊されたといえる。クラヴリには、先の「白樺派」をめぐる永井の引用での「日本主義」の多義性でもみたのとおそらく同様の、フランスの読者に日本の覇権主義と結び付けてイメージするのを避ける配慮のあったことが考えられる。しかし第一次世界大戦前から一旦下火になった日本熱という流行現象としての

ジャポニスムではなく、また東洋画の精神性と作家論とを結びつけるのでもない、浮世絵版画との造形面での類似性に着目するまなざしが、ここにおいて美術史研究の領域で定着していったわけである。

さらに日本研究家のエミール・アンリ・バルビエが、ソルボンヌ大学の卒業論文に日本文化愛好者を主題にした「ジャポニスムの研究」を選び、その一部を松尾邦之助（1899-1975）が翻訳して、パリで自身が編集していた仏語雑誌『フランス・ジャポン』の一九三六年十二月号に掲載したのを付け加えておく。[42]同誌は満鉄を資金源に、対外宣伝の責も担っていた。

このような西欧人が着目する日本人による美術表現、という造形の問題でありかつ外交的な問題に直面する状況下で、小林と柳があらためて西洋絵画と日本美術の関係性に向き合うようになったのは、いいかえれば池上のいう「日本趣味の問題」が「フランスでやるべきことのうち」になったのは、自然なことであったろう。勿論パリでの日本美術受容というごく限られた範囲とはいえ、柳がどこで「ジャポニスム」もしくは「ジャポニスム」という言葉を知りえたか、もはや正確な源泉を引き出すことはできない。ただ、ここで雑誌『南画鑑賞』が南画文人画の専門誌であり、「白樺派」がこの中国由来のジャンルの精神性を重視して浮世絵版画の影響を無視していたことを考え合わせると、皮肉な展開ではある。

おわりに

「ジャポニスム」という一八七〇年代にフランスで生まれ知られていた造語はその後は使用頻度は乏しく、日本では「日本趣味」という語で欧米での日本の文物への偏愛を表わし、絵画作品を東洋画の精神性と結びつけることもあった。一方で西洋美術研究史の間では、早くから欧米で指摘のあった日本の影響への言説は受け止めながら、日本人が実際に海外の作品を現地で確認できるようになって、かえって印象派以前のルネサンス美術などオーソドックスな時代研究への集中度が高まったともいえる。とはいえ一九一〇年前後に、海外での浮世絵研究への注目という文脈で、日本の美術作品と欧米の作品とを比較し影響関係を指摘するまなざしは、確かに存在していた。それが後年、改めてジャポニスムの本場であったパリに留学経験のある二人の評論家によって再認識さ

れ、一九三〇年代で今日でいうジャポニスム研究になる、欧米の作家・作品研究に意識が向けられるようになった。

こうした背景には日本国内における浮世絵版画の地位の向上や、日本の美術作品の国際的な再評価（幾分日本側からのプロパガンダ的な姿勢はあったとしても）があり、日本の政治的な対外進出の時期に、日本の文物を愛するという意味での「ジャポニスム」と、具体的な作品の比較研究が結びついたことが確認できた。本論でも繰り返し述べたが、ブームとは裏腹に美術史用語として定着しにくく、日本の外交上の立場にも左右されやすかったといえよう。そして英仏米の敵国となった日本について、japonisme＝「日本主義」（＝日本国土拡張主義）をイメージする用語は用いられなくなる。

紙幅の都合で大略しか述べることはできないが、第二次大戦以降についても一言記しておく。敗戦後の占領下の日本では美術品の北米への流出が起こった。一九七〇年前後のカウンター・カルチャーの時代には、インド美術や中国美術への関心が高まったが、その後、一九八〇年以来美術史用語としては確立された感がある。これには国際交流基金（一九七二年設立）の活動[43]のほか、欧米での日本美術工芸とジャポニスムとの関係を紹介する著作の出版が大きな役割を果たしたといえる。なかでも外国人にもわかりやすく享楽的な題材が多く、戦時中の天皇制を意識させない江戸時代の浮世絵や工芸品を中心に、美術界で「ジャポニスム」が定着していったのであろう。

「ジャポニスム」という語自体は普通名詞として、今後もその時々の社会状況や美術作品への価値観の変化で、一層国境を越えて造形についての相互の理解は進む。そして本章で引用したような先人たちによる作品の魅力の文章化、すなわち言語文化としての「ジャポニスム」なるものの表象も忘れ去ることはできないのである。

（1）　宮崎克己「ジャポニスムの「見え方」」（『ジャポニスム――流行としての日本』第一章、講談社、二〇一八年）。

（2）　多数の評論も含む九九巻本の全集の索引『明治文学全集　別巻　総索引』（筑摩書房、一九八九年）にも、比較

的外来語を多く含む山田美妙篇『大辞典』上・下巻（嵩山堂、一九一二年）にも、立項されていない。本章で引用した一九二〇年代までの邦語文献でも、いずれも語用はみられなかった。

(3) 『趣味』（易風社、一九〇六年六月～一九一二年六月～一九一四年一月）。

(4) 夏目漱石「趣味の遺伝」（『帝国文学』、一九〇六年一月号）。ただし一九〇〇年のパリ万博を訪れた経験があり、美術に造詣の深い夏目漱石であるが、『漱石全集　第二八巻　総索引』（岩波書店、一九九九年）に「日本趣味」や「ジャポニスム」の語は立項されていない。

(5) 久米桂一郎「コラン先生追憶」（『美術』、一九一六年一二月、引用は『方眼美術論』中央公論美術出版、一九八四年、二二八頁による）。

(6) 高村光太郎「英国ニ於ケル応用彫刻ニ就テ（一）」（農商務省商工局編纂『商工彙報』一四、一九〇八年一〇月、引用は『高村光太郎全集』第一九巻、筑摩書房、一九九六年、八八頁、八九頁による）。

(7) 玉置邁『西洋美術史』（興文社、一九一二年）。

(8) ホイッスラーの受容については、横浜美術館・京都国立近代美術館『ホイッスラー展』（展覧会図録、二〇一四年）参照のこと。

(9) Cf. 横浜美術館企画・監修『小島烏水　版画コレクション——山と文学、そして美術』（大修館書店、二〇〇七年）、沼田英子「小島烏水西洋版画コレクション　横浜美術館叢書8」（有隣堂、二〇〇三年）、南明日香「一九一〇年代の文学者による浮世絵再評価の研究——永井荷風と小島烏水を中心に（第六回畠山公開シンポジウム報告　ジャポニスムの人物ネットワーク）」（『ジャポニスム研究』別冊）三六、二〇一六年、六六～七二頁。

(10) 小島烏水「広重の風景画とウイッスラアの夜景画」（『浮世絵と風景画』前川文栄閣、一九一四年、引用は『小島烏水全集』第一三巻、大修館書店、一九八四年、一二一、一二二頁による）。

(11) Camille Mauclair, L'Impressionnisme, son histoire, son esthétique, ses maîtres (Paris: Librairie de l'Art Ancien et Moderne, 1904). 柳澤健訳『美術叢書第六輯　印象派の画家』向陵社、一九一六年。引用は順に二三〇頁、五頁。

(12) 表現主義の運動にも通ずる「生命」の自由な発現を求める思潮である「生命主義」については、鈴木貞美『「生命」で読む日本近代——大正生命主義の誕生と展開』（日本放送出版協会、一九九六年）を参照されたい。

(13) Richard Muther, Ein Jahrhundert französischer Malerei (Berlin: S. Fischer, 1901).

(14) リヒャルド・ムウテル著、木下杢太郎訳「印象派」（『十九世紀仏国絵画史』日本美術学院、一九一九年、引用は

(15) 『木下杢太郎全集』第二〇巻、岩波書店、一九八二年、一五四頁による）。武者小路実篤「三井甲之君に」（『白樺』三巻一二号、一九一二年一二月、一三〇、一三一頁）。

(16) 柳宗悦「革命の画家」（『白樺』三巻一号、一九一二年一月、一五、一六頁）。

（17）永井隆則『セザンヌ受容の研究』（中央公論美術出版、二〇〇七年、参照し引用した該当箇所は二四七〜二五九頁）。

（18）澤木四方吉（筆名、澤木梢）『美術の都』（日本美術学院、一九一七年）。

（19）島崎藤村「音楽会の夜、その他」（『東京朝日新聞』一九一四年四月二五日、『平和の巴里』左久良書房、一九一五年所収）。

（20）澤木四方吉『西洋美術史研究』上・下巻（岩波書店、一九三三年、一九三三年）。

（21）板垣鷹穂『西洋美術史概説』（岩波書店、一九三二年）。

（22）板垣鷹穂『フランスの近代画』（岩波書店、一九二九年、引用は順に一一七頁、一二五頁、一四五頁、一四六頁）。

（23）小林太市郎『北斎とドガ』（全国書房、一九四六年）。

（24）小林太市郎「日本美術及び印象派絵画とテオドル・デュレ」（『北斎とドガ』全国書房、一九四六年、引用は『小林太市郎著作集』第二巻、淡交社、一九七四年四月、二九〇頁による。初出は『國華』一九三八年五月、五七一号、一九三八年六月、五七二号、一九三八年七月、五七三号）。

（25）Théodore Duret, Histoire des peintres impressionnistes (Paris: H. Floury, 1906; réédition, Paris: H. Floury 1919).

（26）Gustave Geffroy, Claude Monet: sa vie, son temps, son œuvre (Paris: G. Crès et cie, 1922).

（27）池上忠治《日本趣味》研究のために〈解説〉（『小林太市郎著作集』第二巻、淡交社、一九七四年、三九三〜三九五頁）。

（28）永井荷風『江戸藝術論』（春陽堂、一九二〇年）。

（29）柳亮「近代フランス絵画に影響した日本的要素　二」（『南画鑑賞』一九三八年二月号、三六頁）。

（30）柳亮「近代フランス絵画に影響した日本的要素　三」（『南画鑑賞』一九三八年三月号、一三一〜一三三頁）。

（31）Tei-san, Notes sur l'art japonais La Peinture et la Gravure (Paris: Societé du Mercure de France, 1905) 同書の成立と内容については南明日香『国境を越えた日本美術史　ジャポニスムからジャポノロジーへの交流誌』（藤原書店、二〇一五年）第三部を参照されたい。

（32）柳亮「浮世絵と印象派　ピクトリスクとレアリズムの問題」（『画論』六、一九四二年）。なお柳の伝記については江川佳秀編『美術批評家著作選集　第五巻　柳亮』（ゆまに書房、二〇一〇年）参照。

（33）金子光晴『ねむれ巴里』（中央公論社、一九七三年）。

（34）Louis Gonse, L'Art japonais (Paris: A. Quantin, 1883; réédition, Paris: E. Gründ, 1926) ただしゴンスの本には多数のコレクターの名が登場するものの、「japonisme」の語はない。

（35）野口米次郎『六大浮世絵師』（岩波書店、一九一九年）。

(36) Woldemar von Seiditz, *Geschichte des japanischen Farbenholzschnitts* (Dresden: G. Kühtmann, 1910); *A history of Japanese colour-prints* (London: W. Heinemann, 1910).

(37) 永井荷風「泰西人の観たる葛飾北斎」(『江戸藝術論』春陽堂、一九二〇年、初出『三田文学』四巻一〇号、一九一三年一〇月、引用は『荷風全集』第一〇巻、岩波書店、一九九二年、一九五頁、一九六頁による)。

(38) Raymond Koechlin, *Souvenirs d'un vieil amateur d'art de l'Extrême-Orient* (Chalon-sur-Saône: Imprimerie française et orientale E. Bertrand, 1930).

(39) フランスでのタイトルは *Nihon Hanga Kyokai, L'estampe japonaise moderne et ses origines février-mars 1934, Musée des Arts Décoratifs, Pavillon de Marsan, Palais de Louvre* (Paris: Musée des Arts Décoratifs, 1934).

(40) 旭正秀編『巴里に於ける日本現代版画展覧会準備展覧並第三回展』(日本版画協会、一九三三年)。

(41) Edouard Clavery, *L'art des estampes japonaises en couleurs, 1680-1935: Aperçu historique et critique* (Neuilly-sur-Seine: le Génie français: Paris: les Presses modernes, 1935).

(42) E・H・バルビエ「フランスジャポニスムの誕生」Emile-Henri Barbier, « Naissance d'un Japonisme en France », 『フランス・ジャポン』*France Japon* n°17, (Paris: décembre 1937), この翻訳については松尾邦之助が「ジャポニザンのジャポニスム　E・H・バルビエ」の題で『世界文学』一九四九年七月号に再掲載し、翻訳した事情などを説明している(「訳者あとがき」二八頁)。『フランス・ジャポン』の詳しい内容については『満鉄と日仏文化交流誌『フランス・ジャポン』』(編)和田桂子、松崎碩子、和田博文、ゆまに書房、二〇一二年)参照のこと。なおバルビエの最も早いジャポニスムの語を用いた論文は『巴里日仏協会誌』に発表した以下の通り：Émile-Henri Barbier, « Le Japonisme des Goncourt », *Bulletin de la Société franco-japonaise de Paris*, n°74 (Paris: 1932).

(43) 一例として Siegfried Wichmann, *Japonismus: Ostasien-Europa: Begegnungen in der Kunst des 19. und 20. Jahrhunderts* (Herrsching: Schuler, c.1980). 約一一〇〇点の図版を含む浩瀚な同書が刊行されて数年で伊、仏、英語に翻訳されたことは、欧米での一九世紀からの日本の美術品・工芸品との比較研究を「ジャポニスム」の語で認識するのに多大な影響があった。なお岩波書店の『広辞苑』で「ジャポニスム」は、一九八三年発行の第三版にはみられないが、九一年の第四版で立項された。

第4章 日本人にとってのジャポニスム――彼らはそれをどう受け入れたか

馬渕明子

はじめに

「ジャポニスム」という現象が誕生してほぼ一六〇年、フランスの美術評論家フィリップ・ビュルティ（1830-90）がこの言葉を初めて使用して一五〇年近い年月が流れたが、いまだにこの言葉の定義は厳密に共有されていない。現在でも各所で例えばジャポニスムの作品を記述するのに「ジャポニスムの影響を受けた」といったような用い方が多くなされている。ここでは当然「日本美術（文化）の影響を受けた」と言うべきであるにも拘わらず、である。細かい定義はさておき、本章では、「日本の文化芸術の要素を西洋世界が取り入れて広まった芸術運動（ないしは流行）」としてこう。

定義が広く共有されるにはまだ少しの時間がかかると思われるが、このさい問題にしたいのは、二〇一八年に日本政府が国を挙げて取り組んだ、フランスに向けての日本文化紹介の事業に「ジャポニスム二〇一八」というタイトルが付けられたことである。

これは政府の肝いりの事業で、国際交流基金が中心になって行ったので、基金が事業報告を出している。それには「開催概要・コンセプト」としてこう書かれている。

ジャポニスム二〇一八：響きあう魂
日本とフランスの両国が連携し、芸術の都フランス・パリを中心に〝世界にまだ知られていない日本文化の魅力〟を紹介する大規模な複合型文化芸術イベントを開催します。ゴッホやモネの芸術にも多大な影響を与えた「ジャポニスム」。この現象は、一九世紀のフランスで浮世絵に代表される日本文化が紹介されたことから一気に広まりました。

もに世界をふたたび魅了することでしょう。

ここには明らかに「世界にまだ知られていない日本の文化の魅力を紹介する」とあるので、展示という形で紹介されるのが、ジャポニスムではなく日本文化の魅力であることが明記されている。また「ゴッホやモネにも多大な影響を与えた『ジャポニスム』」と書かれているが、ゴッホやモネはジャポニスムを創り出した当人であって、ジャポニスムが彼らに影響を与えたわけではない。さらに怪しい表現は「現代日本が創造するジャポニスム」が再び世界を魅了する、と言っていることである。繰り返すまでもないが、ジャポニスムを創造輸出したのが日本ではなく、西洋であるのに、まるで、かつて開国後に西洋に向けて「ジャポニスム」を創造輸出したのが日本で、モネやゴッホがその戦略にはまってあのような芸術を生み出したかのように書かれているのである。ここの、歴史的事実を全く踏まえない言葉のすり替えは、素朴な間違いというよりも何らかの意図が含まれているように思われる。現代日本は何のためにどんなジャポニスムを創造すべきだというのだろうか？

この違和感について、朝日新聞文化担当の編集委員大西若人は二〇一八年一一月一日の朝刊記事「パリ注目「ジャポニスム二〇一八」　日本美術や演劇の催し、名称には日仏「違和感」」と題した記事で、このジャポニスムの語の使用について筆者の意見なども引用しながら、

日本側は、仏語表記で19世紀と同じ「Japonisme」を提案したが、仏側がジャポニスムの本来の意味に捉えられる恐れがあるとして、複数形の「s」をつけることを提案。カタカナでは「ジャポニスム2018」なのに、横文字では「Japonismes 2018」と表記が分かれた。それでも仏側学芸員や研究者らは「ジャポニスムの定義は一つなのに」「違和感がある。日本文化が評価された時代だから選んだのか」といった声が聞かれる。ポンピドゥー・センターのフレデリック・ミゲルー副館長も「タイトルは奇妙」と話す（後略）

と指摘している。

これだけフランス側からも違和感の表明があるなかで、なぜあえて「ジャポニスム」という語を用いて日本文化の紹介をしようとしたのか、ジャポニスムがまるで日本が仕掛けたかのように意味がずらされたのは、歴史的

にいつ頃からのことなのか、という疑問を解くために、筆者は明治時代から日本人がジャポニスムをどのようにとらえてきたか、を検証することで、その回答を得たいと考える。そのために本章では、西欧に行ってジャポニスムの現場に立ち会った、芸術家、批評家、文学者たちの対応を、主要な人物の言説を中心に分析したい。

日本文化輸出の時代

明治時代、外貨を稼ぐために政府は商品としての日本品の販売には敏感で、一八七三年のウィーン万博で日本の工芸品が人気を得たことをきっかけに、起立工商会社（一八七四—一八九一年）を設立し、欧米の生活に合った、家具、日用品、装身具などを研究して、需要に応じた輸出品の製作に努めた。そのため、以降の万国博覧会はその宣伝の絶好の機会と見なされ、初期の万博（フィラデルフィア一八七六年、パリ一八七八年）などでは一定の成果を得たが、その後伝統的工芸品や浮世絵などが流布するにつれて、輸出向け工芸品は衰退し、起立工商会社は解散に追い込まれた。物の輸出にだけ目を向けた政府は、それ以上に西洋の人々が日本文化から何を吸収しようとしているのかには関心がなかった。つまり当時の日本人はまず、西洋に物を売ること、そして西洋から学ぶことばかりに集中したため、西洋が本気で自分たちの文化からも学ぶものがあるとは、考えもしなかったのである。

（1）林忠正（1853-1906）の場合（在欧期間 1878-1905）

西洋との接点にいた日本人は少なくない。外交官、農商務省などの役人、教育関係者、貿易関係者、中でも美術品を輸出していた人々などである。そうした中で西洋人が何を求めていたかを最も熟知していた一人に、パリで日本美術を商っていた林忠正がいる。一八七八年パリ万博のさいに通訳として渡仏し、その後日本美術商に転じた彼は、後述するように美術家たちが日本の文物に夢中になり、その表現方法を応用していたことは知っていたが、そのことに関し絵画については特段述べている資料はない。ただ、彼の親しい友人であったコレクターのレイモン・ケクラン（1860-1931）は、林の没後にこんなことを書き残している。

林は国を強く愛する人間であったので、他人に喜びを与えるためのみならず、同胞の教育と芸術の発展を

願っていた。彼は日本人がこれらフランスの画家たちを研究することで、多くを得ることができると考えていた。彼らフランス人画家たちは日本の芸術に触れることで西洋の伝統を巧みに刷新したからである。そして彼は東京こそが西洋の首都がまだもたない近代絵画の美術館を持つべきだと誇り高く考えていた。

<div style="text-align: right">（傍線筆者、以下同）</div>

これは林自身の言葉ではないが、おそらくケクランとの会話の中で林が表明した見解であったと推測できる。

彼は日本美術を熱心に集める芸術家たち、エドガー・ドガ（1834–1917）、クロード・モネ（1840–1926）、カミーユ・ピサロ（1830–1903）、ベルト・モリゾ（1841–95）、メアリー・カサット（1844–1926）、アンリ・リヴィエール（1864–1951）、ラファエル・コラン（1850–1916）らと面識があり、中には深い友情で結ばれた人々もいて、彼らがジャポニスムを語る現場に立ち会うことも多かったろう。

手塚恵美子によれば、林は一八八二年一〇月の龍池会会合（日本美術の保護を目的とした美術団体）に書状を送り、自ら目の当たりにした西洋人たちの日本美術摂取のエネルギーについて、危機感をもって報告している。

> 今ヤ西人学術ノ精緻ナル哲学ノ精神ヲ以テ我ガ美術ヲ講究シ其ノ異同長短ヲ絲分縷析シテ復タ遺ス所ナカラントス　我若シ之ニ反シ恬然旧套ニ安ンスルトキハ我美術ノ長所ハ全ク彼ニ占有セラレ日本工芸品ノ販売ノ路頓ニ閉塞スルヤ必セリ　豈畏ルヘキニ非スヤ [3]

手塚はここで以下のように指摘している。

当時、ヨーロッパのジャポニスムが新たな創造の域に向かっていることを観察していた日本人にとって、それは自国の美術をヨーロッパの美術が凌駕してゆき、日本の工芸品の販路を閉塞させるという脅威につながっていたのだった。[4]

林は一八八〇年代初期には主に工芸品を扱っていたが、その後販売品を浮世絵にシフトしていった理由もこうしたところにあると考えられる。

また手塚は一八八二年以降、アメリカ人お雇い哲学教師のアーネスト・フェノロサ（1853–1908）の日本伝統美術擁護論に便乗し、西洋における日本美術評価を国粋主義的に利用する傾向が生まれたことを指摘する。[5]

こうした中で林は、とりわけ絵画芸術において日本が西洋に及ぼしたものについて考えるより、まず西洋からきちんと学ぶことを重視していたと思われる。西洋美術コレクション形成と美術館建設の計画は、そのための基礎として欠くことのできないものであり、彼のなかの優先順位は、西洋にいかに近づくかという点であったのだろう。

（2）森鷗外（1862-1922）の場合　（在欧期間　1884-8）

医師で文学者でもあった森鷗外は、美術批評もよくした人物だった。一八九六年から九九年まで東京美術学校で西洋美学・美術史の講義もしており、また一九一七年から二年間帝室博物館の館長も務めたほど、美術界に関わりがあった。四年間のドイツ滞在で、彼は西洋からまだまだ学ばなければならない、という考えを育んでいる。基本的には林忠正と同じようなスタンスだったと思われる。実は林と森にはこの点で見解が一致した出来事があった。一八九〇年四月二七日に行われた帝国大学教授外山正一（1848-1900）の明治美術会第二回大会での「日本絵画の未来」という講演に対して、林忠正が五月二二日の同会月次会で「外山博士の演説を読む」と題して講演し、日本の油彩画の技術の未熟さを認識せずに、一挙に「画題として歴史画を推し進めるべきだ」という外山の論に反対を表明したのである。そこに同席した鷗外も林に賛同し、五月二五日の『しがらみ草紙』に外山反駁[6]の論を書いた。この論争は外山が沈黙を貫いたために明確な決着がつかないまま鎮静化したという。

日本美術の海外での人気を知っていた鷗外はこんな言葉を残している。

鳴呼、余等は固より国画の風韻を知らざるに非ず。又今の欧米人中に我が美術を見て狂せるが如く徹頭徹尾これを礼賛するものあるを知らざるにあらず。（中略）しかれども余等は国人の美想を高尚にするには[7]西画を取るべき必要あるを知れり。又欧米人の日本画に心酔するは一時の流行を遂ぶに過ぎざることを知れり。

このように、西洋における熱狂的な日本美術の流行を一過性のものとみなし、それが西洋美術に根本的な変革ももたらしていないことには気づいていなかった。鷗外が留学した一八八四年から一八八八年ころのドイツにおいては、フランスでのように、絵画に新しい潮流が生まれるような顕著な現象が見られるまでには至っていなかったので

90

ある。

（3）　黒田清輝（1866-1924）（在欧期間 1884-93, 1900-1）と久米桂一郎（1866-1934）（在欧期間 1886-94, 1900-1, 1910-11, 1915-6, 1922）の場合

　日本人として一八八〇年代という早い時期にパリに留学し、いずれも政府高官の子息であった彼らは、期待された法学でなく美術という日本ではまだほとんど先例のない分野を選んだが、周知のとおり帰国後はそれなりの重要な美術教育の場に職を得、日本の動向に大きな影響を与えている。彼らはともにラファエル・コランという折衷的アカデミズムの画家に師事したが、黒田が先で、そのきっかけはコランの回想によれば林忠正からの紹介であったという。コランがいつごろから日本美術に開眼したかは定かではないが、一八九二年には二人の日本人の弟子に林の許で買った浮世絵や版本を整理させている。久米の日記には以下のような記述がみられる。

一八九二年三月二九日　　午前コラン親爺ノ処へ行キ画本ヲ調ベテヤッタ

一八九二年四月二三日　　後［コラン］親爺トゴンクール所有錦絵展覧会ヲ見ル

一八九二年四月二七日　　後親爺ノ処ニ行キ古錦絵ヲ撰ミゴ満足ノ体ナリ

一八九二年五月　三日　　昼飯後林トコラン親爺ノ処ニ出掛ケル　品物ト画ト交換一条ノ為ナリ

一八九二年五月　七日　　二時半頃黒田トコラン親爺ノ処ニ出掛ケタルニ林カラ巻キ上ゲタ錦絵ヲヒロゲ名ナ
　　　　　　　　　　　　ンカヲ書キ附ケサセラレタ

一八九二年五月　　九日　　昼前黒田ト二人コラン親爺ノ処ニ赴キ書物ノ札附ケヲヤル一時マデ掛ル[9]

　また、近年発見されたコランから林宛の書簡の最も早い年代は一八九二年五月で、一九〇四年まで全部で一六通あるが、この一八九二年に盛んに浮世絵や版本を購入していたことがわかるので、久米の日記と併せて、コランの日本美術への関心が最も高まった時期と考えてよいだろう。[10]　そうした中で、二人の弟子は、コランが自らの絵画作品において日本美術をなんらかの形で応用しようという気持ちがあったであろうことには、気づいていない。このことについて三浦篤は次のように指摘している。

しかしながら黒田たちは日本人であるがゆえのコランの芸術との親近性を必ずしも自ら意識していない。コランの作品における日本美術の影響についても、むしろ認めようとはしない傾向がある。（中略）例えば黒田は端的に言う。「日本の浮世絵に就ては色の調和、或は端正な線の味わいと云ふ様なことを賛美されて居ました、けれども日本画の直接の影響と云ふ様なものは先生の美術には現はれて居ません でした」[11]。

また三浦によれば久米もまた黒田と全く同じような感想を述べているという。

この問題を早くから「ジャポニスムの里帰り」として論じた高階秀爾は、浮世絵に多く用いられた俯瞰構図を用いたコランの《緑野三美人》（現在は《庭の隅》、口絵6）を真似た黒田が、自らの《花野》（1907~15）という作品を制作したことについて、「黒田にとってはこの構図はきわめて『西洋的』なものであった筈だが、構図そのものは、実は日本の影響を受けたものであった」[13]と指摘している。

《緑野三美人》などにおいて試みたコランのジャポニスムは三浦が名づけるところの「共鳴のジャポニスム」ともいえる、本来の彼の嗜好と共通する穏やかな調子のもので、画中に積極的にエキゾティックな品物を描き込んだり、浮世絵的な大胆な構図や色彩のコントラストを用いるなどのわかりやすいものではなかったことが、日本人の弟子たちにその意味を理解されなかった理由であろう[14]。

ともあれ、黒田や久米は、コランの日本美術愛好をいささか呆れたふうに見ていたと思われ、森鷗外と同様にそれが西洋絵画に根本的な何かをもたらしたということを看過している。

黒田らが帰国して数年たった一八九八年に日本を訪れた東洋美術収集家アドルフ・フィッシャー（1856-1914）は、当時流行の兆しを見せていたアール・ヌーヴォー芸術を掲載した書物や雑誌を黒田らに見せたところ、以下のような反応があったことを報告している。

彼や仲間たちは話に頭を振り振り聞き入った。曰く、多くの西洋の芸術家たちにあっては自然への憧憬の熱い叫びは聞かれなくなっていること、すべてをまるで絨毯の模様でも描くように様式化してしまうという病的熱狂に陥っていること、そのため混乱した感情のうちに、自然を粉飾しよう、より麗々しく、より気を引くものに造形化しようという衝迫に見舞われているということである。

彼らは（中略）やがて所謂「新」様式とは、時として非本質的なところでいくらかの違いはあるものの、自分たちの古き、よき日本のものに他ならないのでは、と見て取ったのであった。さらに、多種多様の、また、さまざまな目的の工芸用品、装飾用デザインのかなり多くに、日本のマイスターの名、あるいは少なくともその様式が正しく挙げられてしかるべきであろう、そうでなければ、ヨーロッパの人々は、それらの仕事の源泉を知るに足るだけの材料を持たないものだから、その着想はヨーロッパの芸術家の考案したものと思い込みかねない、とは彼らの意見であった。[15]

つまり黒田らは、自然から離れてゆく新しい様式に嫌悪感を示し、それがジャポニスムであることを認識していないのだが、いっぽう工芸、デザインにおいてはジャポニスムをはっきりと認めている。しかしそれがまだ、自分の領域である絵画にどう及んでいるのかを意識するまでに至っていないと考えてよいだろう。

（4）岩村透（1870-1917）の場合（在欧期間 1888-92, 1900-1, 1904-5, 1914）

黒田や久米より四歳若い岩村透は、一八歳の時アメリカに留学し、その後の感受性豊かな青年期の四年間をアメリカとヨーロッパで過ごした。その最後の時期にパリで黒田らと知り合い、帰国後は森鷗外の後任として一八九九年には東京美術学校に職を得て西洋の美学・美術史の教鞭をとった。

きわめて早くからフランス以外の印象派、例えばスペインや北欧の芸術を日本に紹介するなど、斬新な視点で西洋美術を学んだ岩村だが、ジャポニスムに関しては、黒田や久米と同様にそれを無意識的に拒否する、ないしは看過する傾向にあったと言わざるをえない。

比較文学者の今橋映子によれば『美術新報』を編集していた岩村は、第一〇巻七号にコンスタンティン・コロヴィン（1861-1939）の《提灯》（図1）という作品をカラーで掲載し、読者に強いインパクトを与えた。この作品は日本の提灯を持つ若い女性のような縦長の画面に描いたものだが、今橋は「ところで岩村＝坂井（坂井犀水、編集責任者）がこの図版を選んだのは、ロシアにおいても、〈鮮やかな色彩の音楽〉[16]と称賛されたその画風に惹かれたのが第一で、ジャポニスム的モチーフゆえではあるまい」と述べている。

今日の眼からみれば、これは明らかにトゥールーズ＝ロートレック、あるいはジョン・シンガー・サージェント（1856-1925）風（口絵5）のジャポニスム作品であり、パリで学んだロシア人画家が、当時流行していた日本のモチーフを使い、縦長の画面に俯瞰した構図を用いることで手前に滑り落ちそうな床面を描いたものであるが、今橋の指摘通り、岩村はこのジャポニスムに気付いていなかったであろう。

黒田や久米のように実作を目的として西洋絵画を学習した人々なら意識の中から日本風の表現を排除したり、その存在に目を背けたりすることがありえたとしても、岩村の場合は、日本で西洋美術の概念と歴史を教える立場であり、それを当時の若者としては例外的なほど長い期間西洋で目の当たりにすることのできる環境にあって、それを看過したことは、ジャポニスム排除の意識が働いていたのでは、と推測できる。

林忠正と森鷗外の場合、ジャポニスムの認識はあったが、喫緊の優先課題として、まずは西洋の技術と表現を学ぶべきであり、そのためにはジャポニスムを採り上げることは有害でこそあれ、日本の進歩に役立たないと考えていたと推測できるが、黒田、久米、岩村においては、「それを語らない、認めない」といういわば「無視」を決め込むことで自分たちの立場を守ろうとしたのではないだろうか。彼らもまた、西洋という大きな力に真っ向から取り組むのに精いっぱいで、何とかして西洋の芸術に追いつくという使命を果たそうとしていた。そのため西洋もまた自らの根底にある諸問題から脱しようとしていたことを見ぬく余裕がなかったのだろう。

図1　コンスタンティン・コロヴィン　《提灯》1896年　トレチャコフ美術館蔵

別の見方をすれば、彼らの眼には本当の西洋の「伝統」というものが映っていなかったのかもしれない。ジャポニスムという大きな変化を認識するのは、「伝統」をまず知ってそれがどう変わったかに気付く必要があるからである。西洋美術の伝統的表現から脱しようと変化に挑戦していたコランを絶対の師と仰ぐ彼らの眼には、コランが何に苦悩していたのかが見えていなかったのかもしれない。

ジャポニスムの認知

（5）高島北海（1850-1931）の場合（在欧期間 1884-8, 1889）

農商務省の役人として一八八五年の万国森林博覧会に参加する目的で渡英、翌年ナンシーに赴任して三年間を過ごし、帰国後日本画家となった高島北海の場合、ナンシーのジャポニスムの美術家たちと親密な関係を築いていたので、そのことに関してはかなりの認識があったはずである。日本ですでに絵画の修行を始めていた高島は、日本画の手法で花鳥を描いてエミール・ガレ（1846-1904）やオーギュスト（1853-1909）とアントナン（1864-1903）のドーム兄弟、ヴィクトール・プルーヴェ（1858-1943）らに示したことがわかっているので、そうしたものがナンシーの美術家たちにどう受け止められ応用されたかを知っていたのである。

ここに帰国後の一八八八年に野口北巌という記者が高島に取材した記事があるが、そこには以下のような記述がある。

　林学士高島得三氏近時仏蘭西国より帰る。（中略）氏一巻の洋籍を出し余に示して曰、是れ仏国に於いて専ら行わる、ところの画冊にしてその図様新奇を以て鳴れるものなり、（中略）是れ仏国固有の絵画の思想にあらず、日本画を得しより新思想を喚起し遂に此法あるに至れるなり（中略）泰西人の奇巧なるにも拘はらす美術上に於ては往々歩を東洋に譲りを之に取るもの蓋し少とせず。殊に絵画の一事に至りてハ最も其重きを致す所なり（後略）[17]

　この文章によれば取材した記者に、ジャポニスムの作例（おそらく絵画）を示して、ジャポニスムとはなにか、日本画の方法がどれほど学ばれているかを伝えている。しかし帰国後画家に転じた北海は、画論を著す機会は

あったにもかかわらず、特段ジャポニスムについて述べていない。彼が取り組んだのは日本画だったため、西洋美術は関わりのないものと考えていたのだろうか。

（6）浅井忠（1856-1907）の場合（在欧期間 1900-2）

画家、工芸家の浅井忠は一九〇〇年パリ万国博覧会の折、東京美術学校の教員として視察のため渡仏し、万博会場に出品されていた日本美術品の貧弱さに衝撃を受けた。そしてこのように述べている。

其の（日本出品作）前に立留るもら恥しく候[18]。

いっぽう、そこに展開されていた西洋の人々の手になるジャポニスムの応用力の高さに呆然とするのである。

（諸外国の）陶器、織物、室内装飾に至りては只あつけに取られ申候。八九分は皆日本意匠を取りて日本品よりは遥に上手に仕事され、茶人の涎を流しそうなるもの、骨董屋の掘り出し相なるものより、埃及、支那、日本を加味して自由自在に応用変化したる者、着眼の点に候[19]。

このような反応は、今まで見てきた人々の中では、全く初めてであり、かつ重要なものである。彼は帰国後、油彩画の教師として勤務した東京美術学校を辞め、京都に移って自分が驚かされたジャポニスムを参考に、新しい工芸デザインに取り組むことになる。

美術史家のクリストフ・マルケは以下の浅井の談話を引用しながら、「当時の日本で」Japonismeという現象をこれほどはっきりと理解した人は少なかったに違いない」と述べている。

大和絵の線は惣対細い優美な線で随分模様的な処があるが、浮世絵は線も線だが、大体の人物の現はし方が全然図案的にいっておるので、西洋杯では盛に是を研究して、図案家で浮世絵を集めている者が沢山ある近頃仏蘭西あたりから出る雑誌に、変なヒョロ長い滑稽的の人物があるのは大抵日本の浮世絵を参考とした物で、是等の人物の中には全く浮世絵から脱化した物だと思はる、物が沢山ある（中略）全体西洋も三四十年前は装飾画といっても至極温純な様であったのですが、三四十年前から新派が起り出してアールヌーボーと云様な突飛な線を遣って（ママ）様々な物をこしらへる様になったので、其最も盛になり出したのはまだ十年程

96

しかならぬ。丁度私があちらにおった時分からやかましくなり出しているので、夫には日本画なり日本模様なりに感化が余程あるだろふと思うのです。[20]

一九〇〇年パリ万博に際して、視察に行った美術関係者は多かったが、これほどまでに日本美術が世界から置き去りにされていること、日本美術の特質を吸収した新しい潮流が始まっていることを端的に語った人物はいない。マルケによれば、浅井だけでなくこの危機感を共有した人々がいた。それは福地復一（1862-1909）、小山正太郎（1857-1916）、中村不折（1866-1943）らであり、一九〇一年二月に「日本図案会」を創設して、新しい図案の発展を目指したが、一九〇九年の福地の逝去とともに会は解散した。[21]

しかしこの試みも、一九〇七年の浅井忠の早すぎる死とともに急速に勢いを失ってゆく。そうした中でも帰国後実作においてアール・ヌーヴォーの日本化を試みた浅井は、ひときわ問題を深刻にとらえて、デザインの革新に取り組んだのである。

ここでひとつ確認しておかなければならないのは、油彩画の視察のためにパリ万博に送られた浅井が、装飾デザインの分野のジャポニスムに目をつけ、帰国後は東京美術学校の油彩画教授の職を去って、京都高等工芸学校に活動の場を移したことである。一九〇〇年パリ万博において日本人が発見したのは、装飾画や装飾デザインのジャポニスムであって、絵画の分野ではない。もちろん高階秀爾が指摘するように、絵画の「ジャポニスムの里帰り」がなかったわけではないが、浅井が受けたほどの衝撃を他の画家たちが共有し、彼の装飾デザインにおけるのと同じ程度の里帰りを成し遂げることはできなかった。

それはまだ、絵画においては「西洋に学ぶ」という明治期の大方針の壁が厚く、先に述べたように黒田や久米のような「洋行帰り」の画家たちや、岩村のような研究者が、西洋美術全体のジャポニスムの厚みと広がりを認識していなかったからに他ならないだろう。

（7）永井荷風（1879-1959）の場合（在欧期間 1907-8）

一九〇〇年パリ万博で多くの美術関係者が渡欧し、西洋における日本美術への高い関心を知り、一部ではジャポニスムの認識も芽生えた。しかし、一九〇七年にアメリカ経由で渡仏し、リヨンとパリで過ごした作家永井荷

風ほど、西洋人が日本美術、とりわけ浮世絵についてどう考え、どの点を評価したのかについて詳しく研究した者はいない。渡欧中に集めた文献をもとにその成果を帰国後の一九一三、一四年に記事を書き、のちに『江戸芸術論』（1920）として発表しているが、それらは欧米で出版された基本的な日本美術書を網羅的に紹介している点で、例を見ない。これらの西洋人による日本美術礼賛の文章を彼がなぜ研究し、なぜ発表したのか？

南明日香によれば、西洋の真似事の薄っぺらで即席の近代都市建設が「明治」の象徴として彼の目に映り、そ
れに対する強い嫌悪が『帰朝者の日記』などで表明されていると言う。[22]

彼がじかに見たニューヨーク、リヨン、パリなどはそれぞれ都市計画に基づき作られた、規範ともなるべき理想の都市だった。それに比べて一夜づくりとも見える東京の表層的西洋模倣は、彼のみならず多くの帰朝者に嫌悪感を覚えさせた。そうした日本に強いコンプレックスをもっていた彼を救ったのは、ジャポニザンたちの目で見た江戸の情景だった。彼らが評価する浮世絵のなかの「江戸情緒」は、風情のある美しい調和を醸し出す景色で、明治に反発を感じる荷風が江戸の文化に傾斜してゆくきっかけを作ったと言えよう。そのジャポニザンを魅了した浮世絵師のひとり北斎について、

彼ら（ゴンクールや西洋の文筆家）が北斎に払ひし驚愕的称賛の辞は単に北斎一人のみに留まらず日本画全体に及ぼしてしかるべきものすくなからず。[23]

と欧米人の評価を伝えることで、森鷗外などとは正反対の立場を取ったが、それは圧倒的に力の差のある西洋の側からの救いのまなざしと映ったであろう。彼以前の日本人たちは、学ぶべき西洋と日本の伝統のはざまで「和魂洋才」という言葉を編み出し、何とかプライドを保つ道を探ったが、永井にはそれは通用しなかった。そんな中で西洋のまなざしで日本、とりわけ江戸時代を見直すという選択肢は、彼に新しい道を示した。これについて南明日香は、

帰国後の荷風は一方的に西洋の側に身をおいて近代化の途上にある日本を批判したり、江戸の封建制を無批判に擁護したりしていたわけではない。（中略）つまり彼の日本に対する態度はジャポニスムという外部の視覚の枠組みを借りて日本という内部を表象するという、別次元のジャポニスムを生んだのである。[24]

と述べている。

しかしこの西洋人のまなざしを取り入れた「別次元のジャポニスム」は、どこまで西洋人のそれと異なっていたのだろうか。それは永井荷風をして江戸文化に向かわせ、浮世絵の再評価を促しはしたが、煙草入れをさげて三味線を弾く江戸っ子であると同時に自称「半分欧羅巴人」として二つの文化のはざまでさまよう彼の、あくまで個人的なものでしかなかったのではないか。そしてその態度は浅井忠が試みたような新しい文化を創造し得たかは、疑問である。それはむしろ、永井本人にとって生きる上で必要な視点であったろうが、時代に影響を与えるほどの力をもったものであったのか。そうした視点は永井の文学にとって極めて独自のものではなかったか。

ともあれ、この時代に西洋人の日本美術研究をきちんと整理し紹介した『江戸芸術論』は、ジャポニスム研究における業績としてその後の発展に大きく寄与してゆく。

戦中、戦後の研究者たちの場合

（8）福本和夫（1894-1983）の場合（在欧期間 1922-4）

第二次世界大戦中から戦後にかけて、マルクス主義者で政治思想家の福本和夫がジャポニスムについて論じている点は興味深い。福本は東大法学部卒業後一九二二年から一九二四にかけて文部省の在外研究員としてワイマールのフランクフルト大学に留学したが、この間パリでも長い時間を過ごしたようで、その後の研究で多くのフランス人画家の名前に言及するなど、本来の目的の勉学ばかりでなく、美術にも関心をもったと思われる。危険思想とされた共産主義思想の持ち主として特高に検挙され、一九二八年から一九四二年にわたり獄中生活を送ったが、その間の一九四一年に差し入れとして受け取った北斎の版画《富嶽三十六景　凱風快晴》を日々眺めるうちに北斎の重要性に気づき、一九三六年以来構想してきた『日本ルネッサンス史論』の核として北斎を据えることを思いついたのである。福本は言う。

イタリー・ルネッサンスにレオナルド・ダ・ヴィンチあり、ドイツ・ルネッサンスにアルブレヒト・デューラーあり、日本・ルネッサンスには画狂老人卍翁の北斎があった。(25)

この三人に共通するところはいずれも「森羅万象」を表そうとするところで、福本が日本のルネッサンスを西洋の文化革命であるルネッサンスになぞらえ、長年かけて準備をしてきた『日本ルネッサンス史論』の中核をなす人物を発見したということである。彼の言う日本ルネッサンスとは江戸時代の一六六一年（寛永初）から一八五〇年（嘉永3）にわたる一九〇〇年間で、その間に日本はイタリアやドイツにも比肩する、科学技術や芸術において革命的変革を遂げた。その中心となる人物に土佐派でも狩野派でもない浮世絵師を選んだのは、マルクス主義者福本らしいと言えようが、かつてフランスの共和主義者たちのなかで北斎が「民衆の画家」として位置づけられていたことを知っていたのではないか。とはいえ、福本の北斎、あるいは浮世絵と西洋画家の作品の形態や構図の類似点の指摘に終始していて、必ずしも民衆画家として評価しようという姿勢や、ジャポニスムを当時のフランス社会と結び付けようという試みは見られない。獄中で研究対象としためか、福本の北斎に関する記述には政治性が希薄なのである。

そうしたなかで、秩序だった分析ではなく、内容の重複も多いものの、福本が北斎とジャポニスム作品の類似を指摘する視線は鋭い。今日のように西洋の美術家がそれをいつ見た可能性があるのか、という跡付けはないが、当時の限られた図版による指摘は、今日でも通用する部分が多いのである。ジャポニスムは福本にとって、北斎の海外での評価を見直す手段として重要だが、それは必ずしも日本美術の価値を問題にするという論には展開してゆかなかった。

（9）小林太市郎（1901-63）の場合（在欧期間 1923-26）

戦後すぐに日本人研究者の間でジャポニスムが取り上げられたが、太平洋戦争中に執筆された美術史家の小林太市郎による『北斎とドガ』(1946)[26]は、基本的に福本と同じような方法を用いている。そこでは美術史研究者として、より精緻な論を展開しているが、造形的分析、とりわけ北斎とドガの身体表現の共通点の指摘という点で、類似している。福本和夫はわずかに早く出版された小林の著書について「すなわち『北斎の芸術』、私の方法とほとんど七」の脱稿直後において、図らずも私はこの春刊行された小林太市郎氏の『北斎とドガ』、私の方法とほとんど

同じ傾向の研究方法に成った、斬新にして活気生彩に富む特殊研究なるを知って、大いに意を強くした次第である」[27]」と述べ、自分と共通する研究方法を歓迎している。小林は浮世絵と西洋美術の関係について一九三八年ころから論考を発表したが、長い間獄中にあった福本はその存在を知らなかったのであろう。

小林は京都大学で哲学者西田幾多郎のもとで哲学を学び、卒業後一九二三年から三年間哲学の研究のためソルボンヌ大学に留学した。京大在学中から留学中にかけて美術史に強い関心をもちはじめ、帰国後はすぐに大阪市立美術館に職を得ている。この『北斎とドガ』執筆当時は学芸員と主事の職にあった。小林は言う、

形象の探求と情趣の表現とは芸術の骨肉をなすと言いうる。（中略）情趣の表現を主とする作品は安易に人を魅了する。しかし、形象を追求して止まない知的な努力が実は芸術の骨髄をなすのである。然るに北斎とドガとは、まさしく斯かる知的な芸術の双峰として東西に群を抜いて対立している。[28]

この後で小林は一八六五年以降のドガの作品が急速に奇峭な方向へと向かってゆくが、そのきっかけは『北斎漫画』を知ったからだという。この論には実証的跡付けはないが、北斎がドガに影響を与えた、もしくはドガが北斎の作品を並置することよって説得を試みる方法は、福本と類似する。しかし小林は北斎がドガに影響を与えた、もしくはドガが北斎を模倣したというような一方的力関係ではなく、そもそも両者に共通する形象や人体の研究的視線があって、それがこのような独創的表現を生んだのだ、と述べている。さらに一九世紀前半から知られていた日本美術が、すぐに吸収されなかったのはいくつかの条件があったからだ、と説明する。

併し当時に於ては、この影響は個々の画家［ドミニク・アングル〈1780-1867〉、ウジェーヌ・ドラクロワ〈1798-1863〉、カミーユ・コロー〈1796-1875〉、テオドール・ルソー〈1812-67〉らを指す──筆者註〕の上に、殆ど別々に現れたのみで、未だ一の運動として伸長し、発展するに至らなかった。それは一つにはシーボルトの日本御構以後、一時我が錦絵や絵本の欧州へ流伝することの困難となった事情にも基づくのであろう。また一つには、わが美術の影響を十分に消化し、活用し、それを基礎として一の清新な藝術運動を展開するという如き情勢の準備が、当時の欧州の何国にも未だ整っていなかった為であるかも知れない。いずれにしても、一九世紀初の仏蘭西絵画の上に初めてその端緒を現した日本美術の影響は、同世紀の前半に於ては未だ結実す

るに及ばず、漸くその後半になって颯爽たる運動として、沈滞せる欧州絵画に花々しい動きを齎らし、之を その根柢より一新するの成果に到達したのである。

この文章の前半の部分、すなわち浮世絵が実は一九世紀前半に西洋に広く知られていたのだ、という部分につ いては、歴史的に正確でない[29]。西洋美術史家の池上忠治（1936-94）は一九七四年に刊行された『小林太市郎著 作集2　北斎とドガ』の解説[30]でこの点を指摘しているが、筆者も意見を共にする。いっぽう後半の「影響」とい う小林の理解は正鵠を得ていると言えよう。すなわち、ジャポニスムのようなあり方は、受け入れ側の条件が 整っていて初めてドラスティックな運動として展開が可能だという考えである。それは条件の整ったドガと北斎 の関係を説明するのに有効な考えであるし、どちらに優越性を認めるわけでもない。

いっぽうその考えをさらに突き詰めた小林の論理、すなわちフランス語で書かれた「大芸術家＝モナド論」は、 「大芸術家は一個の小宇宙、一個のモナドであって窓をもたない。影響や交換はこうしたモナドの次元にまで自 らを高めえない凡人にとってしか存在しないのである。すべて創造的な大芸術家は偉大な創造的文明と同じく、 それ固有の道に従い、それ固有の運命によって自己を発展させながら、偶発的な影響や交換のはるか上方で一つ の美しい予定調和を形成している」という、小林が元来「東方美術が西洋のそれに及ぼした影響の歴史を闡明」 したいと述べていたことと矛盾する発言を池上は指摘し、「この辺が小林氏のおもしろいところであろう[31]」とい ささか苦笑交じりに許容している。この矛盾は、言い換えれば美術史家としての時系列を基礎とした影響論と、 哲学＝美学者としての本質論が混在したということなのだろう。ともあれ、小林は同じような傾向をもった芸術 家がそれぞれに高いレベルに到達したときは、直接の影響というよりも本質的に類似のものが生まれると考え、 その例を北斎とドガに見出し、それぞれが一個の小宇宙として完結したところに交流が生じると言いたかったの であろう。

（10）ジャポニスム学会創設メンバーの場合
一九八〇年のジャポネズリー研究学会の創設にかかわった発起人の大島清次（1924-2006）、池上忠治、瀬木慎

一（1931-2011）、芳賀徹（1931-2020）と、初期の会長や理事を務めた山田智三郎（1908-84）、嘉門安雄（1913-2007）、高階秀爾、坂本満などの美術史の研究者たちは、それぞれにジャポニスムに関する重要な著書を著したが、その詳細については膨大になるので、ここでは詳しく触れない。ただ、これまで検証した研究者たちは「ジャポネズリー研究学会」という言葉を用いずに日本美術の影響について語っていたのだが、ここに及んで瀬木慎一が「芳賀さんを含めて我々四人の考えは〈ジャポネズリー〉では広すぎて、むしろこれは少数でやる研究会なのだから、敢えて範囲を限定して徹底的にやってみようということで〈ジャポネズリー〉に決まりました」と述べている。

「ジャポニスム」が「ジャポネズリー」を包括するという認識があったということだが、少数で発足した学会創設初期の研究も、また発展的に広がった後の研究テーマも、結局その名称に拘束されることはなかったように思う。学会発足とともに、ジャポニスム関連の出版が相次ぎ、ジャポネズリー研究学会は発足から二〇年経った一九九八年に「ジャポニスム学会」と名称を変えて今日に至っている。

（11）「新しい歴史教科書をつくる会」と田中英道の場合

そのようにジャポニスム研究の精度が上がってくる一方、二〇〇一年に中学生向けの『新しい歴史教科書』が、「新しい歴史教科書をつくる会」というグループが、従来の歴史教科書は日本側の自虐的な立場によって書かれているとして、新しい史観を提示する目的をもって出版したものだった。そこでは南京虐殺の記述では「日本軍によって民衆にも多数の死傷者が出た」（二七〇頁）という事件を矮小化する表現にとどまり、GHQの占領政策に関して「日本の戦争がいかに不当なものであったかを宣伝したため、日本人の自国の戦争に対する罪悪感をつちかった」（二九五頁）などと戦争に対する国民の反省の原因を米国の政策のせいにするなど、自国の行為を正当化する表現の論争の対象になった。また昭和天皇について「国民とともに歩まれた生涯」と二ページを割き、皇国史観のにじみ出た内容となっている。学校教育の場での普及を目指して刊行され、そこに「ジャポニスム」の項目が挿入されたのだった。これは「新しい歴史教科書をつくる会」というグループが、従来の歴史教科書は日本側の自虐的な立場によって書かれているとして、新しい史観を提示する目的をもって出版したものだった。そこでは南京虐殺の記述では「日本軍によって民衆にも多数の死傷者が出た」という事件を矮小化する表現にとどまり、GHQの占領政策に関して日本の戦争に対する罪悪感をつちかったなど戦争に対する国民の反省の原因を米国の政策のせいにするなど、自国の行為を正当化する表現が論争の対象になった。また昭和天皇について国民とともに歩まれた生涯と二ページを割き、皇国史観のにじみ出た内容となっている。エピソードを交えてその人格を礼賛するなど、皇国史観のにじみ出た内容となっている。

そうしたスタンスで書かれた教科書において、ジャポニスムについては、「浮世絵と印象派」というコラムで、それを印象派とだけ結び付けて論じようとしている。つまり印象派は日本でも人気と評価が高いので、そのグループに影響を与えたとすることで、浮世絵の価値を高く見せようとする考えに基づいている。また「浮世絵は西洋の芸術家に新しい時代にふさわしい人間や自然の自由な見方を教え、日常生活のなかに美があることを示したのだった」（二六三頁）という件では、浮世絵が近代的な人間像や自然の自由な見方を表現したものであるかのような記述を行っているが、封建的身分制度下の江戸時代の民衆はそういった立場にはなかったし、「自然の自由な見方」という指摘も当たらない。日本の自然観は宗教（仏教）や文学と重層的な関係をもって形成されていて、背後に仏教の輪廻の思想があり、文学においては『万葉集』以来読み継がれてきた和歌や文学を後世が引く継ぐ形で、自然を謳ったのである。それは各時代の人々が古典を下敷きにした教養の表明であって「自由」とは異なる。

また視覚表現においても、流派ごとの粉本（手本）などによってその形式が踏襲されながら洗練されてきたもので、現代人がイメージするような「自由」な見方や解釈が彼らに許されていたかは、はなはだ疑問である。

また浮世絵が「日本人の生活美を見事に表現している」と賛美するが、浮世絵が表しているのは生活美とは言えず、また生活美なるものがどんなものなのかの説明もない。このように西洋の人々が自分なりに解釈して取り入れたものを、日本側が「教えた」という主語で書くことによって、ジャポニスムの主体をあたかも日本であるかのように思わせるレトリックを用いるのである。

この文章は無記名ではあるものの、執筆者リストを見れば、担当していたのは田中英道であることは推測できる。

田中は一九八六年『光は東方より』を上梓して、中国・日本の美術が西洋に与えた影響を論じているが、ジャポニスムに関しては一九七一年からゴッホやモネのジャポニスムを専門にした視点から日本美術史を書くに至り、一九九五年『日本美術全史』を刊行した。その後西洋美術史を扱う論文を発表した。

ここでは、近年出版された世界美術史の執筆者である西洋人美術史家たちが、東洋を省いた「普遍性」に基づいて美術史を語っていることを批判しているが、彼自身がそのような東洋を排除して作られた美術史の様式概念であるアルカイスム、クラシシスム、バロック……などの、ハインリッヒ・ヴェルフリン（1864-1945）らが作り

104

上げた概念を用いて、そこに日本美術をあてはめる、という奇妙な方法を用いている。そのことについては詳し

くは論じないが、ジャポニスムに関しては

江戸時代の宗達、光琳、浮世絵はみな〈ジャポニスム〉として、西洋の「近代」絵画の先輩として理解する

ことができる。日本の美術は意外に西洋美術を先駆していたのであり、またギリシャ美術の展開を追ってい

たということができるのである[34]

と述べ、ジャポニスムは江戸の美術から始まっていると主張しているのである。このような論では、印象派など

の西洋近代美術は、そのすべての要素が浮世絵に見出され、その発展の上に印象派があるかのように読めるのだ

が、印象派とジャポニスムを作ったのは日本人ではなく、西洋の人々であることの認識が欠けているのではない

か。そうでなければなぜ明治の美術に浮世絵の発展としての近代美術が生まれなかったのかについての説明がで

きない。またジャポニスムを作った西洋の人々は、小林太市郎の言うようにあくまでも「わが美術の影響を十分

に消化し、活用し、それを基礎として一の清新な藝術運動を展開する」（本章一〇一頁参照）ことを行ったので

あって、主体は彼らなのである。

おわりに

ジャポニスムの主体をレトリックによって入れ替え、まるで日本が仕掛けた運動であるかのような言い方は、

「ジャポニスム二〇一八」のすでに指摘した「ゴッホやモネにも影響を与えたジャポニスム」「時を越えて、現代

日本が創造するジャポニスムは、新たな驚きとともに世界をふたたび魅了することでしょう」という表現と共通

する。ここで「ジャポニスム二〇一八」の宣伝文句の意図が、ジャポニスムという今日広く認められた文化運動

は、日本の文化がきっかけになったのではなく、日本が主体であるかのように意味のすり替えを行うことで、そ

れを自らの手に回収するのが目的であったと見えてくる。

西洋の文化の吸収を目指したがゆえに、日本文化を認めながらもそれを後回しにせざるを得なかった林忠正や

森鷗外。自分たちの留学の目的を絶対視するためにジャポニスムという現象を看過した黒田清輝、久米桂一郎、

岩村透。危機感を覚えて改革に手を染めたがその時間が与えられなかった浅井忠。西洋コンプレックスに打ちの
めされながら、西洋人の視点を獲得することでようやく日本を再発見した永井荷風。客観性をもった形態の分析
によって影響関係を見いだせた福本和夫と小林太市郎。そして学問として方法論を構築しながら多くの成果を生
み出したジャポネズリー研究学会の初期創立メンバー。そうして次第に海外の研究者とも交流を深めながらジャ
ポニスム研究は発展してきたのだが、二〇〇〇年前後にジャポニスムを西洋の営為でなく日本文化からの必然的
結果だとすり替える思想も生まれてきた。改めて西洋文化と日本文化という、多くの相違点と共通点をもつもの
を研究対象とするさいの、陥穽の存在を確認したい。

最後に、一九三六年という、日本において軍国主義が高まる時期に発した美術批評家森口多里（1892-1984）の
以下の言葉を手塚恵美子に倣って引用したい。

最後に国粋主義者諸君に警告しておくが、以上、私が述べたやうな浮世絵版画の感化が事実あつたにしても、
自慢ばかりしては居られまい。自慢は寧ろ、外国の芸術の特徴を巧みに消化して一のエポックメーキングな
造形文化を作り上げた印象派の方にこそあるのだ。私共は徒らに国粋主義的満足感に酔ふ前に、印象派作家
の消化力と創造力とに対して冷静に内省すべきだ。(35)

（1）ジャポニスム二〇一八ウェブサイト https://japonismes.org.about（二〇二一年一二月一日アクセス）。
（2）Raymond Koechlin, "Hayashi's Collection of French Pictures," in *Catalogue of the Important Collection of Paintings, Water Colors, Pastels, Drawings and Prints collected by the Japanese Connoisseur the Late Tadamasa Hayashi* (New York: the American Art Association, 1913).
（3）「第一回巴里府日本美術縦覧会記事」『大日本美術新報』第一号、一八八三年一一月三〇日）、手塚恵美子「日本人美術家のジャポニスム受容と林忠正」（『林忠正　ジャポニスムと文化交流』ブリュッケ、二〇〇七年、二〇四頁）より引用。
（4）手塚前掲註（2）書。
（5）手塚前掲註（2）書、二〇五〜二〇六頁。

(6) 佐藤道信『明治国家と近代美術——美の政治学』(吉川弘文館、一九九九年)二三六頁。

(7) 森鷗外『観馬台の展画会』一八八九年(『森鷗外全集』二二巻、岩波書店、一九七三年)。

(8) Raphael Collin, "Tadamasa Hayashi, Some Recollections," in *Catalogue of the Important Collection of Paintings, Water Colors, Pastels, Drawings and Prints.* 前掲註(2)。

(9) 三輪英夫編『久米桂一郎日記』(中央公論美術出版、一九九〇年、一一六~一二三頁)。

(10) 林忠正宛の書簡はすでに東京文化財研究所編『林忠正宛書簡集 Correspondance addressée à Hayashi Tadamasa』(国書刊行会、二〇〇一年)、および木々康子編『林忠正宛書簡・資料集』(信山社、二〇〇三年)で紹介されているが、この書簡を二〇一六年に国立西洋美術館に寄託するさいに、新たに一二〇通が発見された。それらの和訳は木々康子・高頭麻子『林忠正の軌跡——一九世紀末パリと日本人(仮)』(藤原書店、二〇二二年)に掲載予定であり、オリジナルの画像と書き起こしのデータベース掲載は、現在国立西洋美術館で準備中である。コランの書簡を読み下して翻訳して下さった三谷華氏に感謝申し上げる。

(11) 三浦篤『移り棲む美術——ジャポニスム、コラン、日本近代洋画』(名古屋大学出版会、二〇二一年)二四五頁。

(12) 三浦前掲註(11)書、七二頁、註(42)。

(13) 高階秀爾「ジャポニスムの里帰り」(『日本近代の美意識 (新訂増補版)』青土社、一九八六年、四八八~四八九頁)。

(14) 三浦前掲註(11)書、二三三~二四一頁。

(15) アドルフ・フィッシャー(松井隆夫訳)「変容する日本美術界(二)」『近代画説』二、一九九三年、七六頁。

(16) 今橋映子『近代日本の美術思想——美術批評家・岩村透とその時代』上(白水社、二〇二一年)、二〇六~二一七頁。

(17) 飯島虚心『葛飾北斎伝』鈴木重三解説 (岩波文庫、一九九九年)、三六四~三六五頁。

(18) 浅井忠「巴里博覧会」『時事新報』一九〇〇年八月三日。

(19) 浅井忠「巴里消息」『ホトトギス』一九〇〇年七月号。

(20) クリストフ・マルケ「巴里の浅井忠——「図案」へのめざめ」『近代画説』一号、一九九二年。引用文「図案の線に就いて」浅井忠氏談」『古美術』一巻四号、一九〇四年七月、一八頁。

(21) マルケ前掲註(20)書、三八~三九頁、註(23)。

(22) 南明日香『永井荷風のニューヨーク・パリ・東京』(翰林書房、二〇〇七年)、三〇八~三一一頁。

(23) 永井荷風『泰西人の見たる葛飾北斎』(「江戸芸術論」岩波文庫、二〇〇〇年、初出一九一三年、七〇頁)。

(24) 南前掲註(22)書、三三九頁。

（25）福本和夫「北斎と写実派・印象派の人々」（『福本和夫著作集　第五巻　葛飾北斎論』こぶし書房、二〇〇八年、二〇六頁）。

（26）小林太市郎『北斎とドガ』全国書房、一九七一年、初版一九四六年。

（27）福本前掲註（25）書、一八二頁。

（28）小林前掲註（26）書、二頁。

（29）小林前掲註（26）書、一六頁。

（30）池上忠治「〈日本趣味〉の研究のために」（『小林太市郎著作集2　北斎とドガ』淡交社、一九七四年、四〇三〜四〇四頁）。

（31）池上前掲註（30）書、四〇五頁。

（32）座談会「ジャポニスム研究事始──学会創立当時を振り返る」（『ジャポニスム研究』二七号、二〇〇二年、二一〜二二頁）。

（33）西尾幹二代表執筆『新しい歴史教科書　市販本』（扶桑社、二〇〇一年）。監修者に芳賀徹、執筆者に田中英道が参加している。

（34）田中英道『日本美術全史』（講談社学術文庫、二〇一二年、初版一九九五年、五一〜五二頁）。

（35）森口多里「西洋に於ける東洋美術の影響（其二）　仏蘭西印象派と日本の浮世絵版画」（『中央美術』復興第三〇号、一一頁）。手塚前掲註（3）書二二一頁に再録。

図版出典

図1：今橋映子『近代日本の美術思想──美術批評家・岩村透とその時代』（上巻、白水社、二〇二一年）

第Ⅱ部　ジャポニスムの主体としての日本

第5章 もうひとつの博物館としての農商務省商品陳列館
――殖産興業とジャポニスム

石井元章

はじめに（1）

ジャポニスムは、日本美術を触媒として新しい美術を産み出そうとする欧米の芸術上の動きを指す（2）。それは欧米における自立した運動であり、これを美術史家佐藤道信は「創作としてのジャポニスム」と呼ぶ（3）。この点を解明してきたのが、ジャポニスム研究の主な業績である。

しかし、このジャポニスムの基礎となる日本美術への関心に応えて多くの美術工芸品を供給したのは、日本政府の殖産興業政策であった。当時の日本語文献で「日本的趣味」という言葉で呼ばれた、このジャポニスムを視野に入れて推進された日本政府の動きの原動力は、欧米列強の支配下に入ることを回避し、国際競争力を高めようとする、いわゆる富国強兵・殖産興業の政策である。オスマン・トルコ帝国とタイ王国以外の全世界を欧米帝国主義が蚕食するさまを目の当たりにした幕末明治の指導者たちにとって、マーケット・リサーチに基づいて外貨獲得を目指すことは、国の命運を賭けた必須の目標となった。いわゆる「美術工芸」を中心として国策に則り「産業品」（4）として輸出されたこれらの作品は、直輸出や万国博覧会への参加を通じて、産業革命で新たな富を得た新興階級に属する欧米コレクターの収集に入っていく。それはまた、西洋のジャポニスム批評にも当然のことながら影響を与えた。日本美術コレクションが欧米における絵画・工芸創作において特に重要な役割を果たしたことは先行研究が示しており（5）、それを「収集としてのジャポニスム」と呼ぶこともできる。もちろん、輸入者の要求に応じて輸出品の様式・趣向を変えて売却するマーケット・リサーチは何も明治期に始まったことではなく、ポルトガル人の渡来以降、彼らの求めに応じて南蛮漆器を、ついで交易を担ったオランダ人の要請に合わせて紅

111

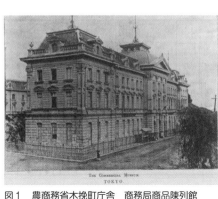

図1　農商務省木挽町庁舎　商務局商品陳列館
『農商務省商品陳列館案内』
1897年（明治30）図版

毛漆器を生み出したことにも見いだせる。また「古伊万里」と呼ばれた有田焼の磁器も欧州顧客の好みを反映した。時代が下って明治期における殖産興業のこの動向は、主に近代日本美術史や博物館学の研究者によって明らかにされてきた[7]。

しかし、明治期の殖産興業政策が先行する時代の制度と異なるのは、それを管轄する専門の官庁が生み出された時代にある。一八八一年（明治14）に設立された勧業を旨とする農商務省がそれである[8]。農商務省は、国内産業の育成を図り、税収入の増大によって国力を安定させるとともに、その産品を海外へと結び付ける機構として、種々の万国博覧会への出展を管轄した。それと同時に、海外市場の動向・要求を探るために調査使節を派遣し、その市場と国内産業を直接結び付けるための機構をも整備した。

美術史研究の分野でこれまで等閑視されてきたその機構の一つが一八九七年（明治30）に設立され、関東大震災の翌一九二四年（大正13）に廃止された農商務省商務局商品陳列館（以下、商品陳列館、図1）である。博物館学の泰斗椎名仙卓は「集めた資料を観覧させるということを、博物館の一つの機能としてあげるならば、物産陳列場もまた博物館である[9]」として、勧業のための陳列所が博物館の一つの形態であることを認める。

このように欧米のジャポニスム現象と日本の殖産興業政策は表裏一体の関係にあり、インタラクティヴな両者の関係に注目することは重要であるにもかかわらず、研究分野の専門化からそれが把握できていない場合が多い。今後のジャポニスム研究においていっそう多くの視点からの研究が求められる所以である。

本章は、勧業を旨としたもうひとつの「博物館」とも呼べるこの商品陳列館を紹介することを主な目的とする。加えて、その初期段階において農商務省調査使節としてイタリア・フランスに派遣された彫刻家長沼守敬（1857－1942）[10]の報告書に触れる。この報告書はあまり知られていないうえに、商品陳列館に言及した珍しいものである。

れでも、近年の研究が明らかにしてきたように、二〇世紀に比べて日本に対する関心が広まるのが遅れた。そイタリアはフランス、イギリス、ドイツ、オーストリアなどに比べて日本に対する関心が広まるのが遅れた。そ
にジャポニスムが起こったバルト三国や、シベリア派兵の中途でロシア帝国が崩壊し、日本を経由して帰国した
チェコ人兵士たちが祖国でジャポニスムの色濃い芸術活動をしたことなどに比べると、ちょうど中間的な現象と
いえる。その意味でイタリアは「遅れてきた先進国」として日本に関心を抱いたといえよう。しかし、だからこ
そ英仏独墺などには見られない現象をそこに観察することができる。本章で触れる第二回ヴェネツィア市万国美術博覧会、いわゆるビエンナーレは、一

八六一年に生まれたイタリア王国で初めて日本美術が展示された興味深い事例である。長沼の報告書は彼に事務
処理を委嘱した日本美術協会の作品展示に関する動向のみならず、イタリアとフランスの工芸を視察する名目で
彼の渡航費用を支出した農商務省の要請に基づいて、当該報告を行なっている。そこには、当時のパリを中心と
したヨーロッパにおける日本趣味の日本人芸術家の考えが明確に読み取れる。本章では、長沼の報告書の中で関連する後半部分を詳
問うた同時代の日本趣味の様子が活き活きと描写され、それに対して日本がどのように対応すべきかを
細に紹介したいと考える。すべての研究において言えることだが、未刊の一次史料に当たり、それを基に、イデ
オロギーに囚われずに事実を明らかにすることが何よりも肝要である。

農商務省の設立と博物館計画の推移

明治期の殖産興業政策は、管轄官庁によって第一期工部省（一八七〇年以降）、第二期内務省（一八七三年以降）、
第三期農商務省（一八八一年以降）に分けられる。工部省以前の勧業機関は、大蔵省通商司が流通に関する事項を、
民部省が生産に関する事項を所管した。ついで、岩倉遣欧使節団に加わり、欧米諸国を具に見聞して帰国した後、
輸入超過の原因を国内工業の不振と考えた大久保利通（1830-1878）は、従来の殖産興業政策に転換を迫り、一八
七三年（明治6）一一月にその打開を目標に内務省を設立する。勧業政策に関してその中心部局となったのが、
内務省の一等寮であった勧業寮（一八七四年〈明治7〉一月）のほか、勧商局（一八七六年〈明治9〉五月）、勧農

局（一八七七年〈明治10〉一月、博物館や内外の博覧会を統括した博物局を移管して一八七九年〈明治12〉一月設置）であった。その中でジャポニスム研究に最も関連の深いのは、博物局・博物館である。その源泉たるヨーロッパでは、この二つの機関は別々の根を持つが、近代日本が両制度を取り入れる過程で佐野常民（さのつねたみ）（1823-1902）のいう「眼視ノ力」(16)に基づく制度を別として「相俟って発達」(17)した。日本では二つの機関は「考古利今」すなわち、古美術に学んでそれを殖産興業を旨とする輸出品のために生かすという理念によって結びつけられ、「博物館は〝考古〟、博覧会は〝利今〟の場として相互補完的に機能した」(18)。そして、その博物館も当初は勧業を目的として構想された。

周知のように、近代において日本人が最初に参加した万国博覧会は一八六七年のパリ万国博覧会である。(19)しかしながら、博物館の構想が整ったのは一八七三年開催のウィーン万国博覧会への参同をその契機とする。大久保は翌一八七四年に「殖産興業に関する建議書」をまとめて、国力増強に向けた産業発展と、そのための政府主導の奨励を説き、その中で内国博覧会を発案した。同年内務省は「勧業博覧会規則ノ儀」を公示する。一八七五年三月三〇日博覧会事務局が文部省から内務省に「博物館」という名で移管され、翌年四月には「博物局」と改称される。

「博覧会」という言葉は、徳川幕府が東京駐箚（ちゅうさつ）フランス公使レオン・ロッシュ（1809-1900）から一八六七年のパリ万国博覧会に参加を要請された際に、外国奉行栗本鋤雲（くりもとじょうん）（1822-97）が exposition を翻訳した語であるが、それが国民に知れ渡ったのは、福沢諭吉（1835-1901）の『西洋事情』（1866）に負うところが大きい。(20)他方「博物館」は一八六〇年（万延元）の幕府遣米使節通訳名村五八郎元度（なむらごはちろうもとのり）（1826-76）の『亜行日記』に patent office の訳として初めて用いられ、その後 museum の訳語として徐々に定着していった。また、一八七二年（明治5）に翌年開催予定のウィーン万国博覧会に関するドイツ語規約書の翻訳過程で、schöne Künste の訳語として生み出された「美術」が、生まれた当時「音楽画学像ヲ作ル術詩学」を含むものであった（「ウィン府〔澳地利ノ部〕ニ於テ来ル千八百七十三年博覧会ヲ催ス次第」第二十二区）ことは、今や周知の事実である。(21)「美術」は一八八〇年の内国博覧会開催時点でも依然として「発音上の美術」と「造形上の美術」に分類して考えられていた。(22)しかし、内国博覧会開催

114

の過程で「美術」が次第に視覚芸術に限られて用いられるようになり、「博覧会」「博物館」においては佐野常民の言う「眼視ノ力」を基礎とした制度化が目指された。[23]一方、「美術館」という言葉は、「美術」という言葉が生まれた五年後の第一回内国勧業博覧会で初めて建てられた。[24]一方、「美術館」という言葉は、「美術」という言葉が生

勧業政策のもう一つの中心であった共進会は、一八七八年のパリ万国博覧会を視察した松方正義（まつかたまさよし）(1835-1924)が、フランスのコンクール制度に感銘を受けて創設し、「国内外の製産品や参考品を集めて物品毎に審査して優秀者に褒賞し、陳列を通じて市民の知識の増進を図」った機構である。[25]

明治期最初の博覧会的催しは、大学南校物産局が一八七一年（明治4）五月一四日から九段の東京招魂社（現靖國神社）で開催した物産会とされ、それは江戸時代の本草学の系譜に連なる博物学者田中芳男（たなかよしお）(1838-1916)の発案になる側面と、町田久成（ひさなり）(1838-1897)の唱える古器旧物保存を旨とする側面をともに持ち合わせた。[26]町田は以後も歴史美術上の古器旧物を収集保管する施設として大英博物館を念頭に置いた「集古館」の建設を目指し続ける。[28]

一方、一八七三年のウィーン万国博覧会副総裁を勤めた佐野常民が一八七五年に提出した「復命書」では、ロンドン、サウスケンジントン博物館をモデルとした勧業のための博物館設立が目指される。[29]加えて、学校教育のための博物館を求めた文部省の博物館・書籍部・博物局・小石川薬園が、古器物と勧業を旨とする博覧会事務局に吸収されて一八七五年（明治8）三月三〇日に内務省に移管され、組織合併が行われた。このことは「博物館」行政の比重が勧業に寄ったことをうかがわせる「博覧会事務局の中に博物館という施設が内包される構図」[30]で博物館きあがる。この時点で博覧会と博物館は名実ともに同一のものとなり、その主眼は依然として勧業にあった。しかし、それを牽引してきた大久保は一八七八年（明治11）五月一四日に暗殺され、町田は強力な後ろ盾を失う。[31]町田は上野に建設中の博物館の支配をめぐって井上馨（かおる）(1836-1915)の支持を得ながら、品川弥二郎（やじろう）(1843-1900)、田中芳男と鋭く対立することになった。[32]

一八八一年（明治14）農商務省が設立され、内務省駅逓局・山林局・勧農局・博物局・大蔵省商務局に分掌されていた勧業事務がここに統合される。[33]大隈重信 (1838-1922)、伊藤博文 (1841-1909) による「農商務省創設の

儀」には農商の事務を「一省にまとめて経費節約すること」が明言され、「殖産興業政策の整理縮小を目標とし
ていた[34]」ことがわかる。

しかしながら、一八八六年（明治19）三月二四日に内務省の博物館が宮内省に移管され、建設中の上野の博物
館を皇室に献上することが決まる。博物館は、大日本帝国憲法の発布に伴い、帝国博物館（一九〇〇年帝室博物
館）として中央集権的な体制を整え、町田は古器物保存を旨とする大英博物館をモデルにした大博物館の設立に
成功する。このようにして「古器物保存の行政は、内務省、農商務省から宮内省に受け継がれ、皇室の御物を中
核に保存管理する、帝国博物館の開館に到達[35]」した。

他方、勧業のための博物館構想は、ロンドンのサウスケンジントン博物館をその雛形としつつ、明治政府の中
に根強く残り、外務省、農商務省、文部省が各省の思惑の下に構想を抱き続けた。一八八六年（明治19）一一月
六日外務省は「通商博物館」に関する照会文書を農商務省と文部省に送付し、これが三省の関与した「通商博物
館」設置計画の始まりとなる。同案は、公使・領事を通じて情報収集を行なうことを目指し、その模範はサウス
ケンジントン博物館からブリュッセルの商業博物館に変更された。勧業の意識がいっそう強まったことが見て取
れるうえ、輸出品、および将来輸入見込みのある物品の収集・展示を目指した点で、世界的に見ても同時代的現
象である。外務省の照会に対して、文部省は基本的な賛意を表したが、その思惑は東京高等商業学校（現一橋大
学）での教育目的の商品博物館設立にあり、最終的に「通商博物館」構想から抜けていく。他方、農商務省は当
初態度を留保したものの、後にその構想の中心となり、同博物館設立に向けて動く。これに対して発案者の外務
省は、誰が主体になるかを問わず、援助も惜しまないという態度を示した。

その後、博物館の設立は民間に委託され、実業家の益田孝（1848-1938）、大倉喜八郎（1837-1928）、渋沢栄一
（1840-1931）の三人を軸に討議が進む。特に渋沢は貿易協会付属として商品陳列所開設を検討し、一八八八年
（明治21）一二月に事務所を立ち上げようとするが、最終的にこれも実現しない。その中で、一八九六年（明治
29）に開かれたのが貿易品陳列館であり、それを翌年商品陳列館が受け継いだ。

商品陳列館

商品陳列館の第六代館長を勤めた農商務官僚鶴見左吉雄（1873-1946）は後年の著作で、日清戦争後の農商務省貿易拡張計画が「恒久的」と「臨時的」の二方向に分けられると説く[36]。前者の具体策として貿易品陳列館・商品陳列館を挙げ、後者のそれとして海外実業練習生、本邦商品の海外展示、印刷物の刊行などを挙げる。

後者の第二番目に掲げられた海外展示のための海外商品陳列所は一八九六年（明治29）以降シンガポール、ムンバイ、ウラジオストク、オデッサ、メキシコなど一一箇所に設けられた。また、在外領事館内の一室に陳列された例としてはカルカッタ、モスクワ、ホノルルなど四箇所があり、他にも私設の陳列所が一一箇所に設けられた。

鶴見は次のように述べる。

これらの施設は、いづれも相当の成績を挙げ、海外市場における我商品の販路拡張に対し、直接間接に多大の効果を齎したことは勿論であるが、実際問題として、絶えず商品を新陳代謝せしめることは困難であるばかりか、常にその値段を更新してゆくことは一層至難であつて、その為めに紹介の効果はあつても、さて実際の商談まで進むと故障が起きて、その儘になると云ふ場合が多く、その経営には予想外の困難が伴つたのと、それに経費の都合もあつて、前記官私陳列所は、明治三十五年迄に順次閉鎖の已むなきに至つた[38]。

これら各国の日本領事館内外の商品陳列所は、外国人に好評であつた[39]。領事館内の組織系統を経済史の研究者角山栄は分かりやすく図にまとめている[40]。

```
                領　　事 ─ 外務省
海外実業練習生 ─┐
                ├ 農商務省 ─┬ 地方自治体 ─ 商品陳列所
海外商品陳列所 ─┘            │
                              ├ 商業会議所
                商品陳列館 ─┘            │
                                           └ 商工業者・農民
```

右によれば、領事館を統括する領事は外務省直属であるが、海外商品陳列所は農商務省の管轄下にある。共存の

図2　「花立（地、青紺）、花立（地、茶）、蝋
燭立（地、白）」
『読売新聞』1897年3月6日朝刊3頁

理由は、前節で扱った外務省と農商務省の良好な関係に求められよう。海外におけるこの商品陳列所と同時期の一八九六年（明治29）三月に東京の農商務省内に設けられたのが、貿易品陳列館である。以前からの方針を引継ぎ、ブリュッセルの商業博物館がモデルとされた。初代館長は塩田眞（1837-1917）であり、当時の展示室には農商務省勤務の美濃部俊吉（1869-1945）がロシア国営陶器製造所で買い求めた花瓶、コーヒーカップなどの陶器が展示された（図2）。しかし、農商務省内単独官制としての同館が廃止されたため、同省商務局の一部に編入される形で、名称も商品陳列館と改めて一八九七年（明治30）六月に開館する。当時の新聞記事によれば、貿易品陳列館閉鎖の理由は、予算不足から展示品が次第に少なく、かつ時代遅れとなり、分類が不完全であること、加えて守衛の冷徹な監視が来館者にとって不快であったほか、陳列館と「商業家貿易家が呉越」のように敵対したことから、次第に入場者数が減ったことが挙げられている。

商品陳列館の設立目的を同館案内の「本館ノ沿革」は次のように述べる。

本館設立ノ目的ハ専ラ貿易ノ拡張ヲ図リ兼テ工業ノ発達ニ資センカ為メニ本邦各種ノ貿易品ヲ蒐集陳列シテ一面外商ノ観覧ニ供シ一面内商ニ輸出品撰択ノ便宜ヲ与ヘ其側ニ於テ之カ参考品トシテ外国ノ製造ニ掛リ同一ノ商品ヲ駢列展示シ以テ我カ当業者ヲシテ彼此商品ノ優劣其価格ノ高低ヲ考量比較シ併セテ内外貿易ノ景況及其需要供給ノ趨勢等ヲ観察シテ益々之ガ改良進歩ノ方法ヲ研究セシメ〔後略〕

すなわち、外国人商人の関心の主たる、日本産品に惹き、日本人商人には輸出がスムーズに行くようサンプル展示、研究調査補助を行なうことで殖産興業、貿易拡張を進捗させる機関と位置づけられる。商品陳列館は、調査・研究・啓蒙活動など幅広い活動を行なった。

鶴見によれば、

一　内外の商品見本及び参考物品の陳列紹介
二　内外商工業者の申出に応じて前項該当物品を陳列紹介

118

三　内外各種商工業機関と広く通信し、印刷物を交換、商品見本・参考物品を貸借譲渡

四　商工業上諸般の調査報告に関する求めに対応、便宜供与

五　商工業上に関する講話

六　商品の品質・意匠・図案・陳列及び装飾に関する改良発達を期す

七　内外商工業関連図書と内外当業者発行の商品目録を収集・閲覧供与

八　内外貿易関連の通信報告等を掲載した館報の発行

が商品陳列館の主な業務内容である。貿易品陳列館から数えて第二代、商品陳列館としては初代に当たる館長が洋画家の松岡壽（ひさし）(1862-1944) であった。その後、ジャーナリスト佐藤顕理 (1859-1925)、農商務官僚の岡実（おかみのる）(1873-1939)、ついで農商務・内務官僚山脇春樹 (1871-1948) と続いて、鶴見左吉雄が一九〇七年（明治40）に館長に就任した。一九二三年（大正12）の関東大震災において、商品陳列館の建物も被災し、その後復旧の見込みがないことから、翌一九二四年をもって行政整理により廃止された。

商品陳列館の陳列品収集は、帝国博物館と異なり、時流に乗ったアクチュアルなものであることが求められた。それは前述の鶴見の回想にも見られるが、収集品の傾向に加えて最も難しい点であった。鶴見は商品見本の収集にまつわる困難について次のように述べる。まず、日本駐在の外国大公使館に依頼してその国の商品見本を出陳してもらったが、それは概ね宣伝用のつまらないものが多かった。そこで、海外に出張する農商務官僚などに依頼して買い入れたが、その人の趣味や専門に傾き、失敗の方が多かった。その後、在外日本公館に委託して集めたが、良い場合が少なかった。それでも官庁間のことであり、支払い等には問題が少なかった。一番良いのは、商品陳列館所属の者が出張して直接収集することで、一九〇〇年のパリ万国博覧会と一九一一年のローマ・トリノ二重万国博覧会には館長が出張して収集し、好評を得た。このように、商品の収集が軌道に乗るまでにかなりの紆余曲折があったようである。

商品陳列館の展示品は農産物、林産物、水産物、鉱産物、工産物に分けられ、輸出の花形である美術品の工芸品は最後の工産物に含まれる。また、売買紹介の労を商品陳列館が取り、書籍館、つまり図書室を設けて参考図

書を常置した⁽⁴⁷⁾。これが、殖産興業の重要分野の一つ、工芸品の発展・販売に大きな役割を果たした。

一八九七年ヴェネツィア・ビエンナーレへの日本美術の参加

商品陳列館設立とほぼ同時期に農商務省の委託を受けてヨーロッパに派遣されたのが、明治期の彫刻家長沼守敬である。彼は、日本美術がイタリア王国で初めて展示された一八九七年第二回ビエンナーレの日本美術協会参加事務取扱としてヴェネツィアに渡るが、その渡航費用を工面したのが、日本美術協会会頭であり、第一次松方内閣で一八九二年七月から一ヶ月弱農商務大臣を務めた佐野常民である⁽⁴⁸⁾。帰国後一年半経った一八九九年（明治32）八月一〇日発行の『日本美術協会報告』に、長沼は二四頁に亘る長文の「報告」を寄せた。その後半で商品陳列館に関して言及する。

ここで当該ビエンナーレへの参加経緯を簡単にまとめておこう。イタリアは、西ヨーロッパの中では日本に対する関心が比較的遅れて現れた地域である。エドモン・ド・ゴンクール (1822-96) に強い影響を受けたイタリア人美術批評家ヴィットリオ・ピーカ (1862-1930) が、フランスやイギリスのジャポニスム批評を学んでイタリアで初めての日本美術史論『極東の美術 (L'Arte dell'Estremo Oriente)』を刊行したのが一八九四年であり、三年後の第二回ヴェネツィア・ビエンナーレにおいて日本美術が展示される。通知の遅れから参加の見送られた一八九五年開催の第一回の後、ビエンナーレ企画委員会は翌九六年初頭から日本美術招聘への強い意欲を見せ、まず老齢のジャポニザン、ゴンクールに企画の依頼をする。ゴンクールは林忠正 (1853-1906) に日本部の企画を打診するが、多忙を理由に林がこれを断ると、企画委員会は、ヴェネツィアに六年間留学した長沼を頼り、彼は日本美術協会に参加を要請した。日本美術協会は長沼の進言に従って会頭佐野が仲介し、イタリアとフランスの工芸を視察するという名目で、金四千円を同月一四日を同省から一八九七年（明治30）二月五日長沼の渡航費として拠出させる。

農商務省の費用支弁に基づき、同月一四日、日本美術協会は長沼に「事務取扱、幷伊仏両国美術工芸視察」を正式に嘱託した。視察の目的は、日本美術が欧米に与えている影響と、日本が欧米から学ぶべきことの二点についての調査であった。現地の長沼は、創作活動から完全に離れ、政府に与えられた任務を着々とこなしていく。

長沼は、二月二一日横浜を出港、三月三〇日午後四時にイタリアのジェノヴァ港に到着する。四月一日夜ヴェ
ネツィア到着後、日本美術協会作品の展示に向けて早速活動を開始した。その詳細は省き、ここでは農商務省か
ら委託された工芸視察のためアルプス以北に出発した行程を追う。その旅程は妻雪に宛てた書簡から見て取れる。
八月八日にヴェネツィアを出発した長沼は、同月二〇日までウィーンに、その後プラハ、ミュンヘン、
ドレスデン、ベルリンを経て、九月九日から一〇月一〇日までパリに滞在する。フランスの首都には、留学を終
えて日本に帰国しようとした一八八六年にも、在仏日本公使館外務書記官として駐在していた親友の原敬
(1856-1921)を頼って三ヶ月ほど滞在していた。ついで南下し、一〇月一〇日から一五日までリヨンを訪れた後、
一五日にヴェネツィアに戻る。⑭

ついでに述べておくと、半年間を除き一八九四年(明治27)二月九日から帝国京都博物館長と帝国奈良博物館
長を兼務していた博物館長山高信離(やまたかのぶあきら)(1842-1907)が、二月一八日、長沼にイタリアの絵画用図冊と彫刻の掛物
を購入するよう依頼した。また、ミュンヘン在住の「土きん」なる人物は長沼宛の二通の葉書の中で、依頼され
たミュンヘン美術学校校則を入手したこと、そして送付した規則を長沼が落手したことの認知を伝える。このよ
うに、公費で出張する長沼に他機関もさまざまな依頼をしたことが、長沼家に残された書簡等から明らかとなる。

長沼守敬の「報告」

『日本美術協会報告』に掲載された長沼の「報告」は、これまでジャポニスム研究の分野ではあまり知られて
こなかった史料である。その理由はイタリアの展覧会に関する報告書であり、『日本美術協会報告』という明治
美術研究者に近しい機関誌に掲載されたうえ、その前半がヴェネツィア・ビエンナーレの報告に充てられたこと
にもよるだろう。しかし、前に触れたように、この「報告」には一九世紀末当時のヨーロッパにおける日本趣味、
ジャポニスムの状況が活写されている。かつ、それに対して日本がどう対処すべきか商品陳列館にも言及して提
案がなされている。これらの点から、この長沼の報告書を詳細に検討することは意義深いと考える。すなわち、
「伊仏両国ニ於ケル美術工芸ニ就テ」と題する報告書後半で、長沼はまず総論を述べる。すなわち、

欧州人ハ美術工芸上彼国固有ノ意匠考案ニ倦厭セルヤ久シ一朝極東洋ト交通ヲ開始シテヨリ彼国幾何的ノ意匠ニ慣レタルノ目ニハ瀟洒高逸タル我レノ意匠如何ニ斬新ノ感ヲ与ヘタリケン大ニ観迎セラレ今ヤ斯ノ東洋的意匠ハ欧州全土ヲ占領シタリト云フモ誇張ノ言ナラサルヲ知ル而シテ我ノ意匠ヲ応用スルノ最モ多キハ各種ノ紋様及陶磁器ニ在リト言フヘシ唯ダ其意匠タル壮厳ヲ欠クヲ以テ王侯貴人ノ邸宅ニ適セザルモノ多シト

為ス(51)

常に新しい美術を追い求めるヨーロッパでは、古い意匠に飽きてから久しく、日本の開国とともに、彼らにとって洒落て優れた日本の意匠に斬新さを感じ、東洋的意匠がヨーロッパ全土を占領したと長沼は述べる。しかし、その多くは「紋様及陶磁器」に見られ、荘厳を旨とする貴顕の邸宅にはふさわしくないと指摘することを忘れない。

ついでイタリアとフランスに分けて論じる。まず、イタリアの美術工芸が日本のそれを応用した点は特にないとしながらも、逆に日本が学ぶべき例として、フィレンツェ貴石細工の「モザイク」とヴェネツィア、ムラノ・ガラスの「モザイク」と「レース」、及び一七～一八世紀に活躍した木彫作家アンドレア・ブルストロン（1663–1732）に代表される美術工芸は、日本職人の高い技術と安価な労働力を用いれば、充分な国際競争力を持つと長沼は予見する。しかし、トスカナ地方カルラーラで産する大理石を使った工芸品は、日本に大理石が産出しないことから不適切であるとし、一八七三年に岩倉遣欧使節が訪れたフィレンツェのリチャード・ジノリの磁器には言及するものの、日用品でなく置物ばかりのため価値を認めない。これは、日本の美術品が欧米のそれと異なり、日常生活と密接に結び付いていたことを念頭に置いた的確な指摘である。

加えて、ヴェネツィアのガラス細工は贅沢品であり「金満家」でなければ購入できないと指摘する。

フランスについてはイタリアより多くの頁が割かれている。パリ以外では、リヨンの織物のみが見るべきものであるとして、長沼は訪問を両市に限る。パリは、農商務省から長沼に託された二つの課題、すなわちフランス工芸が日本美術をどのように取り入れているか、そして日本工芸は先方から何を学ぶべきかを「充分観察」できるが、自分の能力ではそれが「万分之一」も果たせないのが「慚愧ノ至」であると述懐する。

陶磁器の分野では、「セーヴル官立製陶所」が最高峰であると明言する。すなわち、

陶磁器ハセーヴル官立製陶所ヲモツテ冠ト為サルルヲ得ス同製陶所ヲ訪ヒタルニ明治十九年守敬ノ巴里滞在

中見タル所トハ全然別製陶所ノ感ヲ起サシメタリソハ先年見タル所ノモノハ所謂彼国固有純粋ノ形状及紋様

ナリシニ今回ハ然ラズ形状紋様共ニ東洋的趣味ヲ帯ビサルモノナケレバナリ又嘗テ見サリシ日本的趣味ナル

ビゴー、ダンムース両氏ノ製品数点ノクリサンブルク博物館ニ陳列シアルヲ見タリ其形状ハ何レモ本邦及支

那ノ茶器ヲ摸シタルモノニシテ其釉薬ハ日本及支那ヲ咀嚼折衷シテ欧化セシメタルモノ是ナリ其他市中ニ

種々ナル東洋的趣味ノ陶磁器店数ケ所アリ内ニ嚏馬国コーペンハーゲン製造ノ磁器店アリ此ハ本邦ニ於テ故

ワグ子ル氏ノ創始トカ云ヘル旭焼ニ類似シタルモノニシテ全ク日本ノ紋様形状ヲ摸シタルモノナレバ日本人

ノ目ニモ一寸本邦ノ製品ニテハナキヤト疑ハル、モノナキニアラス右等ハ目下大ニ流行愛重セラル然ト雖モ

所謂東洋的趣味ヲ欧化セシメタルモノナレバ直チニ本邦人ノ目ヨリ見ンニハ中ニ俗気ヲ免レサルモノナキニ

アラズ但ダビゴーダンムース両氏製品ノ如キハ本邦人何人ト雖モ垂涎シテ措カサル処ナランカ其他リモ

ジュ焼ノ如キ亦一種ノ掬スベキ趣味アリ

長沼は、リュクサンブール美術館やセーヴル陶磁器美術館も訪れた。前者で見た陶芸に関して、留学を終える一

八八六年に見た時はフランス特有の形状・紋様が目立ったが、一八九七年の今回はジャポニスムの傾向が著しく、

一八八六年と九七年では隔世の感があると述べる。また、「支那日本等陶磁器ノ標本盛ンニ陳列セラレ」ると報

告する。これらの長沼の言葉は、この一一年間に陶磁器分野における「日本趣味」「東洋趣味」が加速したこと

を証明する。一八八九年のパリ万国博覧会がその契機となったか否かは今後究明すべき課題である。長沼は他に、

アレクサンドル・ビゴー（1862-1927）やアルベール・ダムーズ（1848-1926）の作品が、日本の茶器を模し、釉薬

は「日本・支那」を折衷して欧化したものであり、日本人が見ても日本のものと見紛う可能性があると論じる。

また、「両氏ノ日本的陶磁器製作ハ林忠正氏ノ力与リテ多キナルベシ」と林の貢献を称賛する。

加えて、市中で見かけたロイヤル・コペンハーゲンの製品が、東京大学や東京職工学校（現東京工業大学）で

陶磁器やガラスの製造を指導したゴットフリート・ワグネル（1831-92）の開発にかかる旭焼の模倣であると喝

破するが、その中には雑味の拭い去れていないものもあると指摘する。

しかし、青銅塑造家として長沼は、象牙そのものが「品位ヲ欠ク」素材であると指摘することを忘れない。

貴金属製の装身具では、細かい箇所に宝石を嵌め、「葉巻入ノ極メテ細キ蝶番イノ内ニ螺旋ヲ施ス」など、日本人の考えに及ばないところが多いという。

鋳銅について軽く触れた後に、「報告」は象牙彫刻を扱う。キリスト磔刑像（「耶蘇ノ十字架ニ懸リタル」）の顔や手足など皮膚が現れている所、ボタンや傘の握り柄などに象牙を用いるのは、日本でも模倣できることを述べる。

家具は、「近今ノ形式」（モデルン）と称して、「壁紙又ハ陶器製壁瓦等」にも「日本的ノ趣味ノ紋様」が多く、「広告画雑誌ノ表紙等ニモ日本的ノ趣味ノ線ノ画又ハ紋様」などが頻繁に見られると指摘する。加えて、リヨンの織物は「配合即チ地ト紋様ノ調和ヨリ紋様ニモ濃淡ヲ付スル等織殿ニ到リ又織物博物館ニ到リテ新古ノ製品ヲ見ルモ孰レトシテ実ニ感服ノ外ナシト謂フベシ」として賛辞を惜しまない。

という。その「壁紙又ハ陶器製壁瓦等」にも「一種東洋的趣味ノ室内装飾ヲ見ルト共ニ」日本の「茶室的」なものがあるという。

報告書をまとめるに当たり、長沼は二つの提案をする。一つは「美術及美術工芸ノ如キニ至リテハ千百ノ視察員ヲ欧米ニ派スルモ其要ヲ得ルコト蓋シ難カランカ但シ一芸術ニ付各々其専門家ヲ派シテ専心研究セシメハ可ナリ」として、各分野の専門家を派遣すること。二番目は世界中から標本を購入してそれを日本で専門家に見せ、「視察ノ情況ヲ報」じさせること。これはヨーロッパで広く行われていることで、それによって「各専門家ノ参照ニ供シ一方ニハ意用技術学校ヲ起シテ各技術ヲ練習セシメタルガ為メ」だと述べる。事実、ドイツの美術工芸が盛んなのはこの奨励法の結果であり、ドレスデン市の工芸博物館でマイセン磁器を見ればそれが嘘でないことがわかると具体例に挙げる。長沼の妻雪に宛てた葉書からわかるように、ミュンヘンとベルリンには八月二四日から九月九日まで滞在した。ドレスデン市の工芸博物館では「日本支那及其他ノ製作ニ係ル陶磁器標本ヲ蒐集シ其標本ニ因リ更ニ摸造品ヲ製シ併セテ陳列セルガ如キ其熱心感スルニ余リアリト謂フベシ」と報告する。この工芸博物館には日本からだけでなく世界中から標本を集め、それをモデルに作ったドレスデンの模造品を横に並べる熱心さに長沼は驚いており、また多種多様な標本から日本の品物が選び取られた状況が見て取れる。

124

翻(ひるがえ)って、日本の状況について長沼は次のように考察する。

偖(さ)テ顧ミテ本邦ノ有様如何ヲ見ルニ地方ニ依リテハ実業学校又ハ標本陳列場ノ設ケアルヲ聞クト雖全般ヲ通
ジテ奨励ノ不熱心ナルハ首都タル東京ノ現状ヲ以テ推知スベキナラズヤ農商務省ニ商品陳列館アリト雖モ聞
ク処ニ依レバ定額金僅カニ一ケ年二万円内外ニシテ内一万円余ハ俸給其他ニ充テ標本購入費トシテハ僅カニ
九千円内外ナリト他ハ上野公園内ニ帝国博物館アレトモ是ハ本邦ノ古物館トモ云フベクシテ又広ク各国ノ
製品ヲ網羅シ云々ヲ得ス且ツ其性質ヲ異ニシタルモノナレバ工芸奨励ノコトヲ以テ之ニ期スベカラザ
ルナリ又応用技術学校ハ如何ト顧ミレバ工業学校内ニ染織及陶磁器ノ二科アルト東京美術学校内ニ彫金蒔絵
等ノ科アルノミ而テ其学校タル広ク一般ノ工人ヲシテ練習セシムノ便法アラズ思フテ茲ニ至レバ実ニ慨歎ニ
堪ヘサルモノアリ[59]

一般的に標本購入には不熱心であるが、それは商品陳列館に与えられた予算の少なさからも理解できる。引用部
分で長沼はその「商品陳列館」と「帝国博物館」を対置して論じる。帝国博物館は日本のみを対象とした「古物
館」であり、外貨獲得を目指した殖産興業に寄与しないことを長沼は認めている。実は、長沼は一八八七年八月
に留学から帰国した後、山高信離の勧誘に従って一八八八年八月から博物館に勤務した。しかし、先に述べた改
組によって翌年五月にはその職を失う。長沼がわずかでも博物館行政に関わったことは、「報告」の内容に一層
の説得力を与える。

「意用技術学校」や「応用技術学校」と長沼が述べる応用美術の学校や東京美術学校の状況を嘆いた後で、奨
励法の最重要課題として標本の拡充を提案する。すなわち、

抑(そもそも)美術工芸ノ如キハ他ノ機械的工業ト異ナリ手芸ニ属スルヲ以テ国家経済ノ上ヨリスルモ利益多キハ何
人モ悟了スル処ナルベシ而シテ其奨励法トシテ講スベキ今日ノ急務ハ如何美術工芸品陳列場ヲ設クルカ或ハ
農商務省ノ商品陳列館ヲ拡張シ之ヲ中央館ト為シテ更ニ各地方ニ設置シ例之ハ京都有田瀬戸等ニテハ陶磁器
ノ製産地ナルヲ以テ陶磁器ノ標本ヲ陳列シ織物ハ京都足利又ハ桐生等ニ設クルコトトセバ夫々大ニ益スル処
アル瞭然タルベシ[60]

と述べる。続けて、標本購入に当てる予算を増額し、国産品・輸入品双方を展示してその歴史(「沿革」)と「流行」をともに示すことが肝要であるとする。そのために、専門家を東洋・欧米に派遣するか、フランスに駐在員を常駐させることを進言する。これが長沼の結論となる。

而シテ蒐集方法ノ如キハ年々定額金内若干ヲ内国品、若干ヲ外国品購入費ニ充テ年々歳々購入シ新陳代謝セシメハ一ハ沿革ヲ知リ一ハ流行ヲ知ルニ便ナラン外国品蒐集ノ方法ハ斯道博識ノ人ヲ撰択シ欧米ヲ始メ東洋諸邦ヲモ巡視セシムルノ法ヲ取ルカ又ハ欧米ヲ兼子テ仏国ニ一人ノ委員ヲ駐在セシメ流行ノ根原地タル巴里[ね]情況ノ報告ヘ標本購入等ノ事ヲ托シ且ツ本邦ノ製作品陳列場ヲ同地ニ設ケテ世界ニ広告スルノ針路ヲ執ラバ大ニ可ナランカ来三十三年ニハ巴里ニ大博覧会ノ開設アリ其開設アリ機トシ該会ニ於テ大ニ標本ヲ購入シ大ニ商品陳列所ヲ拡張アランコト冀望ニ絶ヘス今ヤ欧州ニテハ本邦製美術工芸品ニ対シテハ織物ハ後来尚ホ多少ノ望アリト雖モ其他ハ既ニ倦厭ノ状ナキニアラズ今ニシテ英断救済ノ道ヲ講セスンバ噬臍(ぜいせい)ノ憾ヲ来スベキコト智者ヲ待タズシテ知ルベキノミ[61]

最後に一九〇〇年のパリ万国博覧会で多くの標本を購入すべきと希求すると同時に、織物以外の分野では欧米が「日本趣味」に飽きてきたから一層の改善を図るべきことをも指摘する。

長沼守敬と商品陳列館

長沼のヨーロッパ出張は、一八九七年(明治30)二月二一日横浜出港、帰国は翌九八年一月二〇日であった。出張経費は農商務省支出にかかるため、彼が当該陳列館について知っていたのは当然かもしれないが、その情報源として重要なのは長沼の親友松岡壽の存在である。貿易品陳列館初代館長塩田眞が退任すると、一八九七年(明治30)七月二八日商品陳列館初代館長に松岡壽が就任する。[62]松岡と長沼の間に取り交わされた当該時期の書簡は存在しないが、留学中に親交を深め、その後小石川で隣家に住んで生涯交流を続けた松岡の情報をイタリア滞在中の長沼が知らないとは考えにくい。

つまり、長沼の出張中に、貿易品陳列館から商品陳列館に組織替えがなされたことになる。

126

図3 「農商務省商品陳列館景況」
『官報』4839号
1899年（明治32）8月17日
（傍線筆者、以下同）

図4 「農商務省商品陳列館景況」
『官報』4863号
1899年9月14日

「同館の監督者たる松岡技師ハ美術家たるの故を以て商品陳列館の物品ハ概ね美術品に限局し其他の商品に至てハ落莫たるに至るべし是口善悪なき京童の言なるべ」と読売新聞の記事にあるように、松岡館長の時代に商品陳列館には多くの美術品が展示されていたようである。しかし、一般的には商品陳列館は美術と馴染まないと考えられていた。それというのも、商品陳列館は常に展示品の新陳代謝を図り、国内産業の育成と、輸出を目的とする殖産興業の要、農商務省の本質をまさに具現する機関だからである。鶴見も松岡の勧業への貢献を讃える。

この時期の『官報』に目を通すと、月に一度商品陳列館の「景況」として、内国人と外国人の入場者数、および新しく到着した商品の名前、作家名、作家の居住地が伝えられるが、名の挙がる商品の大部分は、工芸品である。その中には一九〇〇年パリ万国博覧会で金牌を受賞した鋳造家鈴木長吉（1848-1919）（図3、傍線部）や刺繍家西村総左衛門（1855-1935）、「臨時博覧会事務官長」としての林忠正の名前も見出せる（図4）。長沼の「報告」が公刊された後には、漆工芸家清原英之助（1852-1916）が、「伊国羅馬府及ネープルス博物館所蔵意匠標本的名作写真」を出品している（図5、傍線部）。清原は、工部美術学校彫刻教師ヴィンチェンツォ・ラグーザ（1841-1927）の妻となる清原玉の姉千代の夫であり、パレルモに渡り、同市にラグーザが開いた日本美術工芸学校で教えた。

一八九七年（明治30）六月一四日の『読売新聞』によると、「来年度には経費を増加」することが既に予定さ

の二つの提案は、先に述べた鶴見の報告書に同項が明記されていることから考えると、農商務省に受け入れられたと思われる。

もうひとつ興味深いのは、『官報』に掲載された二冊の「農商務省商品陳列館案内」である。一冊目は一八九七年（明治30）一〇月一日付の八頁の短い冊子である。これに対して前に引用した一九〇〇年（明治33）四月一〇日に公刊された第二の案内は三三一頁に亘るものであった。そこには沿革、規則、入場者への注意、アクセス、近況、分類に次いで詳細な「陳列品目録」が付けられている。目録には外務省通商局から寄贈された生地、飯田新七（1803-1874）、西村総左衛門の屏風や壁掛、地質調査所所有のマイセン磁器、濤川惣助（1847-1910）や第七代錦光山宗兵衛（1868-1927）の花瓶、ビゴー、ダムーズの皿などが記載されている。もちろんこの目録に掲載された展示品は前述のように常に変化したはずである。商品陳列館の活動の一つの興味深い成果として一九二一年（大正10）に刊行された『世界陶磁器図集』[70]が我々に残されている（口絵9）。

おわりに

「博覧会」と強く結びついた「博物館」はもともと殖産興業を促進する勧業機構として企図された。近代国家制度編成の過程において種々の官庁がそれぞれの思惑から、それを手中に収めようとするものの、一八八六年以降、宮内省が博物館行政を担い、やがて帝国博物館、帝室博物館として組織改編するに至って、古器旧物収集の

れていた。確かに一八九八年（明治31）の陳列館列品費予算は一万円のみ計上され、それが後に一四、四一九円八五銭に訂正されたといっても、それは農商務省全体の予算三、四八九、五七〇円の中では微々たるものである[69]。この数字は長沼の報告内容を証明する。加えて、国内外の商品見本購入と、東京の商品陳列館を中央館として地方をその下に組み込む組織化という長沼

図5　「農商務省商品陳列館景況」
『官報』4912号
1899年12月14日

買入		
東京	小倉	利兵衛
	英國製白地茶碗	
	伊國羅馬府及ネープル	
	ス博物館所藏意匠標本	
東京	清原	英之助
	的名作寫眞	
	濤川惣助作七寶製卷�180	
	入	
東京	大久保	昌信
	佛國剝銀卷筥入	
石川	越山太刀三郎	
山川	寧次	
	銅平象嵌小盆	

128

方向に大きく舵を切ることになる。

しかし、「博物館」構想の初期の目的であった勧業の方針は、文部・外務・農商務の三省でそれぞれに堅持され、それが最終的に農商務省商務局の管轄下に商品陳列館として結実することになる。これこそが、もともと明治政府が企図していた博物館の本来の姿と言えるかもしれない。同館は紆余曲折を経て、明治・大正期の殖産興業に大きな役割を果たし、最終的には関東大震災をきっかけとして消えていく。勧業を旨とする博物館行政の柱の一つとなった商品陳列館は、常に新陳代謝を続けるもうひとつの「博物館」として、短期間にせよ重要な役割を果たした。農商務省のために活動した彫刻家長沼のもうひとつの「博物館」として、短期間にせよ重要な役割を果たした。農商務省のために活動した彫刻家長沼の報告がそれに貢献したことはおそらく間違いない。

ジャポニスム研究は今後ますます学際化の途を辿るであろう。そのためには、史料に基づいて具体例を掘り下げ、農商務省と美術行政、ひいてはジャポニスムとの関係を、インターディシプリナリーな視点に立って明らかにすることが求められる。

（1）本稿執筆にあたりジャポニスム学会員、松戸市戸定歴史館研究員小寺瑛広氏に多くの貴重な助言を戴いた。記して感謝します。

（2）主体は主に欧米人であるが、川村清雄のような渡欧中の日本人もこれに含めることが可能であろう。これについて、Shuji Takashima, "L'arte moderna giapponese e la cultura italiana." *Venezia e l'Oriente, a cura di L. Lanciotti* (Firenze, 1987), 431-441 は川村を「生きたジャポニスム」と評し、石井元章『明治期のイタリア留学 文化受容と語学習得』（吉川弘文館、二〇一七年）第三章、七九〜一五七頁、Motoaki Ishii, "Kawamura Kiyo among International Artists in Modern Venice", *Saggi e Memorie di Storia dell'Arte*, 38 (2014), 2016, pp. 110-133 は新資料に基づき、ヴェネツィアに集う国際的芸術家たちに刺激を受けた川村が「装飾的な日本美術」と当時最先端の西洋美術である「写実主義」とを組み合わせて新しい芸術を目指したことを明らかにした。

（3）佐藤道信『明治国家と近代美術――美の政治学』（吉川弘文館、一九九九年）八六頁。ただ、イタリアの日本美術批評に関する限り、ヴィットリオ・ピーカにより一八九四年に出版されたイタリアで最初の日本美術批評『極東の美術 *L'arte dell'Estremo Oriente*』にはジャポニスムに当たる Giapponesimo という言葉は一度も登場しない。

（4）佐藤『明治国家と近代美術』前掲書、三六頁。

（5）佐藤道信「ジャポニスムの経済学」『近代画説』四号（一九九五年）、一二五～一四一頁は基礎的な論考といえる。一八七三年に開催されたウィーン万国博覧会で購入され、街の工芸博物館に収蔵されていた日本美術品に、金細工師としても修業を積んだ画家グスタヴ・クリムト（1862-1918）が強い影響を受けたことは馬渕明子『ジャポニスム——幻想の日本』（ブリュッケ、一九九七年）が明らかにした。その他、松村恵理『壁紙のジャポニスム』（思文閣出版、二〇〇二年）、今井祐子『陶芸のジャポニスム』（名古屋大学出版会、二〇一六年）、深井晃子『きものとジャポニスム』（平凡社、二〇一七年）などを挙げることができる。展覧会としては二〇〇〇年に開催された「アール・デコと東洋」展、『ルネ・ラリック展 1860-1945』、二〇二一年に開催された『ルネ・ラリック リミックス』展、また国立西洋美術館で二〇一七年に開催された「北斎とジャポニスム」展も興味深い例を紹介してくれる。

（6）小林俊延「日本美術の海外流出　ジャポニスムの種子はどのように蒔かれたのか」ジャポニスム学会編『ジャポニスム入門』（思文閣出版、二〇〇〇年）一三～二五頁。

（7）日本近代美術史研究の代表的業績は、北澤憲昭『眼の神殿——「美術」受容史ノート』（美術出版社、一九八九年）（ブリュッケ、二〇一〇年）（ちくま学芸文庫、二〇二〇年）、佐藤道信『〈日本美術〉誕生——近代日本の「ことば」と戦略』（講談社、一九九六年）、木下直之『美術という見世物——油絵茶屋の時代』（平凡社、一九九三年）（ちくま学芸文庫、一九九九年）（講談社学術文庫、二〇二一年）、佐藤『明治国家と近代美術』前掲書、森仁史『日本〈工芸〉の近代——美術とデザインの母胎として』（吉川弘文館、二〇〇九年）、天貝義教『応用美術思想導入の歴史——ウィーン博覧会同より意匠条例制定まで』（思文閣出版、二〇一〇年）である。また、博物館学分野の重要な業績は、椎名仙卓『日本博物館発達史』（雄山閣、一九八八年）、同『明治博物館事始め』（思文閣出版、一九八九年）、同『日本博物館成立史——博覧会から博物館へ』（雄山閣、二〇〇五年）、関秀夫『博物館の誕生——町田久成と東京帝室博物館』（岩波新書、二〇〇五年）、三宅拓也『近代日本〈陳列所〉研究』（思文閣出版、二〇一五年）、野呂田純一『幕末・明治の美意識と美術政策』（宮帯出版社、二〇一五年）である。

（8）農商務省の成立に関しては上山和雄「農商務省の成立とその政策展開」（『社会経済史学』四一巻三号、一九七五年）、野呂田『幕末・明治の美意識と美術政策』前掲書、三六七～四二〇頁を参照。

（9）椎名『日本博物館発達史』前掲書、一二九頁。

（10）石井元章ほか『近代彫刻の先駆者 長沼守敬：史料と研究』（中央公論美術出版、二〇二二年）。

（11）Bart Pushaw, "Japonisme beyond Difference : Towards Baltic Bijutsu," 『ジャポニスム研究 別冊』三七号（二〇一七年）、四二～四八頁。

（12）Helena Čapková, "From Decorative Arts to Impressive Local Constructions and Materials: On the New Japonisme for the Czechoslovak Republic (1918-1938)," 『ジャポニスム研究 別冊』三七号（二〇一七年）、四九～

五五頁。

(13) 國雄行「殖産興業」の項『明治時代史大辞典』（吉川弘文館、二〇一二年）二八九頁。

(14) 三宅『近代日本〈陳列所〉研究』前掲書、六七頁。博物館の歴史については東京国立博物館編『東京国立博物館百年史』（一九七三年）が詳しい。

(15) 関『博物館の誕生』前掲書、二九頁は「民業育成」の必要性に最初に着目したのは勝海舟であると指摘する。北澤『眼の神殿』前掲書、一六一頁。

(16) 北澤『眼の神殿』前掲書、一六三〜一六六頁。

(17) 椎名『日本博物館発達史』前掲書、vi頁。

(18) 佐藤『明治国家と近代美術』前掲書、九二頁。

(19) 一八六七年と一八七八年のパリ万国博覧会については寺本敬子『パリ万国博覧会とジャポニスムの誕生』（思文閣出版、二〇一七年）が最新の研究成果を示す。

(20) 椎名『日本博物館成立史』前掲書、六〜八、二一〜二三頁。北澤『眼の神殿』前掲書、一二三〜一二四頁、佐藤『明治国家と近代美術』前掲書、八八頁。

(21) 椎名『日本博物館成立史』前掲書。二八〜四一頁。

(22) 「美術区分の始末」『工藝叢談』一（一八八〇年六月）八〜二七頁。

(23) 北澤『眼の神殿』前掲書、一七四〜一七五頁。

(24) 椎名『明治博物館事始め』前掲書、一六八〜一七三頁。両制度の源泉たるヨーロッパにおいて、μουσεῖον (mouseion) は古代ギリシアの「ムーサ（ミューズ）」に捧げられた宝庫で、galerie は長い廊下状の通路にタブロー画を飾ったことに由来する。

(25) 北澤『眼の神殿』前掲書、七一頁。

(26) 佐藤『明治国家と近代美術』前掲書、一〇頁は本来「古」が「歴史の正当性を証明するきわめて重要なキーワード」であったと指摘する。

(27) 北澤『眼の神殿』前掲書、六一頁、三宅『近代日本〈陳列所〉研究』前掲書、七四頁、関『博物館の誕生』前掲書、三〇頁。

(28) 関『博物館の誕生』前掲書、一一九頁。

(29) 三宅『近代日本〈陳列所〉研究』前掲書、七八〜七九、一二三〜一二四頁。天貝『応用美術思想導入の歴史』前掲書、三九〜六四頁。

(30) 明治初期の複雑な博物館変遷を理解するにあたり、椎名『日本博物館成立史』前掲書、二二六頁の付録2「博物

館変遷図」が有益である。

（31）三宅『近代日本〈陳列所〉研究』前掲書、八〇頁。

（32）関『博物館の誕生』前掲書、五二～五三、一四四～一四七頁。

（33）三宅『近代日本〈陳列所〉研究』前掲書、六五～六九頁。その後駅逓局が独立して通信省となる。小寺瑛広「山高信離とその仕事」（『國學院大學博物館学紀要』三五輯、二〇一一年、三九～六二頁）、特に四六頁。

（34）國「殖産興業」前掲項。

（35）佐藤「明治国家と近代美術」前掲項。

（36）鶴見左吉雄『日本貿易史綱』（厳松堂書店、一九三九年）三五五頁以下。

（37）海外実業練習生に関しては森仁史「農商務省海外実業練習生をめぐって」『近代画説』五号（一九九七年）、一四五～一四六頁を参照。

（38）鶴見『日本貿易史綱』前掲書、三三六二～三六三三頁。

（39）「貿易品陳列館廃止の理由（附商品陳列場拡張の計画）」『読売新聞』一八九七年（明治30）六月一四日朝刊二頁。

（40）角山栄「はしがき」角山栄編著『日本領事報告の研究』（同文館出版、一九八六年）、iii頁。

（41）「貿易品陳列館の開館」『読売新聞』一八九七年（明治30）三月五日朝刊五頁。

（42）「商品陳列館の改良」『読売新聞』一八九七年（明治30）八月九日朝刊二頁。

（43）「本館ノ沿革」『農商務省商品陳列館案内』一九〇〇年（明治33）四月一〇日、一頁。

（44）三宅『近代日本〈陳列所〉研究』前掲書、二二八頁。

（45）鶴見『日本貿易史綱』前掲書、四二八頁。

（46）同書、四二三頁。なお、ローマ・トリノ二重万国博における鶴見と長沼については、石井元章ほか『近代彫刻の先駆者　長沼守敬』「伝記編」八七～一〇七頁を参照。

（47）三宅『近代日本〈陳列所〉研究』前掲書、二二八頁。

（48）第二回ヴェネツィア・ビエンナーレへの日本美術の参加に関しては、石井元章『ヴェネツィアと日本　美術をめぐる交流』（ブリュッケ、一九九九年）、および Motoaki Ishii, Venezia e il Giappone - Studi sugli scambi culturali nella seconda metà dell'Ottocento (Rome: Istituto Nazionale di Archeologia e Storia dell'Arte, 2004) を参照。

（49）「第十部審査官長沼守敬君」『第五回内国勧業博覧会審査官列伝　前編』一九〇三年（明治36）一八頁。

（50）小寺「山高信離とその仕事」前掲論文、四八～四九頁は、この兼任の複雑な状況について述べる。また『一八六七年の万博使節団の明治　山高信離』（松戸市戸定歴史館、二〇一九年）一四頁、図版六二はこの叙任の通達を示す。

（51）長沼守敬「報告」『日本美術協会報告』一三七号（一八九九年（明治32）八月一〇日）二一〜二八頁。引用部分は二一頁。

（52）同報告書、二三〜二四頁。

（53）同報告書、二六頁。

（54）同報告書、二五頁。

（55）同報告書、二五〜二六頁。

（56）同報告書、二六頁。

（57）同所。

（58）同所。

（59）同報告書、二七頁。

（60）同所。

（61）同報告書、二七〜二八頁。

（62）国立公文書館、任B00178100、件名番号五七「農商務省商品陳列館技師兼農商務省特許局審査官松岡壽依願免本官幷兼官ノ件」一八九八年（明治31）七月二〇日は松岡が翌一八九八年六月二五日に免官を申請し、七月二〇日に受理されて免官となったことを示す。

（63）「貿易品陳列館の改良」『読売新聞』一八九七年（明治30）八月九日朝刊二頁。

（64）三宅『近代日本〈陳列所〉研究』前掲書、一二七頁。

（65）鶴見左吉雄「序」『松岡壽先生（復刻版）』（中央公論美術出版、一九九五年）。

河上眞理「一八八〇年代イタリアにおける美術をめぐる状況と松岡壽」『松岡壽研究』（中央公論美術出版、二〇〇二年）四二二〜四六三頁、および森仁史「近代日本におけるデザインの創世──松岡壽と工芸（デザイン）教育」同書、三八四〜四一一頁を参照。また、天貝「応用美術思想導入の歴史」前掲書、五〜八頁。

（66）「農商務省商品陳列館景況」『官報』四八三九号一八九九年八月一七日。

（67）「農商務省商品陳列館景況」『官報』四八六三号一八九九年九月一四日、四九三四号一八九九年一二月一一日。

（68）「農商務省商品陳列館景況」『官報』四九一二号一八九九年一一月一四日。

（69）国立公文書館、歳 A00069100 件名番号七「明治三二年度歳入歳出総予算訂正附比較表」。この予算がその後どのように増額されたかは不明である。

（70）農商務省編纂『農商務省商品陳列館　世界陶磁器図集』（辻本写真工芸社、一九二二年）一〜六頁。

第6章 日本人がつくったジャポニスム・イメージ
——一九三〇年代の国際観光局のポスターから見えてくること

木田拓也

はじめに

欧米でのジャポニスムの流行が終息をむかえたのは、一九世紀末から二〇世紀初頭あたりのことと見なされている[1]。一九世紀後半のジャポニスムの流行期には、欧米の人々は、日本からもたらされた浮世絵に描かれた図像の構図や色彩、工芸に施された繊細な装飾などに驚き、日本に対して「芸術の国」という幻想を抱いていた。だが、それとは裏腹に、明治政府は富国強兵を推し進め、西欧列強をモデルに製鉄業や造船業など重工業を発達させて軍事力を強化していた。日清戦争（一八九四—九五年）と日露戦争（一九〇四—〇五年）でのあいつぐ勝利によって国際社会のなかで日本が存在感を示すようになると、かつてジャポニスムの全盛期に欧米の人々が思い描いた日本に対するイメージは近代化以前の日本に対する一方的な幻想でしかなかったことが明白となり、日本はむしろ国際秩序をゆるがす脅威と見なされるにいたってジャポニスムの流行は過ぎ去っていった。

ジャポニスムがすっかり過去の現象になっていた一九三〇年代、日本はアジア大陸においてあいついで衝突を引き起こし、満洲国の建国（一九三二年）をきっかけに国際連盟から脱退するにいたるなど、国際社会の中で孤立していた。そうした国際情勢のなかで日本政府は孤立したイメージを改善するために文化交流をむしろ重視するようになり、一九三四年（昭和9）には外務省の関連団体として国際文化振興会（現在の国際交流基金の前身）を創設し、文化活動を通じて海外との交流事業を推進した。この時代においては、文化交流と国家宣伝は表裏一体だった。国際文化振興会は海外での展覧会の開催や文化映画の制作のほか、写真家の名取洋之助（1910-62）が主宰する日本工房が編集発行する外国向けの欧文のグラフ誌『NIPPON』（一九三四年創刊）を後援するなど、

134

日本の対外的な文化宣伝活動を展開して新しい日本のイメージを海外に拡散した。

国際文化振興会の発足に先立って一九三〇年（昭和5）に鉄道省に設立された国際観光局もまた、この時代における日本政府の対外的な文化宣伝活動の重要な担い手だった。国際観光局の活動の表向きの目的は、ポスターやグラフ誌やガイドブックなどを発行して、外国人観光客を誘致することにあった。だが、国際観光局には、国際親善に貢献することもその役割として期待されていたのであり、同局が発行する観光ポスターをはじめとするデザインワークを通じて、平和的な日本のイメージを外国に拡散し、親日ムードを醸成することも重要な使命だった。グラフ誌『NIPPON』が写真と活字のレイアウトによるモダンな日本のイメージを拡散しようとしたのに対して、国際観光局は浮世絵風のレトロな雰囲気をたたえた観光ポスターをつくり出し、ジャポニスム・イメージを拡散しようとした。

国際観光局が活動を展開した一九三〇年代は、ジャポニスム全盛期からはすでに半世紀が経過しており、ジャポニスムの流行は遠い過去の出来事になっていた。だが、ジャポニスムの流行が過ぎ去ったあとの欧米においては、日本の影響が必ずしも急速に消え去っていたわけではない。むしろ、浸透するように拡散していたため、日本の影響は潜伏し、はっきりと意識されにくくなっていたのだ。海外に向けて観光宣伝活動を展開する日本政府の関連機関として、一九三〇年（昭和5）に設立された国際観光局が、海外に向けて発行した、浮世絵を連想させるレトロな雰囲気の観光ポスターは、日本の影響が見えにくくなり潜在化したポスト・ジャポニスム時代において、日本側から意識的にジャポニスム・イメージをつくり出し、観光宣伝を通じてジャポニスム全盛期の記憶を呼び覚まそうとしていたことを示しているように思われる。

もっとも、ジャポニスムとは、元来、欧米の人々が日本の美術品や工芸品に憧れを抱いて収集し、日本の影響を受けて新しいタイプの作品を作りだすようになったことを意味している。あくまでジャポニスムというのは、欧米における日本の受容であり、その担い手というのは欧米側にあるということになる。だが、国際観光局が発行した観光ポスターとは、日本人が欧米の人々のまなざしを念頭に、日本人がいわば代理人となって意図的につくり出した新しいタイプのジャポニスムということになるではないだろうか。本章では、一九三〇年代に国際観光

光局が制作した観光宣伝のためのポスターに着目し、ポスト・ジャポニスム時代に日本人がつくり出したジャポニスム・イメージについて検討したい。

「観光立国」をめざして――国際観光局の使命

国際観光局が活動を展開したのは一九三〇年代だったが、その背景には第一次世界大戦後に到来した国際的な観光ブームがあった。一九世紀後半から二〇世紀初頭にかけて世界各地で鉄道建設があいついですすめられ、ニューヨークとサンフランシスコをつなぐアメリカ大陸横断鉄道（一八七六年）、パリとイスタンブールをつなぐオリエント急行（一八八三年）、モスクワとウラジオストックをつなぐシベリア鉄道（一九〇四年）などの長距離鉄道の敷設とその国際線化がすすんだ。さらに、スエズ運河（一八六九年）に加えてパナマ運河（一九一四年）も開通し、大陸横断鉄道と外洋航路が連絡して大陸と大洋をまたぐ交通網の整備がすすんだことによって、第一次世界大戦後には円滑かつ快適に世界周遊旅行をすることが可能になった。

さらに、第一次世界大戦後には、大洋を横断する大型の豪華客船があいついで就航し、労働から解放された自由な時間と財力を持つ富裕層のあいだで、余暇の新しい過ごし方として外国旅行が普及した。そうしたなか、欧米の旅行会社が企画する世界周遊旅行のコースに日本も組み込まれるようになった。アメリカ西海岸から横浜までは約二週間、地中海のマルセイユから神戸までは約五週間を要する長い船旅だった。また、観光目的で訪日する外国人の日本の滞在期間はおおむね一〇日間から二週間で、東京、横浜、日光、鎌倉、京都、奈良、神戸、宮島をめぐるのが定番の観光コースだった。大都市と古都、有名な古社寺が人気を集めたほか、雲仙や箱根など自然豊かな保養地も人気があった。

日本を訪れた外国人数をみると一九二〇年代はおおむね二、三万人台で推移しており、国際観光局が発足した一九三〇年（昭和5）は三四、七五五人だった。約三千万人（二〇一九年）という近年の訪日外国人数と比べればわずかな数字といえる。だが、当時にあっては数万人の訪日外国人による観光収入は、貿易収支上きわめて大きなインパクトがあった。

すでに日本には、半官半民のジャパン・ツーリスト・ビューロー（鉄道院、一九一二年設立）があり、訪日した外国人観光客に対して旅行斡旋業務を行っていた。だが、あくまでも来日した観光客への対応が主な業務であって、受身的なものにとどまっていた。第一次世界大戦後、国際的な観光ブームの時代が到来すると、一九二七年（昭和2）には、経済審議会から田中義一内閣に対して観光事業の強化が提言され、一九二九年（昭和4）には、外国人観光客を誘致するための政府機関の設置を求める建議案が国会に提出されて賛成多数で可決された。ただ漫然と外国人観光客の来訪を待ち受けるのではなく、外国向けに観光宣伝を積極的に展開する新しい行政機関の設立を求める声が高まったのだ。さらに一九二九年からの世界恐慌の影響で日本の輸出が激減して貿易収支が悪化したため、国際観光収入による貿易収支改善への期待が一層高まり、一九三〇年（昭和5）四月、勅令によって鉄道省内に新しく国際観光局が開設されることになった。[5]

国際観光局が発足すると、鉄道大臣江木翼（1873-1932）は同局に配属された全職員約二〇名を大臣室に招き入れ、「国際貸借の改善を図ること」と「我が文化、国民性、風光を外国に紹介すること」の二点を主な使命として訓示した。[6] この言葉からもうかがえるように、国際観光局には外貨獲得のために観光宣伝を通じて外国人観光客の誘致をはかることだけでなく、日本の対外的なイメージを改善する文化宣伝という役割が発足当初から期待されていたのである。[7] 観光宣伝を通じて日本の「文化、国民性、風光」を海外に向けて発信し、日本に対する軍国主義的なイメージの修復をはかること、ひいては国際親善に貢献することが国際観光局に与えられた使命だったのであり、それは同局が観光宣伝のために制作したポスターなどのデザインワークに反映されることになった（表1）。

ジャポニスム全盛時代の記憶を呼び覚ます──《ビューティフル・ジャパン》

国際観光局は、発足初年度にあたる一九三〇年（昭和5）、鳥瞰図絵師の吉田初三郎（1884-1955）によるポスター《ビューティフル・ジャパン「駕籠に乗れる美人」》（口絵12）を発行した。ポスターの画面上部には英文で大きく「Beautiful Japan」と記されており、外国向けに発行した観光ポスターであることをはっきりと示してい

表1　国際観光局が発行した観光ポスター

年度	画題	作者	印刷形式	枚数
1930（昭和5）	駕籠に乗れる美人 （口絵12）	吉田初三郎	オフセット	9,000
1931（昭和6）	錦帯橋の桜	写真利用	単色グラビア	30,000
	金閣寺	写真利用	単色グラビア	30,000
	鎌倉大仏（図1）	写真利用	単色グラビア	30,000
	日光陽明門	写真利用	単色グラビア	30,000
	弘前城の桜	写真利用	単色グラビア	30,000
	富士山	写真利用（岡田紅陽）	単色グラビア	30,000
1932（昭和7）	道成寺（図4）	伊東深水	木版、台紙オフセット	10,000
	宮島（図3）	川瀬巴水 （台紙野口謙次郎）	木版、台紙オフセット	10,000
	富士山	穴山勝堂	木版、台紙オフセット	10,000
1934（昭和9）	神社夜景（図5）	P.I.ブラウン	オフセット	10,000
	宮島	P.I.ブラウン	オフセット	10,000
	塔と桜	佐々木猛	オフセット	10,000
	富士山	写真利用	原色版刷	5,000
	初夏の大阪城	写真利用（小石清）	原色版刷	5,000
1935（昭和10）	富士山（再版）	写真利用	原色版刷	5,000
	初夏の大阪城（再版）	写真利用（小石清）	原色版刷	5,000
	春日神社雪景色	川瀬巴水	木版	300
1936（昭和11）	序の舞（図6）	上村松園	オフセット	10,000
	塔と桜（再版）	佐々木猛	オフセット	10,000
	東亜は呼ぶ	里見宗次	オフセット	10,000
1937（昭和12）	車窓風景	里見宗次	オフセット	10,000
	春日神社と鹿	堂本印象	オフセット	30,000
	序の舞（再版）	上村松園	オフセット	10,000
1938（昭和13）	富士山（三版）	写真利用	原色版刷	5,000
1939（昭和14）	春山日輪（図7）	中村岳陵	オフセット	20,000

『観光事業十年の回顧』（国際観光局、1940年）より

る。ここに記された「ビューティフル」というのは、観光立国をめざす当時の日本にとって最大のアピールポイントと考えられていた。大正末期にエンブレム・オブ・スコットランド号が世界周遊旅行を終えた乗客に対して行った人気投票では、一三部門のうち四部門において日本は一位に選ばれている。[8]「最も美しい山」として富士山が、「最も美しい木造建築」として日光の東照宮が選ばれ、また「最も女性が美しい国」として、さらに、「最も美しい国」として日本が選ばれた。実際に日本を訪問した外国人観光客の多くが、富士山と着物姿の日本女性、そして日光東照宮などの古社寺の建物をビューティフルと評価し、美しい国として日本を記憶していたことがうかがえる。そして、日本の国際観光局もまた、そのことを念頭に置いて日本の観光イメージを意識的につくり出そうとしていたことをポスター《ビューティフル・ジャパン》は示している。

吉田初三郎はポスター《ビューティフル・ジャパン》において、花飾りのついたかんざしを何本も横並びに挿し、華やかな花柄の着物に扇子をちらした図柄の帯をしめて、竹製の駕籠に座る和装美人を前景として大きく描き、その上部には満開の桜の花を、そして遠景には富士山を描いている。日本の美しいものとして知られる「富士山」と「着物美人」と「桜」を組み合わせて画面を構成している。それに加えて、画面を全体的に淡く柔らかい色調で彩色することで、温暖で湿潤な日本の気候風土を感じさせるとともに、浮世絵の風景版画にみられるような長閑で穏やかな雰囲気を漂わせている。吉田はこのポスターで、着物姿の日本女性をあえて古風な駕籠とセットにして描くことによって、時代を江戸に設定し、欧米人が日本に対して前近代的なイメージを抱いていたジャポニスムの全盛期の記憶を呼び覚まそうとしていたことがうかがえる。

このポスターを手がけた吉田初三郎は「大正の広重」とも呼ばれたが、浮世絵師の系譜に連なる画家というわけではない。吉田は関西美術院で洋画家の鹿子木孟郎（かのこぎたけしろう）（1874-1941）に師事し、西洋的な視覚表現の修練を積み重ねた画家だった。鳥瞰図で描いた吉田の路線案内地図《京阪電車御案内》（1914）が、皇太子時代の昭和天皇に称賛されたことをきっかけにその名が知られるようになり、とりわけ、鉄道開通五〇周年記念事業として鉄道省が発行した横帳形式の『鉄道旅行案内』（鉄道省、1921）を手がけて大ヒットさせた実績があった。吉田は、大正期には日本各地の観光地に招かれて景勝地の案内図や鉄道路線図を数多く描いており、観光事業の関係者の間

では知られる存在だった。

吉田初三郎は上空から見下ろすようにして地上をながめた鳥瞰図に、地図としての要素を融合させたパノラマ風の絵地図を得意とした。遠近法に基づきながらも、消失点を二つないし三つ設定し、それらを分散して配置することで、あえて遠近法を歪曲させて立体的に地形を描き、そこに道路網図や鉄道路線図などを落とし込んだわかりやすい絵地図で人気を集めた。吉田が制作した絵地図は、遠近法を意図的に歪ませているにもかかわらず、結果的には直感的にわかりやすい地図表現となっている点に特徴がある。

だが、吉田が描いた絵地図としては、横長の画面を効果的に生かした鳥瞰図の作品が圧倒的に多く、国際観光局が発行したポスター《ビューティフル・ジャパン》のように、人物をメインに描いた縦長の作品はやや異色のものといえる。一見すると、《ビューティフル・ジャパン》には吉田ならではの遠近法を歪曲させたイリュージョンが仕組まれていないように見えるかもしれない。しかし、この作品をよく見ると、遠景の富士山を眺める視点と手前の女性を見下ろす視点とがずれており、そのために視覚が揺らぐような奇妙な感覚が生まれている。富士山を遠望する雄大な風景が描かれているにもかかわらず、実景としての感覚が希薄で、まるで写真館のなかで使われるフラットな背景画の前にモデルの女性を座らせて描いたかのような不自然な構図となっている。しかも、こうした視覚的な不整合性に加え、江戸時代を思わせる図像のなかに「Beautiful Japan」という欧文を重ねていることも虚構的な雰囲気を増幅させている。意図して虚構的につくり出したものであることをあからさまに感じさせるこのポスターは、海外向けに発行する国際観光局の観光ポスターのねらいが、幻影としてのジャポニスム・イメージを創出して海外に拡散し、ジャポニスム全盛時代の記憶を呼び覚ますことにあるということをはっきりと示すものといえるだろう。

木版画からにじみ出る江戸の面影

吉田初三郎による《ビューティフル・ジャパン》を発行した翌年の一九三一年（昭和6）、国際観光局は、一転して、白黒写真によるグラビア印刷の観光ポスターを六種発行した。富士山、日光東照宮、鎌倉大仏、金閣寺、

図2　川瀬巴水
　　《鎌倉大仏》1930年
　　渡邊版画店発行
　　江戸東京博物館蔵

図1　《Japan, Great Buddha,
　　Kamakura（鎌倉大仏）》
　　1931年
　　鉄道省発行
　　中村俊一朗氏蔵

錦帯橋、弘前城を撮影した写真に「Japan」という文字と、その撮影スポットを示す最小限の情報を欧文で添えたシンプルなポスターで、今でもよく見かけるタイプの観光ポスターの原点といえそうなものだった。だが、当時の日本の印刷会社の技術力ではポスターサイズのグラビア印刷というのは前例のない画期的な仕事であり、海外に向けて日本の観光イメージを発信するという国際観光局の事業に賛同して、共同印刷と日清印刷（現在の大日本印刷）がその印刷を請け負って実現させた。写真と活字を組み合わせた白黒グラビア印刷の観光ポスターの出現は、当時の日本における印刷技術の先端を示すものであるとともに、写真印刷による新しい視覚体験の時代の到来を告げるものでもあった。

ところが一九三一年（昭和7）、国際観光局は、印刷技術の進歩にあえて逆行するかのように大きく方向転換し、木版画による観光ポスターを発行した。国際観光局の木版画による観光ポスターを手がけた画家の一人が川瀬巴水（一八八三～一九五七）だった。浮世絵の復興をめざして新版画運動を展開する版元の渡邊庄三郎（一八八五～一九六二）のもとで一九一八年（大正7）から多色刷木版による新版画の制作に取り組みはじめた川瀬巴水は、日本各地を旅して写生を重ね、昔の面影を残す日本の風景を描いた「旅みやげ第一集」（1919-20）、「旅みやげ第二集」（1921）「東京十二題」（1919-21）など、旅情あふれる風景版画をてがけていた。国際観光局が発行した白黒グラビア印刷のポスター《Japan, Great Buddha, Kamakura（鎌倉大仏）》（図1）と川瀬巴水が制作した木版画の《鎌倉大仏》（図2）とを見

比べてみると、同じ題材を同じような位置からとらえているにもかかわらず、白黒／カラー、グラビア／木版、B2サイズ／大判サイズといった違いの効果もあって、それぞれの作品から受ける印象はかなり違う。グラビアで大きく印刷された白黒写真による鎌倉大仏は、昭和初頭の日本の現実の風景として捉えられるのに対して、一方の川瀬巴水の木版画は、やわらかく透明感のある色彩によって清澄な空気感を漂わせており、大仏の手前の着物姿の人物からは江戸の余韻のようなものが感じられる。大仏の背景の青空に浮かぶ白い雲は、大仏の前の地面におちる木の陰とあいまってうつろいゆく時間を暗示しており、昔をしのばせる日本の風景において、レトロとモダンのせめぎあいというテーマが顕在化するのは一九二三年（大正12）に東京を直撃した関東大震災以後のことになる。関東大震災は、それまで川瀬巴水が顕在化する日本各地の旅情あふれる風景を描いた川瀬巴水の作品が近代化によってやがて消えていくことを予感させる。日本各地の旅情あふれる風景を描いた川瀬巴水の作品が近代化によって

すべて焼失し、版元の渡邊版画店もまたその版木をすべて失ってしまった。近代都市へと生まれ変わりつつある東京の風景のなかに潜んでいる江戸の面影を哀惜の念を込めてせつなくも描き出しているが、そこからは近代化によって消え去りつつある日本の美しい風景のはかなさがにじみ出ている。

そもそも観光（tourism）という言葉は「旋盤、ろくろ」を意味する古代ギリシア語のトルノス（tornos）に由来する言葉であり、出発地に戻ることを前提に非日常的な体験を一時的に楽しむことを意味している。この時代の観光イメージとして求められたのも、退屈な日常からの解放と現実からの一時的な逃避であり、非日常的な体験への予感だった。実景の客観的で正確な再現力と実在感、画像サイズの大きさという点では写真に基づくグラビア印刷のポスターに分があり取り戻す東京の風景を描いた『東京二十景』（1925-30）で川瀬巴水は、近代都市として復興し活気を取り戻す東京の風景を描いた『東京二十景』そうだが、前近代的な江戸の面影をかろうじて残す風景が消え去る前に目撃し、非日常的な気分を味わいたい、という衝動に駆り立てる観光イメージとしては川瀬巴水の木版画の方に軍配が上がりそうだ。

国際観光局は、渡邊庄三郎に協力を求め、一九三二年（昭和7）、B2サイズの台紙に木版画を貼り込んだ観光ポスター三種——川瀬巴水《Japan「宮島」》、伊東深水（1898-1972）《Japan「道成寺」》、穴山勝堂（1890-

1971）《Japan「富士山」》——を発行した。時間と労力と費用がかかることを承知のうえで国際観光局が渡邊版画店で印刷した木版画による観光ポスターを発行したのは、江戸時代の浮世絵の伝統を受け継ぐ木版画そのものを海外向けの観光宣伝に使うことで、ジャポニスム全盛時代の記憶を呼び覚まそうとしていたことをはっきりと示すものといえる。

図4　伊東深水
《Japan「道成寺」》1932年
鉄道省発行
中村俊一朗氏蔵

図3　川瀬巴水
（台紙：野口謙次郎）
《Japan「宮島」》1932年
鉄道省発行
渡邊木版美術画舗蔵

美しい手仕事の国としての日本

一九三二年（昭和7）に国際観光局が発行した三種の木版画ポスターのうち川瀬巴水による《Japan「宮島》は、日本画家の野口謙次郎（1898-1947）によって描かれた海岸風景をオフセットで印刷したB2サイズの用紙を台紙とし、その空の部分に雪景色の宮島を描いた木版画を貼り込んだものだった（図3）。オフセットで印刷された海岸の常緑の松の木と、木版で摺られた赤い厳島神社の社殿に積もった白雪は鮮明に対比をなし、雪景色はやがてはかなくも消え去っていくことになるであろう古き良き日本の風景の行く末を暗示しているかのようだ。

このポスターに貼り込まれた川瀬巴水の木版画は、大判サイズの和紙に別摺りしたもので、その下の方の余白には、「"The Miyajima Shrine in Snow." Artist-Kawase Hasui. Wood-cut Printing by S. Watanabe, in Tokyo.」と英文で明記されており、渡邊庄三郎の渡

邊版画店で摺られた木版画であることを示している。同年国際観光局が発行した伊東深水による《Japan「道成寺」》（図4）についても、背景をなす紅白幕と釣鐘を描いた部分をオフセットで印刷し、その上に別摺りした清姫の木版画を縦に二枚つないで貼り込んだものとなっており、同様に渡邊版画店で摺られたものだった。

国際観光局が発行する観光ポスターは、ニューヨークやロンドンにある国際観光局の在外事務所を通じて、欧米の鉄道会社や船会社や旅行会社、駅や港やホテルや新聞社などに向けて一方的に送付する広報用のものだった。発行枚数が一万枚にもなる大量印刷のポスターで、しかも無償で配布するものであるにもかかわらず、渡邊版画店において印刷された本格的な手摺りの木版画をわざわざ貼り込んでいることに驚かされる。

何枚もの版木を整え、手作業で摺りを重ねて完成にいたる多色刷木版は、大量に発行するポスターには明らかに不向きで、一万枚発行する無償配布の観光ポスターに木版画を使うという国際観光局の企画は無謀ともいえるものだった。この川瀬巴水の《Japan「宮島」》では、墨の版木、かげの部分の灰色の版木、木の葉の緑色の部分の版木、陰の濃い灰色の部分の版木、鳥居と社殿の赤色の部分の版木、海の青色の部分の版木、海の群青色の部分の版木、空の灰色の部分の版木、山並みの沈んだ青色の部分の版木の計九枚の版木を用意して摺っていることが判明している。[10]

川瀬巴水の風景版画の場合は、色を微妙に変えながら摺りを重ねることで深みのある画面をつくるため、三五枚程度の版木を用意して摺るのが普通だったとされるから、版木九枚で印刷した《Japan「宮島」》は巴水の作品としてはかなり少ない数の版木で印刷されたものといえる。[11]だが、版木の数が九枚だったとしても、彫師が色ごとに版木をあつらえ、摺師が版木ごとに色を摺り重ねることになるため、一万枚摺り上げるための作業量は膨大になる。版木そのものは千枚、二千枚程度の印刷が可能なくらいの耐久力を持っているそうだが、摺りのクオリティーを維持するため、通常では初摺りで百枚から二百枚というのが木版画の常識的な発行枚数であり、一万枚という国際観光局からの注文は桁外れだった。[12]にもかかわらず、渡邊庄三郎は海外向けの日本の観光宣伝のために木版画を使うという国際観光局の意向に賛同し、それぞれの版木を三セット分用意するなどして体制を整えて大量注文に対応した。採算を度外視した国家事業だったからこそ実現した贅沢な観光ポスターといえるだろう。

もとより渡邊庄三郎が大正時代中頃に浮世絵の復興をめざして新版画運動に取り組んだ背景には、西欧から輸入された写真製版技術の普及によって江戸時代の日本で高度な発達を遂げた多色刷木版の印刷技術が衰退してしまうことに対する危機意識があった。すばやく大量に印刷することが要求される報道という面においても、また、リアリティが求められる記録という面においても、写真製版による印刷技術が優勢となり、一般的な印刷分野においても多色刷木版の技術が生かされる場面はとても少なくなっていた。多色刷木版の印刷技術の伝承が危惧されるなか、渡邊はむしろ浮世絵を成立させた絵師、彫師、摺師の分業体制による版元システムに回帰し、美しい木版印刷というものを追究することで、伝統的な木版印刷の生き残りの道を切り拓こうと模索していた。しかし、その美しい木版画は前近代的で非合理的ともいえるような職人の手仕事を支えとして成立しており、印刷技術の近代化によっていずれその技術の継承が途絶えてしまうことは誰の目にも明らかだった。そのため渡邊が無謀ともいえる国際観光局の木版画のポスターの企画に協力したのは、西洋の近代的な印刷技術に対抗して、日本の多色刷木版の美しさを海外にアピールし、日本の木版画の可能性とその市場を海外に広げたいという気概があったからなのかもしれない。

ジャポニスムの流行期はすでに過ぎ去っていたが、一九三〇年代の欧米においては、浮世絵の伝統技術を受け継ぐ日本の近代の木版画に対する関心と評価が高まっていた。一九三〇年（昭和5）三月、アメリカのオハイオ州トレド美術館では、版画家吉田博（1876-1950）のコーディネートによって日本の新版画を集めた大規模な近代日本版画展（Modern Japanese Prints）が開催され、吉田博のほか、橋口五葉（ごよう）（1881-1921）、伊東深水、川瀬巴水ら一〇人の木版画作品三四二点が出品され、販売も行われて人気を博した。また、イギリスの美術コレクター向けの雑誌『アポロ（Apollo）』では一九二九年（昭和4）と三〇年（昭和5）にあいついで川瀬巴水と小林清親（1847-1915）が紹介され、三〇年七月には山中商会ロンドン支店で小林清親、橋口五葉、伊東深水、川瀬巴水らによる近代の木版画の展示販売会が開催されて人気を集めた。一九三〇年代初頭には、江戸時代の浮世絵の技術を復興させた日本の新版画に対しても欧米の美術市場は高い関心を向けるようになっていたのである。

当時のこうした状況を考えると、国際観光局が渡邊庄三郎に協力を要請し、川瀬巴水や伊東深水らの木版画を

145

貼り込んだポスターを企画したのは、その頃アメリカやイギリスで日本の新版画に対する人気が高まっていたことを意識してのことでもあった可能性が高い。木版画を取り入れた国際観光局の観光ポスターは、版元の手配のもとで絵師と彫師と摺師の三者が密接に協力することで成立する浮世絵の制作システムと、熟練した職人の手仕事に支えられた前近代的な印刷技術が、いまだ日本において受け継がれ生き残っていることを、しかもそこから見事に美しい印刷物が生みだされていることを示していた。それは美しい印刷を実現するためには、非効率的で手間ひまのかかる煩雑な手作業をものともしないひたむきな日本人の職人精神を示すものであり、かつてのジャポニスムの流行期に欧米の人々を熱狂させた浮世絵の復興をめざして新版画運動を展開する渡邊のもとで生み出される木版画は、その図像イメージにおいても、また、技術と色調においてもノスタルジックな雰囲気を漂わせており、ジャポニスムの記憶を呼び覚まそうとする国際観光局の観光宣伝の素材としてもふさわしいものといえる。

新版画とジャポニスム・イメージ

渡邊庄三郎が浮世絵に関わるようになったのは小林文七商店の横浜支店で修業していた一九〇〇年代初頭にさかのぼる。当時の日本において浮世絵を扱う最も有力な美術商のひとつだった同店は、一八九九年（明治32）に来日したアメリカ人版画家ヘレン・ハイド（1868-1919）や、一九〇三年（明治36）に来日したアメリカ人画家アーサー・ウェズリー・ダウ（1857-1922）の木版画の制作に協力していたので、渡邊は修業時代から、外国人のまなざしを意識しながら浮世絵再生の可能性を探っていた可能性が高い。(15)

その後、独立して東京に渡邊版画店（一九〇九年）を構えて江戸時代の浮世絵版画の復刻に取り組んでいた渡邊は、一九一五年（大正4）、日本に滞在していたオーストリア人画家フリッツ・カペラリ（1884-1950）の木版画の制作に協力した。日本の木版技術を高く評価し、版画職人の協力を仰ぎながら作品制作に取り組むカペラリとの協働を通じて、日本の多色刷木版の伝統技術をいかした新作版画の可能性に確かな手ごたえを得た渡邊は、

橋口五葉や伊東深水を絵師として起用し、絵師、彫師、摺師の三者の密接な協力体制による版元制度を復活させて新版画運動を展開しはじめた。

もっとも、日本在住の外国人浮世絵師によって制作された新版画についても西洋人による真正のジャポニスムにあたるにしても、ジャポニスムの主体は本来的には欧米側にあるはずのものであるため、日本人版画家の川瀬巴水らが制作した新版画をジャポニスム作品として仕分けするには無理があるだろう。だが、渡邊版画店には外国人浮世絵師も深く関わっていたから、同店はポスト・ジャポニスム時代におけるジャポニスムの生産拠点のひとつにほかならず、同店を経営していた渡邊庄三郎については、ジャポニスムの担い手である外国人浮世絵師の代理人（エージェント）といえるだろう。しかも、一九三〇年代前半、国際観光局が外国人観光客を誘致することをめざして発行した木版画の観光ポスターの場合は、日本人が制作したものとはいえ、当初から欧米を着地点として見据え、欧米人が日本に対して期待するイメージを代弁するようにして日本側がつくり出したものだった。そのため、渡邊版画店の協力のもとに国際観光局が発行した浮世絵を思わせる木版画による観光ポスターとは、いわば代理人となって、外国人観光客のまなざしにこたえるためにつくり出した新しいタイプのジャポニスムといえなくもないように思われる。

なお、国際観光局が発行した観光ポスターのなかには、外国人浮世絵師による真正のジャポニスムといえる観光ポスターがある。国際観光局は一九三四年（昭和9）、日本で生活しながら渡邊庄三郎のもとで木版画の制作に取り組んでいたオランダ出身のピーター・アーヴィン・ブラウン（1903-?）によるポスターを二種発行した。夜の月明かりに照らされる神社の鳥居と石灯籠を描いた《Japan「神社夜景」》（図5）と、海のなかから立ち上がる厳島神社の赤い鳥居と鹿を描いた《Japan「宮島」》で、いずれ

図5　ピーター・アーヴィン・ブラウン
《Japan「神社夜景」》1934年
鉄道省発行　中村俊一朗氏蔵

もオフセットで印刷したものである。ブラウンによる二種のポスターは、印刷方式についてはオフセットによるものだったが、細部を省略して単純化し平面的に色面を分割するなど木版画調の描法を取り入れ、しかもその色面を落ち着いた淡い色調で描き出すなど、図像の表現手法そのものが感覚的に日本らしさを感じさせるジャポニスム調のポスターになっている。オランダの美術学校を出たあと、ロンドンでデザイン会社を設立して鉄道関係のポスターを手がけていたブラウンは、浮世絵に魅了され、一九三〇年代初頭に来日して渡邊版画店で木版画を制作していた外国人浮世絵師のひとりだった。

なお、国際観光局は、一九三五年（昭和10）には川瀬巴水による《春日神社雪景色》を発行している。一万枚ないし二万枚という通常の国際観光局のポスターの発行枚数に比べると、この《春日神社雪景色》については発行枚数が三百枚と極端に少なく、しかも使用した版木の枚数は一八枚と比較的多いため《春日神社雪景色》については無償配布の広報用ポスターとは別格の特別な記念品として制作したものだった可能性が高い。そして、この作品を最後に渡邊庄三郎の協力のもとに実現した手摺りの木版画を使った観光ポスターの発行という国際観光局の反時代的で贅沢な観光ポスターの発行という企画は終了となった。その後、同局の観光ポスターの方向性は大きく変わっていくことになる。

まなざしの転換――変異するジャポニスム・イメージ

一九三〇年代後半になると、国際観光局は、欧米人のオリエンタリズム意識に同調するかのような江戸の面影を漂わせる前近代的なジャポニスム・イメージから脱却し、日本人の精神性や温和な風土を感じさせる日本画を複製した新しいタイプの観光ポスターを発行するようになる。

国際観光局が一九三六年（昭和11）に発行した観光ポスターは、日本画家の上村松園（しょうえん）（1875-1949）が文展に出品し政府買い上げとなった作品《序の舞》をそのままオフセットでカラー印刷したものだった（図6）。手に扇子をもつ着物姿の若い日本女性の立ち姿を描いた作品だが、これを観光ポスターとしてながめる外国人の目には宴席で踊りを披露するあでやかな芸者の姿を描いた美人画に見えたかもしれない。だが「序の舞」とは能楽の

印刷することで、日本人の品格を対外的に示そうとしたのだろう。

その翌年の一九三七年（昭和12）、国際観光局はパリでグラフィックデザイナーとして活躍していた里見宗次（1904-96）によるポスター《Japan「車窓風景」》を発行した。そこに風景として描かれたのは観光名所として特定できるような場所ではなく、汽車の車窓を流れる日本のどこかの景色であり、緑豊かな山なみと青い海に囲まれた自然豊かな日本の風土を表わしていた。

国際観光局による最後の観光ポスターとなったのは一九三九年（昭和14）に発行した日本画家の中村岳陵（1890-1969）の《Japan「春山日輪」》（図7）だった。このポスターには日本のどこにでもありそうななだらかな山なみと、春の薄曇りの空に浮かぶ大きな日輪が柔らかい茫洋とした調子で描かれている。温和な気候風土を感じさせる風景は日本らしい図像といえなくはないが、観光名所を描いているわけではなく、旅行イメージを描いているわけでもないため、「JAPAN」という表示はあるものの、観光宣伝のためのポスターとしての要件を十分に満たしていない。そのため、誰に向けて、何を意図して発行したのかよくわからない不可解な観光ポスターとなっている。ジャポニスム・イメージから脱却して方向転換を図ったものの、外国向けにどのようなかたちで日本らしさを視覚化して観光ポスターとして提示すればいいのか、日本の新しい観光イメージを模索する国際観光局の様子がうかがえる。

図6　上村松園
　　　《序の舞》1936年
　　　鉄道省発行　中村俊一朗氏蔵

静かでゆったりとした優美な舞を意味しており、この作品は能楽に真摯に取り組む若い女性のひたむきな姿を描いたものであって、外国人観光客のまなざしを想定して描かれた女性像ではない。女流画家として上村松園がこの作品で描き出そうとしたのは、卑俗なところのない、清澄な感じのする香り高い珠玉のような女性の姿だったというから、おそらく国際観光局は気高い日本女性の立ち姿を描いた日本画をポスターとして

図7　中村岳陵
《Japan「春山日輪」》1939年
鉄道省発行　中村俊一朗氏蔵

振り返ってみれば、国際観光局がこのポスターを発行する二年前の一九三七年（昭和12）には日中戦争が勃発し、翌三八年（昭和13）には国家総動員法が施行されて、日本の内地においても戦争ムードが濃厚になっていた。さらに、一九四〇年（昭和15）に計画されていた東京でのオリンピックと万国博覧会についても一九三八年の夏には中止が決定されていた。こうした時代状況からすると、中村岳陵のポスター《Japan「春山日輪」》を発行した一九三九年

（昭和14）において、すでに国際観光局は、外国人観光客の誘致という活動目的を実質的にはほぼ失っていたと見られる。日本画を転用した観光ポスターらしからぬポスターの出現は、戦前期の日本の観光キャンペーンの終局を反映しているといえるだろう。

結

本章では、一九三〇年（昭和5）に発足し、太平洋戦争の勃発によって一九四二年（昭和17）に活動を停止するまで、約一三年間にわたって観光宣伝事業に取り組んでいた国際観光局が発行した観光ポスターを取り上げ、一九三〇年代の日本人による日本らしさの視覚化、日本人がつくり出した観光ポスターにおけるジャポニスム・イメージとその変容についてながめてきた。

国際観光局が展開した一九三〇年代の日本の「観光立国」プロジェクトについては、まず、外貨獲得による貿易収支の改善という大きな使命があった。一九三〇年代の国際的な観光ブームに円安効果も加わって、日中戦争勃発の前年にあたる一九三六年（昭和11）には訪日外国人数は年間四二、五六八人（このうち、商用や公務目的を除く観光目的の入国者数は一七、八九六人）となってその消費額は一億円を突破した。当時の日本の貿易収支において一億円という外貨収入はきわめて大きく、同年の貿易額でみると、綿織物（四億八三〇〇万円）、生糸（三億九

二〇〇万円）、人絹織物（一億四九〇〇万円）に次ぐ第四位の外貨獲得高を観光収入が占めた。こうしてみると、国際観光局の使命の一つである外貨獲得については大きな成果を上げたといえそうだ。

その一方で、国際観光局には観光宣伝を通じて日本の「文化、国民性、風光」を外国に向けて拡散し、日本に対するイメージを改善して国際親善に貢献する平和工作としての使命もあった。国際観光局は外国人観光客を誘致するための観光宣伝において、あたかもジャポニスム全盛時代の記憶をよみがえらせようとするかのように、浮世絵のイメージを再生するなどして、日本らしさを視覚化してジャポニスム・イメージを新しくつくり出し、海外に向けて発信していた。そこには異国趣味的で前近代的なものを期待する欧米人のオリエンタリズム的なまなざしに迎合し、外国人観光客を誘致するという思惑だけでなく、文化宣伝工作として、軍国主義化した日本の実像をカモフラージュして平和的な日本というイメージを拡散するというねらいもあった。

もとよりジャポニスムとは海外における日本の美術や工芸、音楽や文学などの受容現象を意味する言葉であり、一九三〇年代に国際観光局が観光宣伝を目的として作り出したジャポニスム・イメージをジャポニスムのひとつのタイプとして捉えるのは、本来的にはおかしいということになるのかもしれない。しかしながら、一九三〇年代に国際観光局が観光宣伝を目的として作り出したジャポニスム・イメージについては、日本人がいわば代理人となって欧米人のまなざしを意識しながら江戸の面影を再生し、日本らしさを視覚化したものにほかならず、ポスト・ジャポニスム時代が生み出した新しいタイプのジャポニスムといえるのではないだろうか。

（1）宮崎克己『ジャポニスム――流行としての「日本」』（講談社、二〇一八年、二六一頁）。

（2）同右書、二五九頁。

（3）『昭和十一（一九三六）年度入国外人統計』（国際観光局、一九四〇年）。

（4）『観光事業十年の回顧』（国際観光局、一九四〇年、四頁）。

（5）同右書。

（6）同右書、八頁。

（7）『観光事業を語る』（国際観光局、一九三四年、一頁）。

151

（8） 日本交通公社（編）『日本交通公社七十年史』（日本交通公社、一九八二年、三〇頁）。

（9） 清水久男『川瀬巴水作品集〔増補改訂版〕』（東京美術、二〇一九年、五八頁）。

（10） 『美しき日本――大正昭和の旅展』（江戸東京博物館、二〇〇五年、六四〜六五頁）。

（11） 渡邊庄三郎述「新版画の内容：質問…解答」（井上和雄編『浮世絵師伝』渡邊版画店、一九三一年、二六三頁）。

（12） 同右書、二六三〜二六四頁。

（13） 高木凛『最後の版元――浮世絵再興を夢見た男・渡邊庄三郎』（講談社、二〇一三年、一六一頁）。

（14） 小山周子「新版画と東京、世界へ」『國華』第一五〇一号（二〇二〇年一月、四一頁）。

（15） 西山純子「渡邊庄三郎の新版画――その着手の前後をめぐって」『國華』第一五〇一号（二〇二〇年一月、二八頁）。

（16） 『アジアへの眼――外国人の浮世絵師たち』展図録（横浜美術館、一九九六年、一三〇頁）。

（17） 国際観光局、前掲註（4）。

（18） 日本交通公社、前掲註（8）四九頁。

図版出典

図1、4〜7：『ようこそ日本へ――1920‐1930年代のツーリズムとデザイン』東京国立近代美術館、二〇一六年

図2：『川瀬巴水作品集』東京美術、二〇一九年

図3：『美しき日本――大正昭和の旅展』江戸東京博物館、二〇〇五年

〔追記〕　なお、旧漢字、旧かなづかいについては原則として現代表記にあらためた。

第7章 ジャポニスムから「日本主義」へ
——野口米次郎の浮世絵論と浮世絵詩を中心に

中地　幸

はじめに

　欧米社会がジャポニスム・ブームに沸いた一九世紀半ばから二〇世紀初頭は、日本が欧米列強に追いつこうと貪欲に西洋文明を取り入れた期間であった。明治政府は外国人を教員として雇うのみならず、欧米に官費留学生を送り、西洋知識の吸収により日本の近代化を促進しようとした。一方で、一八八二年から一九一〇年の間に、アメリカに渡航した労働者と私費留学生の数はおよそ二〇万人と言われる。官費留学生という特権的なエリート層とは別に、衣錦還郷の夢を持った労働者や立身出世の野心に満ちた若者がアメリカ西海岸に押し寄せた。その一人が、後に国際詩人として知られるようになるヨネ・ノグチこと野口米次郎（1875-1947）である。

　現在の愛知県津島市に生まれた野口は一八九三年に単身で渡米した。渡米前からアメリカ人作家ワシントン・アーヴィング（1783-1859）の『スケッチブック』（The Sketch Book of Geoffrey Crayon, Gent., 1819）やイギリスの詩人トーマス・グレイ（1716-1771）やアイルランドの詩人オリヴァー・ゴールドスミス（1728-74）の作品を読んでいた野口は、渡米当初から文学で名を成すことを決めていたようである。カリフォルニア州・オークランドに住む詩人ウォーキン・ミラー（1837-1913）の知遇を得て、アメリカで詩集を発表するようになる野口は、次第に欧米のジャポニスム・ブームを意識するようになる。

　本章では野口がジャポニスムをどのように捉え、その現象にどのような影響を与えたのかについて考察していきたい。結論から先に言えば、野口はアメリカに滞在当初は、欧米視点のジャポニスムに、どちらかといえば、反感を持っていた。しかし、次第にジャポニスムは、自らの作品

を英語圏で出版するための戦略になるということを意識し始め、また一九〇二年から一九〇三年のロンドン滞在期間に、日本美術が欧米の美術批評家に研究され、芸術家によって昇華されていく様に触れ、ジャポニスムを高く評価していくようになる。日本に帰国した野口は浮世絵研究を始め、その後の人生を通して、浮世絵研究と詩は、野口の文筆活動の中で重要な二つの軸となっていくのである。

しかしながら、ジャポニスムの終焉とともに英語圏での出版も難しくなり、また一九一九年から一九二〇年にかけてのアメリカ訪問では、野口は物質主義的なアメリカ社会に失望していく。その頃から、日本への帰心は日本となり、第二次世界大戦期になると戦争詩を書くようにもなる。本章では、日本人の欧米のジャポニスムへのレスポンスの一例を、一九世紀末から第二次大戦までの時期をバイリンガル詩人として西洋と東洋の狭間に生きた野口米次郎の作品を通して検討していく。

『日本少女の米国日記』（1902）の成立

一九〇二年に、野口は、ニューヨークで知り合ったレオニー・ギルモア（1873-1933）――後に野口との間に彫刻家イサム・ノグチ（1904-1988）を生む――の協力を得ながら、『日本少女の米国日記』（The American Diary of a Japanese Girl）という日本人女性を主人公にした日記形式の小説を出版している（口絵10）。この執筆動機として、野口には欧米のジャポニスムを逆手に取ろうという意図があったようである。一八九九年の二月に野口は、彼が「ダッド」と呼んで同性愛的親交を深めていた作家チャールズ・ウォーレン・スタダード（1843-1909）の家で出会った女性ジャーナリスト、ブランチ・パーティングトン（1866-1951）に自分の日記を日本少女の日記へと書き代え、それを本として出版しようとする構想を相談している。その段階において、野口は主人公の名前を「お蝶さん」としようと考えていた。[3]　野口は一八九八年一月にアメリカの文芸誌『センチュリー』（The Century）に掲載されたジョン・ルーサー・ロング（1861-1927）の中編小説『蝶々夫人』（Madame Butterfly）を読んでおり、このテーマにおいては自分のほうが優れた作品を出版できると考えていたようである。[4]

当時、中国系カナダ人作家ウィニーフレッド・イートン（1875-1954）はオノト・ワタンナというペンネームで

日本人と偽って、「ジャパニーズ・ロマンス」と呼ばれる小説を女性読者向きに発表していた。ジャポニスムは文芸の領域にも浸透し始めており、野口はこの動向にいち早く反応したといえる。自分の英語力だけでは作品を完成させられなかった野口は、パーティングトンに手直しを頼んだが、なかなか思うように進まなかった。その年の九月に野口は、「なんで直すだけにそんなに時間がかかるんだい？　どんなに僕がそれが出版されることを望んでいるか！　やり始めてどれだけ日にちが経っているか、わかっているかい」とパーティングトンに八つ当たりをする始末であり、実際出版にはギルモアまでをも巻き込んで、構想から三年以上かかった。しかし実際のところ、オノト・ワタンナの『日本の夜鳴鶯』（A Japanese Nightingale）が前年一九〇一年にハーパー・アンド・ブラザーズから出版され大ヒットとなったのは野口にとっては好都合であったに違いない。

『日本少女の米国日記』は、ジャポニスムへの野口のレスポンスとして重要である。この作品の装丁には佐賀県出身でアメリカに滞在していた画家のゲンジロー・イェト（本名　片岡源次郎、1867-1924）が関わった。イェトはワタンナのジャパニーズ・ロマンスや小泉八雲という名前で日本人に帰化した作家ラフカディオ・ハーン（1850-1904）の作品の装丁も手掛けた画家で、この表紙絵は、読者をロマンチックでエキゾチックな日本へと誘うかのように見える。しかし日記体の物語は風刺的なトーンが強く、明らかに流行中のジャパニーズ・ロマンスのパロディ小説であり、その作品の中で野口は『蝶々夫人』について辛辣な批判を展開している。主人公の朝顔嬢は、英語のLとRの区別が日本人は苦手であると言いながら、『蝶々夫人』の作者ロング（Long）をあえて「勘違い氏」（Mr. Wrong）と呼ぶ。彼女は、ロングの日本描写のおかしさを堂々と批判し、「あの作家は、殴り書きするくらいなら、通りの掃き掃除でもすればいいわ」と言い捨てる。活動的で主張の強い朝顔嬢は、西洋人の描く弱々しい日本人女性（ロングの蝶々さんの場合は知能も低い）からは全く逸脱しており、野口は明らかにアメリカ文芸界のジャポニスム・ブームを批判するために、この作品を出版したのである。この時点において野口のジャポニスムへの認識はネガティブな評価であった。しかし、その認識に変化が出てくるのが、ロンドン滞在においてである。

英国ジャポニスムと『東海より』（1903）

野口の長女一三三（ひふみ）の夫であり美術評論家でもあった外山卯三郎（1903-80）が「ヨネ・ノグチの浮世絵論」に
おいて述べるように、野口の日本美術への関心が生まれた最初のきっかけは一九〇二年から一九〇三年にかけて
のロンドン滞在にあったといえる。野口自身、大英帝国博物館東洋部門の学芸員であったローレンス・ビニヨン
（1869-1943）に連れられて、木版画家であり詩人であるスタージ・ムーア（1870-1944）宅を訪れた時に初めてそ
こで北斎の富士の版画を見たことを次のように語ってる。

私は燃え立つた火の前に立つてゐた二人の女の頭の間から、覗いてゐる一枚の絵に注意した。それが北斎の
『凱風快晴』であった。……その岱赭色（たいしゃ）の富嶽の雄姿が部屋に集まつた澤山の西洋人を睥睨（へいげい）してゐるが如く見
えた。その頃、私は恥しながら何の智識ももつてゐなかった。私はムーアの質問に対して、満
足な返答を與へることが出来なかった。実際、この絵さへ見たのが始めてであつた私に北斎芸術の知識など
ある筈（はず）がなかった。私は一代の恥辱を感じてその晩おそく私の下宿屋に帰つた。

野口はこの後、ムーア宅で見た《凱風快晴》の富士が忘れられず、富士山の詩を書き上げたと述べている。この
詩はロンドンで出版した詩集『東海より』（From the Eastern Sea, 1903）の巻頭を飾った詩で、野口は「わたしは
この本を富士山の霊に捧げる」と書いたあとに、「フジヤマ！」と富士山に呼びかけながら、富士山の霊性を讚
えている。「ノグチが訴えたかったのは、ただ単に美しい日本の象徴としての富士山ではなく、自然までもがひ
れ伏し、仰ぎ見、万人が畏怖を覚える存在としての富士山を体現する日本人精神である」と米文学者羽田美也子が
述べるとおり、野口の富士山礼賛には野口の精神主義が見え隠れする。

野口は日本にいた時に浮世絵を知らないわけではなかったが、それは彼がアメリカに渡るトランクの底に隠し
持った鳥居清長（とりいきよなが）（1752-1815）の春画であり、男子が志をたててアメリカに入るというのに、女のことに心を奪わ
れているとはと自らを恥じてアメリカ到着前に船の甲板から月夜の太平洋に投げ捨てたと後に語ったほどのもの
に過ぎなかった。また後に野口は、最初の詩集である『明界と幽界』（Seen and Unseen, 1896）を出版するにあ
たって友人であり詩人であるジレット・バージェス（1866-1951）が表紙の図案に『光琳百図』を持ってきたが、

図1　ヨネ・ノグチ
『東海より』表紙　1903年
カリフォルニア大学図書館蔵

図2　ヨネ・ノグチ
『東海より』内表紙
カリフォルニア大学図書館蔵

当時尾形光琳（1658-1716）については何も知らなかったと述べ、光琳の素晴らしさを教えてくれたのはバージェスであったと語っている。[13]　美術史家玉蟲敏子によれば、『光琳百図』は当時国内外で需要が高く、一八八七年（明治20）以降は複製本も出版されるようになったというが、挿絵画家でもあったバージェスは複製本を手に入れていたのであろう。アメリカ滞在時の野口の作品からは日本美術に関する言及が一つもないところを見ると、野口自身の日本美術への関心は薄かったと思われる。しかし自分よりも深い日本美術への知識を持つロンドンの芸術家たちの間にあって、欧米人の日本美術研究の深さに野口は気がつくのである。同時に浮世絵が、自分にとって英米の文壇への参入を可能にする鍵となるかもしれない領域であることを認識していく。

こうして野口は、ロンドンでパンフレットとして印刷した詩集『東海より』[14]（From the Eastern Sea）の第二版をユニコーン社から出版するにあたり、「北斎の富士」（"Dedication to the Spirits of Fuji Mountain"）を巻頭に付け加えた。野口はこの詩集により確固たる地位を確立したわけだが、この詩集が前二作の詩集と違う点は、ジャポニスム・ブームを意識したものとなっている点である。詩集には「お蝶さん」（"O Cho San"）、「お花さん」（"O Hana San"）、「お春」（"O Haru"）、「つね」（"Tsune"）といった日本人女性の名前をタイトルに入れた詩や「そよ風へ」（"Address to a Soyokaze"）、「夫婦」（"The Myoto"）、「ほめことば」（"Homekotoba"）といった日本語を組み込んだ詩などが収められており、作者が日本人であることが強調された詩集となっている。表紙のデザインは野口

のロンドンでの親しい友人でもあった画家の牧野義雄（1870-1956）によるもので、野口家の家紋を入れた帆掛け船が向かってくる姿を描いている（図1）。帆掛け船は、歌川広重（1797-1858）の《東海道五十三次》では、品川宿、神奈川宿、由比宿、興津宿、江尻宿、舞阪宿、新居宿、白須賀宿、桑名宿（東京から三重までの間の区域）に頻出するモチーフで、『東海より』の表紙の船が直線的に並ぶ様子は品川宿や神奈川宿の浮世絵を思い起こせるものである。内表紙も牧野義雄によるもので、こちらも富士山や寺、牛にまたがって川を渡る着物の人物が描かれた東洋的なものとなっている（図2）。明らかに野口は、イギリスのジャポニスム・ブームにのったのである。

「歌麿」（1912）と西洋への抵抗

一九〇四年に帰国した野口は、浮世絵についての勉強を始め、一九一〇年代には英文での浮世絵論を英国の雑誌や『ジャパン・ウィークリー・メイル』（*The Japan Weekly Mail*）に発表していく。一九一二年の英国雑誌『リズム』（*Rhythm*）一一月号に掲載された随筆「歌麿」（"Utamaro"）は野口の英国文壇への参入の意気込みを示すものとなっていると言えるだろう。この記事は、「僕は、魂のない、あるいは千の魂を持った歌麿の女性たちに向かい合う時、珍しい薔薇の優しく豊かで情熱的な香りを感じる」と陶酔的なトーンで始まるが、途中に詩が挿入されており、随筆と詩が合体した新しい文芸形式をとっている。詩のほうはすでに単独で一九〇九年に出版された『巡礼』（*The Pilgrimage*）に発表したものだった。野口は、喜多川歌麿（?-1806）の描く女性には、ラファエル前派の画家ダンテ・ガブリエル・ロセッティ（1828-1882）の《レディ・リリス》（1873）に匹敵するものがあると英国の絵画をあえて使って説明する。また野口は、歌麿の浮世絵には日本文化の中では明確に分かたれることのない「官能性」と「精神性」が混在して表現されていると述べる。詩は次のようなものとなっている。

それを線の美だといふのは余りに平凡、
だが線は古くて、霊化して香気となつて、
（その香気こそ生死を飛翔して永久の霊となった香気だ。）

夢の手細工、糸遊のやうに
自由に浮動して居る……

歌麿の美人は流れる微風の美しさであらう。
その線には恋愛の息吹が通つて居り、
私の心を包み、遂に幸な捕虜にして仕舞ふ。

官能的だつて……人にはさう見えるかも知れない、
だが、この官能的な女が神聖な恋愛の言葉となつてゐる。

今日私は、静かな夕方の薄暗いなかでその女に対してゐる。
その女が今にも霧散して仕舞ひさうな気がしてならない。[18]

線で書かれた二次元の歌麿美人が香気となり、風となり、孤独な詩人を包んでいく一瞬を描きだそうした詩で
あるが、ここには日本の歴史性や文化的特色が、意図的に欠落している点も見逃せない。随筆部分において野口
は以下のように付け加える。「歌麿の美人は能無しだと言う人がいるかもしれないが、そうではない。個人や個
性の犠牲は、普遍的な美と愛の偉大なる霊に女たちを加えるのだ……」。[19]野口が使う、愛や美や霊性といった言
葉は西欧キリスト教文化を担った言葉であり、歌麿を論じるのに適切な用語とは思えないが、野口はあえてこの
ような特性を歌麿の浮世絵に与え、その「精神性」を強調している。　思想家エドワード・サイード（1935-2003）
は、ポストコロニアル理論の名著『オリエンタリズム』（Orientalism, 1978）において、オリエントは、西洋の合
理性や優越性を際立たせるために異化され、ロマン主義のヴェールに包まれながら非合理的で官能的なトポスと
して位置づけられてきたことを論じているが、[20]まさしくこの西洋的思想洋式としての「オリエンタリズム」を野
口はすでに肌身で感じ取っていたように思われる。　野口は、日本を女性化し、悦楽や性的快楽を許容する異端な
国として見る西洋の視点に対して抵抗するため、あえて歌麿美人が西洋的な意味での霊性や精神性を備えている
と強調したと考えられるのである。　欧米の浮世絵ブームを盾にとって、英語で浮世絵論を発表する野口の意図は、
日本を理想化しながらも低く見る西洋への抵抗であったということができる。

159

なお「歌麿の美人」の初出となる詩集『巡礼』にも「およしさん」（"O Yoshi San"）、「おあきさん」（"O Aki San"）、「おえんさん」（"O Yen San"）といった日本人女性の名前をタイトルにした詩の他、「京都」（"Kyoto"）、「円覚寺にて――月の夜」（"By the Engakuji Temple"）や「鎌倉の由比ガ浜にて」（"At the Yuigahama Shore by Kamakura"）、「平家の詩人」（"The Heike Singer"）、「日本を超えて」（"In Japan Beyond"）、「七月の日本」（"Japan in July"）といった日本の情景をうたった詩が多く収められている。また「ホック」（発句）と彼自身が呼ぶ三行の英語短詩が多くを入れられており、『巡礼』にも明らかに欧米のジャポニスムを意識した野口の戦略があるといえる。

『広重』（1921）と日本人としての自覚

野口は一九一〇年代より精力的に英文での浮世絵論を出版していく。『日本美術の精神』（The Spirit of Japanese Art, 1915）、『広重』（Hiroshige, 1921）、「光琳」（Korin, 1922）、「歌麿」（Utamaro, 1925）、「北斎」（Hokusai, 1925）はどれも英米で出版したもので、当時の日本人の業績としては、目を見張るものがある。この中では一九二一年にニューヨークのオリエンタリアから出版した『広重』は最も力が入った作品の一つであるといえるだろう。この作品は、アーサー・デイヴィソン・フィッケ（1883–1945）に捧げられている。アイオワ出身の詩人フィッケは日本芸術の愛好家で『日本人浮世絵師一二人』（Twelve Japanese Painters, 1913）という浮世絵に触発された詩集や『浮世絵についての雑談』（Chats on the Japanese Prints, 1915）を出版した人物である。野口はフィッケの浮世絵の知識には一目おいていたようである。フィッケと野口の出会いは、一九一七年四月八日の『読売新聞』の野口執筆の記事によると、一九〇四年に遡る。日本に向かう船の上でハーバード大学を出たばかりのフィッケが帰国の途にある野口に声をかけてきたのである。

『広重』はフィッケと向島百花園を訪れた回想から始まるが、これは一九〇四年のフィッケ初来日の時のことなのであろう。『広重』は、単に、広重を紹介するにとどまらず、自然と芸術や、暗示的芸術、「ポリフォニック・プローズ」といった当時最新鋭の文学理論についても言及しており、ついには広重の作品が七言絶句とまで

比べられる芸術論である。一九一一年に広重論が発表された時は短い記事だったが、一九二二年に出版した書籍においては、野口はジェームズ・マクニール・ホイッスラー（1834-1903）と広重の類似性を強調し、作品における音楽性なども論じている。明らかにこれは、西洋のジャポニスム的視点を意識した総合芸術論的広重論なのである。

実際、この作品の中で、野口は、「それから又日本の藝術文藝何んなものでも、西洋人の「緑色の眼」で見ると異つた珍らしい──我我日本人がついぞ思つたことの無い──意味が湧いてくる場合が澤山ある」と書いており、日本美術が西洋に受容されることによって新しい意味が付与されている事態に対し、野口が積極的に評価していたことが伝わってくる。野口は一九一四年に出版した『日本詩歌の精神』（The Spirit of Japanese Poetry）の序においても「どの国の詩にもその国に生れたものには見えない美や特徴というものあり、それを見つけ使うのは外国人の特権である。一瞬の躊躇もなく見つけたものを自分のために生かしていくものだ。私はこのような例を日本の芸術──我々にとって長い間意味がないと思われてきたもの、その美が時間の塵の中に失われていたもの──を適用した西洋芸術家の作品に見てきた。しかし、一般的な推測に乗っ取るなら、何という特別な力で、歌麿や広重の芸術は、モネやホイッスラーや他の芸術家たちにインスピレーションを与えたことか！」と西洋人による日本美術の再発見と新しい解釈を褒めたたえている。

一方で『広重』は野口が「青い目」（緑色の眼）の視点を意識していると同時に、日本人としての「黒い目」の視点の重要さを説いた作品でもあった。作品冒頭、野口はアメリカへの失望を語り自分が全てを西洋化した「青い目」で見ていたことを告白するが、墨田川の穏やかな深い青さを見て、これこそが昔の日本の浮世絵の色だと思い、自分の「青い目」が突然日本人の「黒い目」に変わったと述べている。この部分は一九一一年の記事にはなく、一九一九年に日本で出版された『六大浮世絵師』に日本文で書いた広重論には現れている。野口は次第に自分の視点が、日本人の視点であることを強調するようになるのである。一九一四年の『日本詩歌の精神』でも、日本美術のすばらしさを発見したクロード・モネ（1840-1926）やホイッスラーを讃えた後に、「だからこそ、あえて言わせてもらえれば、我々日本人は英詩に貢献できるのだ」と、日本人であり外国人である自分の眼

161

差しがいかに英語圏で有効かという話を展開していく。すなわち、ジャポニスムのすばらしさは外国人の視点の

すばらしさであり、その論理でいけば、外国人の自分こそ、英国人には書けない素晴らしい英詩を書ける、という主張である。

野口より少し遅い時期に欧米に暮らし、同じ慶應義塾大学で教え、浮世絵趣味を共有する作家永

井荷風（1879-1959）は、その浮世絵論の中で、「余はヴェルハアレンのごとく白耳義人〔ベルギー人─筆者註〕に

あらずして日本人なりき。生まれながらにしてその運命と境遇とを異にする東洋人なり」[26] と外国にあっては自分

は異端であるが故にその世界に入り込めないと語っているが、野口は自分は西洋人ではないからこそ、西洋人と

は違う視点を西洋に提供できると高らかに主張したのである。野口にとって、ジャポニスムという日本芸術のグ

ローバルな受容は、自らを奮い立たせるものとしても機能していたということができるだろう。

アーサー・デイヴィソン・フィッケの浮世絵詩

ところでフィッケは野口のように浮世絵を題材とした詩を書いた詩人である。野口とフィッケには相互交流が

あり、互いに影響し合ったと考えられる。ここではフィッケが歌川広重の《弓張月》ついて詠んだ詩を引用した

い。

急流が跳ね、落ちるところ

そそり立つ崖が見下ろすところ

引き裂かれた灰赤色の壁には

がたがたした森の冠

その深い淵を超えて

高くに縄で編まれた橋がある

風に吹かれ、眠りの湾から

空に弓月が昇る

青い夕暮れは、月が昇るところから濃くなり
谷底はヴェールで覆われ、上空で
月は、日の光のほうへと移動する
かすかな調べが流れるように

その下の東の傾斜から
白く、恍惚として
天の幽霊が昇るが、それはあまりに
甘く、日は死に絶えることはない

両側のごつごつした岩の壁の間に
青ざめた姿がかすかに現れる
寂しい花嫁のようにさまよう
クブラカーンの宮殿を

深い谷の巡礼よ
汝の恋人が横たわるところ
眠りは難し
弓形月が空にかかる間は[27]

(中地訳)

フィッケは『浮世絵についての雑談』の前頁にこの詩のもととなった広重の《弓張月》を挿入している（図3）。フィッケの詩では、月が女性化され、クブラカーンの宮殿をさまよう孤独な花嫁のようだと描写される。これは明らかに一七九七年に発表されたイギリスロマン派の詩人サミュエル・テイラー・コールリッジ（1772-1834）の

図3　歌川広重
《月二拾八景之内・弓張月》
東京国立博物館蔵
出典：ColBase（https://
colbase.nich.go.jp)

有名な幻想詩「クブラカーン」("Kubura Khan")を踏まえた詩だが、断崖絶壁の岩肌や吊り橋の上にかかる月が妖しく幻想的に描き出され、フィッケのオリエンタリスト的ゴシック趣味を感じさせるものとなっている。またフィッケが江戸中期の浮世絵師鈴木春信（1725?–70?）の作品に寄せた詩においては、日本趣味とギリシア趣味の混交が見られる。実際フィッケは春信の浮世絵の解説において、春信の描く女性は「生きるおとぎの国の蝶々」であり、イタリア・ルネッサンスの画家サンドロ・ボッティチェリ（1445–1510）の描く女性や、ギリシアの彫像や中世のフレスコ画の女性像に似ていると書いている。

野口にとってフィッケのエキゾティシズムは魅力的であったようだ。野口は一九一九年に出版した『六大浮世絵師』の中の春信論で、フィッケの詩を引用するだけでなく、「彼（春信）の描いた美人はボチセリの美人のやうに優美な空間にのみ浮動して居る」[29]と書いており、野口の春信論はかなりフィッケに影響されたものとなっている。また一九二七年に出版された野口の英文『春信』には、春信の作品を一九世紀アメリカ人作家エドガー・アラン・ポー（1809–1849）の詩と比較するところがあるが、春信の女性像をポーの詩のイメージと結び付けたのはフィッケである。実際、フィッケの「春信による少女像」("Figure of A Girl by Harunobu")という詩は、ポーの「アナベルリー」("Annabel Lee")や「ヘレンへ」("To Helen")の剽窃とまでは言えないものの、それらの詩を彷彿させる詩である。一方野口が随筆『春信』の中に組み入れた詩は、『東海より』の「夫婦」と『巡礼』の

「空気の歌」（"Song in Air"）の二編だが、どちらにもポー的なイメージは重ねられていない。野口はポーの詩の熱烈な愛好者であったが、ポーと春信の世界を重ねることは一九一〇年代以前にはなかった。野口の春信観はフィッケの詩や春信論からの影響を受けて、一九一五年以降に形成されたものと推測できるのである。

ジョン・グールド・フレッチャーの浮世絵詩

野口に影響を与えたと思われるモダニズムのアメリカ詩人ジョン・グールド・フレッチャー（1885-1950）についても、ここでふれておきたい。フレッチャーはエイミー・ローウェル（1874-1925）の友人で、ローウェルが詩集『浮世の画』（*Pictures of the Floating World*, 1919）を発表する一年前に『日本の浮世絵』（*Japanese Prints*, 1918）という詩集を出版した。アメリカ南部アーカンソー出身のフレッチャーが東洋美術に初めて触れたのはハーバード大学に通っていた時代のようだが、浮世絵詩の作成の契機となったのは一九一五年に開催されたシカゴ美術館における実業家クラレンス・バッキンガム（1854-1913）の浮世絵コレクションの展示であった。[30]フレッチャーの詩集で興味深いのは、詩とこの展覧会カタログを比較してみると、タイトルが一致しているものが数点あることで、すなわち、浮世絵と詩の関係性が直接的であることである。[31]しかしながら、浮世絵のイメージをそのまま詩の情景に映し出したフィッケとは違い、フレッチャーの詩にはひねりがある。例えば、浮世絵の祖とも言われる江戸時代の画家、菱川師宣（1618?-94）の作品として展示された《遮られた抱擁》（"An Interrupted Embrace"）──現在のシカゴ美術館のコレクションによるものと認定されたようだが──を素材にして作るのは次のような詩である。

力と譲歩とが出遭ふ──
襲撃が半ば逐返（おいかえ）された。
破れた日光の槍が
無知覚な雲の攣縮（れんしゅく）を溶解する[32]

（野口米次郎訳）

浮世絵は衝立の裏側で行われる情事を描いており、衝立の裏にはもう一人人物がいるところを見ると三角関係を

描いた作品と思われる。しかし、フレッチャーにはその浮世絵の状況を忠実に描写しようとする意図はない。こ

こでは性的抱擁が二つの個の「力と譲歩」の拮抗として描かれ、薄れゆく日光とゆったりとした雲の動きが性的

悦楽として表象される。フレッチャーが表現するのは、女性を力で征服しようとする男性と、その男性の力に半

ば抗いながらも性的な快楽に身をゆだねる女の姿であるが、一読ではこれが男女の性的な結びつきを描いた詩と

はわからない抽象性を持った詩であり、浮世絵の情景は完全にフレッチャーにおいて昇華されている。

い。例えば「梅樹の下に立つ御所の婦人」という詩は同じ題名の師宣の作品と比較してみるとその違いがわかる。

フレッチャーの詩は浮世絵を題材としているものの、浮世絵が描き出す範囲を逸脱した広がりを持つものが多

震へる。

彼女は花咲く梅樹の下、
過ぎゆく灰色の霊魂が
愛恋の赤い紅葉を斜に

秋風は彼女の着物の
枯葉にころがる、――

秋の鳥は星の空まで斜めに
灰がばらまかれた死の頂上に向ふ
巡礼を表現する。[33]

（野口米次郎訳）

師宣の浮世絵（図4）に描かれる季節は梅の花が咲く春であるにもかかわらず、詩の描き出す季節は秋である。

おそらくフレッチャーは紅葉がちりばめられた女性の着物の模様に秋という季節を見たのだろう。女性は梅が咲

く春という季節にいるが、紅葉のように赤く燃えた恋愛を胸にいただきながら、失われた愛を心で悲しんでいる、

というところだろうか。フレッチャーはこの浮世絵の女性が一人、物憂げに梅の木の下に立つ姿に、人間の孤独

と死のドラマを見出したと考えられる。いずれにしても、浮世絵を題材と使ってはいるものの、フレッチャーの

詩には、芸者イメージがあるわけでもなく、ロマンチックなエキゾティシズムがあるわけでもない。彼の詩は人

166

図4　菱川師宣
《梅樹の下に立つ御所の婦人》
『クラレンス・バッキンガム追悼日本版画展カタログ』　1915年
ゲッティ研究所蔵

間の寂寞たる内面に焦点をあてている。

野口はこのフレッチャーの詩の翻訳を、フレッチャーの詩集が出版された翌年の一九一九年に出版した『六大浮世絵師』にいち早く載せている。フレッチャーと野口の関係を証明する資料はまだ見つかっていないが、エズラ・パウンド（1885-1972）が先導するイマジズムの活動に関わっていたフレッチャーが野口の二度目のロンドン滞在と期を同じくしてロンドンやヨーロッパに滞在したことを考えれば、直接会う機会があった可能性も無いとは言い切れない。[34]。野口はフレッチャーの詩を二六編訳しており、実験的なフレッチャーの詩を訳すことで、日本語での新しい自由詩をどのように作成していくかを模索していたのではないかと思われる節がある。浮世絵を題材にした野口の詩は初期の「北斎の富士」や「歌麿の美人」ではかなり直接的に浮世絵や浮世絵師を讃えるものだが、一九二〇年代以降の野口の詩はかなり内面的で観念的なものが多くなる。[35]、野口の詩も次第にロマン主義的な世界から離れ、野口はフレッチャーをアメリカ自由詩の完成期を作ったイマジズムの代表詩人と考えていたが、精神世界の本質を追求するものとなるのである。

『光琳』（1922）から『光琳模様』へ

ところで浮世絵師以外に、野口が思い入れのあった日本の芸術家は尾形光琳だった。野口は一九二二年にはロンドンのエルキン・マシュー社から『光琳』（Korin）を出版しているが、『光琳』もまた西洋ジャポニスムへの

レスポンスとして執筆されたことは、この本がイギリスの画家チャールズ・リケッツ（1866-1931）に捧げられて
いることからも明らかである。リケッツはビニョンの親友で、野口はビニョンの紹介を通してリケッツに会った
と考えられるが、交流があったのは一九一三年からビニョンの紹介を通してリケッツに会った
のゲイ・コミュニティでも歓迎されたようで、当時禁忌とされた同性愛についてオープンに論じた社会思想家エ
ドワード・カーペンター（1844-1926）とも交流を深めている。

『葛飾北斎伝』（1893）を土産に持っていったことを語っている。ちなみに同性愛者でもあった野口は、ロンドン
ケッツのパートナーである画家のチャールズ・シャノン（1863-1937）に浮世絵研究家飯島虚心（1840-1910）の
挿絵画家として有名なだけでなく、舞台衣装のデザインをしたり、美術評論や浮世絵論も書いていた。野口はリ

『光琳』は、かなりの部分がリケッツの「日英博覧会における日本の絵画と彫刻」("Japanese Painting and
Sculpture at the Anglo Japanese Exhibition")[39]からの引用で構成されており、のちに日本語で出版した『光琳と乾
山』はこの英文の『光琳』をベースにしているが、そこには以下のように書かれている。

今私がこの文を書いてゐると、私の想像眼は、一五（一）六年も以前に開催された倫敦の日英博覧会即ち
ホワイトシティー
白亜都城の驚くべき日本美術品中、光琳の『波の屏風』の前に彼の地の芸術家が沢山集り、嘆美の聲を発し
ている光景を描くのである。其處に集つた静かな藝術家の群集のなかに、私の友人チャールズ・リケッツも
居る。彼は独語するやうに見えた、「光琳は無比だ無敵だ。（後略）[40]」

ここで野口が『波の屏風』として言及した作品は、美学者要理子の調査と照らし合わせると、一九一〇年の日
英博覧会に展示された三菱財団四代目当主の岩崎小弥太（1879-1945）所蔵の《松島図屏風》であったと考えられ
る[41]。この作品は俵屋宗達（生没年不詳）の屏風を光琳が模したもので、焼失して現存しておらず、光琳による別
のヴァージョンの《松島図屏風》はボストン美術館が所蔵している。リケッツの文章を野口は次のように訳して、
引用している。

あゝ、かういふ偉大な作品の所有者になることは天下の幸福でなくて何であらう。かういふ海を渡る時、フアデイナンドの着物は決して濡れないで
うねつて巨大な沈黙の岩石に撃つて居る。灰色の波は奇怪にうねり

168

あらう。又エリアルの一命令で直に静謐になるであらう。見よ、海中の岩石は火山性の色彩を帯び、かういう奇怪な岩石の形は如何なる物質学者も未だ嘗て見たことはあるまい。岩上に青い青い松の木が生え栄えて、永劫の光琳を誇つて居る。そしてその下を流れる神仙界の波は、一言の声も無く永遠に静まり静まつて、うねりうねつて居る。

この後リケッツは、日英博覧会に出品されたもう一つの光琳の屏風《紅白梅図屏風》についても賛辞を述べているが、《松島図屏風》を語るのに、ファーディナンド（ファディナンド）とエアリアル（エリアル）という、イギリスの劇作家ウィリアム・シェークスピア（1564-1616）の『テンペスト』（The Tempest）に登場するキャラクターを持ち出し、光琳の屏風絵の海を『テンペスト』の海になぞらえたリケッツは たいそう気に入つたようである。このイメージは、一九一三年（大正11）三月出版の文芸誌『明星』に掲載され、同年、野口の詩集『沈黙の血汐』におさめられた「光琳模様」という詩にも表れている。詩は次のように始まる。

朝眠から醒めて頭を上げると
四歳になる女の子が家内にちゃんちゃんを着せて貰つて居る。
地はメリンス、模様は光琳の波の渦巻に千鳥。
僕が二百年前の借金でも払うような気分で、
夜具のなかから光琳の芸術に感謝して居ると、
家内や女の子の姿は消え、寝て居ていつも苦にする天井の亀裂（ひび）も見えずなり
眼前に広がる渺茫たる大海原、
音無く大きな紆曲をかく群青色、
小さい波は黄金の線で描いてある。
昔弟橘姫（おとたちばなひめ）が静めた走水（はしりみづ）の海の柔順さを見るやうで、
中に恐ろしい力を包んだ厚い皮の波、
この上ならば安全に歩けると僕は思つた。

さうすると僕は着物を濡さずに水を渡つたフェルヂナンドだ、又この海を描いた魔法者の光琳はプロスペロだ[43]。

詩のタイトルに使われる「光琳模様」は一八九五年に旧来の呉服店から百貨店という欧米化した経営へと切り替えた三井（三越）呉服店において案出された新しい呉服模様を指す。英文『光琳』も、日本語詩「光琳模様」も、一九一五年（大正4）に東京と京都で行われた三越主導の光琳二百年忌の後に書かれたものであり、両作品には、日本の光琳ブームへのレスポンスという側面もあったようだ。

そもそも明治二〇年代から関東大震災（一九二三年）の時期までの間は、欧化政策への反発および国粋保存主義として、日本固有の文化・伝統の継承と創造の気運が高まった時期と考えられており、日露戦争後に流行した[44]のが元禄文化――とりわけ光琳――であった[45]。一九〇四年（明治37）一〇月には三井呉服店により「光琳遺品展覧会」および「光琳図案会」が開催され、翌年一九〇五年（明治38）七月には、文学者戸川残花（1855-1924）が発起人となり「元禄会」が発足している。歴史学者岩淵令治の調査によると、元禄会は、元禄時代の絵巻物や装束が展示された会場で講演がいくつか行われる茶話会形式の、近世の文人大会を踏襲した会であった。野口は一九〇五年（明治38）一一月五日に日本橋倶楽部で開催された第二回元禄会に参加し、「俳諧と西洋詩」という題名で五分間の講演をしている[46]。この講演は、同年発行の三越の定期刊行PR雑誌『時好』に掲載された。後に野口は美術雑誌『絵画清談』三号（1915）に写楽についての評論を載せているが、目次には、三井（三越）呉服店を百貨店へと発展させる経営改革を行い、意匠係を設置して元禄模様を売り出した実業家の高橋義雄（1861-1937）の名前も見える。「元禄会」での知識人たちとの交流を通し、野口の日本での江戸美術評論に一つの足掛かりを作ったと考えられる。いずれにしても、「元禄模様」という詩は、野口の元禄会やその周辺の人々との交流から生まれた詩としても重要であるといえる。

南洋と第四次元空間

それにしても「光琳模様」は奇妙な詩である。この詩では、詩人は単に日英博覧会のリケッツの光琳賛美を思

い起こしているわけではない。むしろ詩人は、娘のちゃんちゃんこを見つめているうちに、大海原へとSF的時空移動を遂げているのである。この詩は以下のように続く。

「ああ、プロスペロの光琳！」と僕が叫ばうとすると、
四歳になる女の子が唐紙をすつと開けて、
「お父さん御飯が出来てよ、お起きなさい！」と呼んだ。
僕が眼をすゑて着て居るちゃんちゃんを見て居ると、
千鳥が十にも二十にも、
百にも殖えて、
蔦のやうに大きくなつて、

銀色、金色、
落花のやうに、

群青色の波畳にぱつと散つた。

「ああ、プロスペロの光琳！」と声をあげようとする詩人の眼前には大海原が広がるが、同時に娘が「お父さん御飯が出来てよ、お起きなさい！」と寝室に入つてくる。パラレルワールドさながら、ここには、異なる時空が並行して進行している。いつたい詩人の前に広がる光琳千鳥が舞う海とは、どこの海なのか。

この詩の背景である一九二〇年代初頭を考える上で重要な出来事は、日本の南洋政策と物理学者アルベルト・アインシュタイン（1879-1955）の来日である。政治学者矢野暢によれば、日本政府の南進政策は明治期に始まり、大正期には実利的、即物的な傾向を強めていく。作家中島敦（1909-42）が勤務したことでも知られる南洋庁は、一九二二年に設置された。ヴェルサイユ条約によって日本の委任統治領となった南洋群島のパラオ諸島に一九二二年に設置された。一九二五年に出版した『坐る人間の評論』の中で野口は「世界大戦以来太平洋が重大視せられて来たことは誰でも否定することが出来ない事実である。さうして今私はこの広い太平洋を中間にして東洋と西洋即ち米国と亜細亜が対立してゐる事実を考へる」と述べているが、野口の太平洋への意識が強くなるのもこの頃である。野口は一九一九

171

年秋から一九二〇年にかけてアメリカ人作家ゾナ・ゲール（1874-1938）との共著の形で南洋諸島の謎のヤクイ島を舞台にした翻案小説『幻島ロマンス』を出版している。主人公の青年成金大河内洋三は遊船アロハ丸の所有者という設定である。大正時代は南洋が日本人の意識に定着した時代と言われるが、野口の意識は、太平洋へ、とりわけ南洋へ向かっているように思われる。国内／家庭内（ドメスティック）の領域に重ね合わさる海のイメージには、当時日本を覆った南洋支配の欲望が潜在しているとも考えられよう。

一方で、一九二二年のアインシュタインの来日を機に、日本は、一九二二年（大正10）から一九二六年（大正15）にかけてアインシュタイン理論ブームに沸いたといわれる。この結果、「第四次」という異次元への関心を宮沢賢治（1896-1933）などの作家が作品に表現したことは知られているが、野口もまた第四次元に興味を持っていた。野口が『春信』において、春信は「第四次元の神秘を生きる魔術師だ」と述べ、また『幻島ロマンス』で、ヤクイ島を南洋諸島の謎の四次元世界の島として描いていることは、米文学者宇沢美子が述べる通りである。

「光琳模様」には「第四次元」という言葉こそないが、これが第四次元を意識した詩であることは、この詩が『明星』に掲載された時に同時に掲載された詩「東洋的想像よ」と連動していると考えるとより明確になる。「東洋的想像よ」において、野口は「ああ、東洋的想像よ、／あなたは私たちに第四次（フォス・ダイメンション）の世界を興へました」と述べている。また詩の冒頭において、「降る雪を花と見立てる東洋の想像」、「冬の霜や風に春の音信を聞く東洋の想像」と「東洋的想像」を定義づけ、詩の最後は「皆さん御覧じろ、自然は藤や菖蒲の光琳屏風を沢山ならべて、あなた達の御入来を待つでありませう」と結んでいる。すなわち東洋的想像とは、日本の自然に対する美的概念であり、またその美術的表象を意味するものと考えられるが、野口はそれ「第四次の世界」とし、日本人の心象風景を作っているものと考えていたようだ。「東洋的想像よ」と対をなす詩ともいえる「光琳模様」も野口の第四次元の概念を体現した詩と捉えることができるだろう。

ところで『幻島ロマンス』と対をなすからこそ、光琳の海は詩人の目の前に立ち現れるのである。第四次元世界であるからこそ、光琳の海は詩人の目の前に立ち現れるのである。第四次元世界である『幻島ロマンス』の第四次元の島、ヤクイ島のイメージに、野口がポーの「幽霊宮」や「アルンハイ

172

ムの地所」に描かれる人工庭園のイメージを使っていることを宇沢は指摘しているが、野口が好きなポーの小説『赤死病の仮面』において仮面舞踏会を開催する豪奢な屋敷の持ち主は『テンペスト』の主人公と同じプロスペロという名前であることも気になる点である。野口の中では、プロスペロの海は、ポーの夢幻世界と通じ、ポーを通して第四次元空間に至る道もあったことが見えてくる。野口はフィッケの詩を経由して、春信の描くイメージにポーの世界を見ていたが、「光琳模様」のプロスペロの海にも、野口の詩的世界の中で重要な位置を占めたポーの世界の残光をも想定すべきであろう。

一九二〇年代以降の野口の美術論

野口の美術論は、はじめは欧米の読者に向けて海外雑誌に書かれたものばかりだったが、一九一九年に『六大浮世絵師』を出版したことを皮切りに野口は日本での出版を多くするようになる。一九二〇年代には、野口米次郎ブックレットとして『光悦と抱一』『光琳と乾山』『歌麿北斎広重論』『春信と清長』『写楽』を出版、その後も『日本美術読本』『浮世絵概説』『喜多川歌麿』（前後編）、『芸術殿』など次々と日本美術論を上梓し、一九二〇年代には野口は評論家としてのゆるぎない地位を確立している。それにしても、浮世絵研究者でもない野口の本が、なぜこのように多く出版されたのか。　野口の美術論について文芸評論家内田魯庵（うちだろあん）（1868-1929）は次のように述べている。

平たく云へば野口君の浮世絵師論は考証としては極めて不備である。画論としても亦必ずしも一々首肯出来ないものがある。丁度外国人の日本美術説を聞く感がある。が、美術鑑賞家や美術史家の史的考証や範疇的画論は聞き飽きてるので、却て野口君一家の美術的に対する散文詠嘆詩に啓発されるものが多い。

野口の美術論は、「不備」にも関わらず、評価された。この時期の野口の作品は、「世界的に承認された亜細亜詩人」「日本の精神的大使・野口米次郎」といった宣伝文句とともに紹介されることが多く、魯庵は、日本でノーベル文学賞を取るなら野口米次郎以外にはいないと断言している。野口の日本での美術評論出版を支えたのは、野口に日本を代表する国際詩人としての役割を期待する世論があってのことだった

と予測される。

　一方で、野口の欧米での浮世絵論の出版は低迷していく。一九二五年に野口はエルキン・マシュー社から『北斎』（Hokusai）を出版するが、この本はかなり酷評されるに至った。野口の文体には、「〜と言われている」「このように聞いている」「批評家には〜という者もいる」など曖昧な表現が多いと批判され、「彼の単純でひどい英語は彼の作品に子供の崇高な真剣さを与えているだけである。ああ、野口氏よ、君は批評するカバだ」とまでニューヨークの文芸雑誌『ブックマン』（The Bookman）の書評に書かれた[61]。野口の英文著作は、ジャポニスム・ブームの中では英文にたどたどしさがあろうとも、内容的に専門性が希薄でも、許容されたが、ジャポニスムの衰退とともに、厳しく批判されていくことになる。野口の海外での出版は、一九二七年に『春信』をエルキン・マシュー社から出版したのを最後に、『清長』（Kiyonaga, 1932）、『写楽』（Sharaku, 1932）、『浮世絵師』（The Ukiyoe Primitives, 1933）の出版は海外ではできていない。野口の海外出版の野望は、一九三〇年代には頓挫するのである。

「両国の花火」から戦争詩へ

　ジャポニスムを切り札に海外に日本人としての視点を発信することに情熱を傾けてきた野口の日本美術についての著作や日本美術を題材とした詩は、一九三〇年代から四〇年代にかけては日本の読者を対象としたものとなり、次第に戦争詩へと結実していくこととなる。一九二五年に出版された『表象抒情詩』に収められた、広重を題材とした「両国の花火」はその後に書かれる戦争詩を予感させる詩となっている。

　闇を一層黒くする閃光（きらめき）。
　空を破る花火の音、
空を破る音、いな瞬間の光、
生命が死と変ずる瞬間の歌。

174

（中略）

ああ、私の魂（たましひ）の音だ閃光だ、

死の苦痛で下界の人間を喜ばす私の閃光だ、

いな、私の魂の破れる音だ。(62)

この詩には、広重を題材としていても描かれるのは広重の世界ではなく、詩人の内面世界であるという特徴がある。この時代の野口はかつてのようなロマンチックな詩は書かなくなっている。そして、ここに現れる「閃光」「魂」「死」のイメージは、『宣戦布告』（1944）に収められた「落ちゆく火達磨」という詩へと引き継がれていくのである。しかし、「落ちゆく火達磨」において炸裂するのは花火では

なく、爆弾である。

爆弾の炸裂、

死を吠える砲火、

ああ、断末魔の血達磨、

罪の城廊が落ちゆく……

武士の情だ、勇敢に悲壮に、その最後を迎へしめよ、

誤れる百年の搾取、奪へる凡てを返し、

暴戻の記念塔、今悔悟の血を吐き、

自ら火葬して消えてゆく。

（中略）

我等今山上に立つ、落ちゆく血達磨を送るにあらず、

新しき世界の不死鳥を迎へるためなり、(63)

野口は、この詩において、イギリスの香港支配を「罪の城廊」「誤れる百年の搾取」として非難しており、血達磨になっているイギリス兵に対する同情はない。戦争は新しい世界の不死鳥を迎えるためのものと正当化されて

175

いる。

野口は日本放送協会から一九四二年に出版された『愛国詩集』に詩人・彫刻家の高村光太郎（1883-1956）に並んで多くの戦争詩を寄せており、一九四〇年代には戦意高揚のためのプロパガンダ詩を多く発表していくようになる。

野口の戦争詩については、国文学者堀まどかが指摘するように、戦争への抵抗を読み取れるものも複数あり、また時代の圧力を考えると安易に野口に戦争擁護者としてレッテルを貼るべきではないが、野口が大東亜共和圏や八紘一宇の思想と折り合いの良い国際的な作家として利用され、また結局彼もその期待に応えたところがあったことは否めないだろう。昭和一七年から一八年にかけて、野口は作家人生の集大成のような大変豪華な装丁の野口米次郎選集──『芸術殿』『詩歌殿』『文芸殿』『想思殿』──を春陽堂から出版するが、そこには日本文化の真髄を極めた作家としての野口米次郎の姿が提示されている。野口には、戦時下の日本における精神的指導者としてのインテリゲンチャの役割を果たすことが求められたのである。

結びにかえて──野口米次郎の「日本主義」

最後に野口の主張する「日本主義」はどのようなものだったのかを確認したい。野口の「日本主義」は、「東洋主義」や「真日本主義」という言葉に置き換えられるときもあるが、米文学者亀井俊介が「ヨネ・ノグチの日本主義」において述べるとおり、野口の「日本主義」はアメリカで形成されたと言われている。まずはその典拠となる『芸術の東洋主義』（1929）の野口の言葉を見てみよう。

私は今日のやうに日本が諸外国から強大視されなかつた時代に外国に渡つた。その頃の西洋人は日本と支那の相違を知らず又時には日本と朝鮮とを同一国のやうに考へて居つた。私は彼地に於て彼等から哄笑され罵倒され又打擲さへもされた。私は日本人の代表として、その苦痛を味ひその拷問に上つた。彼等の世界は物質繁昌の世界であつた。かかる世界で物質的貧弱な人間が軽蔑せられるといふことは当然すぎる当然であると思つた。私は彼等と争ひ闘はねばならない……然らば如何なる武器をもつて戦争するであらうか。物質と物質と争つては到底私に勝味がない、私は彼等の物質に挑戦するには精神を以てせねばならない。私共の精神生活を高唱して彼等の弱点を突いて彼等を倒さねば駄目だと感じたのが私の策戦計画であつた。そこで私

の東洋主義が米国に於て生まれたのである。

経歴から見ると、野口は多くの英米の作家たちに支えられ、海外文壇で成功をおさめ、その成功を日本でも認められたという数少ない日本人の一人であったばかりか、フィリピン人移民作家カーロス・ブロッサン（1913-56）が、特権的な地位を持たずに成功した稀有なアジア人英語作家として崇め、理想とした存在でもあった。しかしその道のりが苦難に満ちていたことを野口は切々と告白し、それに打ち勝つためにも精神主義に至ったこと、そしてそれが彼の「日本主義」（東洋主義）となったと述べている。

野口において、もう一つ重要な主張は西洋の模倣の拒否であった。これは野口の随筆の各所に現れるが、ここでは一九二八年に出版された評論集『私は現代日本の風景を切る』を引用したい。

僕は日本人が浅薄な西洋崇拝から目覚めない以上日本は真実の文明国でないと信じてゐる。如何に日本が海陸軍のお陰で倫敦で巴里で一等国らしく新聞紙上で書かれても、それは何等実際の価値のないものである。日本が兵隊や軍艦を捨てて素裸になつた時その真価が定められねばならない。僕は一日も早くその時が来て、価値のないものならば価値がないとなつた方がどんなに気楽かしれない。ああ虚栄を維持する位苦しいことはない……。[68]

ここでは野口は、西洋文化崇拝を拒否し、西洋文化の模倣からは日本は文明国になれないと説き、一等国らしく報じられる日本の姿は、実は虚栄に過ぎないとする。この文章において興味深いのは、西洋崇拝の拒否だけではなく、野口は軍事力で西洋に追いつこうとする日本の軍国主義を痛烈に批判しており、野口が単純に戦争を支持する国粋主義者ではなかったことを示している点である。

さらに野口が『われ日本人なり』（1938）において、以下のように述べていることにも注意を払わなければならない。

日本主義を徒に一地方的感情と傲慢な自己防衛に終らしてはいけない。私が日本主義を説く時、いつも世界主義を背景としてゐる。私の保守主義は世の進歩主義と無駄な争闘をするものではない。[69]

ここで、野口は「日本主義」は一地方的（ローカル）なものであってはならず、世界的でなくてはならないとしている。ジャ

ポニスムというグローバルな文化のうねりの中で日本文化と再会した野口にとっての「日本主義」は決して排他的な国家主義ではなかった。

以上の点から考えていく時、野口が望んだものは、ジャポニスムとは異なる日本人による国際的「日本主義」、「日本文化主義」ではなかったかと推測されるのである。野口はジャポニスムの時代に海外に渡り、西洋人から日本美術を学ぶが、西洋人の「青い目」を得るのではなく、「黒い目」で日本文化を見て、その精神を語ることを望むようになった。野口を評して、詩人萩原朔太郎（1886-1942）は、「野口米次郎氏は、西洋と日本との間に架けた〈橋〉である」と述べているが、むしろ野口は新しい橋を架けようとして奮闘し続けた作家であったといえるだろう。[70]しかしその奮闘は、第二次大戦という歴史の歯車の中で彼の意図とは別なものに変容させられていくことになったのである。

（1）山本英政「初期日本人渡米史における学生家内労働者」『英学史研究』一九号（一九八七年）、一四一頁。

（2）Yone Noguchi, The Story of Yone Noguchi (London: Chatto & Windis, 1914), 1-24.

（3）Edward Marx, Yone Noguchi: The Stream of Fate (Botchan Books, 2019), 203.

（4）前掲註（3）Marx, 204.

（5）前掲註（3）Marx, 215-216.

（6）Diana Birchall, Onoto Watanna: The Story of Winnifred Eaton (Urbana: University of Illinois Press, 2001), 68.

（7）Yone Noguchi, The American Diary of a Japanese Girl. [1902] Edward Marx and Laura E. Franey, eds. (Philadelphia: Temple University Press, 2007), 119-120.

（8）外山卯三郎「ヨネ・ノグチの浮世絵論」『論文集　ヨネ・ノグチ研究』外山卯三郎編、社団法人造形美術協会出版局、昭和三八年。

（9）なお「最初の出会い」は外山が述べるスタージー・ムーア宅と考えられてきたが、それよりも一足早くウィリアム・ロセッティ宅で野口は浮世絵との「最初の出会い」を果たしている。Edward Marx, Yone Noguchi: The Stream of Fate (Botchan Books, 2019), 290.

（10）野口米次郎『歌麿北斎廣重論』（第一書房、一九二六年）、八六～八七頁。

（11）羽田美也子「ヨネ・ノグチの日英作品選――北斎の富士／詩人」『現代詩手帖』二〇一八年七月号、三六頁。

(12) 野口米次郎「鳥居清長」『野口米次郎ブックレット　第八編　春信と清長』（第一書房、一九二六年）、三八頁。

(13) 野口米次郎『光琳と乾山』（第一書房、一九二五年）、一九~二〇頁。

(14) 玉蟲敏子『生き続ける光琳』（吉川弘文館、二〇〇四年）、四八~四九頁。

(15) 堀まどか『「二重国籍」詩人野口米次郎』（名古屋大学出版会、二〇一二年）、八〇頁。

(16) なお野口は一九二五年に英文で『歌麿』を出版しているが、最初に発表された「歌麿」は抒情的な随想であり、部分的には同じところがあるとはいっても形式的にはかなり異なっている。

(17) Yone Noguchi. "Utamaro." Rhythm: Art, Music, Literature Quarterly (Nov. 1911). 257.

(18) 詩の翻訳は野口米次郎訳『表象抒情詩』（第一書房、一九二五年）におさめられた野口によるものを使った。

(19) 前掲註（17）Noguchi. "Utamaro."

(20) Edward Said. Orientalism (New York: Vintage Books, 1979).

(21) 野口米次郎、「来朝せるフィッケ君」『読売新聞』一九一七年四月八日。

(22) Yone Noguchi. Hiroshige (New York: Orientalia, 1921). 12. 日本語は野口米次郎、『六大浮世絵師』（岩波書店、一九一九年）、一一六頁を使った。なお英語では "blue eyes" とあり、以下野口訳を使わなかった場所では「青い目」と表記した。

(23) Yone Noguchi. The Spirit of Japanese Poetry (London: John Murray, 1914). 9.

(24) Noguchi. Hiroshige, 1. 『六大浮世絵師』一〇三頁。

(25) 前掲註（23）Noguchi. The Spirit of Japanese Poetry, 10.

(26) 永井荷風「浮世絵の鑑賞」大正二年、『江戸芸術論』（新潮文庫、二〇〇一年）、一九頁。

(27) Arthur Davidson Ficke. Twelve Japanese Painters (Chicago: Ralph Fletcher Seymour Co., 1915). 27.

(28) Arthur Davidson Ficke. Chats on Japanese Prints (New York: Frederick A. Stokes, 1917). 147-152.

(29) 野口米次郎『六大浮世絵師』、四八頁。

(30) バッキンガムはフランク・ロイド・ライトと学芸員のフレドリック・ゴーキンのアドバイスを得ながら、一八九〇代より浮世絵コレクションを始めている。ライトは一九〇五年に来日しており、バッキンガムのコレクションには、ライトが日本で買って、バッキンガムに売ったものも入っていたようである。ライトは自分自身の浮世絵コレクション展を一九〇六年にシカゴ美術館で開催しており、また一九〇八年にもライトとゴーキンにより同美術館にて、日本版画展が開催されている。Julia Meech, Frank Lloyd Wright and the Art of Japan (New York: Harry N. Abrams, 2002). 40-42.

(31) John Gould Fletcher. Japanese Prints (Boston: The Four Seas Company, 1918) と Catalogue of a Memorial

(32) 前掲註(31)Fletcher, 21.『六大浮世絵師』、二四〇頁。

(33) 前掲註(31)Fletcher, 24.『六大浮世絵師』、二四三頁。

(34) Fletcher の伝記については、Lucas Carpenter ed. *The Autobiography of John Gould Fletcher* (Fayetteville: University of Arkansas Press, 1988) および Ben E. Johnson III, *Fierce Solitude: Life of John Gould Fletcher* (Fayetteville: University of Arkansas Press, 1994) を参照。

(35) 野口米次郎『米次郎講演』(第一書房、一九二六年)、一〇六頁。

(36) 野口米次郎『歌麿北斎広重論』、九〇〜九一頁。

(37) 野口米次郎『欧州文壇印象記』(白日社出版、一九一六年)、一六七〜一七五頁。

(38) 一九一〇年にロンドンで開催された日英博覧会のこと。

(39) Charles Ricketts, "Japanese Painting and Sculpture at the Anglo Japanese Exhibition." *Pages on Art* (London: Constable and Company, LTD, 1912), 167-186.

(40) 野口米次郎『光琳と乾山』(第一書房、一九二五年)、二一頁。

(41) 要真理子「英国モダニズムに見る波と戦争の風景」『立命館言語文化研究』二六号、四三〜五三頁。

(42) 前掲註(40)、二二〜二三頁。前掲註(39)Ricketts, 181-182.

(43) 野口米次郎『光琳模様』『沈黙の血潮』(新潮社、一九二二年)、一一三〜一一四頁。

(44) 岩淵令治「明治・大正期における「江戸」の商品化——三越百貨店の「元禄模様」と「江戸趣味」の創出をめぐって」『国立歴史民俗博物館研究報告』第一九七集(二〇一六年)、四九頁。

(45) 山口昌男『「敗者」の精神史』(岩波文庫、一九九五年)、三六頁。

(46) 前掲註(44)岩淵、六〇頁。

(47) 矢野暢『日本の南洋史観』(中公新書、一九七九年)、九二頁。

(48) 同右書、一一四頁。

(49) 野口米次郎『坐る人間の評論』(改造社)、二二頁。

(50) 「野口氏の講演」『日布時事』一九一九年、一〇月二三日。

(51) 野口は後に南進政策の推進を讃える「南進国是」および「南へ」という詩を詩集『宣戦布告』(1942)に収めている。野口の南洋への興味は、野口の人間関係を考えても、当然の成り行きといえる。明治期に南進政策を提唱した最も重要な人物の一人に地理学者の志賀重昂(1863-1927)がいるが、彼こそ、野口がアメリカに渡る前に世話に

Exhibition of Japanese Color Prints from the Collection of the Late Clarence Buckingham, the Art Institute of Chicago (January 12 to Feb. 21, 1915) を比較のこと。

（52）寮三千子「宮沢賢治「四次元幻想」の源泉をさぐる書誌的考察」『芸術至上主義文芸』三四号（二〇一八年）、一二五～一三六頁。

（53）宮沢賢治は『銀河鉄道の夜』（1934）や『春と修羅』（1924）などで第四次元という言葉を使っている。なお一九二八年の「浮世絵展覧会印象」という詩においても浮世絵が「巨きな四次の〔軌〕跡をのぞく／窓でもあるかとか／かってゐる」（『新校本宮沢賢治全集』第六巻、筑摩書房、一九九六年、三三頁）と表現しており、賢治が、野口の『春信』などを読んでいた可能性は高い。堀まどかは『宮沢賢治イーハトヴ学事典』（弘文堂、二〇一〇年）の「野口米次郎」の項目で、野口の賢治への影響を指摘している。

（54）Yone Noguchi, *Harunobu* (London: Elkin Mathew, 1927), 26.

（55）Yoshiko Uzawa, "In the Mastery of the Fourth Dimension: Yone Noguchi's Style of Literary Adaptation in *Gento-Romansu* (1929)," *AALA Journal* 25 (2019): 39–48.

（56）野口米次郎「東洋的想像よ」『明星』〔第二次〕一巻五号（一九二二年）、四九～五一頁。

（57）宇沢美子「野口米次郎の翻案探偵小説探訪――『幻島ロマンス』（一九二九年）の東京府地図」『アジア系アメリカ文学の新地平』（小鳥遊書房、二〇二二年）、六七～六八頁。

（58）ポーの「赤死病の仮面」の「多元的空間」が宮沢賢治の第四次元空間や異空間のほか、江戸川乱歩などの作家にも影響を与えていると鈴木貞美は『イーハトヴ学事典』「多元性・多様性」の項目で述べている。

（59）内田魯庵「世界に承認される亜細亜の詩人」『日本詩人』（一九二六年）、四頁。

（60）同右書、一頁。

（61）"Hippopotami in Pen and Pencil: *Hokusai* by Yone Noguchi," *The Saturday Review* (26 May 1925): 531.

（62）野口米次郎「表象抒情詩」〔第一書房、一九二五年〕、六〇～六一頁。

（63）野口米次郎『宣戦布告』（道統社、一九四二年）、三七～三九頁。

（64）堀まどか「野口米次郎の戦争詩」『現代詩手帖』七月号（二〇一八年、新潮社）、五六～六三頁。

（65）亀井俊介「ヨネ・ノグチの日本語詩」『ナショナリズムの文学』（講談社文庫、一九八八年）、二一〇頁。

（66）野口米次郎『芸術の東洋主義』〔第一書房、一九二七年〕、九～一〇頁。

（67）Carlos Bulosan, *America is in the Heart* (Seattle: University of Washington Press, 1943), 265.

（68）野口米次郎「私は現代風景を切る」（新潮社、一九二八年）、五二頁。

（69）野口米次郎『われ日本人なり』（竹村書房、一九三八年）、一七頁。

（70）萩原朔太郎「野口米次郎論」『詩人ヨネ・ノグチ研究』第二集、外山卯三郎編（造形美術協会出版局、一九六五

年）、一八頁。

第Ⅲ部　ジャポニスム研究の越境性

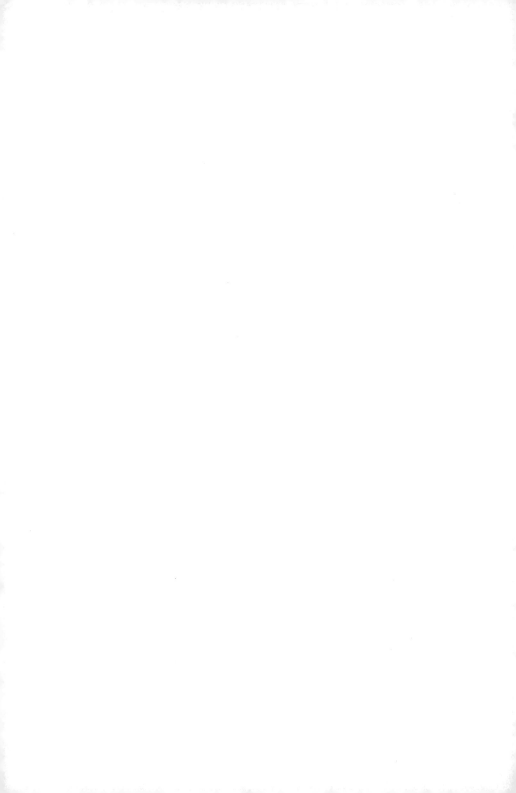

第8章 エルネスト・シェノーの美術批評再考
——英仏文芸交流からジャポニスムへ

ソフィー・バッシュ

（近藤学 訳）

日本美術を真の意味で把捉した最初の批評家であるエルネスト・シェノー（1833-1890）は、重要であるにもかかわらずフランスではあまり知られていない。早くも一八八一年、彼はエドモン・ド・ゴンクール（1822-1896）に対し、苦々しげにこう告げていた。

親愛なるゴンクール、ご著書『芸術家の家』（一八八一年）であなたは、最初にジャポニスムを論じた人々を列挙しておられますが、そこに自分の名がないことに、私が断腸の思いを味わったことをあなたに打ち明けるべきでしょうか。私は一八六七年には『コンスティテュシオネル』紙の美術欄二本を執筆し、いずれも一八六八年の『芸術における国家間競争』に再録。一八六九年には〔産業応用美術〕中央連合にて講演を行い、書肆モレルより上梓。——一八七八年には『ガゼット・デ・ボザール』誌に「パリにおける日本」を発表し、『ガゼット』誌二巻本の『万国博覧会』に再録したのですが。

これらの檄文の運命は「不遇」なのです（[1]）（〔 〕は訳者による補足、以下同）。

一八六三―六四年：美術学校改革に関する政令と産業応用美術中央連合の創立

シェノーが日本美術の普及に対して行った貢献は、もっと全般的な行動の一環として読解されねばならない。今なら芸術社会学と呼ばれるであろうような視点に敏感であったシェノーは、皇帝〔ナポレオン三世〕に仕え、美術総監督エミリアン・ド・ニューヴェルケルク伯爵（1811-92）によって美術監督官に任命されたが、〔ナポレオン三世の没落後、第二帝政に代わって成立する〕第三共和政を築いた人々と同じく美術に関してはリベラルな立場

185

を採っていた。一八六三年一一月一三日、アカデミスムで凝り固まっていた国立美術学校を改革し、美術教育を牛耳っていたフランス学士院からその権限を取り上げる旨の政令が公布された。〔学芸員・研究者の〕フィリップ・ソニエによれば、シェノーがこの政令の起草に関わっていた可能性も否定できないという。〔フランスの美術〕制度に起きたこの大変動を抜きにしては、ジャポニスムの誕生は理解不可能である。

リベラルなロマン主義者のグループが支えたこの改革は、ゴシック美術を擁護した〔建築家・建築理論家〕ウジェーヌ・ヴィオレ゠ル゠デュック（1814-79）や、歴史記念物委員会に名を連ね、産業美術〔応用美術〕を後援した〔作家・歴史家〕プロスペル・メリメ（1803-70）らの願いに応えるものだった。公布の数ヶ月前、ナポレオン三世は《落選者展》[1]開催に許可を与えていた。日刊紙『コンスティテュシオネル』の美術欄を担当していたシェノーはこの「美術家たち自身が行政上層部の協力を得て進める再生の試み」[3]を真剣に称賛した。これと同様に、一八五一年と六二年にロンドンで万国博覧会が開かれてフランスに「喝を入れた」[4]、すなわち〔工芸や装飾芸術の分野での首位を英国に奪われるのではないかという〕パニックをフランスに巻き起こした結果、一八六四年に産業応用美術中央連合が創設されると、シェノーは熱意を込めてこれを歓迎することになる。シェノーは〔一八六九年に〕講演を行い、日本美術の「精妙にして心を魅了する構想や、芸術についての、かくも深遠な知恵や感情」[5]を、模倣するのではなく研究するよう聴衆に対して呼びかけるが、それが応用美術連合においてであったのは理の当然である。シェノーも中心的な役割を担ったこの機関は、美学教育における美術と応用美術の分離に反対するという目標を掲げていた。

ジョン・ラスキン（1819-1900）やウィリアム・モリス（1834-1896）の思想と近い芸術上の綱領（プログラム）であるが、一つ非常に大きな違いがある。シェノーは、美を感じることを通じて庶民階級を向上させたり、美術工芸品を作る職工たち──彼らはしばしば、自分たち自身の作品に署名することを製造業者から禁じられていた──を解放したりすべきだと考えた。これを名目として彼は、《美》（中略）の諸形態の一つである装飾芸術（産業芸術と呼ばれているものは、本当はこう名指すべきなのだ）[6]の目的と、「《有用なもの》の一形態である《産業》の目的を混同することを拒んだのである。こうした懸念はシェノーとラスキンとのあいだの書簡──後者の手紙しか残っていない

ない——にも透けて見え、そこで両者は互いに敬意を払いながらも、意見の食い違いがあるときは明言する。芸術の自律性をあくまで擁護するシェノーは、強い影響力を持つ批評家〔ラスキン〕の、〔芸術を〕道徳教育と見なす立場に反対する。

ラスキンのほうもこのフランスの友に対し、いささか焦点を欠いている点（日本美術を発見したときがその好例だ）を責めていた。⑦　交友をきっかけにラスキンは、シェノーがパリで一八八二年に上梓した著書『英国絵画』の英語版が一八八五年にロンドンで出版された際に序文を寄せている。無条件に〔英国絵画を〕称賛してやまぬシェノーの熱情《想像力のこの新鮮さに心を奪われ、シェノーは叫び、熱狂する》と友人〔ザカリー・〕アストリュック[1833-1907]は描写している⑧）に待ったをかけつつ、ラスキンは自身の悲観的な見解を隠そうとしない。

英国派絵画は少なくとも半世紀にわたって孤立し自己満足に浸ったあげく、今や逆に、感情の面ではドイツ風に、演劇性の面ではパリ風に、ないし装飾の面ではアジア風になろうと努め、そうするなかで、自身のナショナル国民的特徴を失うという危機に瀕している。（中略）私は、自分の知見の許すかぎりシェノー氏についていく用意がいつでもある。ただし氏は、さほど才能があるわけでもない者たちの違反行為を見逃してやったり、わずかばかりの美を探し回るとか偶然的でうつろいやすい空想力の記述に紙幅を費やすとかして彼自身の、そして読者の時間を無駄にしたりといったことが、あまりに多いように思う。⑨

この考察が発表されたのは、シェノーが著作で最初に日本を論じてからほぼ二〇年後、またとりわけ、ホイッスラー（1834-1903）がラスキンに対して訴訟を起こして大騒動となった一〇年足らずあとであった。一八七七年、グロヴナー画廊で〔ホイッスラー作〕《黒と金のノクターン》を発見したラスキンは、「公衆の顔面に壺から絵具をぶちまけておいて、二〇〇ギニー〔英国の金貨〕を〕要求している⑩として画家を非難したのである。英訳版『英国絵画』への序文からは、〔ジェイムズ・〕ティソ（1836-1902）やホイッスラーといった者たちのジャポニスムに対し、ラスキンが依然として敵意を持っていたことが伝わってくる。だがラスキンを熱狂させたターナー（1775-1851）のことはホイッスラーも実に高く評価していたし、またラスキンがゴシック・リヴァイヴァルの余勢を駆って支持したラファエル前派は日本美術の影響を受けていたのである。⑪

シェノーにとって、「我々の時代の風俗を扱う正統的な伝統」は現代の絵画作品にではなく、「ガヴァルニ(1804-66)、ドーミエ(1808-1879)といった我らが諷刺画家たちや、我らが真の風俗画家たちや挿絵入り新聞や雑誌」に見いだされるものであった。批評のなかでこれらの画家たちは一貫して北斎(1760-1849)になぞらえられることになっていった。「英国絵画がフランスの絵画と」正反対であるがゆえに、彼はいっそう関心を掻き立てられていた。「すでに述べたとおり、英国絵画が、その彩色の暴力的なまでのどぎつさ、構図における均衡の欠如、モチーフの特異さの点で、我々「フランス人の」芸術上のしきたりにそれほどまでに著しく抵触するのだとすれば、一八五五年、我らがフランスの公衆のあいだで英国絵画が大流行したことを、どのように説明すればよいのだろうか?」。「英国絵画」という語を「日本絵画」に置き換えさえすれば、こういった特殊性が「日本の」版画の特徴でもあることがわかる。英国絵画の「例外的側面」や「予想外の味わい」に、シェノーは心惹かれると同時に不安を覚えることがあたかもそのおかげで、のちに日本美術を受け入れる下地ができたかのようだ。じっさい著書『芸術における国家間競争』で日本美術を導入するにあたりシェノーは、一八五五年に英国絵画を紹介したときと同じ語彙を用いるのである。「同じ一つの文明の潮流が我々の大陸を横切り、ヨーロッパ芸術諸派が持っていた各地域の固有性の最後の残滓をかき消していく。かつてはそれら諸派においてゲニウス・ロキがあんなにも輝きを放っていたというのに」。シェノーは最期まで「各流派の個別性やナショナリズムを支持し、国際的な伝統主義的芸術と精力的に」闘った。日本は強力な固有性をそなえているがゆえに、主体性なく模倣しないよう気をつけさえすれば、フランス精神を豊かにし再活性化してくれるように思われたのである。

一八六七年：「ド・ガス氏」と「日本の紙葉」

一八六七年、万国博覧会がシャン・ド・マルスで四月一日に開幕、一一月三日に閉会し、シェノーはそこで日本美術を発見して記事を執筆する。それに先立ち、模倣に対する彼の警戒心を強固にする根本的な一つの前段階があった。シェノーが最初に万博会場を訪れたのがいつであるのかは不明だが、万博ではなく、シャンゼリゼ宮で催されていた「毎年恒例のサロン」(この年のサロンはクールベ[1819-77]とマネ[1832-83]が落選し、いずれ

188

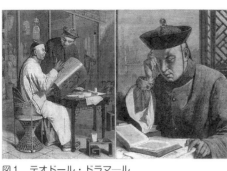

図1　テオドール・ドラマール
《提灯絵師》（左）／《西洋学者》（右）
『イラストレイティッド・ロンドン・ニュース』
1861年

も独自に個展を組織したことで知られる）を扱った彼の連載第二回に、日本に関する重要な言及がまぎれこんでいる。冒頭でシェノーは、今では忘れ去られた画家テオドール・ドラマール（一八二四-八三）の画布群を称賛する（図1）。

急いでこの点を褒めておきたいのだが、ドラマール氏は良識的にも、中国を描くにあたって我ら「フランス絵画」の技法が与えてくれる方策を総動員しており、中国美術を「パスティーシュ（様式模写）」しようなどとはいささかもしていない。パスティーシュとは、数年前ホイッスラー氏が日本の人物のいる情景を描くに当たり、日本美術にできるかぎり密着しようと努めるあまり犯した過ちである。これら極東の美術、とくに日本美術は類稀なる精妙な特質をそなえており、これを研究することが我が画家たちにとって有益なのは確かであろう。しかしまったくの模倣は、どのような流派が対象であろうと、誠実さとは真逆のものとして、いかなる場合でも断罪すべきである。[16]

ここで興味深いのはドラマールが称賛されていることではない（彼は東洋趣味の主題を描いた極小の画布を、これ以上ないほど西洋的な写実主義で制作した画家であるが、ここで彼に捧げられているのは「良識的」というおよそ精彩を欠いた讃辞にすぎない）。むしろホイッスラーが非難を浴びているのが関心を引く。彼の絵画《白の少女》[1862]は一八六三年の〈落選者展〉で大きな波紋を投げかけていた。《白の少女》がマネにも似て「奇抜さをあえて追求している」点に気分を害しつつも、この絵に「きわめて強烈な魅力」を感じ取ったシェノーは、態度を決めかねていた。「作者の現在の方向性を奨励する必要はないし、そちらの方向に行かないよう引き止める気も、私には毛頭ない」[17]。

結局シェノーはホイッスラーを真の意味で理解することはないままに終わるだろう。彼の仕事に出会った一〇年後、一八七三年一月にデュラ

ン＝リュエル画廊で催された回顧展で、ホイッスラーの作品が「もはや取り返しがつかないほどおぞましいもの

に進化してしまった」ことを確認したシェノーは感情を爆発させ、外国人差別的な口ぶりさえ辞さない。

だがその［ホイッスラー唯一の長所である］当の色彩は、あらゆる長所がこのようにして崩壊するなかで、

いったいどうなってしまったのか？　この――素朴さや無知を装った嘆かわしい筆遣いの――絵画は陰惨た

るものである。いや、それでは言い過ぎだ。この絵画がしかじかであると言うことは、それが存在している

と認めることだ。ところがこれらの画布やパネル上には、漠然とした色の移り変わり以外には何もなく、そ

の色調も袖の折返し部分のごとくくすんで鮮やかさを欠き、褪せてかすれているのである。よくよく目を凝

らせばシルエットや都市、人物などのぼんやりした姿が、ぼやけて濁った、雑然たる色の場景のなかにかろ

うじて見て取れる。（中略）

こういった曖昧さの数々は、日本美術を西洋的に応用したものという触れ込みだが、日本美術の対極であ

る。誤解も甚だしい。色を平面として置いていく日本の絵画は非常に割然としており、完璧に正確で、線描

も安定している。そこには生命が、運動が、色彩がある。ホイッスラー氏の作品群はその逆で、活気がなく

陰鬱で、死んだようだ。（中略）

英国人はこの重みも手応えもなく捉えがたい美術に、五〇〇から一、〇〇〇ギニーというきわめて多額の

対価を支払うのだという――結構な話ではないか！　だが、ホイッスラー氏のタブローが展示されているラ

フィット通りはフランスに、パリの中心に、すなわち明晰なる知性の国にあり、ホイッスラー氏がそのこと

を忘れたのは間違いであった。（中略）だが私は慈悲深くも、模倣者たちに対し、ジャポニスムがフランス

の公衆を相手に成功を博する望みは薄そうだとあらかじめ告げておかねばならない。ブーローニュの向こ

う側は違う。ブーローニュとフォークストン経由なら英国までは二時間半、カレーとドーヴァー海峡の向こ

〇分。――というわけでジャポニザン諸君、気をつけていってらっしゃい！[18]

シェノーは「これら〈ハーモニー（諧和）〉、〈ヴァリエーション（変奏）〉、〈アレンジメント（構成）〉、〈ノク

ターン〉〔口絵2〕〔いずれもホイッスラー作品の題名〕のすべて」を「絵画術そのものの否定」であるとして指弾

190

していたが、──模倣したり、影響を単なる主題の借用へと矮小化したり、このときのシェノーはホイッスラーの作品に裏切りしか認めなかったのであった。[4]

このときのシェノーはホイッスラーの作品に裏切りしか認めなかったのであった。

ここでシェノーが表明した反ジャポニスムの態度の根底にはナショナリズムがあった。フランスにおけるナショナリズムは一八七〇年に【普仏戦争でフランスが】敗北を喫したあと広く見られたが、英国絵画に関心を寄せていたのだから、シェノーはそういった立場とは無縁であったと思いたくなるところである。意外なのはむしろ、英国王立美術アカデミー【の絵画】に入れあげていたフィリップ・ビュルティ（1830-90）のような人物すら、ホイッスラーの画布には当惑を隠せなかったことだ。「彼の描く日本人女性二名がペテンとみなされたのは正しい。（中略）彼女らは不自然で色あせた色調に満ちている。これは奇妙な話で、というのもホイッスラー氏は、たにもかかわらず、当時シェノーもビュルティも、ホイッスラーが日本美術を変換するにあたり、より洗練されたやり方を取っていることを見抜けなかった。ホイッスラーは版画よりもむしろ一八世紀の襖絵の玉虫色の輝きや、日本のある種の陶器が放つ虹色の光彩を念頭に置いていたのである。ゆえにフェノロサはホイッスラーのうちに、東洋と西洋を衒いなく融合させることのできる最初の大画家を見て取ったのであった。「むしろ彼は世界的な潮流に身を投じ、自分の個人的な感情を唯一の試金石として構図を組み立て、劇的な動勢や線の痛烈さ、独自の銀色がかったグレーの数々を配した精妙な対位法、また陶器の釉薬の透明な膜にも似た、より冷たく規範的な色階の調和などにおいて、新たな力強さを達成したのである」。[21]

シェノーがドラマールに関して行った考察のうち価値があるのは模倣批判のみである。のちに彼は同じ批判を、もっとふさわしい文脈、すなわち日本美術についての記事のなかで繰り返すことになるだろう。不当にもホイッスラーを剽窃のかどでふたたび論難してはいるものの、歴史上初めてドガと日本の版画を比較検討したのはこの

記事の手柄である。

ついでにふとした思いつきで話題を転換することを恐れずに言うならば、このように日本の紙葉を研究し

ていた形跡が、たしか〔サロンへの〕出展は今回がまだ二度目の若い男性、ド・ガス氏のタブロー二点に見[6]

いだされる。一点はかなり大ぶりのコンポジションで、西側の大サロンの高いところに迷い込んでしまって

いて、[7]この距離からでは、どういう長所があるのかを評価するのは相当に難しい。もう一点は《家族の肖

像》と題され、〔画家の〕アルファベット順に並べられた所定の位置にある。少女が二名、黒衣で胸像とし

て描き表され、そのシルエットはくすんだ色の壁紙を背にくっきりと浮かび上がっている。この絵画は、一

目瞭然の単純さによって心を惹きつける。用いられている手段の素朴さによって、と言ってもよいだろう。

ただし誤解なきよう願いたいのだが、これは長い時間をかけて熟慮された単純さであり、研究の、思索の、

努力の結果である。この若き芸術家は既成の約束事をことごとく遠ざけ、パレットの手管をことごとく唾棄

した。彼はモデルを、本人たちがふだんの生活を営んでいる環境のなかに丹念に配し、自然の前に陣取って、

彼自身からはそこに何も付け加えまいと決意を固め、この研究においては自然こそが導き手であり、目下の

彼の野心にとっては十分な師であるとみなした。ピトレスクな効果などいっさいなしに、モデルを均等な照

明のもとに丹念に、時にはやや簡潔に探求すること。繊細さ、ニュアンス、運動――ただし単

純で厳かな運動――のさなかにある生命を、実に精妙に探求すること。ド・ガス氏の試みとはそうしたもの

である。過剰な器用さがはびこる当代にあっては、実に見上げた試みだ。(22)

ドガは一八六七年のサロンに、いずれも《家族の肖像》という表題の画布二点（口絵4）を出品した。それぞ

れ四四四、四四五という番号を割り振られたが、現在の研究では、これらは当時ほぼ完全に無視されたと認識さ

れている。　例外のひとつは「カスタニャリが寄せたなけなしの賛辞」である（曰く、「E・ドガ氏――注目すべき

素養をたずさえて現れた新人――の《二人の姉妹》は、作者が自然と生に対する正しい感覚を備えていることを示してい

る」）。また、「意外なことに、〔画家ジャン=ジャック〕エネールも褒めている。彼はのちに《ベレッリ一家》を回

想し、ドガが後年サロンで過激な振る舞いに及んだのは、自作を毎回必ず良くない位置に展示されたのが原因だ、

と述べることになる(23)。

この二つの批評に早期のジャポニスムの注釈を付け加えなければならない。これはエネールの証言を裏付けるだけでなく、ドガの一作品総目録にも早期のジャポニスムが見られると示唆している点で、いっそう興味深いように見える。〔ドガの評伝と作品総目録を執筆した〕ポール=アンドレ・ルモワーヌ(1875-1964)は、シェノーがここで論じている作品をドガの二人の従姉妹ジョヴァンナとジューリア・ベレッリを描いた肖像画と同定した。この絵の制作は一八六五―六六年ごろだが、その一、二年前、ドガは友人ジェイムズ・ティソの肖像〔画〕を手掛けている。ティソはアトリエにおり、頭上にはクラナッハ(1472-1553)作の肖像画と、本物の〔日本の〕巻物というよりはむしろアルフレッド・ステヴァンス(1823-1906)やティソ自身の流儀に則った「日本風創作物」に見える横長の画布が掛かっている(24)。ルモワーヌは日本版画の専門家でもあったにもかかわらず、ベレッリ姉妹の肖像画で、壁紙が何気なく中心からズレているという特徴があったり、椅子の背が前景右下の隅で際立っていたりするのを見ても、それらを日本の版画と結びつけることは思いつかなかった。他方、アンリ・ロワレットは、本肖像画にはおそらくテオドール・シャセリオー(1819-56)の《二人の姉妹》[1843]の残響が聞き取れること、また、この絵が〔初期の写真〕ダゲレオタイプを描き写したものだと言われてしまうのを予期したドガが、それへの反論としてあらかじめ手帖の一冊で写真に対する嫌悪の念を吐露していることを指摘している(26)。

〔上で引用した〕「思いつきの話題転換」は、ホイッスラーと対比する〔ことによってドガを持ち上げようとする〕意図でなされている。モンマルトルで自己形成を行ったこのアメリカ人画家〔ホイッスラー〕にドガが敬意を表してやまず、〔彼が住んでいたロンドンの〕チェルシーやディエップにしばしば訪ねていき、卑俗なものを軽蔑する点で意見を同じくし、あまつさえ作品をいくつか手帖に模写しさえしたのであってみれば、〔このように両者を対立させることは〕なおさら驚くべき振る舞いである(27)。〔《二人の姉妹》を描くに際してドガは「自然の前に」陣取ったとシェノーは言うが〕この場合の「自然」は、エドモン・デュランティ(1833-80)──彼はホイッスラーを誤解しなかった──がドガに関して評価していたのと同じ方向で理解すべきである。「そして我々は自然を硬く結び合わせるわけだから、人物をアパルトマンという背景からも、街路という背景からも、もはや切り離すことは

ないだろう[8]」。デュランティとシェノーはどちらも一八三三年生まれで正確に同時代人であったのだが、にもか
かわらず前者には一日の長を認めねばならない。〔先に引いた著書の〕一文でアングルとドガの類縁性を明るみに
出し、前者のうちに新たな芸術の萌芽を見抜いたのもまたデュランティであった。アングルは「ホメロスととも
に象牙の高椅子に座り、ペイディアスがパルテノン神殿に取り組むのを眺める群衆に立ち交じりもしたが、ギリ
シアから持ち帰ったものといえば自然への敬意のみであり、〔フランスに〕戻ってからはロビヤール一家やモレ伯
爵、オルレアン公とともに生き、さまざまな現代の形態を前にしてためらうこともごまかすこともせず、あまり
に単純かつ真実なので厳格、乱暴、奇妙とすら言えるあれらの肖像画を、落選者の展示室に置いても決しておか
しくないような肖像画の数々を、制作した[9]」。

アングルは一八六三年の美術教育改革を激しく攻撃していたため、シェノーは立場上、彼に対して敵意を抱い
ていた。おそらくそれゆえに、アングルの最も驚くべき弟子〔ドガ〕のうちに、日本版画の効果にも勝る〔師ア
ングルとの〕類縁性があることを見抜けなかったのだろう（ドガに関してシェノーが行った、アングルとの比
較を促すようなものだったのだが[30]）。シェノーを弁護しておくなら、一八六七年——アングルの没年——の時点で
ドガはほぼ無名であり、作者に関して何の情報もないまま、その若描きの作品に「日本の紙葉を研究した」形跡
を見て取ったのは、やはり偉業と言える。この読み込みはドガ自身よりもシェノー（発見したばかりの日本に熱狂
していた）に関して多くを物語るものであるかもしれない。ドガが世を去るまぎわの時期〔シェノーは〕距離を
置いて画家の仕事の全貌を見渡し、かつての言い過ぎを是正することができるようになった。「巨匠たちにした
がって描くことを学ばなければならない。自然を取り上げるのはその後だ」という、当人がいつも好んで繰り返
していた原則に忠実に、プッサン（1594-1665）、ホルバイン（1497/98-1543）、クルーエ（c. 1510-72）、〔トマス・〕
ローレンス（1769-1830）を模写していた、あるいは模写するつもりであったドガ氏は、三〇歳になるかならぬか
のとき、歴史画を放棄して、騎手や洗濯婦たちをモデルとした。日本人たちを敬愛していたにもかかわらず氏は
アングルを崇拝し、古来より人物像の分析に熟達した目、様式、デッサンを備えた西洋の芸術家たちの一門を崇
拝しつづけたのであった[31]」。

194

一八六九─七八年：非対称性、ギリシアから日本へ

ただし、シェノーがジャポニスムに対して行った最も決定的な貢献はおそらく、〔古代〕ギリシアにおける対称性(シンメトリー)の概念と日本におけるそれとを結びつけたことである。この結果、〔ギリシア美術の対称性は「機械的」だとする〕最も頻繁に繰り返されてきた紋切り型を無効化することが可能になる。一例を挙げよう。「なるほどジャポニスムは、線や量塊(マッス)の平行性〔＝対称性〕を非対称性(ディシメトリー)で置き換えたが、その他の原則を誇張するあまり、最も簡略的な肉付けさえも、平坦な色面で置き換えてしまった」[32]。置き換えという着想がここで軽蔑的な意味を持っていることは明白である。フランスの対称性は、ギリシアの対称性(ということになっていたもの)の継承者であり、それを頂点として価値のヒエラルキーが構築されるが、置き換えはそのヒエラルキーを覆してしまう行為と捉えられている。一八六九年、シェノーは産業応用美術中央連合で講演を行った。ジャポニスムの歴史に対して彼が行った最も重要な貢献である。〔本気で〕耳を傾ける者はいなかったが、そこで彼は、古代ギリシア人の対称性を機械的な対称性と取り違えたことによって生じた美的感性や精神の硬直を糾弾していた。彼は、寸分たがわぬ壺を二口揃えてマントルピースの上に並べるといったごくお粗末な発想で満足している風潮に憤った。長くなるが、引用しておきたい。

　対称性というものを発明したわけではないにせよ、その言葉を発明したのはギリシア人ですが、ラテン語で書かれたウィトルウィウスの文言によれば、彼らは対称性を、一つの全体をかたちづくる多様な部分のあいだの具合よき一致(conveniens consensus)とみなしていました。我々はこの、非常に幅広く非常に丈高い意味合いを奇妙な仕方で限定してしまっています。今日我々は対称性という語を、対立する部分と部分のあいだの完全に類同である状態、つまり一本の軸で二分された面の右側が、左半分に複製し、トレーシングしてひっくり返し、謄写し、言うなれば転写刷りしたかのようになっている状態、と理解しています。あらためて指摘するまでもなく、対称性という原理をこのように捉えると、想像力の入り込む余地はほぼ皆無です。我々はギリシアの対称性から遠く隔たってしまっているのではないでしょうか？ ギリシアにおいて対称性は、あくまで並置された部分と部分のあいだの調和ある釣り合い、均衡であって、その同じ部分の

反復ではなかったのです。

人間はその構造からして対称的ですが、その場合の対称はギリシア人の言う意味でのそれであって、今日我々が言う意味での対称ではありません。人間身体の両側が完全に同じ動きを示すことは決してありません。産業美術にもかかわらず、おそらくこの有機的対称性ゆえに、人間のうちには釣り合いへの欲求があります。産業美術においてはこの欲求を満足させることが不可欠ですが、それは形態を並置し反復することではない、という点を力説しておきます。釣り合いさえ取れていればよいのです。これこそ、日本人が素晴らしく理解している点です。

日本人は決して同一のものを一組にして並べたりしません。ブロンズないし磁器の花瓶を二つ対にして置く場合、胴の膨らみ具合や比率が同じだったり絵柄が似ていたりしても、必ず変化がつけてあります。もっとも、二世紀前から我々の産業に重くのしかかっているこの〔対称性という〕制約からみずからを解き放ったのは日本人だけだ、などと言うつもりは毛頭ありません。かつ、ある種の規則は、私には危険に見えるし、誤ったものだと言い切ってしまいますが、そういった規則の根拠として、古代が実にしばしば引き合いに出されるのですから、我々もギリシア美術に例を取って、お望みならは非対称とでも呼べるものが存在し、れっきとした由来を持っていることを証明してみせましょう。

〔ローマの〕パラティーノの丘や〔アテナイの〕アクロポリスの平面図を一瞥すれば誰でも、そこに対称性が欠けていること、神殿と宮殿のこの巨大な集合がまったく非対称であることに気づきます。

パルテノン神殿に関する最新の研究でどのようなことが判明したか、諸兄はご存知でしょうか？　かくも頻繁にデッサンされ、採寸され、分析され、かくも正当な称賛の念を集めてきたこの記念建築物の基盤や均衡をかたちづくる主要な線の数々が、あるものは水平直線から、またあるものは垂直直線から、きわめて顕著に逸脱しているということです。（中略）

ここではギリシア美術がその確証となってくれます。

全般的な意見を一つ申し述べることをお許しください。日本美術を研究するなかで気づいた事柄ですが、この意見を明言することにはいささかの躊躇を覚えま

196

す。フランス的趣味の論理と抵触することになりはしないかと恐れるからです。しかし諸兄には、これを検証し、これについて考え、妥当と判断される部分は取り上げ、行き過ぎと見える部分は斥けてくださるようお願いいたします。　私が諸兄に申し上げたいのは、原初的で、単純で、完璧な幾何学形態はいささかも美的な形態ではない、ということであります。　直線、二等辺三角形、正方形、円、また力、抵抗、安定性といったものを実践的に示す諸形態は、硬直した不動の形態であり、抽象的で死んだ形態なのです。

さてしかし、まさしくこうした形態こそ、諸兄が日々闘わなければならぬ当のものであります。したがって、そういった形態を蘇生させることが諸君の役割であり、私の思うところをいっさい遠慮なく申し上げてしまえば、実用的原則は尊重しつつもそういった形態をできるかぎり隠し改変することが諸兄の優位となるでしょう。[33] 日本美術は諸兄に、この方面で美の天才に何ができるのか、その無数の実例を提供してくれるでありましょう。

ギリシアの均衡が本来とは違う意味で理解された結果、空間と比率の感覚は歪められてしまった。日本は古典古代の模範からの断絶を表しているどころか、逆に真の感覚を取り戻させてくれるというわけである。ギリシアはあえて完璧を求めず、かわりに主観性と個人主義を追求していた。日本を発見するとは、つまるところこうした主観性や個人主義を回復することであり、かつ、一方では新古典主義を名乗りながらも古典古代〔ギリシア・ローマ文化〕を誤解し不毛に陥ったアカデミズム、他方では個性なき機械化の脅威、その両方と闘うことに帰着するのであった。ギリシアとの繋がりを主張した結果、回りまわって日本にたどりつくという展開は、形は違えど他にもスコットランド人ジェイムズ・ファーガソン（一八〇八─八六）やアメリカ人アーネスト・フェノロサ（一八五三─一九〇八）にもみられた。彼らは、仏教美術の中に「ギリシア゠インド」的な性質のものがあるとしたり──アモリー゠デュヴァル（一八〇八─八五）は、アングルが〔異質な複数の文化を〕結びつけていたと述べているが、それと同じ精神である──、日本美術にはギリシア美術の影響があると考えたりした。一八九〇年代初頭、こういった読みにインスピレーションを得て、建築家の伊東忠太（一八六七─一九五四）は法隆寺の列柱に、〔直線の柱は中央が細く見える[34]という〕錯視を補正するためにドーリア式建築で用いられる手法であるエンタシスを見て取った。完璧を追求

するためにはこういった多少とも可視的な策略が必要だが、人間性〔主観性・個人性〕はそこに宿っているわけである。

一八七八年、日本美術についてものした最後の著作のなかで、シェノーは以前自分がホイッスラーに対して敵愾心をあらわにした一節に立ち戻る。ギリシア建築という迂回を経て、シェノーはジャポニスムの本性に目を開かれ、かつての懸念を払拭した。もはや模倣が問題なのではない。一連の〔フランスにおける日本美術〕批評を開拓したシェノーは、ジャポニスムを影響という地平に位置づけることを拒否した最初の人物でもあったのだ。

日本美術から彼らは、それぞれ、自分自身の天賦の才と最も密接な親近性を持つ特質を吸収した。アルフレッド・ステヴァンス氏は、色調におけるある種の類まれなる精妙さを。ジェイムズ・ティソ氏は、その見事な《テームズ河畔の散策》に見られるとおりの、大胆な、さらには奇妙でさえある精妙さを。ホイッスラー氏は、彩色の精妙きわまる巧緻を。マネ氏は、そのエドガー・ポーの『大鴉』挿絵のための腐食銅版画に見られるとおりの、あらわな色斑や、奇抜な形態が醸し出す機知を。モネ氏は、全体の印象を重視した細部の大胆な省略を。水彩画における〔ザカリー・〕アストリュック氏は、前景の創意に富んだ綺想を。ドガ氏は、その群像のレアリスム的でありながら想像力に富んだ性質や、その驚くべきカフェ゠コンセール場景において光の配置がもたらすぴりりとした効果を。ミケッティ氏は、その小さな人物像たちを、単色の背景上の優雅なシルエットとして描き出す手法を。以上の全員が、より多くの光を。かつ全員が日本美術のなかに、自然を見、感じ、理解し、解釈する自分たち自身のやり方にとっての、霊感というよりはむしろ確証を見出したのであった。ゆえに日本に唯々諾々と隷属するかわりに、個人的な独創性が倍増することになったのである[36]。

原註

（1）エルネスト・シェノー、エドモン・ド・ゴンクール宛書簡、一八八一年五月二四日、以下に収録。Jean-Louis Cabanès, "Lettres d'Ernest Chesneau Edmond et Jules de Goncourt (1863-1884)," *Cahiers Edmond et Jules de*

Goncourt, n。11(2004): 245。ここでシェノーが触れている出版物は以下。Ernest Chesneau, *Les Nations rivales dans l'art. L'art japonais. De l'influence des expositions internationales sur l'avenir de l'art* (Paris: Didier, 1868), 413-454（『コンスティテュシオネル』紙に一八六八年一月一四日、二一日、二月一一日に掲載された記事をまとめたもの）; *L'Art japonais. Conférence faite à l'Union centrale des beaux-arts appliqués à l'industrie, le vendredi 19 février 1869* (Paris: A. Morel, 1869)（本講演は当初『コンスティテュシオネル』紙に一八六九年二月二三、二四日に掲載された）; "Le Japon à Paris, I." *Gazette des beaux-arts*, 18 (1878): 385-397; Le Japon à Paris, II." *Gazette des beaux-arts*, 18 (1878): 841-856［エルネスト・シェノー「パリに於ける日本」稲賀繁美訳、『浮世絵と印象派の画家たち展』（サンシャイン美術館、一九七九〜一九八〇年）。シェノーを論じた日本語以外の唯一の出版物は、ジュヌヴィエーヴ・ラカンブル（パリ）、馬渕明子（東京）が組織した展覧会カタログにして、現在でも基礎文献である以下の書物。*Le Japonisme* (Paris: Éditions de la Réunion des Musées nationaux, 1988). ［『ジャポニスム展──19世紀西洋美術への日本の影響』（国立西洋美術館学芸課編、一九八八年）］。

(2) Philippe Saunier, « Ernest Chesneau », dans *Dictionnaire crique des historiens de l'art* (https://www.inha.fr/fr/ressources/publications/publications-numeriques/dictionnaire-critique-des-historiens-de-l-art/chesneau-ernest.html). （最終アクセス：二〇一一年一一月一〇日）。

(3) Ernest Chesneau. "Beaux-Arts. Le Décret du 13 novembre et l'École des beaux-arts." *Le Constitutionnel*, 24 novembre 1863. この改革がたどった紆余曲折については以下を参照: Alain Bonnet, *L'Enseignement des arts au xix^e siècle. La réforme de l'École des beaux-arts de 1863 et la fin du modèle académique* (Rennes: Presses universitaires de Rennes, 2006).

(4) Ernest Chesneau. "L'Union centrale des beaux-arts appliqués à l'industrie." *Le Constitutionnel*, 25 octobre 1864.

(5) 前掲註(1)Chesneau, *L'Art japonais*, 28.

(6) Ernest Chesneau, *La Vérité sur le Louvre, le Musée Napoléon III et les arts industriels* (Paris: Dentu, "Les intérêts populaires dans l'art", 1862), 27.

(7) 「あなたはあまりにも多くの人に興味を持ちすぎだと思います。ある時点において、どんな国にであれ、偉大な画家は一、二名しかいないものです。そういう画家たちをひとたび理解したなら、それを核として学業をまとめるのは容易です」。ラスキン、シェノー宛書簡、一八六八年一〇月二五日。以下に収録。*Letters from John Ruskin to Ernest Chesneau*, ed. Thomas J. Wise (London: Privately printed, 1894), 9. 齋藤達也はこの両名の関係が両義的なものであったことを見逃している。分析的というよりは記述的な以下の論文で、シェノーは「哲学者（原文ママ）」ラスキンの模倣者とされている。"Ernest Chesneau, critique de l'impressionnisme." in *Critique(s) d'art: nouveaux*

corpus, nouvelles méthodes, eds. Marie Gispert et Catherine Méneux (Paris: site de l'HiCSA, mis en ligne en mars 2019), 325.

(8) John Ruskin, preface to Ernest Chesneau, The English School of Painting (London: Cassell & Company, 1885), ix-x (強調はバッシュによる)。

(9) Zacharie Astruc, "Le Japon de chez nous," L'Étendard, 26 mai 1868.

(10) この有名な争いについては以下を参照: Linda Merrill, A Pot of Paint: Aesthetics on Trial in Whistler v. Ruskin (Washington, DC: Smithsonian Institution Press), 1992.

(11) 「一八六〇年代にゴシック復興主義者たちは、同時代の東洋と中世の世界とのあいだに直接的な繋がりを見た。バージェスは、中世からほとんど変わっていない生活様式を保持しているがゆえに東洋はゴシック復興主義者たちにとって貴重だと論じ、その第1の例として日本を挙げている」。Tomoko Sato and Toshio Watanabe, Japan and Britain. An Aesthetic Dialogue, 1850–1930 (London: Lund Humphries, 1991), 27. [世田谷美術館編『Japanと英吉利西——日英美術の交流1850–1930』渡辺俊夫・佐藤智子監修、世田谷美術館、一九九二年]。

(12) 前掲註（1）Chesneau, Les Nations rivales dans l'art, 4.

(13) Ibid., 9. 一八五五年の万国博覧会に際してはモンテーニュ大通りに「美術宮」が建設され、シェノーはそこで英国の画家たちを発見した。

(14) Ibid., 415.

(15) Ernest Chesneau, L'Éducation de l'artiste (Paris: Charavay, 1880), x. レミ・ラブリュスはルイ・ゴンス (1846–1921) に、シェノーと同じく「ナショナリズムを方法原理にしようとする気遣い」を見て取る。Dictionnaire critique des historiens de l'art, https://www.inha.fr/fr/ressources/publications/publications-numeriques/dictionnaire-critique-des-historiens-de-l-art/gonse-louis.html. (二〇二二年一二月一〇日アクセス)。

(16) Ernest Chesneau, "Beaux-Arts. Le Salon annuel au Palais des Champs-Élysées," Le Constitutionnel, 21 mai 1867.

(17) Ernest Chesneau, "Beaux-Arts. Salon de 1863. Salon annexe des ouvrages d'art refusés par le jury," Le Constitutionnel, 19 mai 1863.

(18) Ernest Chesneau, "Le japonisme dans les arts," Musée universel, 1873, 2 semestre, 216-217. この展覧会に関しては言葉に窮している。「私にとっては大きな驚きであり、何ひとつ理解できません」。オットー・シュレーダー (1834–1902) 宛書簡、一八七三年一月二三日、以下の文献に引用。Robin Spencer, "Whistler, Manet and the tradition of the Avant-Garde," Studies in the History of Art, 19 (1987):

56.

（19）　前掲註（17）Chesneau. "Salon de 1863." 216.

（20）　Philippe Burty. "L'exposition de la Royal Academy." *Gazette des beaux-arts*, 18 (1 juin 1865), 561.

（21）　Ernest Fenollosa. "The place in history of Mr. Whistler's art." *Lotus: Special Holiday Number, In Memoriam James A. McNeill Whistler* (Boston: Bunkio Matsuki, December 1903), 16.

（22）　Ernest Chesneau. "Beaux-Arts. Le Salon annuel au Palais des Champs-Élysées." 以下の文献では、シェノーが発表したうち、一八七八年に『ガゼット・デ・ボザール』に二回に分けて掲載された「パリにおける日本」しか言及されていない。Jill DeVonyar and Richard Kendall. *Degas and the Art of Japan* (Reading Public Museum; New Haven: Yale University Press, 2007), 19, 24, 99, 101.

（23）　Henri Loyrette. *Degas* (Paris: Fayard, 1991), 208.

（24）　二人の姉妹の肖像の図版は以下の展覧会カタログに六五番として収録されている。*Degas* (Paris : Éditions de la Réunion des musées nationaux, 1988), 121. ティソの肖像は七五番（同カタログ一三一頁）。解説はアンリ・ロワレットによる）。以下も参照：Geneviève Aitken. "Du collectionneur japonisant à l'artiste: les ambiguïtés de James Tissot" in *James Tissot, l'ambigu moderne* (Paris: Musée d'Orsay, 2020), 77-83; Bertrand Tillier. "Le Japon de Tissot" & "Tissot et Degas." *Dossier de l'art*, n.°278 (2020): 28-29, 38-39.

（25）　ザイドリッツの著作の仏訳版 W. de Seidlitz. *Les Estampes japonaises* (Paris: Hachette, 1911) の翻訳者であったポール＝アンドレ・ルモワーヌはフランス国立図書館版画室の学芸員をつとめ、以下の書物を著した。Paul-André Lemoisne. *L'Estampe japonaise* (Paris: Henri Laurens, "Bibliothèque d'art et d'histoire", 1914).

（26）　以下を参照：前掲註（23）Loyrette, *Degas*, 121.

（27）　前掲註（23）Loyrette, 234.

（28）　Edmond Duranty. *La Nouvelle Peinture. À propos du groupe d'artistes qui expose dans les galeries Durand-Ruel* (Paris: Dentu, 1876), 27. デュランティは日本人が「自ら感じた恒常的な感覚の数々を複製」したとして称賛し（同書二二頁）、デュラン＝リュエルがホイッスラー展を開催したことを祝福する。「一人のアメリカ人が、驚嘆すべき肖像画や、昼でも夜でもない薄明の、拡散した、ぼうっと霞んだ色の数々に基づく、無限の繊細さを湛えた変奏を（中略）展示していた」（一六頁）。

（29）　Ibid., 14-15.

（30）　以下を参照：Ernest Chesneau. "Beaux-Arts. Le Rapport sur l'École des Beaux-Arts et la Réponse de M. Ingres." *Le Constitutionnel*, 20 décembre 1863.

(36) 前掲註（1）Chesneau. "Le Japon à Paris, I," 396.

(35) 影響としてのジャポニスムを否定する動きについては以下を参照: Jean-Paul Bouillon. "Remarques sur le japonisme de Bracquemond." Michel Melot. "Questions au japonisme," in Japonisme in Art: An International Symposium, ed. The Society for the Study of Japonisme (Tokyo: Kodansha, 1980), 83-108, 239-260.

(34) この点に関しては以下を参照: Michael Lucken, Le Japon grec. Culture et possession (Paris: Gallimard, "Bibliothèque des histoires," 2019), 44-46.

(33) 前掲註（1）Chesneau, L'Art japonais, 11-15.

(32) Alfred Darcel, "Le Salon des arts décoratifs," Gazette des beaux-arts (1 juin 1882): 584.

(31) Louis Aubert, Les Maîtres de l'estampe japonaise. "Image de ce monde éphémère" (Paris: Armand Colin, 1914), 258-259.

訳註

[1] 一八六三年のサロンは出品審査がことのほか厳しく、落選した応募者から大きな抗議の声が上がった。噂を聞きつけた皇帝ナポレオン三世は、サロンと同時期に、同じ建物で落選者の作品を集めた追加の展覧会を開くことを命じた。これが「落選者展」であり、ホイッスラーの《白の少女》に加え、マネの《草上の昼食》が陽の目を見るきっかけとなったことで有名である。

[2] 「土地の守護霊」を意味する古代ローマの語。転じて各地域ごとの特異性を表わす。

[3] 汎ヨーロッパ的なアカデミスムのこと。

[4] フィリップ・ソニエ（原註(2)）によれば、シェノーは美術作品を評価する際、伝統的な規則に適合しているかどうかではなく、独自の「情感」や想像力を発揮しているかどうかを基準としていた。にもかかわらずここで問題になっている一文では、シェノーはむしろ西欧絵画の規範を重視しているように見えるというのが本稿の議論。

[5] 浮世絵版画、版本などを指すと思われる。

[6] ドガ Degas 一族は署名にド・ガス De Gas という分かち書きを用いることもあり、エドガーも初期はそのように綴っていた。

[7] この年のサロンでは、出品作はアルファベット順に西と東の二会場に分けて展示されていた。ドガは本来東側に展示されるべきであった。

[8] 著書『新しい絵画』の、この引用箇所を含む一節で、デュランティはドガを念頭に置きつつデッサン（線描）を論じている。デッサンにおいて、対象を（アカデミスム流に）黄金比などといった抽象的・超時代的規則に従わせ

［9］「ホメロスとともに……ペイディアスが……」アングルが古代ギリシア美術に傾倒したことを比喩的に述べている。「ロビヤール一家やモレ伯爵……」いずれもアングルが肖像画に描いた同時代のフランス人。「落選者の展示室に置いても決しておかしくないような……」落選者展については訳註［1］を参照。マネやホイッスラーら、ふつうアングルとは対極とみなされているような先進的作品のこと。

ようとするのではなく、その環境と密接に結びついた姿で描くことが重要だとデュランティは主張する。ディドロの美術批評を援用しながら、この環境ないし「背景」をデュランティは「自然」と呼ぶ。

第9章 朝顔をめぐる英語圏のジャポニスム——ガーデニングから禅まで

橋本順光

園芸、工芸、文芸にわたる朝顔のジャポニスムと加賀千代の俳句

朝顔は、英米のジャポニスムにおいて好まれた植物の筆頭だった。たしかに朝顔はサクラやキクのように日本そのもののシンボルではない。またアジサイやツツジ、モミジと違って、日本風庭園に必ず登場する植物というわけでもない。ただし朝顔は、ジャポニスムの多面的でかつ双方向的な歴史を考える際に、実は格好の題材と視点を提供してくれる。

まず園芸における日本植物の流行がある。固有種が豊富にもかかわらず、鎖国状態にあった日本は、ヨーロッパの博物学者にとって垂涎の的であった。ドイツからやってきたエンゲルベルト・ケンペル (1651-1716) に始まり、スウェーデンのカール・ツンベルク (1743-1828) やドイツのフランツ・フォン・シーボルト (1796-1866) と、時にオランダ人と偽ってまで彼らが調査し持ち帰った植物は、博物学者のみならず、園芸愛好家に歓呼して迎えられた。英国を代表するプラント・ハンターの一人であるロバート・フォーチュン (1812-80) が、幕末の日本を探訪したことはその好例である。フォーチュンの目的の一つは、英国の厳しい冬でも常緑を保つアオキの雄株を手に入れることだった。ただ、これらの草花は一方的に移植されただけでなく、複雑に交配され、品種改良を加速させる。日本原産の冬に咲くツバキとやや華やかさに欠けたアジサイは、ヨーロッパで交配されて繊細かつ多様なセイヨウツバキとセイヨウアジサイの品種を生み出し、ツツジもセイヨウツツジないしアザレアとして各地の庭園で愛好されるようになった。その一端は日本に逆輸入され、今も生花店で多くの人々の目と鼻を楽しませている。

アオキはさして「日本」という異国を意識させることなく、便利な園芸植物として英国に溶け込んでいったが、

サクラやキクは、ジャポニスムと密接に結びつけられた。異国の草花は、既存の植物の改良種として置き換えられることもあれば、異国情緒を適度に醸し出すスパイスとして重宝されることにもなる。その点で朝顔は、種の輸送が容易であり、簡単に開花させることができるため、特に一九世紀後半のアメリカで異国趣味あふれる園芸植物として大いに愛された。一年草ゆえに、多くが越年することなく枯れてしまうため、気軽に栽培できたことが大きい。こうした栽培の流行と軌を一にして、朝顔を題材にした工芸品や挿絵が日英米で数多く流通している。

興味深いことに、俳句の流行もこうした朝顔の表象を活気づけた。一九世紀の終わりから二〇世紀の初頭にかけて、俳句が英語圏で本格的に紹介された際、注目されるようになった加賀千代（江戸中期の俳人、1703-75）による「朝顔につるべ取られてもらひ水」は俳句の代名詞として広く知られるようになったのである。同時に、この句の受容は、俳句が風変わりな短詩から禅を体現する警句へと評価が変化していった過程とも密接に重なっていく。このように朝顔をめぐる英語圏と日本との往還に注目することで、園芸、工芸、文芸にわたるジャポニスムの多面的な歴史を考えることができる。それはまたアオキの例のように、何が日本を連想させる事物として統合ないし包摂されるのかという、ジャポニスムの臨界を考えることにもなるだろう。

園芸のジャポニスム——英国におけるハランの日常化とアメリカにおける朝顔の流行

アオキの雄株を求めて一八六〇年（万延元）に江戸を訪れたフォーチュンは、ほどなくして日本の植生だけでなく、社会全体に園芸文化が息づいていることに舌をまくことになった。英国貴族の領地にあるような立派な生垣が地方の庶民の家で用いられ、都会の貧しい人々の地域であっても、その路地には鉢植えの草花や盆栽が並べられており、住人も通行人も園芸を楽しんでいる。それゆえ好奇心につられて不意に訪問しても、喜んでその植木を見せて歓待してくれるというのである。これぞ「尊敬すべきワーキング・クラスの庭」ではないかと、フォーチュンは特記したのだった（4）。フォーチュンが江戸を訪れた一八六〇年代の英国では、工業化の劇的な進行により労働者の住宅環境が劣悪となり、その改善のため、緑あふれる職住近接の街づくりが多く試みられていた。そこから後に田園都市運動が生まれ、生活と美を共存させようとするアーツ・アンド・クラフツ運動が広まって

205

いくこととなる。

日本の庶民が楽しんでいる姿に、フォーチュンが一驚したのは当然だった。

日本では貧者が健やかで文化的な生活を営んでいるのではないか、そんな幻想は、貧しい環境にあっても子供が愛情たっぷりに育てられている楽園という言説とともに、当時の日本に関する旅行記や図像にしばしば登場する。同様の指摘は、工業化が進んだ一八九〇年代になってもみられた。ロンドンでスラムを改善し、労働者も文化や工芸を楽しめるよう、社会改良運動の中心にいたサミュエル・バーネット（1844-1913）がその好例である。

一八九一年に来日した彼は、「花や風景を愛でるためだけにこんなにも多くの人々が集まって出かけるのはほかでは見られない」と驚愕し、「日本には貧困問題そのものが存在しない」とまで断言している。同行した妻のヘンリエッタ・バーネット（1851-1936）が二〇世紀初めにロンドンのハムステッドに田園郊外を作り上げて話題になったように、都市化と産業化を暴走させずに共同体と調和させることは当時の欧米では喫緊の課題であり、それゆえ産業化の途上にあった日本が時に過大なまでに評価されたのである。

日本では貧者でさえも緑と文化に囲まれているという幻想は、当時の代表的な挿絵画家であるウォルター・

図1　ウォルター・クレインが描く「ストリート・アラブ」のアラジン

クレイン（1845-1915）からもうかがえる。クレインは日本の浮世絵に学んだ作品を多々残したが、その一つ「アラジンと魔法のランプ」を描いた一連の挿絵（1875）には、いたるところに植木鉢が描かれている（図1）。舞台となった中国が日本と混同されているのは当時にあってはやむを得ないとして、アラジンの後ろにある建物からは、朝顔美人図のように花と女性があわせて描かれる浮世絵から想を得たのだろう、芸妓風の女性が植木鉢のある窓から顔を見せている。道端の大きな植木鉢は、それこそフォーチュンのいう「ワーキング・クラスの庭」にほかなるまい。実際、クレインはアーツ・アン

206

ド・クラフツだけでなく社会主義にも共鳴し、後に労働者の住宅改善のために壁画を描くなど、積極的に救貧運動にかかわった。アラジンの挿絵をみると、クレインはこの夢物語を、スラム街の孤児の成功物語として描いたのがわかる。ポケットに手を突っ込んで大人のように背伸びする少年アラジンの姿は、遠い極東というより、ロンドンの路上にあふれていた孤児そのものだ。興味深いことに、当時、こうした孤児たちは、中東の遊牧民族になぞらえて「ストリート・アラブ」と呼ばれていた。クレインは、周縁に追いやられた彼らを同じく異民族として表象しつつも、彼らを桃源郷のような極彩色の世界の中に描きこんだのである。

事実、こんな色鮮やかな植物を異国から取り寄せ、住居や庭を華やかに飾る試みが、同時期の英国では流行していた。一九世紀には、生物多様性という概念がなく、むしろ積極的に有益な外来種を移植することが奨励されていたからである。その中心人物の一人が、造園家ウィリアム・ロビンソン（1838-1935）である。ロビンソンは、その名も『ワイルド・ガーデン』（1870）というロングセラーで、異国の高山植物など、英国の厳しい気候に耐えて花を咲かせる草木を多数紹介し、英国の園芸を大きく変貌させた。ロビンソンは日本の植物も多く推奨したが、筆頭はシュウメイギクやオオベンケイソウ、イタドリなど耐寒性の強い多年草であり、一年草の朝顔には言及しなかった。いみじくも『ワイルド・ガーデン』の副題には「丈夫な異国の植物の帰化により英国の林や茂みを美しくすること」とある。ロビンソンにとって理想的な外来種とは、英国の田園風景と調和し、在来の草花を邪魔しない程度に彩りを添える植物であった。もう一つのロビンソンのロングセラー『イングリッシュ・フラワー・ガーデン』（1883）が示すように、彼は自身が信じる中世の庭園の復元を目的としており、日本の植物で推奨されるのはヤマユリやアオキであり、朝顔は花よりも葉に重点が置かれている。彼にとって異国の植物とは、つまるところ英国の伝統的な田園を活性化する存在でしかない。そんなロビンソンの著作の人気と主張を確固たるものにしたのが、『ワイルド・ガーデン』の第二版（1881）以降に挟み込まれたアルフレッド・パーソンズ（1847-1920）の挿絵であった。パーソンズの描く異国の植物が違和感なく同居した庭は、英国の理想的な田園風景とみなされたのである。その後、一八九二年（明治25）に来日したパーソンズが日本の風景、特に植物を描いたのは、こうした『ワイルド・ガーデン』の以来の関心にもとづいている。事実、彼の旅行記『ノーツ・イン・

207

ジャパン』（1895）中の水彩画は庭園が多く、英国でガーデニングの参考にされたことは容易に想像できる[12]。

『ワイルド・ガーデン』が刊行された一八七〇年頃から、英国でも「ワーキング・クラスの庭」が楽しめるようになっていた。たとえ十分な庭園をもてなくても、丈夫な異国の植物により、容易に植木鉢で緑を楽しむことが可能になったのである。その筆頭は日本のハランだった。ロビンソンは、パリの「アパートでは装飾品としてハランの各種が重要な位置を占めている」と記しており[13]、その後、英国でもこの「日本原産の植物」は「室内でも葉が瑞々しいままもっとも長持ちする植物の一つ」として定番の存在となる（図2）[14]。事実、一九世紀後半の下層中産階級の肖像写真では、ハランを植えた鉢がしばしば隣に鎮座している[15]。ただし、ハランは異国趣味とは無縁で、原産地が連想されることはまずなかった。しかも、世紀末にはハランは陳腐化し、小市民を指し示すシンボルにまでなる。そんな風潮を皮肉った傑作は、オランダのサミュエル・イェスルン・デ・メスキータ（1868-1944）によるエッチング《テーブルの上のハラン（小さな自画像）》だろう（図3）。自画像といっても、画家の顔

図2　ハランと共に収まった19世紀の肖像写真
Kaushik Patowary, "Why Victorian People Loved Posing Next to Aspidistra Plants"

は植木鉢に小さく反射した鏡像として描かれるだけである。こうしただまし絵的な側面は、弟子のM・C・エッシャー（1898-1972）が発展していくことになるが、ここでハランが強調されていることだ。観葉植物の生命力とそれを飾るだけの財力をアピールするはずが、同時代のハランと共に撮影された肖像写真がまさしくそうであるように、かえって凡庸で貧弱な自己の姿が露見してしまう。それならいっそ陳腐な観葉植物を描く方が正確な自画像になるのではないかというわけである。このように下層中産階級の戯画としてハランに注目するのは英国でも珍しいことではなかった。例えばジョージ・オーウェル（1903-50）はその名も『窓辺にハランを飾れ』（1936）という小説を残している。ただし、ビルマ帰りの元植民地行政官だったオーウェルでさえ、ハランが東洋から来たことについては

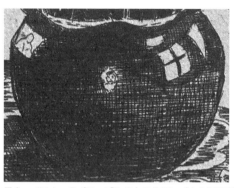

図3　メスキータ《テーブルの上のハラン（小さな自画像）》
（右）全体図／（左）自画像部分拡大
1895年頃

意識しなかったようで、作中でまったく言及することがない。

このように英国では日照時間や気温の関係もあって、耐寒性の強いハランやイタドリに比して、朝顔の園芸はあまり盛んにならなかった。

一方、対照的なのがアメリカだった。朝顔は、同じく日本産であるクズと並んで、土がむき出しの庭や日除けがほしいポーチやヴェランダを手っ取り早く緑で覆うのに最適の植物としてアメリカで重宝された[16]。クズは一八七六年のフィラデルフィア万博の日本館で初めてアメリカに持ち込まれたが、その際にはクズ粉や繊維が取れることが強調されており、園芸植物としてはアメリカの業者が注目したのが始まりである[17]。一方、ハランは貧弱な住環境でも楽しめる緑としてアジアのルーツを忘れられ、良くも悪くも日常的な風景に同化し、陳腐な存在にまでなってしまった。その点でハランと朝顔は著しい対照をなしているといえるだろう。

たしかに朝顔ことモーニング・グローリーは、日本の固有種ではなく、同類の花は世界各地にあるが、どれも花が小さいうらみがあった。一方、日本では一八世紀から朝顔の栽培が好まれ、一見、朝顔には見えないような変り種が生み出され、大輪の花も容易に入手できるようになっていた[18]。種が乾燥に強く丈夫なため、容易に発送でき、さして手間をかけなくとも発芽し開花したからであろう、日本の朝顔は一九世紀後半のアメリカの園芸雑誌で人気の花として頻繁に登場する（図4）[19]。大輪の種を郵送する通信販売の広告がしばしば見られ、日本の「朝顔崇拝」を紹介する記事まで書かれたほどだった。そもそも朝顔がアメリカに移植されたのは、一八六三年に、種の輸入と通信販売で知られるL・W・グッデルが手がけて植えたのが始まりとされる[20]。ただ、朝顔の種を扱う業者には、

図4　日本の新種の朝顔を伝える『アメリカン・ガーデ
ニング』誌　1897年2月20日号の記事

悪質な例もあったらしい。種が発育しなかったり、別の花が咲いたりといったトラブルが読者投稿欄で報告され、対処法が指南されるなど、朝顔をめぐる記事は当時の園芸雑誌の誌面を賑わせていた。津田梅子(1864-1929)を預かったアデリン・ランマン(1826-1914)も、アメリカまで朝顔の種を送ってもらっている。ただ、どうやらランマンは変わり種を期待していたらしく、不満足な結果に終わったようだ。梅子は一八八四年一〇月七日付の手紙で、変化朝顔のような独特の形状の朝顔は、あいにく事前にはわからないと丁寧に説明しているからである。

ランマンに限らず、園芸雑誌の投書欄が示すように、当時のアメリカでは中産階級の女性が園芸をたしなむことを期待されていた。その際に朝顔が人気だったことは、朝顔をあしらった工芸品が一八八〇年代に数多く誕生することからもうかがえる。代表的な例は、ルイス・C・ティファニー(1848-1933)の特にティファニーの朝顔をあしらった食器は、いずれも女性の使用が念頭に置かれていた。そんな朝顔人気を日本の業者も聞き及んだのだろう、一八九四年には英文で朝顔についての小冊子が刊行され、どうやらアメリカの主な出版社に手紙とともに送られたようだ。例えば一八九五年三月号の『レスリー誌』には、同書が送られてきたとして簡単な紹介とともに、日本まで一ドルを添えて送れば、その英文ガイドと主な二〇種類の朝顔の種を郵送してくれるらしい、と東京の日本橋にあった住所が記載されている。

こうした日米の朝顔の人気を仲立ちし、さらに加速させたのが、アメリカの旅行作家エリザ・シドモア(1856-1928)である。彼女は日本旅行記『人力車に乗った毎日』(1891)以降、しばしば日本を訪問し、東京の入谷での朝顔市にはいたく感銘を受けている。シドモアはさらに明治の朝顔熱を詳しく取材し、一八九七年に当時の代表的な雑誌『センチュリー』に、豊富な図版とともに「すばらしい日本の朝顔」という記事を寄稿した。中国原産の種を独自に発展させた点で、「菊よりも朝顔の方が日本固有の花である」として、朝顔市というフラワー・

花瓶や鉢、それに皿だろう(図5)。

図5　ティファニー・スタジオ／ルイス・コンフォート・ティファニー《朝顔型コンポート》　1889年　三菱一号館美術館蔵

ショーを紹介したのであった。ここでシドモアは、千代の朝顔の句だけでなく、豊臣秀吉が朝顔を見に来るというのであえて庭の朝顔を摘ませて、茶室にのみ一輪を生けてうならせたという千利休の逸話も紹介している。

こうした明治時代の朝顔人気は、江戸を懐かしむ風潮も手伝って旧幕臣が中心となって広まり、各地で団体が生まれて専門誌が刊行された。その代表的な団体が一八九三年（明治26）創立の穣久会で、会員には津田梅子の父で農学者だった津田仙もおり、会誌には朝顔の研究家としても有名な画家の岡不崩が、一見、朝顔には見えないような変化朝顔の多色刷り版画を提供していた。母と兄が会員だったシドモアは入谷の植木商も関わっていた穣久会に取材したと思しく、そのせいか一九〇〇年刊行の『穣久会雑誌』(28)の第一号には『センチュリー』に寄稿した彼女の記事が翻訳されている。

およそアメリカとは異なった形で流行してきた日本の変化朝顔を、ここでシドモアは初めて英語圏に紹介したのだった。そんな功績が注目され、五年後にはロンドンの日本協会で彼女は朝顔について講演している。それによれば、一八九七年にシドモアが記事を掲載して後、アメリカから朝顔の種の注文が殺到し、三倍にまで値が高騰し、元に戻るまで二年もかかったという。(29) 前述した「朝顔崇拝」を書いた無名記者も、シドモアの記事を詳しく紹介している。シドモアを信じるなら、従来から人気の大輪だけでなく、変化朝顔まで、ニューヨークで毎年展示され、人々の耳目を集めるようになったという。

一八九三年以来、アメリカに滞在していた詩人の野口米次郎（1875-1947）が、匿名で『日本少女の米国日記』(30)（口絵10）（1902）という日記体の小説を刊行したのも、こうした朝顔人気にあやかってのことであろう。朝顔という名前の日本人女性がアメリカを訪れ、日本人女性はみな「ゲイシャ」とみなすような偏見に困惑しながら、メイドとして職を得る。そんな毎日がブロークンで軽妙な英語で綴られるこの小説の原型は、一九〇一年に『レスリー』誌に掲載された。およそ六年前に、日本からの朝顔の英文ガイドを紹介した雑誌である。ピエール・ロ

ティの『お菊さん』（口絵11）を筆頭に、英国のミュージカル『ゲイシャ』（1895）など、当時のジャポニスムあふれる物語において日本人女性はしばしば植物の名が付けられる。『日本少女の米国日記』も、日本に対するステレオタイプを批判しつつも、およそ日本で一般的でない「朝顔」という植物の名を主人公にする点で、アメリカのジャポニスムに連なる作品となっている。ただ日本を代表する花はお菊さんの「菊」ではなく、「朝顔」に(31)ほかならないという点で、『日本少女の米国日記』はシドモアの記事を裏書きしているともいえるだろう。千代の句と利休の逸話も、それとなく小説で言及されている。小説の冒頭で、朝顔は金比羅にアメリカ行きについて祈願をした帰り、水を飲もうと井戸に釣瓶を下ろした際に、かんざしを落としてしまう。月光の中で広がる波紋に朝顔は、いわば神の許しとしての微笑を感じ取り、アメリカ行きの用意を始める。いうなれば、朝顔は井戸から離れて、アメリカへと貰い水に訪れるわけである。そして朝顔は、アメリカで受け取った薔薇の花束を「シン(32)プルな利休」にならって一輪だけ生け、賞賛されることになる。まさに朝顔の種がアメリカの土に根付き、開花するようにして、朝顔はアメリカ社会に順応（ナチュラライズ）/帰化する物語と要約できるだろう。

しかし、こうした異国の植物や人の移入に良くも悪くも寛容であった時代は、それから間もなく終わりを迎えることになる。朝顔の紹介につとめたシドモアは、日米友好のために桜をワシントンに植樹しようと積極的に働きかけたことでも知られる。(33)ただし、一九〇九年に送られたそれらの苗木は害虫があるとして、翌年にすべて焼却された。その後、一九一二年には植樹されて現在にいたるのだが、重要なのは一九〇九年からの害虫騒ぎにより、一九一二年にアメリカ全土で植物検疫法が施行されたことだろう。(34)以降、梅子のように種を郵送するのは、避けるべき行為になったのである。

千代の朝顔の句の英訳とその受容──センティメンタリズムからイマジズムまで

では、こうした朝顔への人気と千代の句はどのように交錯したのであろうか。そもそも千代の句は日本国内では、さして高く評価されていなかった。いわば北斎などの浮世絵や輸出工芸の内外での評価の落差にも似て、千代の句は英語圏では俳句の代表のように言及されたが、国内では親しみやすさゆえに知られる存在でしかなかった。

例えば正岡子規は、「この句は人口に膾炙する句なれども俗気多くして俳句とはいふべからず」と酷評した。朝顔に釣瓶を取られたという描写で止めるべきであって、「貰い水」のようには説明や情愛の表現は蛇足と切り捨てたのである。そもそも千代は千以上もの句を残したが、いまもって言及される句は朝顔以外にはほとんどない。

たしかに長く戦前まで千代は中等教育を中心に数多くの教科書で登場したものの、俳句に親しませるということを意図した導入のための教材が中心か、良妻賢母といったあるべき女性像の定着を全面に出した道徳的教材が中心だった。これらは実のところ、経歴の不確かな千代について都合良く作り上げられた虚像であり、千代を広く知らしめたのは、女＝母としての慈愛を強調した教科書群の存在が大きかった。ただし、残された俳句から、その時々に都合のよい慈愛を想像されて仮託されたのは、日本に限らず、英語圏でも同じだった。

その発端となったのは、日本学者として名高いバジル・ホール・チェンバレン (1850-1935) である。チェンバレンは千代の句を最初に英訳したが、『口語日本語ハンドブック』(1889) においてだったことからもわかるように、日本語の教材として注目したにに過ぎなかった。芭蕉とともに説明しながら、朝顔の句を 'Having had my well-bucket taken away by the convolvuli, gift-water'と、二行程度で直訳した後、およそこれでは意味をなさないため、詳しく内容を説明したのであった。千代の句を広く英語圏に知らしめたのは、このチェンバレンの英訳と紹介を大きく作り替えた英国の詩人エドウィン・アーノルド (1832-1904) である。その『海と陸』(1891) で、チェンバレンと同様にローマ字で千代の句を引用したあと、単語のみ 'Convolvulus/Bucket taking/I borrow water'と直訳し、アーノルドは、以下のように釈明しながら、さらにそれを脚韻がそろった詩へと改作したのであった。

　　朝顔

The 'Morning Glory'

こうした写真のような簡潔さは、日本人なら耳だけで理解し、心から楽しむことができる。情景と思いが閃光のように一瞬で音楽を奏でて鳴り響き、心の奥にまでしみ通るからだ。しかし、これを西洋人の耳と理解に届く形にするとなると、この日本語の詩は、少なくとも以下のような長さにまで拡張しなければなるまい。

その葉と花が巻き付いてしまった

私の手桶のまわりに

この手をちぎることはできない

あの柔らかな蔓の

手桶と井戸はもう朝顔のもの

取られて私は頼む、水をください、と

Her leaves and bells has [sic] bound
My bucket-handle round.
I could not break the bands
Of those soft hands.
The bucket and the well to her I left:
Lend me some water, for I come bereft.(38)

こうして謎を解くようにして、短い直訳からわかりやすく紹介された千代の句は、慈愛と感傷という古風な女性像と合致し、一九世紀的なセンティメンタリズムにとって近しかったからだろう。俳句を紹介する英語圏の文献には必ずといってよいほど登場することとなる。前節で言及したシドモアの記事で紹介された千代の句も、アーノルドの訳であることは文中で注記されている。(39)となると、すでにティファニーなどが展開していた朝顔を描いた工芸品に続いて、千代の俳句を組み合わせた作品が出現しても驚くには足らないだろう。海外に人気の陶芸を多く制作した加藤友太郎(1851-1916)の《色絵朝顔文手桶形花生》(口絵8)もそんな千代の句の人気にあやかろうとした産物だろう。ちょうど日本の植木業者が朝顔の輸出にいそしんだように、この作品は、アメリカでの評判を見越した輸出工芸と考えられる。ただ類似した作品がほとんど見られないため、さして話題にならなかったと思しい。(40)

一方、俳句の翻訳をめぐっては、アーノルドの『海と陸』から四年後に、『帝国文学』誌上で論争が起こった。カール・フローレンツ(1865-1939)による俳句のドイツ語訳に対し、上田万年(国語学者、1867-1937)が俳句の簡潔性が十分に生かされていないと短評を述べ、フローレンツ本人が反論したのであった。論争によくあることではあるが、両者はすれちがいのまま終わった。上田はフローレンツの訳を冗長と考えたのに対し、フローレンツは詩の形が異なるものである以上、説明的になるのは避けられないと考えていた。ここで注意したいのは議論の是非ではなく、翻訳の限界ゆえに俳句の訳出には説明が不可欠ということなら、すでに日本の専門家の議論アーノルドによって明晰に記されていたことである。アーノルドは、一瞬で情景と感情を切り取る俳句に感嘆し

214

図6　エドマンド・デュラックが描く幽閉された姫と植木鉢

つつ、それを英語で説明するのは、五倍以上の文字が必要なことをユーモアとともに見事な改訳によって示したのであった。

事実、アーノルド以降、千代の句の英訳と挿絵は、しばしば雑誌に登場することになる。後にアーネスト・フェノロサ (1853-1908) の夫人となるメアリー・M・スコット (1865-1954) は、アーノルドの英訳をさらにパラフレーズした詩を寄稿し、結婚後の一九一三年にも別の詩集で再録している[41]。おそらくは千代の句にちなんだ生け花についても、アメリカから来日した画家のセオドア・ウォレス (1859-1939) が一八九九年の記事で紹介している[42]。

英国で人気挿絵画家だったエドマンド・デュラック (1882-1953) が、ローレンス・ハウスマン『アラビアンナイト物語』(1907) の挿絵で、江戸の朝顔美人図を思わせるような構図を援用していることも付言してよいだろう (図6)。室内で無聊を嘆く姫が、植木鉢から花を一輪手にとってもの思いにふける様子を描いており、朝顔こそ描いてはいないが、閉じ込められた女性の比喩として姫と植木鉢の花とが重ねられている。ハランと一緒に撮影された中産階級の自画像めいた写真では、江戸の朝顔美人図と同じく、ハランと人物とが二重写しにされていた。

一方、その朝顔美人図から着想を得たかもしれないデュラックの挿絵では、朝顔の生命力よりもそれを小鉢の中に押し込む権力関係が示唆されており、千代の俳句とその挿絵も同様の文脈で読まれた可能性を示している[43]。家事や家庭が女性の領域であるかのような既存の通念に強固に女性を縛り付ける一方で、釣瓶にまで伸びゆく朝顔が排除されないというのは、この朝顔をどのようにとらえるかで千代の俳句の解釈を大きく変えることになるだろう。

そうした相違は、アーノルドによる千代の句の英訳をめぐる小さな論争が再燃したことからもうかがえる。冗長もいとわず俳句は意訳すべきかどうかという『帝国文学』でのフローレンツと上田万年との論争が、今度は、広く英語圏を舞

台にして行われたのである。かみついたのは、かつて『日本少女の米国日記』を書いた野口米次郎だった。アーノルドは直訳しても意味をなさないため、なかば戯れて脚韻をそろえたソネット風の六行詩に訳したのだが、そうした保留を無視して、上田の論調そのままに、野口はあまりに訳が冗長だと批判したのだった。野口は、一九一四年に英国で日本の詩について講演し、アーノルドの六行詩を引き合いに出して、説明と描写が多い西洋の詩と、一瞬で特徴と風景を切り取る俳句とを対比した。アーノルドは、まさに野口のいう俳句の美点を認めており、直訳を併記していたにもかかわらず、アーノルドが俳句を六行に翻訳したかのように述べたてたのであった。それに対して、野口は自身が英訳した千代の句 'The Well-bucket taken away. / By the Morning Glory--/ Alas, water to beg!' を披露し、両者を対照しようとした。ただ、結局、最初にチェンバレンが行った英訳とよく似た形式と内容に退行してしまっており、野口がその『日本の詩の精神』（1914）で行った断片性と構築性の対照については、すでにアーノルドが行ったことの二番煎じにしかなっていないといわざるを得ない。

ただ注意すべきなのは、野口がその直後で続けて、アーノルドの俳句の訳文について絵画を比喩にして対比していることである。つまり、アーノルドは「和紙に墨の筆で描かれた日本画を万年筆で模写するようなもの」だというのだ。そもそも墨を含ませた筆で一気呵成に描いた絵と、万年筆で幾度も描き込んだ緻密な絵という対比は、英語圏での日本美術論でしばしば見られた。例えばラフカディオ・ハーン（1850-1904）は、広重などについて複数の著書を刊行していたエドワード・ストレンジ（1862-1929）の日本美術論に対して「日本美術の顔」（1897）という論考を執筆した。ストレンジが、日本美術における風景や動植物の表現を賞賛し、その英国への影響（つまりはジャポニスム）を特筆したものの、顔についてはきわめて稚拙ということに反論したのである。日本美術の特質は線や色で緻密に描くのではなく、少ないながらも効果的な線で特徴をとらえるところにあると、ハーンは強調したのだった。その点で、動植物の表現も人物表現も実は同じであること、ひいてはそれは古代ギリシャの壺絵などの線描にも通じると述べたのである。

興味深いのは、こうした日本美術評が、Ｅ・Ｐ・ヒュース（1851-1925）を経由して日本の絵画教育に間接的に影響を及ぼした点だろう。ヒュースは、女子教育のために活動していた英国の教育者で、一九〇一年に日本を訪

れた。東京のみならず、地方も積極的に講演と視察で訪問し、滞在は一年以上もの長きにわたるなど、ヒュース
は女子教育のみならず、絵画教育にも無視できない足跡を残した。当時の日本では、初等絵画教育の重点を伝統
的な毛筆か西洋的な鉛筆に置くかで議論が揺れていたが、その際に、日本画の「特質は最少き線を用いて、十分
に其意味を画き出さんとするにある」と述べたヒュースが大いに刺激となり、毛筆への重視に弾みがかかったと
いわれている。むろん、ヒュースの来日を過大評価はできないが、日本美術の利点として、最小限の線で対象の
特徴を表現することが可能という評価は、ハーンの「日本美術の顔」と極めて共通している。ヒュースは帝国大
学でのハーンの講義を聴講しており、それが無断であったことから、二人には埋めようのない溝ができてしまう。
ただこれはむしろヒュースが事前にハーンの著作を読んで、特にその「日本美術の顔」に関心をもっていた現れ
と考えるべきではないか。

　いずれにせよ、伝統的な日本画教育はヒュースによって勢いを得て、一九一〇年には朝顔の図版も収める『尋
常小学校新定画帖』が完成している。そもそも明治期の図画教育では、翻訳ではなく自前の教科書を作成し始め
た一八八〇年代以降、フェノロサの日本美術論や彼に影響を受けたアーサー・ダウ（1857-1922）の「濃淡」技法
が逆輸入されるようになっていた。東京美術学校の白濱徴（1865-1928）が中心となって作成した『新定画帖』
はその集大成にほかならない。朝顔はすでに図画の教科書には頻繁に登場していたが、絵手本で基礎を学んだう
えで写生を重視した白濱は、学校で身近だったことに注目してだろう、朝顔を系統だてて登場させている。『新
定画帖』においては、第四学年での写生の入門としての朝顔の葉から始まり、第五学年では朝顔全体の写生と淡
彩を学び、最後の第六学年で「模様の組立」として図案化の練習へと至るのである。

　この『新定画帖』（1898-1948）だった。エイゼンシュタインは、一九二九年のエッセイ「映画芸術の原理と表意文
字」で『尋常小学校新定画帖』第六学年から図版（図7）を掲載し、ここにはショットがあると注意を促した。
樹木全体ではなく、その一部を切り取ることを教えた『新定画帖』を、エイゼンシュタインは映画のショットに
通じると力説したのである。ただし、この『新定画帖』の図はダウの『コンポジション』（初版 1899）から着想
ンシュタイン（1898-1948）だった。エイゼ
ンシュタインは、一九二九年のエッセイ「映
画芸術の原理と表意文
字」で『尋常小学校新定画帖』第六学年から図版（図7）を掲載し、ここにはショットがあると注意を
この『新定画帖』と野口の『日本の詩の精神』を奇しくも同居させたのが、ソ連の映画監督セルゲイ・エイゼ

217

Here's the branch of a cherry-tree.⁹ And the pupil cuts out from this whole, with a square, and a circle, and a rectangle—compositional units:

He frames a shot!
These two ways of teaching drawing can characterize the two basic tendencies struggling within the cinema of today. One—the expiring method of artificial spatial organization of an event in front of the lens. From the "direction" of a sequence, to the erection of a Tower of Babel in front of the lens. The other—a "picking-out" by the camera: organization by means of the camera. Hewing out a piece of actuality with the ax of the lens.

However, at the present moment, when the center of attention is finally beginning, in the intellectual cinema, to be transferred from the materials of cinema, as such, to "deductions and conclusions," to "slogans" based on the material, both schools of thought are losing distinction in their differences and can quietly blend into a synthesis.

図7　（左）エイゼンシュテインが引く『尋常小学校新定画帖』の「ショット」
　　　（中）『尋常小学校新定画帖　第六学年　教師用』（日本書籍、1910年）第二十九課「位置の取方」
　　　（58頁）の原図と同第五学年第十九課「朝顔」（38頁）
　　　（右）アーサー・ダウ『コンポジション』第6版（1905）の「風景の配置」

された可能性が高い。(51) そんなことを知る由もなかったエイゼンシュテインは、さらに野口の俳句論を引用し、両者にはモンタージュと同じ原理が見られると指摘している。野口が引用した俳句を例に、まったく無関係な情景が衝突するようにして並列されることで、俳句は映画のモンタージュと似た効果を生み出していると感心したのである。(52)

同じ原理が漢字や歌舞伎にも通底しているという、牽強付会にも見えるエイゼンシュテインの説明は、しかし、まったく突拍子もなく現れたものとはいえない。むしろ彼のモンタージュ理論は、すでに始まっていた英詩の革新運動ともいうべきイマジズムと共通点が多く、このエッセイもその延長線上にあると考えられるからである。(53) 野口の英国講演とほぼ同時期である一九一三年のロンドンで、詩人のエズラ・パウンド（1885-1972）が、俳句として発表した「地下鉄の駅で」はその好例といえよう。「人混みのなかで、ふと露わになったいくつもの人の顔／黒く濡れた枝に張りついたいくつもの花びら」と、そこでは二つの情景が、比喩であるとも記されず、どのようにつながるのかも説明がなく、ただ並列されている。こうしたモンタージュなり、イメージを中心にした詩法の場合、チェンバレンやアーノルドが半ば冗談に披露した説明の少ない直訳の方が、皮肉にも評価されることになる。事実、当然とはいえ、パウンドもエイゼンシュテインも、千代の句にはなんら注目も言及もしてい

ない。モンタージュやショットになぞらえるような俳句評価において、千代の句は、ちょうど正岡子規が「俗気」と称する情感と説明が過剰ということなのだろう。代わりに、とりわけパウンドが好んで以降、しばしば引用されたのは、当時、荒木田守武（戦国時代の俳諧師、1473-1549）の作と伝わっていた「落花枝に返ると見れば胡蝶かな」であった。つまり、野口の講演は、俳句の受容が大きく変貌し、千代の朝顔の句自体の評価も変わろうとする機運をふまえて、行われたことになる。異国趣味的な関心やセンティメンタリズムが退潮し、一瞬を写真のように切り取り、最小限の表現で最大限の効果を生む形式が注目されるなか、千代の句が陳腐と化する前にその形式を擁護したのである。

禅から再解釈された千代の句——西洋の科学と対立する東洋的な自然観

こうした俳句という簡素な形式への注目は、能が古代ギリシャの仮面劇のように再評価されたのと同時代だった。一九一三年のロンドンで、パウンドはフェノロサの能の遺稿を受け取り、それが一九一六年になって刊行され、同じ年にはW・B・イェイツ（1865-1939）が能に触発された戯曲『鷹の井戸』を上演する。機を見るに敏だった野口は、描写をそぎ落としたモダニズムの隆盛と能への注目とが連動しているのをふまえ、先述の『日本の詩の精神』のなかで能についても詳述している。ここで野口は英語でその名も「朝顔」という自作の能を披露している。この英語能の主人公は、一日でしおれてしまうことを嘆く朝顔の精である。彼女に対して、旅の僧侶がそもそも栄華の長さを競うのは無意味なことを説き、「最も短い命こそ最も甘美なのだ、ちょうど最も短い詩がそうであるように」と、野口が展開した俳句論と同じ主張が繰り返される。(54) こうして朝顔は成仏して幕となるのだが、ここで野口が参考にしたのは、唐代の詩人白居易に由来する槿花一日という故事であろう。

白居易は「放言」で「松樹は千年なるも終に是れ朽ち、槿花は一日なるも自ずから栄と為す」と記した。いずれ枯れることを考えれば、松の木の寿命がたとえ千年を誇ろうともその長さ自体に意味はなく、ムクゲはたとえ一日しか咲かなくても、そこにはムクゲにしかない美しさを立派に発揮しているといった意味である。たしかに、ここでいう槿花はムクゲのことであり、朝顔ではない。ただ、この白居易の言葉は、平安時代の『和漢朗詠集』

に収録された際に朝顔と読みかえられた。さらには「あさがほの花」ときも千とせ経る松にかはらぬころとも

がな」が、室鳩巣(むろきゅうそう)(1658-1734)の『駿台雑話』(1732)で引用され、よく知られるようになっていた。事実、こ

の『駿台雑話』の一節は、英語圏で長く参照されたW・G・アストン(1841-1911)の『日本文学史』(1899)で

英訳とともに詳しく紹介されている。(55)アメリカで鈴木大拙(仏教思想家、1870-1966)と親交があり、仏教が高く

評価される素地と基盤を作ったポール・ケーラス(1852-1919)が、一九〇五年に、おそらくはアストン訳をパラ

フレーズしたであろう短詩を発表していることからも、広範な影響がうかがえる。ケーラスの「朝顔」という短

詩は、「胸打つ朝顔の心の物語／その可憐な花が開くのはほんのひと時／しかしその魅力はとこしえのもの／

雄々しくそびえる樅の木の千年よりも」と、たぶんにアーノルドの千代の句の訳を意識したのだろう、脚韻をそ

ろえた七行詩となっている。(56)こうしてみると、野口の能「朝顔」(1914)は、まさに能が宗教的な鎮魂の劇とし

て見出された頃に、朝顔がケーラスの短詩のように仏教的な関心から注目されはじめた思潮を掉さすものだった

ことがわかる。短命の朝顔をむしり取るに忍びないという千代の句と、短命なのは嘆く必要がないという『駿台

雑話』の一節とを、野口は結びつけようとしたともいえよう。しかし、野口の創作能は英語表現も稚拙なことも

あり、あまりに拙速にすぎた。あいにく、この「朝顔」が反響を呼ぶことはほとんどなかったのである。

この野口の試みを見事に成功させたのは、禅について多くの著作を英語で発表した鈴木大拙である。大拙は

「禅と日本人の自然への愛」(1931)で、先の白居易の言葉を英訳しているが、『駿台雑話』とその英訳同様に、

槿花を朝顔ことモーニング・グローリーと訳している。そして、そんな槿花一日の例として、千代の朝顔の句を

引用したのである。大拙は、'My bucket's carried away／ By the morning glory／ And I beg for water'とほぼ直

訳しつつ、千代は朝顔の存在に自然の真と美を見出し、だからこそ朝顔を取りよけるに忍びなかったのだと解説

したのである。(57)一日で萎れてしまう花に一種の聖なる存在の顕現を読み取る指摘を、以降も大拙は繰り返すこと

になる。ただし、それが戦後の一九五〇年になると、東洋的な自然観の一例として千代の句に言及するようにな

るのである。

その名も「朝顔」(1950)という論考で、大拙は「朝顔や釣瓶とられて貰い水」という別ヴァージョンの千代

の句に注目している。これを 'Oh, morning glory!/ The bucket taken captive,/ Water begged for' と英訳し、こ
こに千代は朝顔という美そのものに驚き、いわば主客一如となっていることを特記するのである。千代は朝顔そ
のものとなり、それゆえ朝顔をはらいのけることができなくなったというのだ。興味深いのは、こうした自然と
の主客一如と対照させられているのが、アルフレッド・テニソン（1809-92）の詩「壁の中の花（Flower in the
Crannied Wall）」（1863）であることだろう。大拙は、この壁に咲く花というミクロコスモスに宇宙というマクロ
コスモスを見出す視線を、先の「禅と日本人の自然への愛」では東西に共通する精神として肯定的にとらえてい
たが、ここでは結論が逆となる。壁から花を引き抜き、それを手中におさめて初めて宇宙を知ることができると
考える詩人の態度に、対象を知るためには主体と客体が分離しなければならないという近代的な科学精神とその
病を読み取る。[58] つまり、千代の句から引き出されるのが、「日本人の自然への愛」から自然と融和する東洋思想
へと変化したわけである。大拙自身の意図はともかくとして、第二次世界大戦という未曾有の破壊の後、それを
科学の暴走とみなし、その行き過ぎに異議を唱えることは、軍国主義を批判された敗戦国からのもっとも効果的
なアピールであったことは想像に難くない。

　同様の東西の対比を大拙はその後も繰り返し、発展させてゆくことになる。有名な『禅と精神分析』（1960）は、
東洋的な自然観を広く知らしめた一例である。ただし、そこでテニソンと対比されるのは千代ではなかった。代
わりに引用されているのは松尾芭蕉の「よく見ればなずな花咲く垣根かな」である。いみじくも、この頃、千代
の句は、英語圏でも入門的な紹介で言及されることはあっても、代表的な俳人としてはみなされないようになっ
ていた。対照的に特権的な地位を占めていったのは芭蕉である。例えば一九五六年には、ピーター・ベイレンソ
ンによる『日本の俳句──芭蕉の二二〇の俳句を例に』といった翻訳が登場し、好評により一九六〇年までに第
四集が刊行されるなど、アメリカで芭蕉はすでに揺るぎない位置を獲得していた。[59] 千代の句が、後年の大拙には
あまり登場しなくなり、代わりに芭蕉の言及が増えるのは、それだけ千代が俳句の代表例として知られなくなっ
ていったこととほぼ軌を一にしている。

221

槿花一日の栄光とクズ──生物多様性の議論とジャポニスム？

このように英語圏における朝顔の人気は、その開花同様に短いものだった。丈夫で手軽でありながら、大きく花を咲かせる朝顔は、一八八〇年代以降のアメリカの園芸愛好家の間で流行した。それはティファニーを代表とするような女性の使用を念頭に置いた食器や工芸品にみられる、朝顔の図像の流行と並行した。明治の日本では独自の朝顔栽培が流行したが、そんな日米の朝顔ブームも、女性旅行作家シドモアが媒介している。野口米次郎が「朝顔」という名前の日本人女性が主人公の小説を書いているのも同じ現象ととらえることができる。

千代の俳句に注目して、俳句を英語圏に広めたのは、日本語を十分に解さないアーノルドによる翻案だった。日本文学の専門家がさして評価していなかった俳句を、アーノルドがヴィクトリア朝的なセンティメンタリズムに寄り添いつつ翻案したのである。同時にアーノルドは、英詩にない簡潔さと映像性にも注目しており、これは一九一四年に野口米次郎が英詩と対照して述べた俳句の美点を先取りするものであった。ただし、パウンドやエイゼンシュテインに見られるモンタージュのように、イメージとイメージを重ね合わせる先駆として俳句を評価する以降の風潮のなか、説明的で感傷的な千代の句は注目されなくなっていく。

そうした変化をいち早く察した野口米次郎は、一九一四年の英語での講演で、アーノルドの冗長な翻訳を攻撃し、千代の句の内容ではなく形式の簡潔さを強調した。さらに野口は、能や仏教への関心の高まりを背景にして、「朝顔」という英語能まで発表する。ただし、その試みは拙速にすぎ、功を奏することはなかった。千代の句を、禅の主客一如や東洋的な自然観の一例として解釈しなおし、達者な英語で再評価の機運を盛り上げたのは、一九三〇年代以降の鈴木大拙である。テニソンの詩と千代の句を並置したのは、その一例だろう。しかし、芭蕉が代表的な俳人として認知される一九五〇年代以降、大拙の論考からも千代は登場しなくなっていく。自然を支配する知の例として言及されるテニソンの詩に対して、対照されるのは千代の句ではなく芭蕉となったのである。

このように英語圏における朝顔と千代の句の流行は儚いものだったといえるだろう。確かに短い栄華ながら、千年の松に勝ると園芸と文芸を横断したジャポニスムとして特筆すべきものであった。

ほどの役割を果たしたといえるかもしれない。日本などの東洋のルーツを忘れられ、陳腐な園芸植物として飽き
られ、忘れられていったハランと好対照の運命を、朝顔はたどったからである。

同じ時期に移植されたイタドリやクズとの違いも示唆に富む。『ワイルド・ガーデン』で、手っ取り早く原野
を緑化できるとロビンソンが推奨したイタドリは、英国のみならずヨーロッパおよびアメリカで繁茂し、今や侵
略的外来種とみなされている。二〇世紀初頭のアメリカにおいて朝顔とともに推奨されたクズも、朝顔が人気
だった州とほぼ同じ地域で、驚異的なスピードで繁殖し、同じく排除すべき外来種として社会問題となっている。
クズがここまで広まったのは、フィラデルフィア博覧会で日本が持ち込んだのが原因のようにしばしば記される
が、クズもまたイタドリと同じ理由でアメリカの植木業者によって持ち込まれたのが事の発端である。

一方、日本の朝顔は、クズほど繁殖力が強くなかったため、流行が去ったあともそのままほそぼそと栽培され
続けた。いみじくも鈴木大拙は日本語の著作である『日本的霊性』（1944）のなかで仏教のインド起源に関連し
て風土の重要性を強調し、「朝顔を外国へもっていって植えると、その年は日本の花が咲くけれども、次の花は
花が小さくなって、元来の朝顔に返る」と述べている。たしかにハランと同じく、朝顔もまた品種改良によって
今や日本というルーツは忘れられがちではあるが、かつてと同様に人々の目を楽しませながら、アメリカの土地
と社会に根づいている。朝顔、ハラン、クズの移入の歴史は、包摂と統合といった今日の生物多様性をめぐる議
論とジャポニスムとが連続していることを示しており、ジャポニスムの多面性や境界を考える際に有力な手がか
りを与えてくれるだろう。

（1）園芸植物だけでなく、コーヒーやゴムノキなど異国の有用な植物を見つけ出して品種改良し、植民地で大量に栽
培するのは帝国主義の一環であった。実際、フォーチュンは中国からチャノキを持ち出すよう依頼され、英国の植
民政策に大きく貢献している。詳しくは白幡洋三郎『プラントハンター』（講談社、二〇〇五年）やアリス・M・
コーツ、遠山茂樹訳『プラントハンター東洋を駆ける』（八坂書房、二〇〇七年）を参照。

（2）園芸に適した草木が少なかったヨーロッパでは、特に一八世紀以降、多様な植物が持ち込まれ、交配により無数
の園芸植物が生まれたため、固有種と外来種の線引きは容易ではない。バラはその典型で、最初のモダン・ローズ

(3) 「ラ・フランス」は小アジアや中国のバラを複雑に掛け合わせることで一八六七年に誕生している。同様に日本のツバキ、ユリ、サザンカなどの野生種も「洋花」として改良された。詳しくは大場秀章『バラの誕生』(中央公論社、一九九七年)の特に二〇八頁を参照。

(4) 詳しくは大場秀章『花の男 シーボルト』(文藝春秋、二〇〇一年)を参照。Robert Fortune, *Yedo and Peking: A Narrative of a Journey to the Capitals of Japan and China* (London: John Murray, 1863), p.12, pp.92-5. 翻訳は三宅馨訳『幕末日本探訪記——江戸と北京』(講談社、一九九七年)を参照。

(5) 渡辺京二『逝きし世の面影』(平凡社、二〇〇五年)の第一〇章「子どもの楽園」を参照。

(6) Samuel A. Barnett, "The Poor of the World: India, Japan, and the United States," *Fortnightly Review*, vol. 60 (1893), p. 219. この論考を優れた国民性の証左として『日本風景論』(1894)の末尾で引用したのが志賀重昂である。なおバーネット夫妻は、コロンボで親戚のハート夫妻と合流し、共に日本を旅行した。アーネスト・ハートが古美術を買い集める一方、アリス・ハート（ヘンリエッタ・バーネットの姉）は染色工場を見学し、型紙の有用性を英国に伝えることになる。詳しくは高木陽子「英国におけるジャポニスムと型紙」『Katagami Style』(日本経済新聞社、二〇一二年)二六九頁および橋本順光「アーネスト・ハートとアリス・ハートのジャポニスム収集と応用の交錯」藤田治彦編『アーツ・アンド・クラフツと民藝——ウィリアム・モリスと柳宗悦を中心とした比較研究』(オープンアクセス科研報告書、二〇一五年)を参照。

(7) ただしヘンリエッタは、夫のサミュエルほど日本社会を評価しておらず、日本の影響というわけではない。Alison Creedon, *Only a Woman: Henrietta Barnett: Social Reformer and Founder of Hampstead Garden Suburb* (Chichester: Phillimore, 2006), pp. 109-111.

(8) 江戸中期の植木鉢の普及が、園芸熱だけでなく、女性を植木鉢とともに描く多数の浮世絵を生み出したことは『花開く江戸の園芸』(江戸東京博物館、二〇一三年)の第二章を参照。

(9) William Robinson, *The Wild Garden* (London: John Murray, 1870), p. 46 (Anemone japonica, シュウメイギク), p. 74 (Sedum spectabile, オオベンケイソウ), p. 129 (Polygonum cuspidatum, イタドリ).

(10) William Robinson, *The English Flower Garden* (London: John Murray, 1883) p. 105 (Aucuba japonica, アオキ) p. 167 (Lilium auratum, ヤマユリ), p. 153 (Ipomoea Huberi, 朝顔).

(11) ここでロビンソンも共鳴していたウィリアム・モリスが、異国の植物の移入に批判的で、デザインにも取り入れなかったことを思い起こしてもいいだろう。こうした議論は同時代の移民をめぐる議論とも通底している。詳しくは、Anne L. Helmreich, "Re-presenting Nature: Ideology, Art, and Science in William Robinson's 'Wild Garden'," Joachim Wolschke-Bulmahn, ed. *Nature and Ideology: Natural Garden Design in the Twentieth Century*

（12）（Washington: Dumbarton Oaks Research Library and Collection, 1997), p. 91. 岩城に生える高山植物を勢ぞろいさせた五百城文哉などの水彩画が英国で好まれたのも同じ理由だろう。詳しくは橋本順光「明治日本を描いた水彩画の展覧会の余白に」『ジャポニスム研究』四一号（二〇二一年）を参照。

（13）William Robinson, The Parks, Promenades and Gardens of Paris (London: John Murray, 1869), p. 275.

（14）William Robinson, The English Flower Garden (London: John Murray, 1883), p. 39.

（15）Kaushik Patowary, "Why Victorian People Loved Posing Next to Aspidistra Plants," Amusing Planet (April 26, 2019). https://www.amusingplanet.com/2019/04/why-victorian-people-loved-posing-next.html（二〇二二年一月二〇日アクセス）また松山誠「日本のハラン」『フラワーデザインライフ』二〇二〇年一〇月号は横浜植木ほか日本側の関与を詳しく指摘している。近藤三雄編著『百花繚乱「横浜植木物語」』（誠文堂新光社、二〇二一年）、一三二～一三五頁も参照。

（16）Adaline Thomson, "Climbing Vines for the Pergola," Suburban Life, vol. 12 (1911, Jan), p. 41; Miller Purvis, "A Dollar's Worth of Seeds," Keith's Magazine on Home Building, vol 25 (1911, Apr.), p. 236.

（17）特に二〇世紀に入ってからは C. E. Pleas らが積極的にクズの効用と移入を宣伝して流行したという。William Shurtleff & Akiko Aoyagi, The Book of Kudzu: A Culinary & Healing Guide (Brookline: Autumn Press, 1977), pp. 12-13.

（18）平野恵『十九世紀日本の園芸文化――江戸と東京、植木屋の周辺』（思文閣出版、二〇〇六年）の特に第一部を参照。

（19）"A Morning Glory Cult," American Gardening, vol. 18 (1897, Dec. 18), p. 867.

（20）Margaret E. Campbell, "Japanese Morning Glories," American Gardening, vol.18 (1897, May 1), p. 320. 確かに山墻菜未「明治期博覧会における園芸振興と日本植物ブーム」（『近代画説』二三号、二〇一四年）が指摘するように、ヤマユリなどの輸出は日本の国策だったが、クズ同様、朝顔の流行に関してはアメリカの仲介者の存在が大きかった。

（21）例えば前掲のキャンベルの投稿記事は、以下の投稿への回答と助言である。Myra V. Norys, "Seedling Morning Glories," American Gardening, vol. 18 (1897, Mar. 27, p. 230.

（22）Yoshiko Furuki, ed. The Attic Letters: Ume Tsuda's Correspondence to Her American Mother (New York: Weatherhill, 1991), pp. 169-170. 梅子は柿の種も送ったらしく、父が様子を知りたがっていると同年七月二九日付の手紙で記している（pp. 169-170）、その後の書簡には登場しない。

（23）『もてなす悦び展――ジャポニスムのうつわで愉しむお茶会』図録（三菱一号館美術館、二〇一一年）、二四～三

○頁。

(24) Syozo Niikura (省三、新倉) A Guide for Cultivations of the Japanese Morning Glory (Tokyo: Rokumoniya, 1894).

(25) "Literary Memoranda," Frank Leslie's Popular Monthly, vol. 39 (1895, March), p. 384.

(26) この朝顔市を描いた二代広重の《東都入谷朝顔》は、ファン・ゴッホの《タンギー爺さん》(1887) の背景にある浮世絵の一枚という指摘がある。詳しくは馬渕明子「ゴッホと日本」「ゴッホ展」（西洋美術館、一九八五年）一五五頁。

(27) Eliza Ruhamah Scidmore, "The Wonderful Morning-Glories of Japan," Century, vol. 55 (1897, Dec.), p. 281.

(28) 丸山宏「明治期における朝顔雑誌の創刊とその展開」（『造園雑誌』）五七、一九九四年、三二一～三三三頁）。狩野芳崖に学んだ岡不崩は、永井荷風に絵を教えている。詳しくは『狩野芳崖と四天王——近代日本画、もうひとつの水脈』（求龍堂、二〇一七年）を参照。シドモアについては、近藤三雄・平野正裕『絵図と写真でたどる明治の園芸と緑化』（誠文堂新光社、二〇一七年）、一〇一～一〇三頁を参照。

(29) Eliza Ruhamah Scidmore, "Asagao (Ipomea Purpurea), The Morning Flower of Japan." Transactions and Proceedings of the Japan Society, London, vol. 5 (1902), p. 216.

(30) ただ朝顔の日記という着想は、浄瑠璃『生写朝顔日記』(一八三二年初演) から得た可能性がある。朝顔という名の女性に一目ぼれした男性が、すれ違いの末に再会する歌舞伎にもなった演目であり、「宿屋」と「大井川」の段を、後述するカール・フローレンツが『菅原伝授手習鑑』(一七四六年初演) の寺子屋の段とあわせて一九〇〇年に独訳している。詳しくは石澤小枝子『ちりめん本のすべて——明治の欧文挿絵本』（三弥井書店、二〇〇四年）一六七～一七三頁を参照。

(31) 詳しくは橋本順光「茶屋の天使——英国世紀末のオペレッタ『ゲイシャ』(1896) とその歴史的文脈」（『ジャポニスム研究』二三号、二〇〇三年）を参照。

(32) The American Diary of a Japanese Girl (New York, Frederick A. Stokes, 1902), p. 5. p. 132.

(33) このことはシドモアの『人力車に乗った毎日』の翻訳である外崎克久訳『シドモア日本紀行——明治の人力車ツアー』（講談社、二〇〇二年）の解説でも記されている。

(34) Philip J. Pauly, Biologists and the Promise of American Life: From Meriwether Lewis to Alfred Kinsey (Princeton: Princeton University Press, 2000), p. 86. あわせて同書の第三章は検疫による害虫駆除と移民制限が同時期に同じ言説形態で語られたことを指摘している。

(35) 『子規全集』第四巻（講談社、一九七五年）三五九頁。

(36) 藤原マリ子「中等教育教科書にみる加賀の千代女の受容」山口大学『研究論叢　人文科学・社会科学』五五巻

（37）（二〇〇五年）、四八頁。例えば一九二八年生まれの手塚治虫が『ブラックジャック』の一話「もらい水」（1978）の冒頭でこの句を引用し、医者の息子の手狭な家で居候する老母が友人宅を転々とする姿に、近所に水の無心を頼む千代と重ねるのは、戦前の千代像を忠実に踏襲している。

（38）Basil Hall Chamberlain, *A Handbook of Colloquial Japanese* (Yokohama: Kelly & Walsh, 1889), pp. 453–454.

（39）Edwin Arnold, *Seas and Lands* (New York: Longman, 1891), p. 203.

（40）前島志保「再構成される連想体系——西洋における二十世紀初頭までの俳句鑑賞」（『比較文学研究』七八号、二〇〇一年）の特に一二四頁の注十八を参照。

（41）前出の『もてなす悦び展——ジャポニスムのうつわで愉しむお茶会』一〇九頁によれば、フランスのショワジー＝ル＝ロワ窯の《ガーデン用置物「井戸に朝顔」》（1889頃）は、千代の句をふまえるかもしれないとあるが、やや早すぎるため、人気の朝顔をあしらった偶然の産物という可能性を否定できない。

（42）Mary M. Scott, "Noshi & the Morning-Glory." *St. Nicholas,* 20 (1893), p. 922. Mary McNeil Fenollosa, *Blossoms from a Japanese Garden: A Book of Child-verses* (New York: Frederick A. Stokes, 1913), pp. 8–9.

（43）Theodore Wores, "Japanese Flower Arrangement." *Scribner's Magazine,* 26 (1899), p. 212.

（44）いみじくもデュラックが描いたデリアバー姫は、白馬の騎士を待つことはなく、殺された恋人の復讐に向かう戦う姫である。ラクダにまたがり木の間の向こうに町が見えるその挿絵では、葛飾北斎《冨嶽三十六景》の《東海道程ケ谷》と同じ構図が援用されている。詳しくは橋本順光「グローバリゼーション——世界を呑み込む万国博覧会」喜多千草編『20世紀の社会と文化』（ミネルヴァ書房、近刊予定）を参照。

（45）Lafcadio Hearn. "About Faces in Japanese Art." *Gleanings in Buddha-Fields* (Boston: Houghton Mifflin, 1897, pp. 108–109, pp. 113–114. 邦訳は平井呈一訳『全訳小泉八雲作品集』第八巻収録の『仏の畑の落穂』（恒文社、一九六四年）を参照。

（46）Yone Noguchi. *Spirit of Japanese Poetry* (London: John Murray, 1914), pp. 49–50.

（47）中村隆文『「視線」からみた日本近代——明治期図画教育史研究』（京都大学学術出版会、二〇〇〇年）二〇八頁。

（48）小泉一雄『父「八雲」を憶ふ』（警醒社、一九三一年）九一頁によれば、ハーンはヒュースをスパイと疑っていたという。

（49）橋本泰幸『ジャポニスムと日米の美術教育——濃淡の軌跡』（建帛社、二〇〇一年）の特に第九章を参照。なお前述の朝顔研究家でもあった岡不崩は朝顔の絵を含む『小学毛筆図画臨本』（敬業社、一八九四年）を刊行しているが、この教科書は線と濃淡を主軸とするフェノロサの影響を色濃く反映している。前掲書の一五四〜五頁を参照。例えば翻訳とは異なる日本独自の教科書の先駆けであり、広く採用された宮本三平編『小学普通画学本』では、

(50) 乙之部第五（京都合書堂、一八八二年）第一図「草花之類」に朝顔が登場する。

(51) 文部省編『尋常小学新定画帖　第四学年　教師用』（日本書籍、一九一〇年）「朝顔の葉」二二頁、同第五学年「朝顔」三八頁、同第六学年「模様の組立」八頁。図8と Arthur Wesley Dow, *Composition: A Series of Exercises Selected from a New System of Art Education. Part I*, 6th edition (New York: Baker and Taylor, 1905), p. 33 を参照: 橋本泰幸『ジャポニスムと日米の美術教育——濃淡の軌跡』（大日本図書、一九一一年）への影響が指摘されているが、この『新定画帖』の図版も無視できまい。同書三二一～五頁参照。

(52) Sergei Eisenstein, "The Cinematographic Principle and the Ideogram," [1929], *Film Form*, translated by Jay Leyda (New York: Harvest Book, 1949), p. 41.

(53) 以降の俳句受容の変化とモンタージュの関係については、橋本順光「失われた大陸を求めて——俳句と英詩とアトランティス」英米文化学会編『アメリカ1920年代——ローリング・トゥエンティーズの光と影』所収（金星堂、二〇〇四年）を参照のこと。

(54) Yone Noguchi, *The Spirit of Japanese Poetry* (London: John Murray, 1914), pp. 68-70.

(55) W. G. Aston, *A History of Japanese Literature* (London: Heinemann, 1899), pp. 260-261.

(56) Paul Carus, "Morning Glory," *Open Court*, vol.19 (July 1905), p. 447.

(57) Daisetz Teitaro Suzuki, "Zen Buddhism and the Japanese Love of Nature," *Eastern Buddhist*, vol. 7 (1931), p. 110.

(58) Richard M. Jaffes, ed., *Selected Works of D.T. Suzuki, Vol. I: Zen* (Oakland: University of California Press, 2014), pp. 105-107.

(59) Peter Beilenson, *Japanese Haiku; Two Hundred Twenty Examples of Seventeen-Syllable Poems* (Mount Vernon, NY: Peter Pauper Press, 1956).

(60) Peter Del Tredici, "The Introduction of Japanese Knotweed, Reynoutria japonica, into North America," *Journal of the Torrey Botanical Society*, 144 (2017), が、英国同様、アメリカも自国の業者によって移入されたと指摘している。

(61) 例えば前掲の *The Book of Kudzu* を参照。

(62) 日本でも例えば淺井康宏『緑の侵入者たち——帰化植物のはなし』（朝日新聞社、一九九三年）がフィラデルフィア博覧会説を踏襲している。

(63) Peter Del Tredici, "The Introduction of Japanese Plants Into North America," *The Botanical Review*, 83 (2017)

によれば、トマス・ホッグが中心となったという。なおフレッド・ピアス、藤井留美訳『外来種は本当に悪者か?』（草思社、二〇一六年）はイタドリやクズの移入についても詳しく有益だが、ホッグがフィラデルフィア博覧会の「日本庭園にクズを積極的に使うよう働きかけた」（九三頁）事実は確認できない。

(64)　『鈴木大拙全集』第八巻（岩波書店、一九六八年）六二頁。

図版出典

図1　Walter Crane, *Aladdin, Or, The Wonderful Lamp* (London: George Routledge and Sons, 1875), n.p.

図2　"New Imperial Japanese Morning Glories", *American Gardening*, Feb.20, 1897, p. 123.

図3　De Mesquita, "Aspidistra elatior on round table (small self portrait)," c.1895, private collection『メスキータ』（キュレイターズ、二〇一九年）一三六頁。

図4　"New Imperial Japanese Morning Glories", *American Gardening*, Feb.20, 1897, p. 123.

図5　Tiffany Studio / Louis Comfort Tiffany, Mornin glory-shaped compotes (1889), Mitsubishi Ichigokan Museum, Tokyo『もてなす悦び展──ジャポニスムのうつわで愉しむお茶会』（三菱一号館美術館、二〇一一年）一〇九頁。

図6　Edmund Dulac, "The Princess Deryabar", Laurence Housman, *Stories from Arabian Nights* (New York: Hodder and Stoughton, 1907), n.p.

図7　（左）Sergei Eisenstein, *Film Form*, translated by Jay Leyda (New York: Harvest Book, 1949), p. 41.　（右）Arthur Wesley Dow, *Composition: A Series of Exercises Selected from a New System of Art Education*, Part 1, 6th edition (New York: Baker and Taylor, 1905), p. 33.

第10章 mousmé から shōjo へ
——フランスメディアにおいて構築、「継承」される未熟なかわいい日本女性像

高馬京子

はじめに

本章では、一世紀以上を超えてフランスメディアで表象される未熟でかわいい日本女性像について議論する。社会背景など異なっているにもかかわらず、一九世紀末はじめにフランスで受容されたジャポニスム作品、また、現代日本のポップカルチャーにおいて一貫した共通項として挙げられるものに、日本の若い女性を示すジャポニスム期の「mousmé（ムスメ）」、現代日本のポップカルチャー隆盛期の「shōjo（ショウジョ）」、さらには一貫して使用され続ける「geisha（ゲイシャ）」という語、またそれらを形容する言葉としての「mignon ／ kawaii（かわいい）」がある。特に一九世紀末から二〇世紀にかけてのフランスでは、美術、舞台といったジャポニスム作品の中で日本女性像が形成されていた。これらを通し、フランスの一部の愛好者の間で支持された日本の一ファッション現象と関連づけられ表象される日本女性像、またそれらを形容する際に用いられる未熟さを表す「かわいい」という描写について考察する。

本章では、まずジャポニスム作品の中で形成され、認知されていった日本女性像が、当時の室内着としてのキモノやキモノ袖といったキモノブーム、また二一世紀の「kawaii ファッション」ブームを背景に、どのようにフランスのメディアで展開していったのかをいくつかの事例を通して考察する。そのために、まず日本女性像がいかに構築されたかについて、一九〇一年創刊のフランスの女性ファッション雑誌『フェミナ（Fémina）』を事例に検討する。そのうえで日本のポピュラーカルチャーブームが巻き起こった二一世紀において、そのブームの中、「kawaii ファッション」とされるファッションとの関連でいかなる日本女性像が形成されていったのかを議

論する。このように、元来、芸術を中心とするジャポニスムの運動を通して特にフランスを中心に認知されていった日本女性像が、二つの時代、フランス社会の中でどのように「継承」／「修正」されていったのか、二〇世紀のキモノブーム、そして二一世紀の「kawaii ファッション」ブームを背景に、なぜフランスでは、一世紀を超えて、同じように未熟さにかかわるイメージを通して日本女性をみようとするのか、なにがその欲望を支えているのか提示を試みる。

さらに、海外（ここではフランス）における現代日本文化の受容や広がりを、ジャポニスムという枠組みと関連づけていかに議論することができるのか、かわいらしさ、未熟さといったジャポニスムの時代にフランスで形成されたものを事例に、現代においてそれがどのように「継承」されているのか、もしくは、類似点があったとしても、それは「継承」といえるのかどうかも含めて問題提起し、検討をしていきたい。

小さくてかわいい mousmé（ムスメ）の誕生

『ロベール・フランス語歴史辞典 (Le Robert dictionnaire historique de la langue française)』によると、フランスで geisha (guécha)、mousmé という言葉が使われたのは一八八七年、すなわち、『ル・フィガロ (Le Figaro)』（一八二六年に創刊したフランスの保守的全国紙）でピエール・ロティ (1850-1923) の自伝的小説『お菊さん (Madame Chrysanthème)』の連載がされた時期と重なっている（口絵11）。しかし、美術史家の隠岐由紀子が指摘するように、一八六七年のパリ万国博覧会で「三人の柳橋の芸者という触れ込みの本物の日本女性が「陳列」された[6]」、また、また馬渕が指摘するように一八七六年にパリで上演された『美しいサイナラ』の中で geisha や mousmé という言葉は既に使われていた[7]。『お菊さん』が出版される前にフランスで既に使用されていたといえるが、一九世紀にはいり、新聞というメディアに掲載された『お菊さん』を通して、このムスメ像、ゲイシャ像がさらに当時のフランス一般社会に広がっていったと考えられよう。このピエール・ロティの『お菊さん』の中で、語り手（主人公）は、

私は本当に小さい (petit) という形容詞を濫用している。それはよくわかっている。でもどうしろというのか。

だ。この国（日本）のことを書くために一行につき一〇回はこの語の使用が試みられている。小さい（petit）、甘ったるさ（mièvre）、かわいらしさ（mignard）、身体的・精神的日本はこの三語に完全に収まるのだ。ここで、ピエール・ロティは「kawaii」という日本語そのものは使わないものの、日本を「小さい」とか「かわいらしい」という語を用いて紹介している。他にもロティはこの小説の中で、日本女性のことを「ムスメ（mousmé）」と形容し、その際に、「本当にかわいい」「さっき、この菊は本当にかわいかった」など小説の中で「mignon」（かわいい）と訳される語）を使用している。

この「ムスメ（mousmé）」という語は、現代の「kawaii」に繋がる子供っぽさという性格を有するものであり、「ゲイシャ（geisha, guécha）」と同様、フランス語辞書『ロベール』にも所収された言葉である。

このムスメというイメージについては、日本研究者であるピエール＝フランソワ・スイリとフランス中道左派の『ル・モンド』紙の日本特派員であったフィリップ・ポンスが『日本人の日本』（*Le Japon des Japonais*）[9]の中で、こう指摘している。

この小説『お菊さん』は、いわゆる東洋の神秘的な女性というイメージに、日本人女性特有の「男性の欲望」を追加させることで日本女性独特のエキゾチックなイメージを構築し、このロティのムスメ以来構築された日本人女性のイメージは一世紀を経ても最も変化していないものの一つといえるだろう。

彼らによればここで描かれた日本女性像は、その後一世紀以上にわたり絶対的なものとして海外に浸透したとされる。また、

日本女性とは私たちの東洋のファンタスムの一部分をなす。東洋女性が持つ官能性に、日本女性は少ししとやかな「従順さ」を男性の欲望に付与する。（中略）その最も有名な代表者はゲイシャである。[10]

と指摘されている。また、ツヴェタン・トドロフも主人公とお菊さんの「関係は（中略）、男性として、女性に対する優位性だけではなく、西欧人として多民族に対する優位性を享受する」[11]としている。

一九〇一年に創刊されたブルジョワ向け女性雑誌『フェミナ』[12]を事例に、ムスメそしてゲイシャという日本女

性像がいかに構築されていったのかみてみよう。

この『フェミナ』の特徴は、『主婦になったパリのブルジョワ女性たち――100年前の新聞・雑誌から読み解く』を上梓した松田祐子も指摘するように、創刊号の冒頭に以下のように現れている。

『フェミナ』は、フェミニズムや女性解放についてのものでは全くありません。女性を男性化し、その甘美な魅力をなくす役目は他のものにまかせておきましょう。真の女性、エレガントで、上品、優雅という最高の伝統の中で健全に育ったフランス女性のためのものです。『フェミナ』は、既婚女性と未婚女性の理想の雑誌となるでしょう。[13]

また、松田は『フェミナ』について、モード、演劇、社交界だけではなく、様々な働く女性を紹介し、教育についても、イギリスやドイツの女子教育の様子を紹介しているとし、フェミニスト日刊紙であった『ラ・フロンド (La Fronde)』[14] と同様のフェミニズムの精神を紹介することで、フランス女性としての新しい様々な生き方を提案する雑誌としている。当時のファッションを追従する層であった「余裕のある中・上層のブルジョワのフランス人女性」[15] といった『フェミナ』の理想的モデル読者像の構築に、それとは全く異なるムスメそしてゲイシャといった日本の女性像はどのような役割を果たすために構築されたのだろうか。一九〇一年の創刊号から日露戦争を挟み、一九〇七年あたりの日本のキモノ袖ブームが起こった時期の間でこのムスメそしてゲイシャ[16]といった日本の女性像が掲載された号をみていこう。

「野蛮」で「奇妙」なゲイシャ・ムスメ像

『フェミナ』で初めて紹介された日本女性の一人に、一九〇〇年パリ万国博覧会で演劇を披露した女優の川上貞奴（1871-1946）がいる。貞奴は、川上音二郎と共に一九〇〇年博覧会の劇場で『芸者と武士』[17] の公演をする時に、ゲイシャとハラキリを見せてほしいと興行主から言われたという。

『ル・フィガロ』で連載されていた『お菊さん』で構築されたムスメ・ゲイシャを、一九〇〇年に具現化し、パリに知らしめたのがこの川上貞奴である。また、詩人テオフィル・ゴーティエの娘でアジアの情景・風俗・慣

る他者として構築されているのである。

このように、貞奴によって、日本の芸者像が再強化・具現化されたが、このような記事は、「ジュディット・ゴーティエによる日本の女性」（一九〇三年八月一日）（図1）でも窺える。ジュディット・ゴーティエがこの記事で日本女性として紹介するのは、「ムスメ」と「ゲイシャ」、そして「オイラン」なのである。その説明として、「オイランは、自分の主人である男性の前ではとても慎ましく、礼儀正しい」とされている。

まだここでは日本女性像は、「ムスメ」「ゲイシャ」「オイラン」という語を通して構築され、依然として「未開」な日本を示す女性像が強化されている様子が窺えるのである。自分たちとは異なる魅力をもつ遠い他者として「ムスメ」や「ゲイシャ」が描かれており、まさに近代の西欧中心主義、エドワード・サイード（一九三五-二〇〇三）が言うところのオリエンタリズム的視線がここに見られる。

西洋化したムスメ

『フェミナ』における、このようなステレオタイプを強化したような日本の女性像、日本像の西洋化は、一九

図1　『フェミナ』（1903年8月1日）に掲載された記事「ジュディット・ゴーティエによる日本の女性」
神戸松蔭女子学院大学図書館蔵

習の織り込まれた著作を発表していたジュディット・ゴーティエ（1845-1917）[18]がこの川上貞奴を紹介した記事[19]の中で、このゲイシャを具現化した川上貞奴について「魅力的で奇妙」「上品で野蛮」と形容している。ミシェル・ド・モンテーニュ（1533-1592）が「私たちの慣習でないものは野蛮と呼ぶ」と述べたとされるように、どんなに「魅力的」「上品」と賞賛しても、この記事の中で、同時にこのように「奇妙」「野蛮」という形容をすることで、「私たちフランス人女性」とは異な

234

図2　『フェミナ』（1904年10月1日）に掲載された記事
「ムスメの学校（*Ecole de Mousmés*）」
神戸松蔭女子学院大学図書館蔵

○四年から一九〇五年にかけての日露戦争を機に出現しはじめる。一九〇四年一〇月一日付の『フェミナ』では、日露戦争における日本の「奮闘」＝「西欧化＝近代化」を紹介しつつ、「ムスメの学校（*Ecole de Mousmés*）」（図2）という記事を以下のように掲載した。

　読者のみなさんはこの記事から、いかなる方法で、いかに優れ、かつ快い教育を通して、ムスメという夢の小さな魅力的な人物という飾り棚の置物としての役割が、賢く勇敢な伴侶の役割にまで変化し成長していったかを知ることになるでしょう。(中略)結局、人形さん、貴女方はほぼかわいい、それを認めよう。(中略)結局、取るに足らないほどに小さく、飾り棚の置物の雰囲気、猿のような、

　この「飾り棚の置物」という日本女性を指示する言葉は、まさにロティが『お菊さん』の中で日本女性を指示する際に使った言葉である。

　上記のように、ロティは、日本人女性の風貌を美しいキモノとするのに対比し、かわいい、すなわち小さく、なにかわからない雰囲気をもつ飾り棚の置物のような人形として描いている。『フェミナ』の書き手は、ロティの表現「飾り棚の置物」を用いながら、飾り棚の置物の存在であったムスメの戦闘的妻への変貌を示している。日本も戦争に勝利し、より「西洋化」して、日本女性が「女性」として認められたとしても、ここでの対象は女学生ということもあり、結果的にムスメという表現はこの記事のタイトルにもあるように日本女性を指示する際に使用され続けることになったと考えられよう。

　このように、ムスメが「戦闘的妻」へと変貌するための教育の場である女学校が『フェミナ』に紹介されたのは、日露戦争を機に「野蛮な国」から世界の列強に名を連ねるようになった一九〇四年である。松田も指摘するように、『フェミナ』は欧州の女子教育にも力をいれ、各国の学校についても紹介している。その一環として、

　なにかわからない雰囲気である。

(21)

(20)

日露戦争の「勝利」を機として、それを支える女性教育の西洋化、すなわち、自分たちをモデルにした日本の女子教育という側面に焦点があてられ紹介されたともいえるだろう。

以上みてきたように、日本の女性の西洋化に成功した日本の教育制度を賞賛することは、西欧人であるフランス人読者のアイデンティティの再認識を行う装置として、西欧化された日本女性としての新たなムスメを構築したと考えられるのではないか。また、進んだ西洋文化を享受するフランス人としてアイデンティティを正当化するために、西欧化した日本の女性像が利用される事例は他にもみられる。『フェミナ』では、フランス以外の欧米の上流階級、ブルジョワの女性を理想像として提示しており、例えば一九〇三年五月一五日号にもパリのイギリス大使館夫人を紹介している。そのような流れの一環として、一九〇四年三月一日号では、パリの日本大使夫人が以下のように、紹介されている。

　　モトノ夫人（中略）は上品で、若く愛すべき女性で、信じられない才能を有し、我々の言葉を話し、繊細なニュアンスを把握している。彼女は、聡明な青少年である息子を愛している。モトノ夫人は、とてもヨーロッパ化しており、他の高貴な日本婦人と同様、私たちの社会に似せるように懸命に努力していることは記すべきである。

この引用にみられるように、モトノ夫人は、ムスメでもゲイシャでもない、知性の高い若い女性として描かれていることが指摘できる。ここで『フェミナ』が焦点をあてるのは、フランス語に近づくための努力をしているという点で、フランス語を話すなどモトノ夫人の西洋化した態度、よい母親ということ、そして、フランスに近づくための努力をしているという点である。この西洋化、良い母親、そして大使夫人という高貴な立場の日本女性を「ムスメ」ではない「女性」として認めるのである。ブルジョワ層の高貴な主婦であるフランス人読者にとって、このような自分たち「フランス人女性」をお手本にする「西洋化した高貴な日本女性像」は、フランス人読者の自らのアイデンティティを正当化させようとする保証人として提示されるのである。

また、一九〇五年九月一五日号の『フェミナ』では、日露戦争を勝利に導いた大山巌元帥夫人が表紙を飾り、また、一九〇五年一月一日号の『フェミナ』では、大山元帥とその家族の特集が組まれる。自宅の庭にいる家族

は西洋化したファッションを身に着けていないが、大山元帥の娘を、ムスメではなく、「lady」とし、夫人のことを「ほぼヨーロッパスタイルを学んだ」と指摘する。このように、『フェミナ』のフランス人モデル読者に、ヨーロッパスタイルがどれだけ素晴らしいものなのかを再認識させるために、先ほどと同様、この日本人妻を「ヨーロッパスタイルを学んだ」成功した妻という保証人として構築するのである。

日本学者のパトリック・ベイユベールは、フランスの男性小説家は、エキゾチックな日本女性像を求め、日本女性の衣服の西洋化を残念がっていたと論じている[23]。しかし、ブルジョワ女性を読者対象とする『フェミナ』では、西洋人である自分たちを手本にしたことで大国の一員になった日本の女性の生活スタイル、教育、ファッション、言語取得などが紹介されたのである。このように、西洋化したムスメ像は、お手本となったブルジョワフランス人女性読者の優位性を再確認させるための役割を担っていたと考えられるのではないだろうか。

フランス人女性によるムスメの模倣

『フェミナ』におけるムスメに関する表象の三つめの特徴は、フランス人女性による「ムスメ」の模倣である。

一九〇三年五月一五日付の『フェミナ』の中で、一人のパリの伯爵夫人が世界中を旅し、その際に旅した日本の旅行印象記が写真と共に紹介されている（図3）。その写真は、伯爵夫人がキモノをムスメのように着て、駕籠らしきものにのって日本を旅しているものであった。また、他の例として、一九〇七年一月一五日発行『フェミナ』で、「日本の日本人、パリの日本人」という記事が掲載された。そこに掲載されている二つの写真のうち、一つはキモノ姿で踊る日本人女性達に関するもので、説明文として、「本物のムスメ」と書かれていた。そして、その写真横には、キモノ姿のムスメにふんした女優の写真が掲載されており、その説明文として、「とてもパリ風の日本人、愛のプリンセスにおけるマダム・ジュディット・ゴーティエの舞台の主役を演じるミス・モード・アミ」が付随されていた。

さらには、一九〇三年二月一日号では「仮装」というテーマで、*Madame Chrysanthème* スタイルと名付けられたファッションが掲載されている。この「仮装」という言葉からも、このお菊さん的ファッションを身に着け

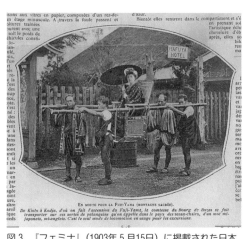

図3 『フェミナ』（1903年5月15日）に掲載された日本旅行印象記を書いたパリの伯爵夫人の写真　神戸松蔭女子学院大学図書館蔵

ることは、主流のフランスモードを追従するのではなく、あくまでも仮装であることを意味していることが見受けられる。また、服飾研究者の深井晃子が"manche kimono"（日本袖）、"forme japonaise"（フォルム・ジャポネーズ）"à la japonaise"（日本風の）といった言葉が一九〇七年にフランスのファッション雑誌にも表れたと指摘するように、『フェミナ』でも一九〇七年五月〜九月にかけてこれらの言葉が使用されていた。このように、先の侯爵夫人、女優がキモノを着用し、またフランス人女性読者がムスメやゲイシャが身に纏っていたスタイルを自分たちなりにファッションの中で享受することとなるのである。

このようなファッションの受容は、ジャン＝マルク・ムラが『エキゾチシズムを読む（Lire l'Exotisme）』で『お菊さん』に対して述べたように、気晴らしであって「ちょっと楽しむための行為」[25]としてのスタイルといえるだろう。

これらの行為は東洋に旅行した一九世紀のフランスの作家の言説を分析したヴェロニク・マグリが述べるように、「旅行の基本的行為は他者を自分たちのものとし、その奇妙さの習得をする行為であり、旅行者は自らの優位性を占有するという言葉と比較して確認する」[26]という行為と関連して考えられよう。このように野蛮な、そして西洋化されていったムスメは、当時のフランス人女性にとってのちょっとした「気晴らし」、そして自分たちのアイデンティティを承認する存在として、「アプロプリエーション（占有）」されていく、といえるのではないだろうか。

このジャポニスムにおいて形成されたかわいく未熟なムスメとしての日本の女性表象は現代のコンテクストでも見受けることができる。いかにそれは形成されていったのか、また、ここまで考察した二〇世紀初頭前後のジャポニスム期と比較して、それはどのような役割があったのか、以下にみていこう。

現代フランスにおける shôjo、kawaii の表象[27]

前に考察したように、ジャポニスム作品を背景に、当時フランス社会で流布していた日本女性像の特徴として、ムスメ、かわいい、ゲイシャというものが挙げられた。しかし、現代フランス、特に現代フランスにおける日本ポップカルチャーの受容というコンテクストにおいても、日本人女性が表象される際に、それらと共通する shôjo、kawaii、ゲイシャという語が用いられていることが指摘できる。

まず、その背景として、フランスにおける日本のポップカルチャーの隆盛が挙げられる。日本のポピュラーカルチャーの祭典 JAPAN EXPO の CEO でもあるトマ・シルデへのインタビューの際に、JAPAN EXPO 隆盛の経緯について確認したところ以下のとおり回答してくれた。シルデによると一九八七年から一〇年間フランスの子供向け番組として放映された「クラブ・ドロテ（Club Dorothée）」内で日本のアニメが放映されることで、日本のアニメファンが増えていったが、暴力シーンなどが描かれた日本のアニメをフランス社会党のセゴレーヌ・ロワイヤルが批判した[28]。その後、この番組が中断された後、トマ・シルデをはじめとするこのときのアニメファンの中の数人が二〇〇〇年に JAPAN EXPO を開催し、フランスにおける日本のアニメファン、ポップカルチャーファンを結びつけ、増やしていくことになった（トマ・シルデ氏に対する著者によるインタビュー、二〇一三年九月実施）。特に、二〇〇六年頃からは来場者も四日間開催する中で二〇万人を超えるに至るほどに人気が出たということが指摘できる。また、この祭典への動員数が増加するにつれて、日本政府、日本企業もそこに参入しはじめ、日本主導型の文化提案をしていこうとする動きもみられていく。このように、JAPAN EXPO は、様々な行為者によって文化発信がなされ、協働かつせめぎあいの場となっている。そして、この JAPAN EXPO の隆盛は本章でも議論する shôjo、kawaii（kawaii）文化を広め推進する基盤の一つとなっている。

以上を背景に、ジャポニスムの時代と共通する特徴を有する日本女性像に関する表象、すなわち、shôjo、kawaii（kawaii）、そして geisha が二一世紀のフランスでどのように受容されていったのか、いくつか事例を見ていこう。

現代フランスにおける shōjo 受容と表象

shōjo が現代フランス社会でいかに浸透していったのか、歴史的背景をみていこう。世論としてshōjo 像はい

かに新聞上で構築されていったのであろうか。フランスの『ル・フィガロ』『ル・モンド』で shōjo という語を

検索すると、『ル・フィガロ』（二〇〇三年～二〇一六年）で九記事が、『ル・モンド』では一九八五年から二〇一

六年まで一六記事みつかった。『ル・モンド』一九八五年一月一八日付の記事で初出した、shōjo という言葉は、

「女子向けのマンガ（manga pour les filles）」として説明されている。二一世紀に入り、二〇〇九年以降の記事で、

フランスで shōjo が説明なく少女マンガを指示するようになる。

この shōjo という言葉の使用がフランスで本格的に展開される背景としてテレビで少女向けの日本のアニメが

放映された点が指摘できる。一九七七年、一九七八年からフランスアンテンヌ2（現在のフランス2）で『キャ

ンディ・キャンディ』が、一九七九年に『ベルサイユのばら』が『レディー・オスカー』として、また先に紹介

したテレビ番組『クラブ・ドロテ』の中で、世界的に大人気を博した『美少女戦士セーラームーン』が一九九三

年一二月から一九九七年八月までテレビで放映された。

フランスにおける shōjo としては、『美少女戦士セーラームーン』が、一九九五年に人気があった大友克洋の

作品『AKIRA』の出版を決めたグルナ（Grenat）社から刊行されている。

フランスの shōjo を取り扱う出版社の一つソレイユ・マンガ（Soleil Manga）の当時デザイナーであったソレー

ヌ・プシュロー（Solene Puchereau）におこなったメールインタビュー（二〇一三年一〇月八日実施）によると、

二〇〇二年からマンガ市場が増大し、二〇〇二年アカタ／デルクール出版（Akata/Delcourt）から shōjo である

『フルーツバスケット』『NANA』のフランス語翻訳版が刊行され、ヒットへと繋がったという。この shōjo の

ターゲット読者は一〇歳～一七歳であるが、内容によっては二一～二四歳ぐらいまでの読者もいると想定している。

Shōjo がフランスで一部の層に支持されていった背景の説明として、フランスとドイツのテレビ局アルテの

『プリンセス・ポップスターとガールズ・パワー』を参考にあげよう。この番組では幼年期はフランスのマスメ

ディアにおいて理想的女性像をディズニーなどのプリンセスとしているものの、一〇代半ばでは、成熟したセク

シーなポップスターに移行していると番組において説明されていた。先のプシュローも指摘するように、自分たちのロールモデルを当時のフランスメディアの提案する女性像の中に探せなかったフランス人の少女たちの救済の場として shôjo ／少女マンガが存在したとも考えられる。

このようなフランスにおける shôjo のブームを受けて、そのファンの集いである CLUB shôjo というファンサイト[29]が設立されている。フランスの読者がなぜ shôjo キャラクターを理想として追い求めるのかを検討するために、二〇一二年、二〇一三年に意識調査を行った。この時期は、日本政府も後押ししていた日本のポップカルチャーの海外での展開の全盛期の一つとも考えられる。その結果集約できた一九一名の回答のうちの一四三名がフランスのメディアで形成される規範的女性像とはかけ離れている shôjo の kawaii 要素を shôjo キャラクターに求める理想像としていた。フランスの一〇代から二〇代の読者たちは shôjo のキャラクターのドジ、まぬけといった未熟な反応に「奇妙さ」を感じていることも多い中、フランスでもヒットしたマンガの一つである、幼いながらも勇敢に戦う『カードキャプターさくら』のように、ヒロインさくらに対してはその根底にある強さを見出し、社会通念的に形成されたフランスの女性像とは異なる、自己と闘いながらあきらめずに目標を成し遂げようとする強さにあこがれ、自己投影している様子も窺える[30]。

このように、フランスの少女たちという同性の視線による日本の未熟でかわいい少女の消費については、そこにジャポニスムの時代のような優劣で見る視線ではなく、後述の、「遠くにいるけれども平等な他者[31]」への視線がみられるのである。

kawaii ファッション

ジャポニスムの時代、ムスメやゲイシャが身に纏っていたキモノは、『お菊さん』にしても、『フェミナ』にしても、帯とともに美しいものとして細やかに描写され、それらを身に着けたムスメは小説『お菊さん』の中で、美しくなくとも小さくかわいいムスメ（でありゲイシャ）たちと評されていた。そして、「気晴らしにちょっと楽しむため」にフランス人の上流階級の女性たちにキモノ、またキモノからインスピレーションをうけていた

ファッションも『フェミナ』でも提言されていた。二一世紀になり、着用者を「かわいい」少女のように変身さ
せるファッションは、原宿のストリートファッション、または、ロリータファッションという「kawaii ファッ
ション」と呼ばれるものへと変貌した。

この「kawaii ファッション」については、原宿のストリートファッションのほうは、青木正一が一九九六年
に創刊した『FRUiTS』の情報がインターネットなどを通して広がっていったこと、またロリータファッション
はロリータファッションを身に纏う主人公が登場する映画『下妻物語（kamikaze girls）』がフランスでも二〇〇
六年に封切られたことも一つのきっかけとして広がったと着用者のインタビューでは証言されている。(32)

二〇〇八年頃から「kawaii ファッション」の愛好者やロリータファッションの愛好家のフォーラムサイトが
みられるようになった。これらはソーシャル・メディアなどの進化により活動場所をインスタグラムなどに移し
ていき、オフ会としてパリオペラ座の前に集い写真を撮るなどの行為が、「kawaii ファッション」を着用する者

図4　パリの kawaii ファッションフランス人愛好家グ
　　ループ Street Japan Style
　　撮影 Liliana Costa

によって実践されている（図4）。

ジャポニスム時代、『フェミナ』でも侯爵夫人や女優などがキモノス
タイルを着用していたように、日本風のファッションを享受できるのは
上流階級が中心で「少し楽しむため」であった。それに対し、二一世紀
の日本ブームでは、メインストリームのファッションを追従することで
は自分の居場所を見いだせないごく普通の若者が、日本のポップカル
チャーファンといった共通の価値観をもつ人々に限定されたJAPAN
EXPOのような「安全地帯」や、ホームページ、ソーシャル・メディ
ア上でこの kawaii ファッションを着用しているのである。

ここで注目すべきは、ジャポニスム時代は、「ちょっとした気晴ら
し」として上流階級が楽しむためのムスメの模倣であったと考えられた
のに対し、現代においては、shōjo すなわち少女マンガと同様、筆者が

インタビューをした際にも「私らしくいれる」「強くなれる気がする」ためにこのようなファッションを身を包む者と回答した者が多かったということである。このように、着用者の層は二つの時代で異なるにせよ、kawaii とは、今も尚オリエンタリズムの視点に留まりながら、エスニックとしてのファッショナブル（ethnically fashionable）[34] なものとして提案されているといえるのではないだろうか。[35]

これら着用者主体で推進されていった周縁的なファッションとしての kawaii ファッションが、二〇〇九年にフランスで出版された『ルック事典（Dictionnaire du look）』[36] に掲載され、以下のように紹介される。

kawaii スタイル

日本文化のファンを指す。マンガによってはぐくまれた kawaii の世界は子供の世界で、それは超かわいい星やパンダの赤ちゃん、蛍といったもので満ちているのである。

ここで提示されたイメージは、二〇一八年の『プチ・ロベール辞典』に kawaii がエントリーされた時の言葉の定義である。「子供時代の世界を喚起する日本起源の美意識（パステルカラー、「マンガなど」想像上の登場人物など—cf. kawaii マスコット、kawaii ファッション）」と重なりあう。

ここでは、もちろんジャポニスムの時代とも、日本の辞書で定義されている「かわいい」という言葉の定義とも異なる、大人の女性ではない、パステルカラー、およびマンガなど子供の世界としての kawaii が提示されている。この本が紹介された時期、二〇〇九年はおりしも外務省が、フランスの JAPAN EXPO の反響を見て、[37] 後述する kawaii 大使の設置など日本政府主導で日本のポピュラーカルチャーを提示、さらに作動し始めた時期でもある。

その頃フランスの百科事典や辞書を出版してきたラルース社から『kawaii 100 パーセント日本（kawaii, 100 pourcent Japon）』（Larouse 2010）（図5）という青少年向けの日本文化に関する項目をそれぞれマンガのイラストで紹介する事典が出版されている。ラルース社が出版したこの事典で紹介されている項目『kawaii』ルック」は、「日本風のモードになるための唯一の合言葉、それは、できるだけ独創的（original）で奇抜になること。目[38] 立てば目立つほどいい」と説明されている。前述したヴェロニック・マグリやジャン＝ポール・オノレが述べる

図5　『kawaii100パーセント日本』
　　表紙
　　ラルース社、2010年

ように、私たちではない他者を指示する際に使用する形容詞
として、先の貞奴の表象のところであげた、私たちとは違う
ことを強調する sauvage（野蛮な）、étrange（奇妙な）や、
この original（独創的）等がある。この事典で、用いられて
いる独創的という言葉からも、この事典においても kawaii
ルックを身に着ける絶対的他者としての表象が構築されてい
ることが窺える。

　そして、この本の中では、日本は「日出ずる国」ではもは
やなく、「ハローキティの国」「ピカチュウの国」として紹介されている。ここではファッションのみならず日本
文化がすべて kawaii という言葉のもと構築されており、このことは、ピエール・ロティが『お菊さん』の中で
語った日本を語るには「小さい（petit）」[39]「甘ったるさ（mièvre）」「かわいらしい（mignard）」であったという記
述とも重なっていると考えられよう。

　このようなファッションやそれを身に着けた日本人女性像は、現代フランスのメディアでさまざまに「アプロ
プリエーション」され表象されていく。いくつか例をみていこう。まず、ファッション雑誌である。『エル
（ELLE）』オンライン二〇一三年四月二二日の記事でもマンガ、ガール（少女）、カワイイと銘打ったファッショ
ンページがあるが、色使いのカラフルさが提示されているだけで、フランス人の kawaii ファッション愛好家の
いでたちや姿とは異なっているスタイルが掲載されている。しかし、ここでも、ジャポニスム時代の文脈で表象
された貞奴を形容するのに使用されていた「奇妙な（étrange）」との類似も想起させる「滑稽な（humoristique）」
という形容詞が使用されている。また、フランスのファッション雑誌『グラムール（GLAMOUR）』の記事（二
〇一〇年四月号）でも「kawaii スタイル」として、名門私立学校に通っている子供たちのファッションを取り入
れたプレッピースタイルと少女らしさと結び付ける形でスタイルが提案されている。このようにファッションで
も「他者」として、そして、未熟であるという表象構築は、ジャポニスムの時と変わらず実践されていること

244

図6　Le Monde の記事「Les "Japoniaiseries"」

とが窺えるのである。

次にフランスの全国紙『ル・モンド』に掲載された同じジャーナリストによる二つの記事を検討しよう。二〇一四年一月一七日はジャポネズリーをもじった言葉「ジャポニエズリー JAPONIAISERIE = Japon（日本）+ Niaiserie（くだらない、愚かな）[40]というタイトルを用いながら、原宿の「kawaii ファッション」を身に着けた若い女性が風刺的に、「生きた人形の街原宿の虹色ルック」と形容され欧州の日常にはそぐわないファッションという表象が構築されている（図6）。

しかし、そのほぼ一年後、二〇一五年一〇月八日の同紙の同じジャーナリストの記事で、フランスのファッションブランドであるルイ・ヴィトンのデザイナーがマンガ・kawaii スタイルをアプロプリエーションしたファッションを二〇一六年春夏コレクションで提示するや否や、そのスタイルは「人形ギャングの聖なる様子」、というように『お菊さん』の時代と同様「人形」という言葉が使われながらも肯定的に表現されるようになる。すなわち、同じスタイルでもフランスという国にアプロプリエイトされた瞬間に肯定的な評価となるものの、どちらも『お菊さん』で、ムスメやゲイシャと同様に使われていた日本女性を指示する言葉である「人形」が使われ、いまだ、「人」として認知されていない言説も共通して窺える。

着用者主導で広がった「kawaii ファッション」は、当初着用者のブログ、フォーラムなどで紹介されていた情報が流されマスメディアでも紹介されるようになった。また特に、JAPAN EXPO[41]が多くの集客を実現したことも一要因となって、二〇〇九年に外務省は、ロリータファッション、制服、原宿ストリートファッションを実践する三人の日本女性（当時一〇代から二〇代前半の shôjo に対応する）を kawaii 大使として任命し一年間ソフトパワー戦略におけるパブリック・ディプロマシー（公共外交）の一環でそれを世界に派

図7　経済産業省のHPで紹介された同省の海外におけるイベント支援対象案件として報告されるTOKYO CRAZY KAWAII PARISに関するレポート

遣した。その後、経済産業省の後援で、フランス人の手によって始められたJAPAN EXPOに「対抗」して日本発信の日本のポップカルチャー、kawaii文化の祭典として、TOKYO CRAZY KAWAII PARIS（図7）というタイトルのイベントが一度だけ二〇一三年九月にパリで開催された。同時期に外務省の海外への広報誌『にぽにか』の中ではタレントのきゃりーぱみゅぱみゅ、ボーカロイドの初音ミクといった「kawaii スタイル」が紹介されている。

このように、当初日本のポピュラーカルチャーを伝える役割としての若い女性たち三人がKawaii大使として海外に派遣されたことは、偶然かもしれないが、一八六八年の万国博覧会のときに三人の日本女性が参加したこととも重なる。また、「kawaiiファッション」を具現化し、kawaiiを代表する存在として二〇一三年七月のJAPAN EXPOでコンサートを開いたきゃりーぱみゅぱみゅは、ジャポニスム時代、パリの舞台でキモノを纏いゲイシャに扮した貞奴とも重なるようにさえ思われる。

ここで、ジャポニスムの時代と現代日本ポップカルチャー受容時の共通点がみられるわけだが、なぜフランスが日本に対してそのような未熟な女性を一世紀超えても求め続けるかという問いが浮上する。先に示したフランスの新聞『ル・モンド』に掲載された、二一世紀に原宿の「kawaiiファッション」を身に着ける若い女性を紹介する記事に「ジャポニエズリー」というタイトルを付ける行為からも、ジャポニスムの動きとこの二一世紀のフランスにおけるマンガをはじめとする日本のポップカルチャー受容の動きを一見系譜的なものとして世論を示しているようにも思われる。しかし、国の海外への日本文化の普及政策など非常に類似しているところがあるにせよ、このような表象行為は一〇〇年以上の隔たりがあるにもかかわらず、なぜフランスが、かわいい／kawaii、mousmé（ムスメ）、shojoといった未熟な日本女性像を一世紀を超えても求め続けるかについて考える

必要があるだろう。

日本政府主導でフランスで開催された「ジャポニスム二〇一八」の一環で装飾美術館で行われた展覧会「ジャポニスムの一五〇年、JAPONISME — OBJETS INSPIRES」の中でも二一世紀の未熟な少女像は紹介されていた。日本の少女文化を代表する玩具の一つであるリカちゃん人形である。ここでは、前述したボーカロイドの初音ミクのコスプレ衣装をまとっている[43]（口絵13）。棚の置物、人形と評されていたピエール・ロティの時代から変わらず、ここでも「Poupée Licca-chan Snow Miku（りかちゃん雪ミク人形）」[44]がこのジャポニスムの一五〇年と名付けられた展覧会に飾られる意味とは何なのだろうか。

日本は、戦後、アジア地域で最も西洋化に成功した国というアイデンティティの形成を目指してきたが、海外に向けた日本文化形成・発信の傾向として大きく二つが指摘できる。すなわち、第一は、西洋文化の異文化受容を経て形成されたとしても、それを日本独自、もしくは日本の伝統文化に起源をもつ文化として発信しようとする日本文化。第二は、グローバル文化として受容される日本文化である。第一の日本独自という視点で提言される日本文化について、昨今の韓国文化の欧米化、またアメリカ資本と結びついたK-POP、[45]韓流ドラマの欧米でのメインストリーム化——どのように受け入れられているかは別にして——と対比して考えるならば、日本の文化形成は日本市場のみで経済が成り立つため、国内のみを考えて形成されてきたということである。特に、海外で隆盛する現代の日本ポップカルチャーにおいては、日本においてはメインストリームの文化ではないことが多く、日本人の中でもかなり限定された人々だけで共有する文化であること、日本市場のみを考えて形成される文[46]化が依拠するものとして、「かわいい」という未熟文化が通底として存在し続けていることも指摘できよう。そ
れゆえ、西欧においては、あくまでも「日本」文化を日本固有の「日本」文化として提言してきたといえるのではないだろうか。二つ目のグローバル文化としての日本文化とは、ソニーやポケモンGOなどグローバル文化として世界で受容されていく日本文化である。これは、岩渕功一が指摘する「文化無臭」なものとして海外にでていくため、日本のものだから受容されるという認識には繋がらず、それが日本の既存のイメージを変容するには至らないといえるのではないだろうか。このような海外で受容されるグローバル文化ではない「日本」文化は、

西洋近代中心主義的な視点を変えることができないということ、その結果海外において「ジャポニスム」「日本文化」が受容されるときは、ジャポニスムの時代と同じような西洋近代中心主義的視点が再生産されることになるのではないだろうか。すなわち、フランスにおいて現代日本文化受容の際に、実際の現代日本ポップカルチャーを受容している若者を中心とする層が「平等な他者」として日本をみなすものの、この西洋近代中心主義的視点の再生産が、マスメディア、企業などフランス社会の世論の下で実践されるという二層の現代日本文化受容の評価がみられるのである。

おわりに——フランスにおけるジャポニスムと現代日本文化受容との関係

二一世紀にはいってフランスにおける日本由来の女性像として、shōjo、kawaii ファッションに加え、人形を中心に事例を提示してきた。ジャポニスム時代のムスメと通底する点は、未熟さ、かわいらしさという共通点である。ジャポニスム時代と現代では、消費する主体が異なる、すなわち、エリート層か一般の若者かという違いはあるにせよそこには、一世紀を超えて通底して存在する未熟、かわいいという、自国とは異なる他者のエキゾチックな要素を欲望するフランスという存在が明らかになったといえるだろう。

エキゾチシズムの定義を考える際に、ジャポニスムの時代は、西欧近代中心主義であり、優劣という視点が前提としてあったと考えられる。現代は、メディアの発達もあり、ファッションを享受できる層が広がり、前述したラフォニらが述べるように、優越感をもってみるのではなく平等な視線で「最も遠いけれど近くの他者」であるとして受け入れられる。

この視点で比較をすると、本章で考察してきたように、現代文化においては、フランス社会における規範的女性像を追従できない若者たちによってこの「平等な他者」として日本の未熟でかわいい女性像は存在しているといえるだろう。ただしかし、同時に、マスメディアによる表象レベルではジャポニスムのころと変わらない優劣的な視点が感じられるのである。

本章で考察してきたように、フランスで、ジャポニスムが隆盛した二〇世紀初頭前後、そして、若者を中心とする日本のポップカルチャーが隆盛した二一世紀初頭前後に、同じような未熟な日本人女性像そして日本由来のファッションが受容されたが、それは全く異なる時代のコンテクストで生じたことであり、その現象そのものには基本的には系譜的な要素はないといえよう。ただ、この現象において、連続性をもって語るべきは、「私たち以外を野蛮」という、トドロフやサイードも指摘した西洋近代中心主義的に形成された「未熟でかわいい日本女性像」というステレオタイプは、この後言及するゲイシャの例にも表れているようにフランス社会で百科事典的知識として存在し続け、日本女性像を理解するときの一つの「道しるべ」として用いられていると考えられるだろう。

現代社会においては、デジタル・メディアの発達によって、ファッションを享受できる層も広がり、多様なファッション情報がネットを通して国境を越えながら人々の間でリゾーム的に伝播していて、ファッションの一見「民主主義」的にみえる消費がみられるようにも思われる。現代社会においては、国境を越え様々なアクター（マスメディア、周縁的な若者、ファッションブランド）などによって文化が創り出されているため、その文化を見つめ、構築、消費する数々の視線が存在することとなる。現代における kawaii ファッション、shōjo についても、本章で考察してきたように、「遠くて異なるけれども平等な他者」「私も shōjo のように強くなりたい」「私が私になれるためのファッション、スタイル」といってあこがれの視点で認める若者もいれば、「ジャポニエズリー」といって西洋中心主義的視点から侮蔑の視点を送るマスメディアも共存するのである。

このように、フランスにおける日本文化の表象は、ジャポニスム期も日本ポップカルチャー隆盛期であるも、未熟な日本女性像を中心に考えた場合、それぞれの時代背景によってその表象構築は条件づけられ多様性がみられるものの、ジャポニスム期の近代中心主義的な視点は、形骸化しているとしても、今も尚日本文化をみる視点の一つとして残存しているといえるだろう。

その一つの例を最後に紹介したい。

図8　「どんな蛆虫がこのゲイシャを刺しうるのか」とい
う説明文を付して掲載されたストリートファッショ
ンの日本女性
『マダム・フィガロ』のオンライン記事
2017年10月10日

ゲイシャという言葉は、ムスメや shōjo と異なり、一九世紀末から二〇世紀初頭のジャポニスムが隆盛していた時期にフランスで使用されるようになって以来、継続的に使用されている。一九九五年以降の『ル・フィガロ』『ル・モンド』では、ゲイシャという言葉は様々なコンテクストで「日本人女性」と同義語としても用いられてさえいるのである。(47)

いみじくも『お菊さん』の連載小説を掲載したフランスの新聞『ル・フィガロ』系列の雑誌『マダム・フィガロ』のオンライン記事（二〇一七年一〇月二〇日）を紹介しておきたい。日本の kawaii ファッションといわれるファッションの一つであるストリートファッションの特集がなされた。その中で一人の若い女性のストリートファッションの姿が映し出されたが、その際に、この女性を指示する言葉として「どんな蛆虫がこのゲイシャを刺しうるのか」という説明文を付して写真に映し出されたこの女性（図8）をみても、ゲイシャと結びつくような特徴をもたない日本人女性、であるということでしかない。ジャポニスムの時代に作られた日本女性像はこのように時代や社会がかわろうともフランスにおける固定観念として変化せずそこに存在しつつけ、使用されることで強化されていくといえるのではないだろうか。そしてフランスにおける現代日本文化を解釈するための百科事典的知識が生まれた時代の一つでもあるといえよう。フランスにおける現代日本文化表象について検討する際にも、このジャポニスム期で起こったことと照らし合わせることでよりその構造がみえてくるといえるのではないだろうか。

一四〇年近く前にジャポニスムの時代にフランスでも使われるようになったゲイシャという語が使われている。女性像に関していえば、ジャポニスム期はそのようなフランスで現代日本文化を解釈するための百科事典的知識

（1）　本章は、Kyoko Koma, "L'identité de la femme japonaise construite par les autres: la représentation de la

femme japonaise à travers la mode japonaise dans la presse française au début des 20ᵉ et 21ᵉ siècles," Jean-Michel Butel et Makiko Andro-Ueda, eds. *Japon Pluriel 9* (Arles: Philippe Picquier, 2014), 177-185 での議論を機とし、拙稿「フランスメディアにおける規範的女性性の構築——*Fémina* のファッション記事（1901-1907）における日本女性像を事例に」（《Correspondances ——北村卓教授・岩根久教授・和田章男教授退職記念論文集》朝日出版社二〇二〇年：六六三～六七六頁）、「越境する geisha ——現代フランスの新聞における『日本女性』像の構築」（高馬京子・松本健太郎編『越境する文化・コンテンツ・想像力』ナカニシヤ出版、二〇一八年、三～二〇頁）、拙稿「少女——フランス女性読者のアイデンティティ形成とキャラクターの役割」（山田奨治編『マンガ・アニメで論文レポートを書く』ミネルヴァ書房、二〇一七年、一九四～二二三頁）、拙稿 "Kawaii Fashion Discourse in the 21st Century: Transnationalizing Actors," in *Rethinking Fashion Globalization*, S. Cheang, E. De Greef, Y. Takagi, eds. (London: Bloomsbury, 2021), 131-145 が初出であり及び拙書『kawaii 論（仮）』（明石書店、二〇二二年刊行予定）で論じる予定の一部をまとめたものである。これら関連議論をまとめ、新たにジャポニスムという視点で検証することで本章で扱う、フランスで一世紀以上にわたり共通して構築される「日本の未熟な女性像」「かわいい」といった表象形成のメカニズムを明らかにすることを目指す。

(2) 本章におけるフランス語、英語の原書は断りがない限り筆者による訳を付した。

(3) 「(特集)」第八回畠山公開シンポジウム報告　ジャポニスムと女性」（『ジャポニスム研究　別冊』三八号、二〇一八年）。

(4) 深井晃子『ジャポニスム イン ファッション——海を渡ったキモノ』（平凡社、一九九四年）。

(5) Kyoko Koma, "Kawaii Fashion Discourse in the 21th Century." 前掲註（1）。

(6) 隠岐由紀子『西洋ジャポニスムの中でゲイシャに収斂していく日本女性のイメージ』『ジャポニスム研究　別冊』三八号、一九頁。

(7) 馬渕明子『舞台の上のジャポニスム——演じられた幻想の〈日本女性〉』NHKブックス、二〇一七年。

(8) Pierre Loti, *Madame Chrysanthème* (Paris: Flammarion, 1990), 182.

(9) Philippe Pons et Pierre-François Souyri, *Le Japon des Japonais* (Paris: Liana Levi, 2003), 69.

(10) Op.cit.69-70.

(11) Tzvetan Todorov, *Nous et les autres. La réflexion française sur la diversité humaine* (Paris: Seuil, 1989), 417.

(12) 一九世紀末から二〇世紀初頭のフランス女性誌を分析した先行研究として、フランスの女性誌の位置づけを通史的に考察したエヴリーヌ・シュルロ（Evelyne Sullerot）の *La Presse Féminine* (Armand Colin, 1963) また、日本でも松田祐子が『主婦になったパリのブルジョワ女性たち』（大阪大学出版会、二〇〇九年）の中で、一九世紀末

から二〇世紀初頭のフランス女性誌の分析を通して、当時のパリのブルジョワ女性像を詳細に考察する研究もある。松田もまとめているように、それらは、女性の生活様式やしきたりを描く「フェミニン」を描く雑誌と、女性の権利を主張するフランスで一九世紀半ばブルジョワの妻たちが購読者の中心となるモード雑誌も展開された。また、それらは、女性の生活様式やしきたりを描く「フェミニン」を描く雑誌と、女性の権利を主張する

La Fronde のような日刊フェミニスト紙「フェミニスト」の二つに大別できるとしている（松田前掲書、一二～一三頁）。本研究対象である『フェミナ』が刊行された二〇世紀初頭は、フランソワーズ・ブルムを引用しながら、「二〇世紀はじめモード誌はあきらかにブルジョワだけのもので、（中略）パリの最新モードだけではなくその時代の感性の媒体となっていたことは確かであった」ことを指摘している（前掲書、一八頁）。

(17) 白田由樹「川上音二郎・貞奴が演じた東洋——1900年パリ万国博覧会における日仏の位相から」（『人文研究』二〇一三年三月、九五～一一四頁）を論じた白田由樹は、川上一座が演じた「東洋的日本」像は、「この国の急速な台頭を危ぶむ西洋にとっては近代化された日本よりも好もしいものであり、国際社会での地位向上を願う日本にと「観客だけでなく、日本の公使館にも支持され、（中略）川上らが演じた日本のステレオタイプは当時日仏をめぐる文化政治、外交などの様々な関係性の中からつくり出されたものであると結論づけられる」（二〇一三年、九五頁）としている。

(18) 毛利孝夫「訳者あとがき」（ジュディット・ゴーティエ著、毛利孝夫訳『白い像の伝説』、望林堂完訳文庫、二〇一七年）。

(19) 『フェミナ』一九〇一年一〇月一日号。
(20) 『フェミナ』一九〇四年一〇月一日号。
(21) LOTI 1990 : 61
(22) 松田前掲註（4）書、一二二頁。
(23) Patrick Beillevaire, "L'autre de l'autre. Contribution à l'histoire des représentations de la femme japonaise,"

Mots n° 41 (1994): 56-98.
(24) 深井前掲註（4）書、一八〇頁。
(25) Jean-Marc Moura, *Lire l'Exotisme* (Paris: Dunot, 1992).
(26) Véronique Magli, *Discours sur l'autre* (Paris: Champion, 1996), 259-260.

(13) 松田前掲註（12）書、二一頁。
(14) 松田前掲註（12）書、二三頁。
(15) 松田前掲註（12）書、二二頁。
(16) 深井前掲註（4）書、一八〇頁。

252

（27）本章で分析した mousmé, geisha はフランス語の辞書にも入っており長きにわたり議論されてきたので、すでに行われているようにそのままカタカナ表記にした。Shôjo に関してはまだフランス語の辞書にもエントリーされておらず日本語論文でもカタカナで使用されることが稀なので、あえて Shôjo という表記のまま用いた。kawaii に関しては、日本のかわいいとは意味が異なるため、kawaii というローマ字表記を用いた。

（28）Ségolène Royal, Ras le bol des bébés zappeurs (Paris: Robert Laffont, 1989).

（29）主催者へのインタビューによると、二〇〇八年にこのサイトは開設され、インタビュー当時一日平均四五〇の訪問者が訪れ閲覧しているとされている。

（30）高馬京子「少女——フランス女性読者のアイデンティティ形成とキャラクターの役割」（山田奨治編『マンガ・アニメで論文・レポートを書く』ミネルヴァ書房、二〇一八年）。

（31）Béatrice Rafoni. "Représentation et interculturalité. Les nouvelles images du Japon," dans Questionner l'internationalisation, cultures, acteurs, organisations, machines: actes du XIVe congrès national des sciences de l'information et de la communication, Université de Montpellier III (campus de Béziers) 2-4 juin 2004 / Société française des sciences de l'information et de la communication (SFSIC), 19-26.

（32）高馬京子『kawaii 論（仮）』明石書店、二〇二三年刊行予定。

（33）同前書。

（34）Margaret Maynard, Dress and Globalisation (Manchester University Press, 2004).

（35）高馬京子「表象としての外国のファッション——エキゾチズムをめぐって」（『着ること／脱ぐことの記号論』新曜社、二〇一四年）。

（36）de Géraldine de Margerie (auteur), Olivier Marty (photographies), Dictionnaire du look (Paris: Robert Laffont, 2011).

（37）櫻井孝昌『世界カワイイ革命』PHP研究所、二〇〇九年。

（38）Jean-Paul Honoré, "De la nippophilie à la nippophobie-Les stéréotypes versatiles dans la vulgate de presse (1980-1993)." Mots, n°.41, Parler du Japon, Paris, Presses de la Fondation nationale des sciences politiques (décembre 1994).

（39）これらが出版された頃のフランスの少女向けファッション雑誌である『JULIE』にも同じように、日本の文化の説明されている記事があるが、それは、フランスではやりだしていた shôjo（少女マンガ）のコンテクストを知るためのものであった。この書籍と同様の目的を持っていたと考えられる。

（40）ジャポニエズリーという言葉は、特に一九世紀、ボードレールといった詩人の日本趣味を批判する言葉とし C.Y

Champfleuryによって使われたとされている。また、二〇〇一年から『ル・モンド』でも日本のマンガファンを「ばかにする」際に使われる言葉として使用されている。

（41）櫻井前掲註（37）書。

（42）日仏はどのような芸術的影響を与えあってきたのか。その様子を工芸・デザイン・ファッションなどさまざまな分野を通じて発見できる展覧会。詳細は本書第12章参照。

（43）Japonismes Japon. Sous la direction de Béatrice Quette, Paris, Mad, 2018, 228.

（44）Op.cit.

（45）Op.cit.

（46）Koichi Iwabuchi, "Japanese popular culture and postcolonial desire for Asia", Popular Culture, Globalization and Japan, New York, Routledge, 2006, 15-35.
　　現代韓流文化と日本文化の越境については、明治大学情報コミュニケーション学部「情報コミュニケーション学——トランスナショナル化する日本文化」オムニバス講義にゲスト講師できていただいた東京藝術大学毛利嘉孝氏（二〇二一年一〇月四日）、音楽ライター柴那典氏（二〇二一年一〇月一八日）にディスカッションで言及された内容に基づいている。

（47）髙馬京子「越境するgeisha」（『越境する文化・コンテンツ・想像力』髙馬京子・松本健太郎編、ナカニシヤ出版、二〇一八年）。

図版出典

図4　Kyoko Koma, "Kawaii Fashion Discourse in the 21st Century: Transnationalizing Actors," in Rethinking Fashion Globalization, S. Cheang, E. De Greef, Y. Takagi, eds. (London: Bloomsbury, 2021)

図7　首相官邸ウェブサイトに掲載の知的財産戦略本部検証・評価・企画委員会資料　https://www.kantei.go.jp/jp/singi/titeki2/tyousakai/kensho_hyoka_kikaku/dai5/siryou6.pdf　（二〇二二年一月一二日アクセス）

第Ⅳ部　現代とジャポニスム研究

第11章 拡散するジャポニスム、模倣される《ラ・ジャポネーズ》

——日米比較から見えること

村井則子

はじめに

本章では、現代社会で「ジャポニスム」と呼ばれているものやそれにまつわるイメージに、どのような意味が見出され、どのような事柄や概念と連鎖しながら流通しているのかを、ジャポニスムの代表作として広く知られているクロード・モネ（1840-1926）作《ラ・ジャポネーズ》（図1）の受容をめぐり考察する。具体的には、二〇一四～二〇一五年に、この作品の所蔵先であるアメリカ合衆国、そして特別展示がされた日本、両国での受容の比較を通して、文化圏が異なるとジャポニスムとされるものに向ける眼差しが想像以上に多様であることを確認する。

結論に急ぐと、ジャポニスムは、現代日本では消費しやすい自国の文化ナショナリズムとつながりやすく、現代アメリカでは、不均等な権力関係下で非白人の生んだ文化の産物を白人が自らの近代文化に取り入れてきた歴史という、日本を含む対アジアではオリエンタリズム批判、そして広くは自国における人種差別問題という、改善するべき社会問題につながりやすい。それらは、モネの絵画を含む一九世紀後半から二〇世紀初頭に展開されたジャポニスム（以下、「歴史的ジャポニスム」と呼ぶ）と全て直接的に結びつくことではない。それもあって、このような問題意識や視点は、ジャポニスム研究の中心にこれまでは据えられてこなかった。実際に、二〇一五年の時点で筆者は、本章でとりあげるボストン美術館で起きた「事件」に関する報告をジャポニスムの専門誌に投稿しようとしたのだが、「これは時事的な事柄であって学術誌に掲載するのは相応しくないテーマかもしれない」という助言を受け、書くのを断念したという経緯がある。

《ラ・ジャポネーズ》のジャポニスム

本章は、《ラ・ジャポネーズ》という作品自体についてではなく、現代社会でこの作品と我々がどのようにつながっているのかをめぐる考察であるが、作品の特性に起因することもあるので、よく知られた作品ではあるが、手短に紹介しておく。《ラ・ジャポネーズ》は、印象派を主導した画家の一人であるフランス人画家クロード・モネが一八七六年に描き、第二回印象派展に出品した大型の油彩画だ（図1）。当時の妻だったカミユが（一八

に常設展示されている絵画作品などには、制作当時とは必ずしも同様ではない価値や意味が現代社会で与えられている。そして、それら展示品と観者とのつながりも、史実や歴史的な理解に収まらないどころか、場合によってはそれとは無関係なイメージや事柄や価値観が織りなす連想のネットワークに支えられていることが多い。本章が取り上げる現象から見えるのは、カーの古典的な指摘をはるかに超えた次元で、過去のものを含む様々なことが現代社会の一部として複雑なつながりを織りなしており、そのネットワークから切り離して語ることが不可能であるということだ。

図1　クロード・モネ《ラ・ジャポネーズ》
1876年　油彩　カンヴァス
231.8×142.3cm
ボストン美術館蔵
Photograph © 2022 Museum of
Fine Arts, Boston

歴史家エドワード・カー（1892-1982）は、一九六一年に発表した古典的著書『歴史とは何か？』で、ベネデット・クローチェ（1866-1952）の「すべての歴史は『現代史』である」という一文を引用しているが、歴史とは、過去などではなく、現在から遡及的に手繰り寄せる方法以外で記述化できない言説であることを、我々は知っている。さらに、美術館

七九年没）、金髪のカツラをかぶり、大きな武者姿と紅葉の図柄のある真っ赤な打掛を纏い、広げた扇を片手に「見返り美人」風に観者の方に向かって笑みを投げかけている。フランスの「人」と日本の「もの」の出会いが、近代社会がジェンダー化してきた「消費する女」という典型的なイメージとして表象されている。構図の中心に存在する、この迫真感が、絵画としてのこの作品の最大の魅力であろう。

《ラ・ジャポネーズ》は、「人」と「もの」、「フランス」と「日本」、「男」と「女」、視線を「持つもの」と「受けるもの」が複雑に絡み合った構図の作品だ。この絵でフランス人はカミーユという実在の女性の肖像として表象されているが、日本人は、背景の団扇に日本女性が表れているものがいくつかあるものの、武者姿の刺繡という人形のような「もの」として表象されている。画家は、明らかに「フランス=人=女」と「日本=もの=男」を対比させ、その関係性から当時のフランスにおける「日本熱」を具象化した。その関係性は、当時の批評も言及したように、不適切とも呼べる親密性があり、その中心にあるのは、刀を取り出そうとしている日本人の武者の刺繡（動かない「もの」）が、生身の「人」であるフランス人女性カミーユの臀部に挑んでいるイメージだ。しかし、人形のようなミニチュアなので、滑稽な攻撃に留まっている。画家が刺繡の武者を安全に消費できる視線は、男性としての共感なのだろうか、それとも、「もの」化することにより、日本という他者を安全に消費できる存在にしたいという欲望の投影なのだろうか。

この絵画の誇張的な要素は、当時のパリで商業化していた日本趣味を風刺した画家の意図の反映だという解釈もあり、筆者もその解釈に概ね同意するが、モネはどのような立場からこの流行を風刺しているのだろうか。風刺は一種の距離感を要するが、この絵が演出する距離感は、どこかわざとらしく、ぎこちない。というのも、沢山の日本のものに囲まれ、日本のものを纏い、日本の遊女のように、夫・画家・観者に媚びているカミーユの姿は、全てモネの演出によるものであり、画家の想像の産物以外の何物でもないからだ。またモネはブルネットであったカミーユに金髪のカツラを被らせることにより、描かれたイメージは虚構として演じられたものであるこ

とを強調している。さらに、実際に日本のものを購入して消費していたのは、カミーユではなく、画家本人で
あった。要するに、モネは、日本のものを消費している主体を自分から妻へとすり替え、定番イメージであった
「消費する女」に描き変えたのではないか。そして、このすり替えにより、「日本熱」に主体的に参加していたの
は自分であったにもかかわらず、流行とは軽薄で女性的なものだという価値観が支配的な社会において、社会風
刺とも解釈できるような誇張的な女性像を描くことにより、日本熱への没頭を具象化することを何とか正当化し
ようとしたのではないだろうか。

ただし、《ラ・ジャポネーズ》は、人物画をある時期から回避するようになったモネの画業においては主流の
作品ではなく、晩年の《睡蓮》などに至るモネの絵画観の形成において重要な作例だとは見做されていない。画
家自身も、ややパロディ的な仕上がりとなってしまった本作品には複雑な思いを抱いていたようだ。それは発表
時の題名が「日本っぽいもの」という意味合いの《ジャポヌリー（Japonerie）》であったことにも表れている。

一方で、《ラ・ジャポネーズ》はジャポニスムを代表する美術作品としては抜群の認知度を誇る作品となった。
それは、この作品が、日本語で書かれた先駆的なジャポニスム研究である大島清次の『ジャポニスム──印象派
と浮世絵の周辺』（1980）の講談社学術文庫版（1992）の表紙や、近年出版され、明瞭なジャポニスム入門書であ
る宮崎克己の『ジャポニスム──流行としての「日本」』（2018）（講談社現代新書）の帯に、使用されていること
にも表れている。本書第2章でトーマスが言及したように、そもそも研究分野としてのジャポニスムの出発点が
印象派研究だったことを踏まえると、《ラ・ジャポネーズ》は美術におけるジャポニスムを代表する作品という
以上に、ジャポニスムという文化現象自体さえをも代表する作品として今日では知られるようになっていると言
えよう。

盛況だった「華麗なるジャポニスム」展

さて、制作時から一五〇年近くの年月を経た現代で、《ラ・ジャポネーズ》と日本はどのようにつながってい
るのだろうか。《ラ・ジャポネーズ》は、一九五六年に米国ボストン美術館が美術商デュヴィーンから購入し、

図2　「ボストン美術館　華麗なるジャポニスム——印象派を魅了した日本の美」世田谷美術館のチラシ　筆者蔵

同館で常設展示されているが、二〇一三年に本格的な保存修復作業がなされた。この作業終了後の二〇一四年に、大型展「ボストン美術館　華麗なるジャポニスム——印象派を魅了した日本の美」（図2）を主催し、その目玉展示作品として《ラ・ジャポネーズ》は来日した。この展覧会は、世田谷美術館、京都市美術館（二〇二〇年から京都市京セラ美術館）、名古屋ボストン美術館（二〇一八年に閉館）の三会場に二〇一四年九月から二〇一五年五月まで巡回し、修復の成果が、所蔵館のボストンより一足先に日本でお披露目された。東京会場の世田谷美術館では、美術館前に停まる私営バスの車体にまで大きく広告がされるなど、派手な宣伝の効果もあって、興行成績は良く、一七万人以上の入場者が訪れた。⑦

「華麗なるジャポニスム」展は、ボストン美術館が企画し、北米のナッシュビル、ケベック、サンフランシスコの三都市を巡回した特別展「Looking East: Western Artists and the Allure of Japan」をベースとしているのだが、北米展と日本展では展示された作品リストや作品数にかなりの違いがあった。⑧　また、英語の展覧会名は直訳すると「東を見る：西洋美術家と日本の魅惑」となり、日本展向けにNHKがつけた「華麗なるジャポニスム——印象派を魅了した日本の美」とは印象が随分と異なるものだった。　北米の巡回展のタイトルには「ジャポニスム」も「印象派」も使用されていないことと、修復作業を終えた《ラ・ジャポネーズ》は、北米会場には巡回せずに日本の会場のみで特別展示されたことを、確認しておきたい。

《ラ・ジャポネーズ》を目玉の展示作品とした「華麗なるジャポニスム」展の広報戦略は、「ジャポニスム」をめぐる現代日本の状況を象徴している。その特徴として、①印象派の人気と文化的権威、②その誕生の一端を

担った日本美術という自国文化に対する誇り、そして③ジャポニスムに現代の「クールジャパン」に通じるグローバルな日本ブームを見出し、「今も昔も日本のユニークな文化は世界を魅了してきた」というストーリーが紡ぎだすナショナリズム言説の興隆、の三点が指摘できる。これらの相乗効果により、現代日本で「ジャポニスム」という言葉は、それが何を意味するにせよ、一般的に好意的なイメージを持って受容されている。そして、作品中でカミーユが着ている打掛を実際に「再現」した衣装──この展覧会のためにNHKが京都の職人に発注した──を着衣する行為は、ボストンでは抗議の的となったのであるが、日本の会場では様々なかたちで「楽しく」実施された。

なぜジャポニスムは華麗なのか

NHKプロモーションが付けた「華麗なるジャポニスム」という、ショパンの「華麗なる大ポロネーズ」をなぞったような展覧会タイトルは、マーケティング戦略としては成功を収めた。しかし、史実と照らし合わせてみると、「印象派」と揶揄されたモネ、ピエール＝オーギュスト・ルノワール（1841-1919）やカミーユ・ピサロ（1830-1903）といった画家の社会的階層や、描いた主題の多くは、「華麗なる」という形容詞が相応しい上流階級的なものでは必ずしもなかったし、ジャポニスムは一九世紀後半に日本から欧米に安値で輸出された工芸品や浮世絵の消費を軸に展開された日本趣味を原点としており、それらはフランス語では「bibelot」、英語では「bric-a-brac」「curio」などと呼ばれ「異国の奇妙な骨董雑貨」程度に見做されていたことを思い起こすと、それを「華麗なる」と形容するのも不自然だ。

つまり「華麗なるジャポニスム」というイメージは、史実ではなく、近代日本が理想化してきた西洋文化の優越性や優美性に裏付けられている。現代日本が疑問視せずに受け入れる華麗なるものとは、ジャポニスムという、フランス語の響きを残したカタカナ語が象徴する、近代日本が憧れをもって受容してきた近代西洋文明、そしてその頂点に立つとされてきた芸術の都・パリに花開いた「高尚な美術」として評価されるようになった印象派が持つ文化的権威だ。このカタカナの錬金術は、意味を優先させて「華麗なる日本主義」と漢字化してしまうと破

綻してしまうものだ。同様に、《ラ・ジャポネーズ》という作品の題名も、意味を優先させて《日本人女性》としてしまうと、とても平凡な響きになってしまい、《ラ・ジャポネーズ》というカタカナ語が醸し出すフランスの香りが消えてしまう。ちなみに洗練された芸術の国・フランスという美化されたイメージや、フランス近代美術の文化的権威は、英語圏でも広く浸透しているので、《ラ・ジャポネーズ》は《ザ・ジャパニーズ・ウーマン》という英語に訳されていないし、「ジャポニスム」を英語化した「ジャパニズム」という用語もあまり定着していない。

　さらに印象派は、近代西洋文明の優越性といった一般的な権威を象徴する以上に、日本が特別な親しみを持って愛してきた美術だ。印象派の画家たちが独自の視点から日本の造形美を解釈し、自分たちの作風に取り入れ、それが絵画にモダニスムをもたらしたという歴史は、日本にとっては、近代国家に変貌していく過程で黒田清輝らパリ仕込みの洋画家たちが、欧州の近代絵画との同時性に富んだ外光派という作風をもたらした歴史とつながっている。そしてラファエッロやレンブラントといった巨匠の作品よりも安値で市場に出回り作品数も多い近時代美術であった印象派は、松方幸次郎（1866-1950）、大原孫三郎（1880-1943）、石橋正二郎（1889-1976）などの二〇世紀の実業家も積極的に蒐集してきたジャンルの一つである。それによって公衆に開放した美術館で鑑賞できる、日本人にとって最も親しみ深い西洋美術のカテゴリーとなった。近代日本にとって、印象派の価値は、自国の近代美術や文化システムの価値と密接に関係しているといえよう。

　これらの歴史と価値観が重なり合った地点に「華麗なるジャポニスム」というイメージが立ち現れた。そして展覧会のチラシにある「印象派を魅了した日本の美」と「ニッポンに、酔いしれる。」というフレーズにより、西洋美術の権威としての「印象派」、そしてそれを魅了した「ニッポン」、「日本の美」というストーリーが準備され、それは近代日本が歩んできた文化や経済発展の歴史をも肯定するナラティブ（物語）だ。それこそが、現代日本において消費に値する「華麗なる」ものだったのだ。

なぜジャポニスムは日本主義と訳されないのか

日本語の意味を優先して「日本主義」という漢字概念に変換してしまうと、「ジャポニスム」というカタカナ表記が保つフランス語との関係が消えると先に触れたが、日本を「ジャポン」あるいは「ジャパン」と欧語のカタカナ化で表記するニュアンスについて、もう少し考えてみたい。

現在我々が「ジャポニスム」と呼んでいる文化現象は、日本では当時「日本趣味」と形容されることがあった（本書では第3章と第4章を参照）。「Japonisme / Japonismus / Japonisme」という用語がフランス語、ドイツ語、英語の美術史研究で定着した一九八〇年代以降、これを「日本主義」と和訳することはほぼなかった。高階秀爾によると、「ジャポネズリー」は日本のモチーフを描くといった「異国趣味」の域を脱しておらず、その段階からより深化した「ジャポニスム」とは、モチーフではなく造形のレベルで日本の美学や造形原理を自らの制作に取り入れた西洋芸術を示すという。そのような制作姿勢は正に「日本主義」と呼べるのであろうが、この日本語の使用はこれまで避けられてきている。その最大の理由は、ジャポニスムとは西洋の文化現象とその産物であり、その中心地がフランスであったという史実を日本語の用語としても明らかにしておきたい、という研究者の意図の反映と推測される。欧語との関係を切り離した「日本主義」にしてしまうと、評論家・高山樗牛（1871-1902）が一八九七年（明治30）前後に提唱したような、あるいは後のアジア・太平洋戦争中に高揚したような、近代日本において日本人により日本語で展開された国粋主義としての日本主義と混同されてしまう危険性があるからだ。カタカナのジャポニスムは、日本を「主義」とした主体が日本ではなくフランス（そしてフランスが代表する西洋）であったことを忘れさせない。

変貌した「ジャポニスム」のソフトパワー

本来であれば以上の議論で結論としたいところであるが、近年、そのような歴史的なジャポニスムとは無関係のものにも「ジャポニスム」というネーミングが頻繁に使用されている。本書第4章で馬渕も警戒しているように、日本国内外で、いまやジャポニスムとは、「世界に愛される日本文化」もしくは「日本が世界に向けて発信

する自国文化」という意味の一般用語になりつつあるようだ。

この背景には、言うまでもなく、二〇〇〇年代以降、日本政府が国策としてきた「文化芸術立国」、そして「クールジャパン戦略」がある。それにより日本文化というナショナル・ブランドの文化資本価値をグローバル市場で高め、アニメ、ゲーム、マンガといった日本発の文化コンテンツの収益を国内外で上げ、それらに惹かれて日本を訪れる海外観光客を増やし観光立国を推進し、日本の国力をソフトパワーで強化し、日本社会を盛り上げようという夢を政府は描いてきた。東田雅博が指摘するように、「クールジャパン」を短絡的に歴史的なジャポニスムの「再来」とすることには様々な問題があるのだが、一方で、本書第10章で高馬も言及するように、一九世紀後半の日本ブームが広めたゲイシャ（接待してくれる女）、サムライ（古風に勇ましい男）、フジヤマ（美しい自然）といった日本イメージは根強く現代の欧米社会に流通している。

現代日本で、歴史的ジャポニスムとは直接的な関係をもたないであろう事象が上位にも表示される。例えば、日本橋に「アートアクアリウム」というエンターテイメント施設が二〇一九年にオープンしたが、代表の木村英智は、「必ずジャポニスム・エリアを設けて、金魚を用いた作品で「和」を表現しています。日本から世界に発信する新しいアートとして、そして「日本人」としての試みです」と説明している。この施設の様子は、二〇二一年の夏季オリンピック・パラリンピック開催中に米国系CNN局の日本版などで頻繁に放映されていた、小池百合子都知事が東京の魅力を外国人訪問者に向けて英語で紹介する東京都のCM広告にも登場しており、「ジャポニスム」的とされるものが現代日本の観光資源として宣伝されていることがわかる。

ジャパンのつながりは、さらなる検証を要するテーマである。

歴史的ジャポニスムとは直接的につながらない文脈で流通しているジャポニスムに遭遇する可能性はかなり高い。「ジャポニスム」というワードでインターネット検索をすると、二〇一五年に活動休止した男性アイドルグループ（ジャニーズ）がリリースしたアルバム『Japonism』や、眼鏡フレームのメーカーといった、歴史的なジャポニスムと現代のクール

現代の「ジャポニスム」と日本主義

近代から現代に至る日本のナショナリズムの傾向の一つとして、「西洋文明」との差異を指摘し、その違いを自国文化に独自の感性や思想であると認識をし、それらを日本文化の世界的貢献として国外に発信し、理解・受容してもらうという、差異に価値を与える相対原理に基づく金融資本主義との相性が良い国粋主義の表現があげられる。これは日本に限らず非西洋文化圏のナショナリズムに顕著だ。そのような西洋の「他者」としての自己像は、近代西洋側が「東洋（オリエント）」という他者との対比を通して構築した自己像と、表裏一体であると言うのはあまりに単純すぎるが、複雑に交渉しながら互いの輪郭を描き、境界線を引いてきた歴史がある。この点において、近代西洋が消費、借用、あるいは所有したいと望んできた日本文化——つまり、歴史的ジャポニスムなどに表れる「日本」——と、「世界に誇るべき自国文化」というナショナリズムとしての日本主義は、双方が肯定する日本イメージが重なった場合に結合する。

そして「グローバル」な視点を持つことが必須とされる現代では、「世界に通用する（べき）日本文化」と「日本が誇るべき自国文化」が同一視されつつある。例えば、京都の本願寺文化興隆財団が運営している「ジャポニスム振興会」（二〇一四年に京都東山文化振興会から名称変更）という団体があるが、「日本のこころと文化」を「ジャポニスム」としており、「誇り高き日本人づくり」をその振興の目的としている。[15] つまり、この団体は「ジャポニスム」を「日本主義」の同義語として使用している。しかし、「日本主義振興会」という団体名にしないのは、日本主義を、国内のみで通用する矮小で排他主義的なものとはとらえてはいない、「ジャポン」すなわち西洋から見た日本という「国際的」な視野を意識し、その歴史も認識している国粋主義（ナショナリズム）として掲げているという立場を表明するためだと推測される。このようなスタンスは、英語名称は「The Japan Foundation」だが日本語名称は「国際交流基金」である外務省所管の独立行政法人にも通じている。（その戦前の母体である国際文化振興会に関しては、本書の第6章を参照されたい）。国内外で「評価されるべき」日本文化をめぐり、「国際」と「国粋」は癒着してきた。

ジャポニスム祭りを盛り上げた「キモノ」

話をかなり広げてしまったが、「華麗なるジャポニスム」展に戻ると、それは印象派の作品やその同時代に日本のものやイメージに触発されて制作された欧米美術の紹介を主眼とする展覧会であったが、そこでも、自国の文化を盛り上げたいという、現代語的な「ジャポニスム」の意図が働いていた。《ラ・ジャポネーズ》が目玉作品であったために、その中心に置かれたのは「キモノを着る」という「日本的」な行為だった。

例えば東京会場では、着物を着た来館者には入場料の一〇〇円割引があるというプロモーションがあった。夏に開催されたので、浴衣という、若者を含む多くの現代日本人にとって唯一気軽に着て楽しむことができる自国の「民族衣装」を着て訪れた入場者もいたであろう。この企画の狙いは、一〇〇円という金銭的な割引効果で入場者を増やすことではなく、この特別展を盛り上げるお祭り的効果だった。

さらにNHKプロモーションは、京都の職人に発注して、《ラ・ジャポネーズ》に描かれた打掛を、実際に着用できる衣装（図3）として二枚制作した。そして世田谷美術館では、やはりこの展覧会のために再現された、カミーユが画中で持っている扇の複製と一緒に、この衣装を纏って「モネの絵画」になった「私」を記念撮影するという体験型イベントが来館者に対して実施された。このコスプレ的な関連イベントは大好評だったということだ。次に巡回した京都では、京都学生祭典のフィナーレとして平安神宮内で開催された「着物 stage 誕生！　現代のラ・ジャポネーズ」でこの着物を纏ったタレントが舞台に登場し、最終会場となった名古屋では、内覧会の際に舞妓さんが纏って披露され、会期中は展示会場の入り口に特別展示されていたようだ。

図3　「華麗なるジャポニスム」展の際に制作された大人用打掛がボストン美術館で展示されている様子
2015年7月15日
撮影：河辺恵子

謎だらけのキモノ

話を日本からアメリカに移す前に、確認すべきポイントとして三点あげる。第一点は、二〇一四年に日本で制作された衣装は、日本で歴史的に存在した「原物（オリジナル）」の打掛を「複製（コピー）」したものではないことだ。画家による迫真の描写からは、モネは何かしらの日本製の着物をモデルとして描いたことがうかがえる[17]。

しかし、カミーユが着ている衣装は未だ特定されていないし、そもそもモネがこの絵を描くために参考にしたものはある一枚に特定される着物とも限らないのではないか。武者の模様が施されている箇所は、画家が極めて意図的にカミーユの下腹部から股の部分に重なるような絵の構図として配置したことは明らかであり、このように図柄の下部に人物像が配置されていることも着物の図案としては不自然だ。そもそもこの絵に描かれた「紅葉に武者」という図柄で現存する江戸時代の打掛は確認されていない。つまり、図柄の題材自体の特定さえまだ出来てないのだ。二〇一二年に日本美術研究者の横山昭が発表した論考で、歌舞伎にもなった謡曲「紅葉狩」と何らかの関係があるかもしれない、そして「地芝居の衣裳か、或いは花魁の道中衣裳かの何れかであろうと推測」でもきるかもしれないという、やや具体的な推測が初めてなされたにも関わらず、「打掛そのものに関する考察が誰によって[18]、横山は同論文で、《ラ・ジャポネーズ》に関してはこれまで多くの研究がされてきたにも関わらず、「打掛そのものに関する考察が誰によっても一切されていない」と指摘したが、全くその通りである[19]。

《ラ・ジャポネーズ》のメディアミックス

よって、確認すべき二点目は、二〇一四年に日本で制作された衣装は、フランス人画家モネが描いた絵画のみにイメージを手がかりに制作されたものであることだ。そのような行為は、例えば挿絵画家ジョン・テニエルが『不思議の国のアリス』の挿絵として描いたアリスの洋服を、実際に着ることが出来る衣装として制作してみることと同様だ。二次元の絵を三次元の衣装にするために、これを制作した職人には創作上の特権（artistic license）を行使する必要があった。というのも、モネが絵として描いた部分は図柄の右半分だけだからだ。描かれていない左半分にどのようなデザインを持ってくるか、相当苦心したであろうと想像する。横山

が推論として提案した「美女に化けた鬼女を退治する平維茂」を図柄と想定して制作されたようだが、そもそもこの題材の打掛や図案も現存しないため、この主題を描いた浮世絵の構図などをアレンジして打掛の図案を仕上げたようだ。要するに二〇一四年に日本で制作された打掛は、絵画というフィクションをもとにさらなるフィクションとして制作された。

さらに美術史上、貴重な一点ものである絵画に描かれたイメージを、不特定多数の現代人が着衣することが可能な実際の衣装にすることは、それがNHKの仕掛けた特別展「華麗なるジャポニスム」の広報宣伝企画の一環として行われた点において、メディアミックス的な戦略であったと言える。そのような戦略として他にも《ラ・ジャポネーズ》になったリラックマのキャラクター小物や文房具などもオリジナルグッズとして限定販売された。ここでこれ以上の言及をする余地はないが、このような限定グッズは現代の美術館文化を理解するために無視できない存在となっており、それらの位置付けは、「原物（オリジナル）」を鑑賞した記念として購入する絵葉書といった「複製（コピー）」という近代的な設定の関係性からではとらえられないものである。

コスプレされたのは「印象派の名作」

第三点は、現代日本で《ラ・ジャポネーズ》を纏う行為に価値を与えている主たる文脈は、印象派というフランス近代絵画運動とその文化的権威であり、着物を着る行為自体ではないことだ。日本の会場で来場者が三次元化された衣装を着て自らのイメージと重ね合わせているのは、《ラ・ジャポネーズ》というフランス印象派絵画の「名作」である。打掛を纏った伝統的な日本人女性のイメージではない。「華麗なるジャポニスム」展の広報戦略として、「日本人として着物の良さを再発見しよう」という、現代日本が再評価するべき「美しい日本文化」という伏線が《ラ・ジャポネーズ》に重ねられたことは事実だが、一般的に現代日本人が打掛姿として思い浮かべたり、人によっては着た体験を思い出したりするのは、先ずは花嫁姿であり、あるいは時代劇の豪奢な衣装だったりする。二〇一四年に制作された《ラ・ジャポネーズ》柄の打掛の試着イベントを「本格的な」伝統衣装の着付け体験として認識して参加した展覧会の入場者は、まずいなかったと思われる。

269

日本からの贈り物を着る企画

「華麗なるジャポニスム」展の終了後、NHKはこの特別展のために制作された打掛二枚をボストン美術館に寄贈した。ボストン美術館はこの贈り物を教育プログラムに活用しようと、二〇一五年の六月末から七月末にかけての毎週水曜日の夜に、常設展示室に戻ってきた《ラ・ジャポネーズ》の前でこの衣装を着て、描かれたカミーユを真似てみようという体験型イベント「キモノ・ウェンズデーズ（Kimono Wednesdays）」を、一五分の作品解説トーク「クロード・モネ：エキゾチックと戯れる（Claude Monet: Flirting with the Exotic）」と同時に開催することを、美術館の公式Facebook アカウントで予告した。この二本立てのイベントは、前者は「こちらで気に入った写真はFacebook と Instagram にアップします！（Our favorite photos will be featured on Facebook and Instagram）」と美術館のHPで予告されたように、美術館の広報も兼ねた「楽しく参加するイベント」という要素が大きく、後者は作品解説を聞くという従来型の教育プログラムの形式をとっていた。前者は、要するに、本物の作品の前で描かれたモデルのコスプレをしてみるイベントだ（口絵14）。前述したように、似たような企画は日本では好評だったので、ボストン美術館でも同様に人気のあるイベントになると美術館は予想した。また「コスプレ」は現代日本文化を代表するものとして欧米でも広く知られているので、この言葉は使用されなかったものの、そのような「クールジャパン」的な要素もあるイベントとして好評になると期待したのかもしれない(21)。

日本の会場では打掛を着てみるイベントは作品の前ではなく、展示空間の外で行われ、それにより実際の作品との関係性は薄まっていた関連イベントであった。一方、ボストン美術館の企画は、モネの作品と新しく制作された打掛を様々な視点や観点から現場で対比して検証することが出来る可能性を秘めていたイベントだった。モネの絵と、いわばその二次創作として制作された打掛やそれを着てみることとの間には、かなりの隔たりと差異が存在する。フレーミングの仕方によっては、比較により《ラ・ジャポネーズ》の絵画性が逆に際立ち、それを通して作品理解を深めることにつながった可能性もあったのではないだろうか。

しかし、そのような作品理解を深める流れは起こらなかった。現代のアメリカ社会で《ラ・ジャポネーズ》に描かれたカミーユを真似る行為は、白人優越主義に因る有色人種への差別と、非西洋文化への尊厳に欠ける眼

差しと扱いの歴史という大きな流れにつながり、ボストン美術館という北米を代表する美術館がそのような行為を二〇一五年に来館者に対して奨励していることが問題となった。この事件は、現代のアメリカ社会が美術館という教育的文化施設にどのような知的水準や社会的責任を求めているのかを理解するために、有意義な視点を提供している。本節では、①SNS上を軸に展開された現代的な事件であったこと、②問題視されたのは美術館に展示された作品と来館者のつながり方であったこと、③そしてそのつながり方は自国の人種差別の歴史と切り離すことが出来ないこと、という三点に焦点を当てる。

抗議は先ずSNS上で起きた

「キモノ・ウェンズデーズ」に対しては、開催の初日だった二〇一五年六月二四日以前から、美術館の広報部に「このイベントは異文化理解を「衣装を着ること」に単純化し、それが白人により非白人文化である日本文化に対して行われていることにおいて「人種差別的」だ」という懸念が、寄せられていた。これは六月一九日に美術館の公式Facebookにアップされた[22]「キモノ・ウェンズデーズ」の写真付きの広報への反応であった。そこには若い金髪の白人女性がカミーユになりきって楽しんでいる様子が写っていた。そして、この懸念に対して美術館からの返答がなかったことがSNS上で指摘され、ボストン在住のアジア系アメリカ人の学生など若者層を中心に「これは問題だ」という意見がサイバー空間で拡散されていった。

イベントの初日の六月二四日には、すでに「人種差別」「オリエンタリズム」「盗用（appropriation）」[23]といったコンセプトをキーワードに、プラカードを持った複数の若い市民が抗議活動のために会場に現れ、イベントの開催中に無言の抗議デモを行った（図4）。その後、瞬く間にこの抗議

図4　作品の前でプラカードを持って抗議する市民
「ボストン・グローブ」紙　2015年7月10日付
ゲッティイメージズ

活動はSNSを通して拡大し、そうこうするうちに今度はそれに対するカウンター抗議（「私は日本人として誇らしくキモノを着る」「反日的で心外だ」など）[24]が美術館内やインターネット上で起き、なかなか収拾がつかない事態に発展し、さらにアメリカのみならずイギリスや日本などの海外のメディアでも「騒動」として報道され、国際的にもかなり知られる事件となった。ボストン美術館は、事態を鎮静化するために、「キモノ・ウェンズデーズ」に関しては、七月は実質的に中止とし、着る代わりに作品の横に打掛を展示して、訪問者が触れることが出来るようにした。作品説明に関しては「クロード・モネ：エキゾチックと戯れる」――「Flirt」には性的ニュアンスがあるので、「戯れる」ではなく「いちゃつく」と和訳した方が適当かもしれない――という軽すぎた題名の作品解説トークは中止し、もっと真

図5　抗議とカウンター抗議が繰り広げられた展示室の様子
「ボストン・グローブ」紙　2015年7月18日付
撮影：Kyayana Szymcsak

摯に歴史的ジャポニスムに関する理解を促すものに変更すると美術館は告知した。これに伴い、それ以降の一ヶ月間は、抗議とカウンター抗議が同時に展示室で繰り広げられる中、これらの修正プログラムが実施された（図5）。

現代日本の美術館文化と比べると、ボストン美術館の対応には、単にイベントや展示を中止するだけではなく、意見交換の場を設けようとした努力がうかがえる。そもそも、抗議にせよ、カウンター抗議にせよ、美術館の展示空間内でそのような行為が許可される文化は現代日本にはない。美術館側は、抗議の内容に対する回答をまとめたハンドアウトをイベント中に配布し、インターネット上で立場表明や、これらの企画が一部の市民の気持ちを害したことに対する謝罪を発表した。さらに半年後の二〇一六年二月七日には、抗議を組織して一連の詳細な記録をインターネット上で公開している「私たちの美術館を脱植民地化せよ（Decolonize Our Museums）」というTumblrサイトを代表するクリスティーナ・H・ワン（Christina Huilan Wang）、ボストン美術館の職員、富井

出来事であったので、メディア報道や個人ブログなど以外でも、現在も視聴できる。このように想定外の事件に発展した玲子ら美術評論家や大学教員の有識者が登壇した公開討論会が、美術館長の出席のもとに美術館の講堂で行われた。この集会の様子はYouTube上で公開されていて、現在も視聴できる。このように想定外の事件に発展した(25)ことが人種差別への怒りにつながってしまい、どちらの国においても、本章も含めて複数の研究論考が発表されている。(26)

美術館はもはや「美の神殿」ではない

「キモノ・ウェンズデーズ」事件で問題とされたのは、《ラ・ジャポネーズ》という絵画作品がボストン美術館に常設展示されていることではない。また、カウンター抗議側はこの点をよく理解していなかった（あるいは理解したくなかった）ようだが、抗議側が言明しているように、日本人にせよ、日本人でないにせよ、着物という日本の民族衣装を着ること自体が問題視され、抗議や怒りの対象となったわけでもなかった（現代社会で着物を纏う行為に関しては、本書第12章を参照されたい）。

問題は、展示作品と来館者をつなげる別の「もの」の存在——カミーユが着ているものを現代日本の職人が「再現」した衣装——、そしてそれを「着る」という来館者に促された一種のパフォーマンス行為を通じて、現代の我々と一五〇年前に制作された歴史的絵画の間にどのような関係が前提とされ、どのような関わりが提案されているのかをめぐって起きた。

これは日本の会場で行われたイベントにも共通して言えることだが、この新たに制作された打掛を着ることを通して、我々はどのように《ラ・ジャポネーズ》という作品に対する理解を深めることが出来るのかという問いかけが、企画側から来館者に対して真摯に提案されていたとは言い難い。そもそも最終目的が作品理解を深めることであったのかも不明だ。この衣装の存在を介すことにより我々と作品の間に生まれる関係は、作品理解という近代的な美術鑑賞行為が前提としてきた理想とは異なる方向を向いていた可能性がある。むしろ、「着てみる」という体験型の参加行為は、日本では「西洋絵画の名作になった私」というコスプレ的な自己表現に向かい、またアメリカでは絵に描かれた白人モデルが「エキゾチックな」日本のものを軽々しく消費している姿を真似る。「私と作品」という二者間の関係には収

273

まらない事柄や感情へと広がり、つながっていった。

実は美術館とは従来そのようなものであったのかもしれないが、現代社会で顕著化しているのは、「キモノ・ウェンズデーズ」事件が象徴するように、美術館の存在意義自体が、非日常的で芸術至上主義的な「美の神殿」から、自分の抱えている様々な事柄や問題を持ち込む参加型の場へと変貌していることだ。視覚中心主義的な「展示された作品を一定の距離から観者がそれぞれ静かに見る」という行為は、現時点ではまだ美術館を訪れる主たる目的であるかもしれないが、その枠組みではとらえることの出来ない事例が、世界各地の美術館ですでに多数発生している。これは現代日本にとっても対岸の火事の話ではない。大きな政治問題となった「あいちトリエンナーレ 2019」では、抗議や脅迫が、抗議の的となった「表現の不自由・その後」展を主として実際には見ていない人々から寄せられ、美術鑑賞という行為自体が完全に置き去りにされた地点から、「芸術に深刻な政治問題を見たくない」という、現代日本社会で一般大衆がアートに期待する政治性が逆説的に露呈した。ボストンの事件とは真逆とも呼べる政治立場と歴史認識からの抗議であったが、現代社会が抱えている問題がSNSを通じて拡散され、美術館という場がその抗議の標的になったこと、そして実際に企画された展示やイベントを冷静に検証あるいは落ち着いて批評する前にすでに強い感情に裏打ちされた抗議が起きたことなど、両者には共通のパターンが見受けられる。そして、美術の世界だけではなく、様々な文化活動の場で同様な抗議とそれによるイベントや活動の中止が日米以外の社会でも日常的に起きていて、現代文化の大きな特徴となっている。

それは現代版「イエローフェイス」なのか

「エキゾチックと戯れる・いちゃつく」というテーマ設定を伴って企画された「キモノ・ウェンズデーズ」への抗議は、日本でも近年「ポリティカル・コレクトネス」として知られるようになってきた、ボストンのような政治的にリベラルで高学歴の住民が多い街で広く支持されている政治的立場から起きた。現代日本では、印象派を魅了した日本の美という「華麗なる」ストーリーにジャポニスムとその代表作とされた《ラ・ジャポネーズ》はつなげられたのだが、現代アメリカ社会にはジャポニスムをそのような華麗なるものに仕立てる文化的コンテ

クストはない。日本文化や美意識が西洋の近代美術に影響を及ぼしたという史実が重要だと認識されたとしても、それはアメリカ合衆国のナショナル・プライドをくすぐる「華麗なる」ものではないだろう。実際に、「キモノ」と「エキゾチック」がつながった文脈に《ラ・ジャポネーズ》をのせると、そこに立ち現れたのは、「日本人の真似をしている白人女性」という文化現象、いわゆる「イエローフェイス」の歴史だった。これは、抗議を組織したグループが当初「Stand Against Yellowface（イエローフェイス反対）」という名前で抗議を展開したことにも表れている。

イエローフェイスとは、その前から存在していたブラックフェイスのように、舞台や映画などで「有色人種」（ここではアジア人）の役を白人が演じる行為を示す。[27]例えば「目が吊り上がっている」等、その人種の「特徴的」とされる顔の作りや、文法的に間違いの多い「標準的」ではない英語の話し方などが、ステレオタイプ的に強調されることも多い。ここ一〇年間内でも、あからさまに侮辱的な「文化の盗用（cultural appropriation）」と一概に糾弾することを筆者はためらうが、ケイティ・ペリーやアヴリル・ラヴィーンといった世界的に人気のあるスター歌手のステージ衣装やミュージックビデオをめぐっても「イエローフェイス」容疑がかけられてきた。[28]

これはアメリカ社会だけで問題になっているということではないが、改善するべき重要な問題として人種差別が注視される現代社会において、「自分」が属する（あるいは属する）人種や民族でないものを侮辱する態度はもちろんであるが、それら「他」の人種を単純化したとされる表象や言動をしたりすると、瞬く間にSNS上などで非難され、冷静な検証もなく「キャンセル」されることになりかねなく、そのような事例に事欠かないのが現代社会だ。

「キモノ・ウェンズデーズ」がイエローフェイスにつながった導線には、「あなたの内にひそむカミーユとチャネリング（交信）しよう（channel your inner Camille Monet）」というフレーズが「クロード・モネ：エキゾチックと戯れる・いちゃつく」の説明として美術館の公式サイトに記載されていたこともある。来館者は白人女性とは限らないのに、金髪のカツラを被り「白人性」を強調したカミーユに感情移入することが容易にできる人（＝白人）が、「キモノ・ウェンズデーズ」の典型的な参加者として想定されていたのではないか、と抗議側は指摘

275

した。日本の読者には「それはちょっと考えすぎなのでは？」と思う人もいるかもしれないが、それはアメリカのような多人種国家では極端な連想ではない。その背景には、建国以来、美術館やコンサートホールといった「高尚な芸術（ハイ・アート）」の施設を設立し運営してきたのは伝統的に白人であり（そもそも「高尚な芸術」という概念自体が近世以降の欧州文化の産物だ）、これらの文化施設はほぼ総ての意味において特権的な白人エリート層の権威の最たる象徴であるという事実が、現在に至るまで基本的に継続してきていることがある。さらに、アメリカ社会は、日本文化を含めた非白人種の文化が歴史的に作った「もの」は美術館や博物館に蒐集し、価値のあるものとして所有してきた一方で、白人ではない人々に対しては法律上そして社会的に明らかな差別をしてきたという歴史をも、無批判になぞり肯定しているイベントだと見做された。

本章の冒頭で言及したように、《ラ・ジャポネーズ》という作品自体は、当時パリで流行していた日本趣味がテーマなので、この絵に描かれている日本のものを消費する主体が白人であることはある意味当然のことであった。そしてトリコロールの扇を持たせることにより、このように熱狂的に日本のものを消費している主体がフランス人であることが強調されている。《ラ・ジャポネーズ》に表象された「日本のものを纏っている白人女性」が示すものは、例えば一九三七年にハリウッドで制作されたパール・バック原作の映画『大地』で、王龍や阿蘭など主人公の全てが、アジア系の俳優をキャスティングすることも不可能ではなかったのに、ルイーゼ・ライナーなど白人により演じられたこととは、様々なレベルで異なる。厳密な意味において《ラ・ジャポネーズ》を「イエローフェイス」と括るのは間違いだ。

しかし、この様に史学的な観点から学術的に正当な指摘をしたところで、現代社会の抗議者の怒りが収まることはなかっただろう。というのは、怒りの真の対象は、そもそも《ラ・ジャポネーズ》という歴史的絵画やそこに表象されているイメージではなく、平等であるべき人々が人種や性別などにより差別されているアメリカ社会の現実であり、求められているのは、#BlackLivesMatterや#MeToo運動に代表されように、それらの不平等の是正であるからだ。「キモノ・ウェンズデーズ」は、この大きな怒りにつながったことで、抗議の対象となっ

276

た。それを、ジャポニスムという歴史的文化現象とは直接つながらない事件なので無視をするという選択肢も、ジャポニスムを研究する者にはあるのかもしれないが、研究対象を現代社会の問題と結びつける努力や想像力も、人文科学の重要性を発信し続けるためには必要なのではないだろうか。

むすびに

本章では、現代の日本社会とアメリカ社会で《ラ・ジャポネーズ》と観者がどのようにつながっているかを考察した。「日本では」「アメリカでは」という大雑把な国別の比較を引き出すのは安易かもしれないが、『華麗なるジャポニスム』展の目玉作品として巡回した日本の主要都市の展示会場と、この絵画の所蔵先であるボストン美術館では、同じ作品に向けられる眼差しに込められた意味や思いに異なる傾向があったことを確認した。この差異は、それぞれの社会と文化のコンテクストで「ジャポニスム」と認識されている歴史的現象に現在どのような意味が見出されているのかの表れでもある。現代日本でジャポニスムは、近代欧米が価値を見出した日本文化の特性、さらに自国の文化ナショナリズムの肯定と結びつきやすく、現代アメリカでは、白人優越主義に基づく近代文化史の一例と位置付けられ、さらに人種差別問題につながりやすい。

そして象徴的なのが、ボストン美術館に対する抗議は、作品自体に対してではなく、そこから派生した二次創作物といえるものを介した観者と作品の関わり方をめぐって起きたことであった。これは、近代が理想としてきた、例えば読書といった静的な行為のパラレルともいえる鑑賞型のつながり方からでは捉えられない。インターネット・ミームなどに代表される、サイバー空間で流通しているイメージをSNS上で拡散あるいは自分がアレンジしたものを発信するといった参加型文化（participatory culture）との関係からこそ理解できる現代的な行為ではないだろうか。これはさらなる調査が必要な今後の課題であるが、《ラ・ジャポネーズ》という従来のモネ研究や印象派研究では主要と見做されてこなかった絵画作品に近年注目が集まってきている経緯、そしてその理由には、描かれているモデルが「日本人女性」を模倣しているというパロディー的な行為、そしてその虚構性に、コスプレ的あるいはミーム的と呼べる現代の文化傾向と響き合う要素があるからかもしれない。

277

うにつながりたいのか、という可能性を考え、探ることであろう。

のは、《ラ・ジャポネーズ》を介して何とつながることが出来るのか、何故つながるべきなのか、そしてどのよ

のは、《ラ・ジャポネーズ》とどのようにつながっているのかという現状分析には止まらない。むしろ、大切な

ネットワークは個人により異なるので、私、あるいはあなた、とする方が適当かもしれない——に問われている

とはいえ、我々は常に変化しながら能動的に参加している存在だ。とすると、我々——というより、つながりの

て、また刻々と変動しているネットワークの一部としてとらえていく必要があると思われる。限界や制約がある

展示されている作品とそれを観る者の関係は、様々なものやアイディアとの媒介、関連、連鎖が織りなしてい

（1）　E・H・カー『歴史家と事実』（清水幾太郎訳）『歴史とは何か』岩波新書、一九六二年）、二四〜二五頁。E. H. Carr, "The Historian and His Facts," in *What is History?*, with a new introduction by Richard J. Evans (Basingstoke, England: Palgrave Macmillan, 2001), 15.

（2）　この作品に関して日本語で発表された代表的な研究として馬渕明子「モネの《ラ・ジャポネーズ》をめぐって——異国への窓」（『ジャポニスム——幻想の日本』ブリュッケ、一九九七年）を挙げる。近年に英語で発表された研究では以下がある：Mary Mathews Gedo, "Camille's Captive Samurai," in *Monet and His Muse: Camille Monet in the Artist's Life* (Chicago and London: The University of Chicago Press, 2010).

（3）　近代社会における消費と女性性の先駆的な文化研究には、Rachel Bowlby, *Just Looking: Consumer Culture in Dreiser, Gissing, and Zola* (New York: Methuen, 1985) などがある。当時は万引癖などの盗癖（kleptomanie）や消費依存は特に「女性的」な病理として診断されていた。

（4）　エミリー・A・ビーニー「日本人の姿をしたパリジェンヌ」（世田谷美術館、京都市美術館、名古屋ボストン美術館、NHK、NHKプロモーション編『ボストン美術館　華麗なるジャポニスム——印象派を魅了した日本の美』、NHK、二〇一四年）、二七頁。

（5）　蒐集家としてのモネに関しては、Marianne Mathieu, *Monet collectionneur* (Vanves: Éditions Hazan; Paris: Musée Marmottan Monet, 2017) を参照。

（6）　本作品の来歴は、ボストン美術館の以下のウェブページを参照：https://collections.mfa.org/objects/33556/la-japonaise-camille-monet-in-japanese-costume?ctx=7d509046-81c7-4a57-83b7-e24fd86325 56&idx=0（二〇二一年一

○月二八日アクセス）。

（7）　二〇一六年一月一五日に開催されたジャポニスム学会学芸員勉強会第三回の世田谷美術館学芸員遠藤望氏の報告
による。

（8）　日本巡回展と北米巡回展の内容の比較はそれぞれの図録を参照されたい：前掲註（4）『華麗なるジャポニスム』
図録、Helen Burnham et al. *Looking East: Western Artists and the Allure of Japan* (Boston: MFA Publications,
Museum of Fine Arts, Boston, 2014)。

（9）　この点に関してはドイツで開催された以下の展覧会図録を参照されたい：*Japanese Love of Impressionism:
From Monet to Renoir* (Munich: Prestel; Bonn: Bundeskunsthalle, 2015)。

（10）　三浦篤『移り棲む美術――ジャポニスム、コラン、日本近代洋画』（名古屋大学出版会、二〇二一年）を参照。

（11）　日本語におけるジャポニスム研究の展開に関しては、稲賀繁美「解説」（大島清次『ジャポニスム――印象派と
浮世絵の周辺』講談社学術文庫、一九九二年）を参照されたい。

（12）　高階秀爾「序・ジャポニスムとは何か」（ジャポニスム学会編『ジャポニスム入門』思文閣出版、二〇〇〇年）、
六頁。

（13）　東田雅博『ジャポニスムと近代の日本』（山川出版社、二〇一七年）、五頁。

（14）　「展覧会について」http://h-i-d.co.jp/art/exhibition/（二〇二一年一〇月二八日アクセス）。

（15）　「ジャポニスム振興会とは」https://japonisme.or.jp/about/（二〇二一年一〇月二八日アクセス）。

（16）　前掲註（7）遠藤発表による。

（17）　モネは書簡にて「役者の衣装」と形容しており、日本の衣類を購入した形跡もある。（前掲註（4）ビーニー論文、
二六頁。）しかし、当時日本から欧米に輸出されたものの由来には不正確なものも多く、画家の証言を鵜呑みする
ことは難しい。この点に関しては、横山昭「モネと日本趣味　その一側面――《ラ・ジャポネーズ》の衣裳から見
えるもの」（『美術史論集』一二、二〇一二年）、一三六頁も参照。さらに横山は、この絵の構図自体が紅葉と美女と武者を配置する「紅葉狩」の
一種の転用かもしれないという仮説も提案している。横山前掲論文、一三四頁。

（18）　前掲註（17）横山論文、一三八頁。

（19）　前掲註（17）横山論文、一三一頁。

（20）　前掲註（8）『華麗なるジャポニスム』図録（七八～七九頁）では、横山の説が紹介されており、関連図版が掲載
されている。

（21）　「名画」になるコスプレで知られているイベントとしては、徳島県鳴門市にある大塚国際美術館が毎年開催して
いるアートコスプレフェスがあり、《ラ・ジャポネーズ》のコスチュームもあるようだ。

（22）これらの経緯は、詳細な記録が時系列に以下のウェブサイトに保存されており、本章を執筆する際に大変参考になった：https://decolonizeourmuseums.tumblr.com/（二〇二一年一〇月二八日アクセス）。

（23）「appropriation」（動詞は appropriate）は、現代用語としては特に不法あるいは倫理上に問題がある「盗用」というニュアンスを含んで使用されることが多いが、本来は「自分のものでないものを自分のものにすること」という「property」（所有物）と語源を共有している言葉で、それが示す行為は全て不当であると自分のものにすることとは限らない。

（24）ネットに書き込まれた日本語のコメントには、着物を着ることを「人種差別的」と断定することで日本の伝統文化へのリスペクトが表現出来なくなることに対する怒りや、それはアメリカ社会で日本の存在を弱体化させたい他のアジア諸国による反日運動の一環かもしれないという陰謀説までがあった。

（25）"Kimono Wednesdays: A Conversation." https://www.youtube.com/watch?v=_M0m8qaXrus（二〇二一年九月一五日アクセス）。

（26）Michelle Liu Carriger, "No 'Thing to Wear': A Brief History of Kimono and Inappropriation from Japonisme to Kimono Protests," *Theater Research International*, 43: 2 (2018): 165–86; Julie Valk, "The 'Kimono Wednesday' Protests: Identity Politics and How the Kimono Became More Than Japanese," *Asian Ethnology*, 74: 2 (2015): 379–99. また日本経済新聞は二〇二一年七月一四日、一五日、一八日付の紙面で「問われる「文化の盗用」」という連載記事を掲載しており、ボストン美術館の一件も写真入りで紹介されている。

（27）イエローフェイスに関する研究としては、Krystyn R. Moon, *Yellowface: Creating the Chinese in American Popular Music and Performance, 1850s–1920s* (New Brunswick, NJ: Rutgers University Press, 2005); Sheng-mei Ma, *Off-White: Yellowface and Chinglish by Anglo-American Culture* (New York: Bloomsbury Academic, 2020) などを参照されたい。

（28）このような近年の現象を北米の大学で教える日本学の授業にどのようにつなげるのかを論じたものに以下がある：Elisheva Perelman, "The Appropriated Geisha: Using Their Role to Discuss Japanese History, Cultural Appropriation, and Orientalism," *Education about Asia*, 203 (Winter 2015): 70–72.

（29）現代の参加型文化に関しては、Henry Jenkins, *Convergence Culture: Where Old and New Media Collide* (New York: New York University Press, 2006); Henry Jenkins, Sam Ford, and Joshua Green, *Spreadable Media: Creating Value and Meaning in a Networked Culture* (New York: New York University Press, 2013) などを参照されたい。日本語訳にはヘンリー・ジェンキンズ『コンヴァージェンス・カルチャー：ファンとメディアがつくる参加型文化』（渡部宏樹、北村紗衣、阿部康人訳、晶文社、二〇二一年）がある。ネット現象としてのミーム（リチャード・ドーキンスの進化論的概念とは無関係ではないが異なる）に関しては、Limor Shifman, *Memes in*

Digital Culture (Cambridge, MA and London: The MIT Press, 2014) を参照。

（30）この指摘は、ジャポニスム学会員、茨城大学教授藤原貞朗氏から頂いた。

第12章 ジャポニスム研究のレンズでみる現代
——グローバル化する着物を事例に

高木陽子

はじめに

ジャポニスムとは、日本の開国後に欧米を中心に日本趣味や美意識が発見され受容され、現地で新たな文化を醸成した現象を意味してきた。中心となる時代は、一九世紀後半から二〇世紀はじめ（以下、この時代のジャポニスムを「歴史的ジャポニスム」とする）であり、主体は、日本人ではなく日本趣味の発見者であり受容した欧米人であった。この狭義のジャポニスムを核に、前史としての江戸時代の漆器などのジャポニスムがあり、二〇世紀前半のジャポニスムのその後の展開があり、一方向だけでなく日本と西洋世界との相互作用も検討されてきた。

しかし、近年、時代や地域を限定せずに「世界に向けて発信する日本文化」を広く示す言葉としての「ジャポニスム」の流通が始まっている。とりわけ、現代の文化現象とジャポニスムを結び付ける用法は、「ジャポニスム」という言葉の本来の定義と、世間一般で使用される「ジャポニスム」の語義の間に齟齬を生じさせるだけでなく、何がジャポニスム研究の対象となるかという大きな問いを投げかけてくる。

ジャポニスム研究の歩みは、フランス語 le japonisme の訳語「ジャポニスム」が日本の風土や文化状況を反映して一人歩きし、原語と異なる歴史と両輪の関係にある。今日、この問題を考えることは、研究者たちが共有する定義や研究の枠組みを再考する好機になるだろう。

本章では、この議論に素材を提供するため、ジャポニスムと現代日本文化の関係に焦点を定める。まず、二〇一八年にフランスで開催されたイベント「ジャポニスム二〇一八」に注目し、何がジャポニスムの名のもとに発信されたかを概観する。次に、ジャポニスム研究の方法を、越境的な時空で展開する現代の日本文化表象および

受容の問題に応用できるかを検討する。ジャポニスム研究の枠組みを使う事例として、二一世紀に国境をこえて収集され着用されるようになった着物と和装の例を示し、ジャポニスム研究のレンズを通すことで初めて見えてくる日本および日本文化受容のあり方や、それらの現象の主体となる人物や受容者の特徴を挙げる。最終的に、現代日本文化表象や受容を対象とするジャポニスム研究の有効性を提示する。

「ジャポニスム二〇一八」

二〇一八年、日本政府は、日仏外交関係樹立一六〇周年を記念して、パリを中心に複合型文化発信事業「ジャポニスム二〇一八：響きあう魂（Japonismes 2018 : les âmes en résonance）」を開催した。世界にまだ知られていない日本文化の魅力を紹介する目的で、縄文時代の造形から伊藤若冲、琳派、最新のメディア・アート、アニメ、マンガまでを紹介する「展示」や、歌舞伎から初音ミクまでの「舞台公演」、洋画家・藤田嗣治（1886-1968）の生涯を描いた映画「FOUJITA」特別上映などの「映像」、食や祭りなどの「生活文化」といったカテゴリーで一〇〇以上の企画を発信した。そのコンセプトである「響き合う魂」とは、日仏両国が一九世紀後半にジャポニスムの時代を共有したことを強く意識し、現代に今一度互いの魂を共鳴させるというものであった。

ゴッホやモネの芸術にも多大な影響を与えた「ジャポニスム」。
この現象は、一九世紀のフランスで浮世絵に代表される日本文化が紹介されたことから一気に広まりました。日仏友好一六〇年にあたる二〇一八年、時を越えて、現代日本が創造するジャポニスムは、新たな驚きとともに世界をふたたび魅了することでしょう。(1)

「ジャポニスム二〇一八」のコンセプトが、ジャポニスムの定義と異なるのは、(一)歴史的ジャポニスム期に限定せず現代までを対象とし、(二)現代のジャポニスムを創造する主体を欧米でなく日本としている点である。これらの企画を観覧・参加した人々は、総合タイトル「ジャポニスム二〇一八」の下に繰り広げられた文化行事をとおして「ステレオタイプとは程遠い（現代の）日本文化を目にすることができた」(2)のであった。そして、日本政府が主導したこのイベントによって、ジャポニスムの定義と一般的理解の間に齟齬が生じていることが浮き彫り

となった。筆者は、現地で何がジャポニスムとしてしめされたのかを観察するため、二〇一八年末にパリの美術展を中心に視察した。ここでは、装飾美術館における「ジャポニスムの一五〇年」展と、ラ・ヴィレット（ホール）における「Manga⇔Tokyo」展の例を示し、問題の所在に接近したい。

ジャポニスムを正面から扱っているパリの装飾美術館で注目すべきは、展覧会のタイトルが、日仏で異なっている点である。日本が発信する媒体（ジャポニスム二〇一八のホームページ、事業報告書）では「ジャポニスムの一五〇年」展となっており、一九世紀後半から今日までの日仏両国の文化の相互影響関係を「ジャポニスム」と表現している。一方、装飾美術館側（カタログ、美術館ホームページ）のタイトルは、「Japon - Japonismes. Objets inspirés, 1867-2018（日本―ジャポニスム：〔フランスが〕インスピレーションを受けたオブジェ、一八六七から二〇一八年まで）」展である。フランス語タイトルのみにみられる「日本―ジャポニスム」で、Japonismesが複数形となっているところに、日仏の異なる理解があらわれている。つまり、フランス語タイトルでは、インスピレーション源の日本という国と、日本文化受容の結果としてフランスで巻き起こったジャポニスムという現象を区別し、日仏一五〇年間の相互関係の初めに歴史的ジャポニスムがあり、その後、時代の変化とともにいくつかの異なったジャポニスムが存在すると理解できる。日本側タイトルでは、日本が主体的に発信したものをジャポニスムに含めており、また、ジャポニスムは一五〇年間継続しているとみなしているのと比べると、見逃せない解釈の違いを示している。

展覧会は、日本における工芸とデザインの展開を、日仏文化交流の歴史や相互影響の様をふまえて、「発見者」「自然」「時間」「動き」「革新」の五つのテーマをたて、装飾美術館所蔵の明治から現代までの伝統工芸、民藝、プロダクトデザイン、グラフィックアート、ファッション、写真など計一四〇〇点を中心に紹介する。装飾美術館入口を入り左側の階段をのぼったところにある、通常、ファッションと広告の展示に使われる二〇〇〇㎡を超える大規模展であった。比較展示は、ジャポニスム展の典型的なスタイルであるが、一九世紀末の輸出品とオリエンタリズムの作品が、現代のファッションデザイナーであるジョン・ガリアーノ作品と隣り合って展示されている例など、形の類似性で作品を選んだのか、因果関係に基づく比較なのか不明なケース

が散見できた。近代から現代に至るおおよそ年代順の展示であったが、日本側タイトル「ジャポニスムの一五〇年」が意図するひと続きの展開をコンセプトとしているのか、フランス側が意図するいくつかの異なるジャポニスムの様相の展開を示したいのかは判然としなかった。

一方で、マンガ、アニメ、ゲーム、特撮作品と東京の巨大な都市模型を展示した「Manga ⇔ Tokyo」展（ラ・ヴィレット）は、浮世絵に描かれたプレ東京としての江戸から始まり、首都東京がマンガ、アニメ、ゲーム、特撮でいかに表現されてきたかをひと続きの物語として展示することに成功していた。この展覧会は、フランスにおける日本文化の受容を展示目的としないのでジャポニスム展とはいえないが、ジャポニスムの歴史を持つフランスにおいては、浮世絵をマンガ表現の起源として説きはじめ現代日本文化を理解させる構成により「ジャポニスム二〇一八」の趣旨にかなっていた。

会場内は多くの老若男女でにぎわい、見覚えのある浮世絵、お気に入りの漫画、映画ゴジラやアニメの背景としての江戸・東京に興味津々で見入っていた（口絵16）。どこまでが演出かわからないが、来訪者が書いたかのような絵馬からは熱狂が伝わってきた。観客の反応は総じて、一九世紀世紀後半のフランスの大衆の熱狂を彷彿させるものであり、ジャポニスムが、私たちが生きている時代とどのように関係するのかを考えたいと思わせるものであった。

問題の所在：ジャポニスムの定義と現代を対象とするジャポニスム研究

一方、ジャポニスムと現代のつながりを、拒絶する反応もあった。その一例に、中道左派の全国紙『ル・モンド（Le monde）』に掲載された「ジャポニスム二〇一八」の企画のひとつ「藤田嗣治」展の批評記事がある。要約すると「ジャポニスムの時代、つまりマネとファン・ゴッホの時代、世界の中心であり盟主である西洋は、かなり短期間、表面的に、浮世絵にみられる構図を流用した。藤田がしたことは、それとはまったく異なる。東京からパリにやって来た藤田は、ヨーロッパとアジアの芸術の歴史を共時的に捉え、それらをヌードや肖像画にまとめた。ほぼ一世紀後の今日、村上隆は同じこと、つまり文化越境的なハイブリディティを行なっている」と評

285

する。⑤

この展評は、ジャポニスムを狭義にとらえ、一九世紀末の限られた時期の単なる造形借用にすぎないと主張し、藤田の画業をむしろ現代アート作家村上隆（1962-）と結びつけ、より高度な創造性を評価している。危惧すべきは、ジャポニスムが、一九世紀末のごく短期間の、表層的な形式の模倣のレベルに貶められている点である。ジャポニスム研究そのものも、西洋モダニズムとフォーマリズム（形式中心主義）の呪縛から逃れることができないのか。

日本政府主導型の文化事業「ジャポニスム二〇一八」が、一九世紀から今日までをジャポニスムとして発信した結果として、ジャポニスムと現代文化のつながりが現地で深く刻みこまれたことは確かであろう。しかし、フランス側からの異論、反論も存在した。このすれ違いは、私たちにジャポニスムの定義の再考を促し、現代の問題はジャポニスム研究の対象となりうるかという大きな問いを投げかけてくる。

以上の例からは、多様な立場の人々が想定した、ジャポニスムと現代文化の関係について三つのモデルがみえてきた。一つめは『ル・モンド』紙の展評が採用した狭義のジャポニスムである。ジャポニスム学会もこの辞書的定義を基に活動してきた。歴史的ジャポニスム後の展開として両大戦間までは検討することがあっても、⑥現代文化の問題は対象外の扱いであった。二つめは、日本政府が「ジャポニスム二〇一八」で提案した今日まで継続するジャポニスムである。三つめは、装飾美術館の展覧会タイトルが示唆する時代や地域のコンテクストにより複数のジャポニスムが存在するモデルである。

現代のジャポニスムを語るために、ジャポニスムの語義を拡張しようと試みても、歴史現象としてのジャポニスムの定義を変えることはできない。古典主義と新古典主義のように、第二、第三のジャポニスムを設けようとしても、ジャポニスムを拡張したり復活させたりするアイディアを放棄し、歴史的現象「ジャポニスム」とジャポニスム研究の対象を明確に区別する。そして、歴史的ジャポニスムと比較して、現代には何が残っているか、何が否定されているか、どのように変形しているかを確認する。この考え方に則れば、「Manga⇔Tokyo」展の熱狂も、歴史的ジャポニスムの受容と比較することで、

286

ジャポニスム研究の射程範囲に収まるのである。

さて、ここからは、ジャポニスム研究の枠組みを採用した現代日本文化受容の研究事例をあげ、現代の現象をジャポニスム研究の対象とできるかを検討したい。歴史的ジャポニスムをふまえて現代を分析する意義を吟味しながら、最終的に、現代を研究対象とすることで、ジャポニスム研究全体にどのような貢献ができるかを考えたい。

事例：グローバル化のなかの着物と和装

筆者は、一九世紀末ベルギー美術のジャポニスム研究に取り組んだ後、現地でのインパクトが大きかったファッション、テキスタイル、室内装飾など、大衆が毎日接する生活実践とジャポニスムの関係を研究課題[7]としてきた。近年は、現代ファッションのグローバル化研究にも従事している。ここでは、国境を越える二一世紀[8]の着物と和装についての調査を、現代文化をジャポニスムの枠組みで分析した事例としてとりあげる。

近年、着物を収集し着装して美的体験を共有する人々のコミュニティが国内外で広がっている。これらのグループの一つに、着物を着た人たちで都市空間をハイジャックする「キモノでジャック」[9]がある。日本で誕生し、二〇一〇英国で海外初のグループが成立し、急速に欧米諸都市に広まった。

着物は誰のものなのだろうか。着物を日本固有の伝統と結びつけがちな傾向に疑問を投げかけ、伝統と革新、グローバルとローカルといった論点を提供するのが、ファッションのグローバル化研究である。この領域では旧植民地インドとラテンアメリカをフィールドとする研究者たちがヨーロッパ中心モデルを構築し、そのファッションのトレンドはファストファッションなどをとおして地球上に均質的に広がったというストーリーが多く語られてきた。非西洋の各地に存在するファッションシステムの多様性やそれらのシステム間のつながりは、無視されてきた。ファッションはヨーロッパ起源であり[10]、その歴史はただ一つのファッションシステムとして書かれており、着物は伝統的で固定的な日本民族の衣装[11]とされてきた。ヨーロッパの近代性にのみ根ざしたこうした理解に疑問を投げかけるのが、脱植民地主義の文脈で、複数のファッションシステムを提案する立場である。筆者

は、ファッションの媒体や地理的境界の「越境」的な問題を議論する「越境するファッションセミナー」の枠組みで「ファッション・グローバリゼーションを再考する」と題する国際セミナーを主宰し[12]、その成果を、ヨーロッパ、アメリカ、アフリカ、アジア太平洋地域の一二の一次研究で構成する論文集として共同編集出版した[13]。

この論文集の一章を成す国境を越える着物と和装研究に課されたのは、特殊な立ち位置にある日本、つまり、非西洋にありながら、植民地化されず、植民地獲得に進出することで西洋列強の仲間に入ろうとした日本から、ヨーロッパ中心主義を崩すという役割である。そこで、西洋対非西洋、流行のあるファッション対固定的な民族服、近代性対伝統、洋服対着物といった二項対立的構図に当てはまらない例を示すことで、グローバル化時代の着物について再考する方針をとった。被植民地時代を経験した国々とは異なる、日本に特化した視点としてジャポニスム研究の枠組みを採用した。ジャポニスムとは、西洋対非西洋の世界観が支配するなか、劣った価値を体現するはずの非西洋にある日本に、高度な美と技術が存在することを西洋人自身が発見し、早い時期に西洋優越の普遍性に疑問を呈した現象だった。二一世紀の、日本から西洋への知識の移動と現地での展開をジャポニスムの歴史の延長線上にとらえ、日本的なものが、いかに海外で受容され、どのようなものが作りだされ、それ

図1　アルフレッド・ステヴェンス
《着物姿のパリジェンヌ》1872年
リエージュ近代美術館蔵
©Musée des Beaux-Arts – La
Boverie, Liège

が現地のどのような考え方に基づいていたかをジャポニスムのレンズをとおして観察した。

ジャポニスムの時代、欧米に渡った着物は、室内装飾に使われるとともに、装飾性豊かな絵画の小道具につかわれたり（図1）、ガウンとして着用されたり、富裕層の豪奢な室内着に仕立て直されたりした。着物の平面的な構成、染色、織、模様、色彩などの要素は、デザイナーにインパクトを与え、西洋の観点を通して、西洋風の様式に改変された（図2）。

かった。着物は、日本の民族衣装と理解され、西洋のファッションシステムと同時に存在する別のシステムとして理解されなかった。しかし、二一世紀になると、人の動きとデジタル技術を使ったコミュニケーション、そしてグローバルな物流のスピードは劇的に変化した。着物へのアクセスは、もはや一部の人々の特権ではない。

しかし、着物と和装の知識が私的ネットワークによって開拓され伝達されている構図は、一九世紀と類似している。

さらに、本研究では、文献資料だけを対象とするのではなく、人間の手が施されたあらゆる「モノ」を対象として文化を読み解く、マテリアル・カルチャー（物質文化）研究のアプローチを併用して、人間は自分たちが作る「モノ」から多くを学び、自分自身を取り囲む「モノ」を解釈し、個人のスタイルにあったものを選択する事実を確認した。また、「主体」と「客体」という西洋近代的二分法から脱却し、人間と非人間の絶対的区別をしないヒトとモノ（人工物）の関係の新たな記述方法「エージェンシー（行為主体性）」の概念を考慮し、着物がこの過程で果たす役割を明確化し、いかに着物が日本の文脈を離れて再解釈され受容されているかを追跡した。

フィールドワークの目的地として取り上げたのは、欧米の四都市、パリ、アムステルダム、ニューヨーク、

図2　ポール・ポワレがデザインした着物風外套
1913年頃
©Victoria and Albert Museum, London

オリエンタリズムのパラダイムのなかで、ものがもつ日本における文脈にはほとんど注意が払われなかった。物質としての着物は、収集の対象として、来日した外国人や、日本人や外国人の商人たちが仲介人となって、西洋世界に舶載された。万国博覧会を除けば、着物やその情報の多くは、日本政府の支援を受けることなく海路で移動した。しかし、舞台衣装や仮装パーティなどの例を除き、着物を着るという行為「和装」の実践は伝わらな

フィラデルフィアであった。これらの都市の着物グループによる活動の観察、着物を扱う店舗や着物文化の伝播に関わった人々の証言を二〇一八年三月に収集した。ここではエビデンスを追求する社会科学のインタビューやアンケートと異なり、人文科学の、異なる人間や諸文化の特性への興味を持って分析するため、より少数のケースとそれらを繋ぐ論理と解釈により、総体として意味のある全体像を描き出すことを目的とした。

各都市の「キモノでジャック」グループや和装実践者に対して、地域、ジェンダー、世代、階級、社会的身分を特定し、簡単な個人史と、着物の入手方法や着用方に関する情報を収集した。着物を販売する店舗や着物文化に関わる人物の聞き取りと合わせて持ち帰ったデータをもとに、着物が国境を越える時、これらの都市で着物を着る人々がいかに着物を使い、どのような新たな意味を作り出しているかを分析した。

現代の国境を越える着物と和装の分析

「モノ」がある文化圏から別の文化圏に移動する時、文脈にあった再解釈や意味づけが行われる。これらの都市の日本人を除く和装愛好家に和装の目的を尋ねると、ファッショナブルな服、コスプレの衣装といった解釈とともに、日本文化を理解するためのツールとしても解釈していた。回答は、都市によって異なっていた。各地域の文化的背景と日本との関係の歴史が、日本イメージ生成の過程と着物が使用される方法に強い影響を及ぼす、社会史的文脈による受容の違いが明らかになった。

筆者が観察をおこなったアムステルダムとパリを比較してみよう。オランダと日本のあいだには、鎖国中（一六三九〜一八五四年）も継続した長い交流の歴史がある。首都アムステルダムでは、骨董店やセカンドハンドショップで着物を購入することができる。この都市には、きわめて活動的な和装グループ「キモノでジャックNL」があり、その開かれたフェイスブックコミュニティーには、七〇〇人以上のフォロワーがいる。二歳から六〇歳までの多様なエスニックグループに属する会員が毎月一回のミーティングに集まる。

一方、パリは、一八六〇年代にジャポニスムの熱狂が最初に現れ、『芸術の日本』 *Le Japon Artistique* などの出版物を通して日本の文化芸術情報の欧米における発信地であった。着物は、室内着や舞台衣装として受容され

た。パリで活躍していたファッションデザイナーのポール・ポワレ（1879-1944）やマドレーヌ・ヴィオネ（1876-1975）は、着物の平面的な構成や着物風の袖や打ち合わせなどの要素を、ファッションデザインの近代化のために応用した（図2）。パリは、また、日本人芸術家の主たる留学先でもあった。西洋近代美術の概念は、パリを経由して日本へ伝わり、現在に至る日本の美術の概念や制度（学校、画壇）を形作ることになった。今日のパリは、日本国外で最大のポピュラーカルチャーのイベント Japan Expo の開催都市である。毎年七月に開催され、二〇一八年には四日間で二四万人が来場したこのイベントでは、伝統文化、コスプレ、マンガ、ビデオゲーム、J-ポップ、和食などが展示・販売される。着物は、伝統文化として、コスプレ衣装として、そしてファッションとして多義的に紹介されている。

しかしながら、フランスの路上では、現地の人々の着物姿をみかけることはない。二〇一八年三月時点で、この国には「キモノでジャック」グループが存在していなかった。フランス人被調査者の一人は、フランスでは、他の民族起源の衣服をフランス人が日常着として着て公共空間に現れることを憚らせる暗黙のルールがある、と語る。そのため、フランス北部在住の彼女は、四時間をかけてアムステルダムまで移動して「キモノでジャックNL」に参加していたのである。

このコメントは、具体的には近年のイスラムのヴェール論争と関係があるかもしれない。フランスには、イスラム文化圏から大量の移民を受け入れてきた歴史があり、衣服に着装者の出自や宗教の記号の役割をより大きく担わせている可能性がある。フランスでは、二〇〇四年に公立学校の学生にこれみよがしの宗教的シンボルの着装を禁じるヘッドスカーフ禁止法が制定された。オランダでも二〇〇六年に公共の場でのブルカ（顔を覆うヴェール）の着用を全面禁止する法律が提案されたが制定には至らなかった。ここでは、イスラムのヴェールの例を、同じ西洋文化圏でも、文化的差異への対処が異なっている例として挙げるにとどめる。

現在の国際的な着物ブームを牽引したのは、デジタルメディアのオンラインプラットフォームであった。インターネットは、まず、着物購入の強力なツールであった。Rakutenや調査時に存在したICHIROYAなどのオンライン店舗は、大量かつ多様な商品に、日本語と英語で詳細な商品情報（制作年代、生地の種類、サイズ、中古の

図3　Ichiroya オンライン店舗
2019年1月31日アクセス

図4　YouTube による着付けチュートリアルの例

和装は、二〇世紀後半に日本の着付けスクールによって厳格にルール化されたが、現代では、オンラインの視ルツールを駆使することで、もはや日本人に頼る必要はないのであった。

プラットフォームとなっている。アムステルダムのケースでは、そこに日本人は、介在していなかった。デジタタグラムは、世界中の和装愛好家が、既存の和装ルールの中でどのような新しいスタイルが作れるかを発信するティングを企画し、その様子を記した写真を共有することで和装の美的体験を共有していた（口絵15）。インスインターネットは、またコミュニケーションに欠かせないツールでもある。メンバーはFacebook上でミー

の着付けスクールで習うような「閉じられた知識」をオープンソースにしたのである。

ときに丈が短すぎてお端折りを作れない場合の対処方法に焦点を当てている。YouTubeは、和装実践者が日本ルビデオのいくつかは、着物の縫製方法を教えたり、着物を着る時に遭遇する問題、例えば、中古の着物を着る着物の買い方、畳み方、帯結びの方法を教える動画をYouTubeに投稿していた[16]（図4）。これらのチュートリア聞き取りをした着物愛好家は、ほぼ全員がYouTubeで和装技術を習得していた。そのうちの何人かは、自ら

場合商品の状態）を写真付きで明示し、海外へ配送する（図3）。

覚的リソースにより、自由化がみられた。「キモノでジャックNL」のメンバーは、着付けルールを熟知してい
るにもかかわらず、創造的な着付けをするようになった。あるメンバーは、限られた手持ちのパーツを組み合わ
せるとき、特定の色のコーディネートを重視するために、季節ごとに着るべき素材のルールを破り、盛夏に着る
べき絽の着物を三月に着ていた。別のメンバーは、オランダ的要素を折衷主義的に取り入れるために、ピンク色
のギンガムチェックの帯揚げを組み合わせていた。別の女性メンバーは、丈が短い着物をお端折りを作らずに着
て、バレリーナ形シューズとあわせることでボーイッシュなスタイリングにまとめ、女性らしさを高めていた。
ルールをどのくらい崩せるかは、ジェンダールールの逸脱からルール内の周縁的ニュアンスまで、さまざまな
レベルが見られた。彼らは、ルールをよく知っており、和装解釈のゲームを意識的に行なっていた。彼らは、日
本にいないことで、より自由にルールを破れることを認識していた。

さらに、インタビューと観察から、着物を着ることが、人々をつなぐコミュニケーションツールとしての役割
を果たしていることが明らかになった。着物との出会いは、マンガ、アニメ、映画、コスプレなどのポピュラー
カルチャーであったり、茶会や日本舞踊であったりと様々であるが、次の段階として、人々は着物を介して集
まっていた。そのネットワークには、キープレイヤーが存在するが、最終的に人々を繋ぐのは、着物と和装であ
り、これらが中心的な物質・実践として作用していた。「キモノでジャックNL」の参加者の年齢は、一〇代か
ら七〇代までと幅広く、学生、教師、データ分析コンサルタント、不動産業、ITセキュリティー、製薬関連、
失業者など、多様な背景をもつ人々の集まりであった。彼らの共通点を見つけるのは難しいだろう。しかし、着
物が、年齢、階級、収入の差を超え、社会的関係、学び、情報と経験の共有を可能とする中心的エージェントと
して作用していた。

ジャポニスム研究のレンズを通して見えてきたもの――歴史的ジャポニスムと現代の比較

この事例で歴史的ジャポニスムと現代を比較したとき、時空や媒体を越境する日本文化の認識、消費、アプロ
プリエーションにおいて、何が残っていて、何が変形し、何が否定されているのだろうか。

共通項には、大衆性と国家が介在しない広がりがあげられる。万国博覧会を除けば、ジャポニスムに関するも
のと情報の多くは、日本政府の支援を受けることなく移動し、日本政府は遅れてその波に参入しジャポニスムを
産業の振興に利用した。現代の着物と和装も、私的なネットワークによって開拓され伝達・移動していた。日本
政府がその広がりを遅れてクールジャパンに利用する構図は、一九世紀と類似している。

一方、媒体に注目すると、地域を越境する日本文化は、一九世紀も現代も、限られた媒体ではなく、技術革新
により次々に誕生する素材やメディアに広くその表象が表れた。一九世紀末には、写真、多色刷り石版画、壁紙
陶磁器、鉄とガラス素材の建築、ファッション、演劇、音楽、文学などがあった。ジャポニスム学会は、伝統的
に、こうした研究対象や媒体の拡大については寛容であり、それが現在のジャポニスム学会会員の出身領域の多
様性、学際性につながっていると思われる。現代になると、対象や媒体のさらなる多様化がみられる。着物愛好
家は、単に物質として着物を収集して鑑賞したり、室内着にしたり、室内装飾に使ったりするだけでなく、着物
を着て、遊び心をもって独自のスタイリングで着るファッショナブルな服として、コスプレの衣装として、そし
てアンティーク着物収集のためなど、異なる解釈や目的を持つようになっている。もはや着物そのものだけでな
く、漫画、アニメ、コスプレ、写真、動画、SNS上のコミュニケーションツール、そしてまだ名称もない新た
なメディア表現など、対象と媒体はさらに広がっている。

歴史的ジャポニスムと比べ変形した点としては、流通する文化の制作者・消費者・鑑賞者は誰なのかという問
題が出てくる。歴史的ジャポニスムでは、制作者と消費者・鑑賞者は比較的はっきりと分かれていた。ところが、
近年のデジタル技術の進歩により、制作技術の習得を飛び越えて制作と発信ができるようになっており、和柄テ
キスタイル制作から創造的着付けの発信まで、消費者や鑑賞者の制作者化がみられる。

最大の違いは、国家単位の理解でなくトランスナショナルな理解が求められている点である。学会創立二〇周
年記念事業として出版された『ジャポニスム入門』(思文閣出版、二〇〇〇年)の目次をみると、ジャポニスムは、
国別に章立てされている。八〇年代にフランスのジャポニスム研究が進み、一九九〇年代に入ると欧米各国の
ジャポニスム展が次々に開催され、当時は国別の展開を探求するトレンドにあった。しかし、当時すでに、国境

を越えて活動する芸術家をどの国の章で扱うかという問題は生じていた。例えば、オランダ国籍のフィンセント・ファン・ゴッホ（1853-90）の場合、オランダの章で紹介されているが、創造性を発揮したのはフランス美術の文脈においてであった。国家単位の理解では、活動の文脈か国籍かの判断を迫られ、国籍が優先されてしまうのだ。

二一世紀になると、国ごとに整理する方法はより問題含みとなっている。「キモノでジャックNL」は、もはやオランダ人の集まりではない。物理的に集合する場所がアムステルダムというだけである。ドイツやフランスから数時間かけてやってくるメンバーがいるし、海外在住のメンバーはFacebookでつながっているトランスナショナルな状態にある。

おわりに：現代を対象としたジャポニスム研究の有効性

これまで、ジャポニスム終焉後の日本文化表象と受容は、ジャポニスムと切り離され、その独自性と純粋性が強調されてきた。その結果、ジャポニスム研究の対象となる時代と地域は、歴史的ジャポニスム期の欧米にほぼ限られていた。「ジャポニスム二〇一八」では、歴史的ジャポニスムと現代の日仏文化交流を、ジャポニスム期を拡張・復興することによって統合する試みがみられたが、本来的定義との間に無理が生じていた。本章では、ジャポニスム時代を拡張するというアイディアそのものを退け、歴史的現象としてのジャポニスムとジャポニスム研究の対象を明確に分けた。そのうえで、現代の事例をジャポニスム研究のレンズで眺めてみた。

国境を越えて収集・着装される現代の着物を対象に、西洋中心主義的に記述されてきたグローバルファッション史を批判するために、日本文化分析の独自の視点であるジャポニスムの枠組みを使い、着物が再解釈される様相や、海外の和装愛好家がどのような文化を各地で作り出しているかを観察した。ジャポニスムの特質を、空間、時間、媒体を越境する日本文化の認識、消費、アプロプリエーションととらえ、歴史的ジャポニスムと現代を比較することで、現代の受容の在り方をあぶりだすことができた。

その過程で、ジャポニスム研究そのものにフィードバックできる三点の気づきがあった。一つ目は、無形の

295

ジャポニスムの可能性である。公的な日本紹介は経済・産業振興がベースにあるので、形ある「日本」の紹介が中心となり、記録として残される。一方、和装のような美的体験の共有や創出といった、無形のものまで含んだ草の根的あるいは大衆的な日本理解のための人々の行動は、かつては記録には残りにくかった。歴史を踏まえた研究の基盤には記録が必要となるため、これまでは有形のジャポニスム研究が主流であった。デジタル技術の発展で記録が容易になっている今日、公には記録されることが少なかった無形の、あるいはパフォーマティヴなジャポニスムともいうべき問題に意識して切り込んでいけば、ジャポニスム研究はより豊かになるだろう。(18)

二つ目は受容の比較である。本事例では、和装者への各国の対応は、各国のアイデンティティを写す鏡となっていた。この鏡によって、フランス人、オランダ人が、自分たちが何者であり、どのような社会を持ちたいかを直視できるようになる。ジャポニスム研究は、これまでおおよそ国別に一対一の関係で探求されてきたが、異なる地域における受容の比較はあまりされてこなかった。ひとくくりに「西洋」と言えない各地域のアイデンティティを比較検討する方向もあり得るのではないか。

最後に、ジャポニスムの枠組みは、日本対西洋の文脈だけに有効かという問題が浮上する。着物と和装の広がりは、デジタル技術の発達による日本文化の世界への均質的な広がりの一側面であった。欧米諸都市の芸術家の卵や観光客は、非西洋地域はどうなのかと考えるのは道理である。それでは、非西洋地域のジャポニスム研究はどうなっているか。トルコなど例外はあるとしても、非西洋地域の研究が盛んとは言えない。しかし、ジャポニスム研究を検討したあとに、非西洋地域の研究が盛んとは言えない。しかし、ジャポニスムを西洋の地域史でなくグローバルな世界史として一九世紀後半の状況を見直せば、新たな研究の問いが出てくる。例えば、当時芸術文化の中心であったパリのジャポニスムを、そこに集まった世界各国の芸術家の卵や観光客は、故国に持ち帰ったか、持ち帰ったとしたら現地でどのような受容があったのか。大英帝国に集まった植民地の人々は、イギリスのジャポニスムを植民地に持ち帰ったのか、持ち帰ったのなら日本から直接入る事物のインパクトとどのように違ったのか。ジャポニスムという異文化交流研究の枠組みは、西洋中心主義の呪縛を解く方法になるのではないか。

以上のように、現代の問題をジャポニスム研究の対象としたことで、ジャポニスム研究そのものに新たな研究

究としての問いや視点を提供することができた。今後、様々な地域の様々な時代の日本文化表象と受容をジャポニスム研究として積み重ねることにより、新たな、より開かれた理解を共有できる可能性に期待したい。

（1）ジャポニスム二〇一八ホームページ　https://japonismes.org/about（二〇二一年八月三〇日アクセス）。

（2）ジャック・ラング「寄稿　ジャポニスム二〇一八を振り返る」（独立行政法人国際交流基金『ジャポニスム二〇一八：響きあう魂　事業報告書』）https://www.jpf.go.jp/j/about/area/japonismes/pdf/japonismes2018_report.pdf二五頁（二〇二一年八月三〇日閲覧）。

（3）本展覧会評に以下がある。稲賀繁美「冬のパリ・日本趣味関係美術展示の警見：装飾美術館「Japon/Japonismes 2018」展への批判的備忘録」（『あいだ』二四六号、二〇一九年三月一〇日、一〇〜一九頁）。

（4）本展覧会は、二〇二〇年に国立新美術館で開催された「漫画都市 Tokyo」展とほぼ同じ内容だが、東京展ではジャポニスムのコンセプトは全く使われていなかった。

（5）Philippe Dagen. "Exposition : Foujita, artiste mondialisé avant l'heure: La Maison de la culture du Japon, à Paris, expose 36 oeuvres du peintre, figure des années 1920," Le Monde, 24 janvier 2019.

（6）第七回畠山公開シンポジウム「20世紀のジャポニスム」（二〇一七年一月二五日〜二六日）では、服飾・文学・音楽など絵画以外のジャンルで、また北・南・東欧などの地域で、第二次世界大戦近くまで豊かな成果を生み続けたジャポニスムを検討した。

（7）高木陽子「ベルギー――前衛芸術とジャポニスム」『ジャポニスム入門』（思文閣出版、二〇〇〇年）。TAKAGI Yoko, Japonisme in Fin de Siècle Art in Belgium (Antwerp: Pandra, 2002).

（8）本事例の初出は以下である。TAKAGI Yoko and Saskia THOELEN. "Kimono Migrating Across Borders: Waso Culture Outside of Japan, in Rethinking Fashion Globalization (London: Bloomsbury, 2021), 19-35. 高木陽子「国境を越える着物：和装ファッション文化の発見」（『越境するファッション・スタディーズ』ナカニシヤ出版、二〇二一年）、一九〜三三頁。本論のファッション研究における意義については以下がある。高木陽子「はじめに」（『越境するファッション・スタディーズ』ナカニシヤ出版、二〇二一年）、i〜xii頁。

（9）Sheila Cliffe. The Social Life of Kimono: Japanese Fashion Past and Present (London: Bloomsbury, 2017).

（10）Carlo Marco Belfanti. "Was Fashion a European Invention?." Journal of Global History 3, Issue 3 (November 2008): 419-443.

（11）着物を伝統的で固定的な日本民族の衣装と語る研究例として、Toby Slade, Japanese Fashion: A cultural History

（付記）　本研究の一部は、JSPS科研費JP17K02382, JP21K00237の助成を受けたものです。

（18）　このコメントは、ジャポニスム学会四〇周年記念フォーラムのディスカッション中に、ジャポニスム学会会員、女子美術大学教授三谷理華氏からいただいた。

（17）　一例に、「青い目の浮世絵師たち——アメリカのジャポニスム」（世田谷美術館、一九九〇〜一九九一年）、「JAPANと英吉利西——日英美術の交流一八五〇〜一九三〇」（世田谷美術館、一九九二年）、「オランダ美術と日本」（サントリー美術館、一九九一年）、「ウィーンのジャポニスム」（東武美術館ほか、一九九四〜一九九五年）。

（16）　https://www.youtube.com/watch?v=gY4CF0hLZrU&t=1s　および　https://www.youtube.com/watch?v=w4YqYG5ee1M（ともに二〇一九年一月三一日アクセス）。

（15）　クリスチャン・ヨプケ『ヴェール論争——リベラリズムの試練』（法政大学出版局、二〇一五年）。内藤正典、坂口正二郎編集『神の法 vs. 人の法——スカーフ論争からみる西欧とイスラームの断層』（日本評論社、二〇〇七年）。

（14）　アンソニー・ギデンズ『社会の構成』（勁草書房、二〇一五年）。ブルーノ・ラトゥール『社会的なものを組み直す：アクターネットワーク理論入門』（法政大学出版局、二〇一九年）。

（13）　Sarah CHEANG, Erica DE GREEF, and TAKAGI Yoko eds., *Rethinking Fashion Globalization* (London: Bloomsbury, 2021).

（12）　Seminar 5.2 (Re)thinking Fashion Globalization（二〇一九年二月一五〜一六日）。https://transboundaryfashion.wordpress.com/（二〇二二年一二月一〇日アクセス）。

（1）　(Oxford: Berg, 2009).

あとがき

本書はジャポニスム学会（初期の名称は「ジャポネズリー研究学会」）の創設四〇周年を記念して企画されたものである。学会は二〇〇〇年に『ジャポニスム入門』を刊行し、好評を得て現在も版を重ねているが、出版からすでに二〇年が経過している。ジャポニスムをめぐる理解と研究の変化と発展を示すこと、一言でいえば、〈ジャポニスム研究の現在形〉を伝えることが本書の目的であるといえようか。

だとすると、「ジャポニスムを考える」という本書のタイトルを訝しく思う読者もいるかもしれない。大学の講義であれば「入門」の後には「専門」の講義や演習が続くのが定番で、いまさら初歩的なこのスタンスはないでしょう、と。では、なぜ、あらためて「ジャポニスムを考える」というスタンスが必要なのか。

ジャポニスムをめぐる研究が本格的かつ組織的に始動したのは一九七〇年代のことで、その歴史は半世紀ほどと短い。その間にも学会が「ジャポネズリー研究学会」から「ジャポニスム学会」へと名称変更したことに暗示されるように、ジャポニスムのコンセプトも一定ではなく、学問としてのディシプリンも明確に定義されているわけではない。まだまだ若い学問領域である。しかし、この間に、少なくとも日本では、ジャポニスムという言葉は一般にも広く浸透した。勤務先の大学でジャポニスムをテーマとする講義を開講すると、大勢の学生が関心をもって受講する時代になっている。それとともに、ジャポニスム学会の会員数も増え、多様な分野の研究者が加わることになった。言葉の普及と研究者の多様化のなかで、「あれもジャポニスム、これもジャポニスム」とコンセプトが濫用されたり、あるいは、逆に、「どうしてジャポニスムや日本美術の影響だけが特権的に研究されているのか」などと疑問の声があがったり、少なからぬ問題も浮上してきている。あらためて、批判的な眼差しも交えながら、「ジャポニスムを考える」時期が来ている。

ここで想起されるのは本書の論考でも言及されている「オリエンタリズム Orientalism」という言葉である。

一九七八年に出版されたエドワード・サイードの著作『オリエンタリズム』（Edward Said, Orientalism, 1978：邦訳『オリエンタリズム』〈1986〉）によって、広く知られるようになった言葉である。サイードはこの言葉を「西洋の東洋に対する思考様式」として再定義し、西洋が東洋（オリエント）を支配し、再構成し、威圧するための西洋中心主義の思想とした。そして、差別的かつ帝国主義的なイデオロギーであると批判した。サイード以後、「オリエンタリズム」という言葉はほぼ完全にネガティヴな言葉となり、現在この言葉を知る者はその意味を疑うこともないだろう。

しかし、この言葉と概念には、本来、ネガティヴな意味はなかった。一八七四年にフランスで出版された『一九世紀ラルース辞典』を繙くと、オリエンタリズムとは「東洋（オリエント）の人々、哲学的思想、生活風俗についての知識の総体」、すなわち「言語、科学（学問）、生活風俗、歴史の知識」であり、「新しい科学（学問）である」とある。さらに、「西洋は東洋に言語も科学も芸術もルーツを負っているという主張」、すなわち東洋の人々と文化をリスペクトする主義を指すとさえある。ちなみに、「ジャポニスム」という言葉が生まれたのは、まさに、この「オリエンタリズム」の定義がなされた時期のことである。「東洋」の部分を「日本」に読み替えれば、そのまま「ジャポニスム」の定義として理解してもいいかもしれない。当時のオリエンタリズムを日本語にすれば「東洋学」のことであり、それに従事する人はオリエンタリスト、すなわち「東洋学者」と呼ばれたが、彼らは辞典の定義に従えば東洋の人々と文化を愛し、研究する者たちであった。

サイードが批判した一九七八年の時点で、東洋学としてのオリエンタリズムには少なくとも二〇〇年の歴史があった。それがサイードの批判とその流行のもとに、オリエンタリズムのポジティヴな意味は脆くも失効し、現在では研究機関や研究者で「オリエンタリズム」を掲げる者は皆無となってしまったのである。むろん、ここでオリエンタリズムのポジティヴな側面を擁護したいわけではない。オリエンタリズムという概念の失墜は、それに従事した人々のネガティヴな側面への（少々傲慢ともいえる）無自覚に起因しており、批判されるべくして批判されたと言える。ならば、ジャポニスムはどうだろうか。オリエンタリズムが「西洋の東洋に対する思考様

300

式」だとすれば、ジャポニスムもまたオリエンタリズムの一部であるはずだ。にもかかわらず、ジャポニスムという言葉とコンセプトは、サイードの批判から逃れ、今日までさしたる批判も受けず、安全地帯のなかで流通し続けている。かつてのオリエンタリストと同じように、ジャポニスムの研究者もまたジャポニスムの問題点に目を瞑るならば、その研究の地盤そのものを失ってしまうことになりかねないだろう。

言葉やコンセプトは、時代の変遷のなかで変化し続ける。グローバル化とのSNSの時代を迎え、その変化の速度は激化した。ジャポニスム研究もこの変化に無自覚であってはならないだろう。つねに、いま、ここで、ジャポニスムとは何かと問い続け、「ジャポニスムを考える」ことが必要である。

これからの「ジャポニスムを考える」うえで問われるべきは、まずはジャポニスムを研究する者じしんの自己点検であろう。ある現象や表象はなぜジャポニスムとして語られてきたのか。そもそもどうして日本という国の概念が中心を占めるのか。今日では、中国や韓国の若い研究者のなかにもジャポニスム研究に関心をもち、いわば「アジアニズム」に問題圏を拡大して、自国の美術と欧米との関係を研究しようとしている人たちもいる。ジャポニスム研究を欧米と日本の研究者の特権とすること、日本に特化した研究分野として限定することは、言うなれば新手の日本中心主義であり、今日批判されるようになった西洋中心主義に根ざしたモダニズム観の轍を踏むことにもなる。私たちがジャポニスムと呼んでいるものの周辺には、欧米中心主義、その世界観が育んだ日本受容や消費に便乗して自国の対外評価を操作してきた近代日本のセルフ・オリエンタリゼーションの身振りとそれを隠れ蓑としたナショナリズムも見え隠れする。

ジャポニスム研究は、歴史言説の多くがそうであるように、後世の研究者により遡及的に編み出されてきたものである。一九世紀に生まれたジャポニスムという言葉とその歴史的意味は、この現象の歴史的理解には重要だが、この起源の圏域から外れる時代と地域にも、ジャポニスム研究者が研究対象とすべき興味深い現象が多発している。ジャポニスムの起源や定義に拘泥するあまり、それらを切り捨てるならば、ジャポニスム研究の未来はないだろう。奇妙な言い方になるが、ジャポニスム研究は、ジャポニスムに束縛される必要はない。ジャポニス

ムとは日本という他者を自らの一部に取り込む越境的な文化行為であり、それについて考える人々もまた、「ジャポニスムを考える」ことを通して、既存の境界を相対化する新たな視点を獲得することを、本書は期待している。

冒頭に書いたように、ジャポニスム学会は、二〇年前に『ジャポニスム入門』を刊行している。『入門』の執筆に関わった多くの研究者は現在もなおジャポニスム研究に従事して重要な成果を挙げるとともに、ジャポニスム学会の活動に貢献している。しかし、本書『ジャポニスムを考える』の刊行にあたっては、『ジャポニスム入門』以後の二〇年の展開を示し、さらには今後の学会の広がりと発展を期待すべく、新たな執筆陣と編者を組織することにした。馬渕明子と高木陽子の二名を除く執筆者はみな二〇年前の『入門』には関わっていない研究者である。『ジャポニスム入門』と『ジャポニスムを考える』は姉妹書であるとはいえ、執筆者の顔ぶれとその問題意識の変化とともに、内容とコンセプトも様変わりしている。読み比べると、同じ学会が編集した出版物とその違いこそが、ジャポニスムという現象の多様性と奥深い魅力（魔力というべきかもしれない）を示すとともに、その解釈の可能性を暗示していると理解していただければ幸いである。

本書は、学会創立四〇周年を記念して二〇二一年三月に開催されたフォーラム「ジャポニスム研究の可能性――歴史と現在」を出発点にして構想されている。フォーラムの第一部では一一三名による研究発表を日英両言語で作成した動画にして学会ホームページ内に設置した特設サイトで一ヶ月間公開し、第二部において発表者とコメンテーターを交えたパネル討論として、同時通訳付き（日英）のズーム会議で開催した（『ジャポニスム研究』四一号所収「実施報告」を参照のこと）。特設サイトへのアクセス申込者は三〇〇名を超え、ズーム会議の参加者も一三〇名にのぼった。日本国外からの参加者も多く、特設サイトは時差に関係なく視聴できるために、日本と大きな時差のある地域からの参加も可能となった。コロナ禍のオンライン開催となったが、日本を拠点とするジャポニスム学会がグローバルに研究を発信していく意義とその重要性に再確認することができたイベントとなった。

本書は、このフォーラムで討議されたテーマとディスカッションを発展させた成果であり、執筆者と編集委員

としては明記されてはいないが、ジャポニスム学会の運営に尽力されてきた多数の研究者たちの大きな貢献のもとに実現したものである。とりわけフォーラムのパネル討議で座長を担当いただいた宮崎克己さん、三浦篤さん、岡部昌幸さん、池田祐子さん、総合司会をされた人見伸子さん、ご発表をいただいたミカエル・リュケンさんに感謝の意を表したい。また、フォーラム開催と本書の編集に協力いただいた江本弘さん、岸佑さん、サスキア・トゥーレンさん、濱島広大さん、藤井美優さん、そして小寺瑛広さん、さらに翻訳に尽力くださった近藤学さんとペニー・ベイリーさんにも感謝したい。

フォーラムの開催と本書の刊行は公益財団法人石橋財団の助成のもとに実現することができた。人文系学問への理解が先細りしている昨今であるが、学会への惜しみない支援に心より御礼申し上げたい。

最後に、本書は『ジャポニスム入門』に引き続き、思文閣出版のお世話になった。暴走と迷走を繰り返す編集委員会を、つねにクールに交通整理してくださった思文閣出版編集者の井上理恵子さんに感謝の意を表したい。

二〇二二年一月

『ジャポニスムを考える』編集委員　藤原貞朗

ジャポニスムとはなにか?

本書を手に取られた読者は、ジャポニスムの言葉の意味をよくご存知だろう。一九九〇年頃から、日本史の教科書やインターネットなど各種メディアでこの言葉を目にする機会も増えた。さらには日本の伝統文化を称揚する言葉として使用され、一種のブームの感すら呈している。しかし、この言葉が市民権を得るなかで、その意味を取り違えて濫用されているケースもしばしばある。「ジャポニスムとはなにか」とあらためて問い、「ジャポニスムを考える」時期がきている。

こうした問題意識のもとに、本書は執筆者に対してアンケートを実施し、「ジャポニスムとはなにか?」と問いかけることにした。

執筆者に送付したアンケート文は以下のとおりである。

今日、「第二、第三のジャポニスム」、あるいは「ネオ・ジャポニスム」の到来が語られるなど、ジャポニスムという言葉とコンセプトがある種ブームとなると

ともに、その理解が大きく揺らいでいます。この機会に、ジャポニスム研究を見つめ直す必要もあるのではないかという問題意識から、以下のアンケートの問いにお答えいただきたく思います。

① 現在の（一般的な）ジャポニスムという言葉（および概念）の使用状況について、どのように考えていますか。

② これまでのジャポニスム研究、現在の研究状況、さらには未来のジャポニスム研究の在り方について、どのように考えますか。

（上記のふたつの問いから、「ジャポニスムとはなにか」のアクチュアルな答えが浮かび上がってくるだろう、というのが編集部のねらいです。）

レスポンスは字数制限なしで自由に書いていただき、また、返信を義務とはしなかった。アンケートを好まない人もいるだろうし、「これについては本文で言及しています

ので遠慮します」との返答もあった。アンケート
に答えることは避け、すでに発表された自身の論文情報を
寄せた返信もあった。すでにこの問題はずいぶん昔から考
えてきたことなので、こちらをご覧くださいということな
のだろう。レスポンスの配列は、五〇音順とした。

以下のレスポンスを読めば分かるように、そして、本書
に収められた論考を読めば分かるように、ジャポニスム研
究者の間でも、「ジャポニスムとはなにか?」、その定義は
完全には一致してはいない。本書の編集委員会はあえて統
一的な定義を打ち出すことを目的とはせず、執筆者それぞ
れの考え方をそのまま提示することとした。

レスポンスを読まれた読者は、ときに矛盾する解釈と出
会い戸惑われるかもしれない。しかし、そのとき、あらた
めて「ジャポニスムとはなにか?」と自問していただけれ
ばと思う。それが「ジャポニスムを考える」出発点となる
ことだろう。言葉やコンセプトは時代の変遷のなかで変化
し続ける。ジャポニスムもまたそうである。つねに、いま、
ここで、「ジャポニスムとはなにか?」と問い続け、「ジャ
ポニスムを考える」ことが大切なのである。

　　　　　　　　　　　　　　　　　　　　編集委員

石井元章

イタリア美術史、近代日伊文化交流

ジャポニスムは、日本美術を触媒として新しい美術を生み出そうとする欧米の芸術上の動きを指す。ルネサンスが一世紀をかけて生み出した線的遠近法は一六世紀初頭に完成されたが、その後いわゆるマニエリスムの時代にすぐにその反動が起こり、平面の中に描き出した三次元の擬似空間を否定する方向へと動いていく。線的遠近法が完全に否定されるのはピカソの出現を待たなければならないものの、その過程で一九世紀後半に浮世絵版画が到来すると、西洋的な遠近表現を無視して遠くにあるものと近くにあるものを並置するその表現が西欧の芸術家に新たな刺激を与えた。

しかしながら、彼らの目的はあくまでも新しい美術を生み出すことであり、日本美術の模倣はその経過段階における手段にすぎない。それはヴェネツィアに留学した川村清雄に向かって、スペイン人画家マルティン・リーコ・イ・オルテガが述べた「あなたの持っている日本の趣味を失わないようにしてください。それは一八七八年のパリ万国博覧会で私たちが見たように、現代芸術に触れてまったく独自の魅力へと変容するのです」や、川村の絵を二枚購入したイギリス人画家ヘンリー・ウッズが日記や書簡で述べた、ヨーロッパの当時の最先端美術であった「自然主義」と、装飾を主眼とした「日本的」の「組み合わせ」こそが新しい美術を生み出すという言葉に明確に表れている。

参考文献：石井元章『明治期のイタリア留学　文化受容と語学習得』（吉川弘文館、二〇一七年）

稲賀繁美

比較文学・比較文化、文化交流史

①以下をご参照ください。「冬のパリ・日本趣味関係美術展示の瞥見：装飾美術館「Japon/Japonismes 2018」展への批判的備忘録」『あいだ』第二四六号（二〇一九年三月二〇日、一〇〜一九頁）。

②過去については、大島清次『ジャポニスム』巻末解説をご覧ください（大島清次著『ジャポニスム』講談社学術文庫、一九九二年、三五五〜三七六頁）。

現在については、近代仏教史、東西文化交流史、移民史研究、比較文学研究などとの交差の可能性。またアフリカとの文化交流などの課題が、新たな可能性としてみえるような気がします。いずれも狭義のジャポニスム研究の枠からは逸脱しますが、単著『絵画の東方』（一九九九年）、『絵画の臨界』（二〇一四年）、『接触造形論』（二〇一六年）など、あるいは編著『伝統工藝再考』（二〇〇七年）、『東洋意識』（二〇一二年）、『日本空間の語彙』（フランス

語共編著、『海賊史観からみた世界史の再構築』（二〇一七年）、『映しと移ろい』（二〇一九年）などで提案したものです。アフリカとの交渉をいかに扱うか、一例として、講演ですが、以下をあげておきます。

「布と織物の現代的可能性：世界を装飾することの意味」

「パネルディスカッション」（シンポジウム『KIMONOの影響力――ジャポニスムを背景として』報告書、公益財団法人京都服飾文化研究財団、二〇一二年、八～一四頁、三八～四三頁）。

武術・武道の海外への展開も、広義のJaponisme研究の一環となりそうです。

「お稽古ごとの海外文化交流：武術の場合を中心に」《FUKUOKA UNESCO》第四四号、創立60周年記念国際文化セミナー特集号「日本の文化と心」福岡ユネスコ協会、二〇〇八年九月、三五～五七頁）。

将来については、東アジア・モデルの世界的・全球的可能性について、いくつか提案。

「超越視覚文化的觸覺感知：重新定義博物館學中的數位化的全球尺度模型」Haptic Sensations Beyond Visual Culture: Redefining "Modernity" in Museology so as to Readjust the Digitized Global Scale Model」（《現代美術 MODERN ART》北雙特刊 TAIPEI BIENNAL 2016 第一八三号、中華民國一〇五年 季刊・二月出版 臺北市立美術館発行、二〇一六年二月、六二～七五頁）。

"Western Modern Masters Measured on the East-Asian Literati Template: Hashimoto Kansetsu and Kyoto School Sinology," Pauline Bachmann, Melanie Klein, Tomoko Mamine, Georg Vasold eds. *Art/Histories in Transcultural Dynamics: Narratives, Concepts, and Practices at Work, 20th and 21st Centuries*, Wilhelm Fink, 2017, pp. 31-46.

„Weg (Dō) – Rahmenlosigkeit – Verlauf: Eine Reflexion auf 'Japanisches' in der Kunst" In: Yasuhiro Sakamoto, Felix Jäger, Jun Tanaka (Hrsg.) *Bilder Als Denkformen: Bildwissenschaftliche Dialoge Zwischen Japan Und Deutschland*. Berlin: De Gruyter, 22. Juni. 2020, pp. 127-144.

"A.K. Coomaraswamy and Japan: A tentative overview," Madhu Bhalla ed, *Culture as Power: Buddhist Heritage and the Indo-Japanese Dialogue*, Routledge India, 2021.

「マルローと世界美術史の構想」（永井敦子・畑亜弥子・吉澤英樹・吉村和明共編『アンドレ・マルローと現代――ポストヒューマニズム時代の〈希望〉の再生』上智大学出

版、二〇二一年、二六二〜二八六頁）。

より広い視野ですが、日本に関連する国際学際的研究について、以下に見取り図など、提案しております。

"Exploring International Team Research and Collaboration for Next-generation Nichibunken Scholars".

「日文研次世代の国際共同研究・研究協力への模索」（*Nichibunken Newsletter*, No. 100, December 2019, pp. 2-3）。

「世界のなかの国際日本研究を再考する：国際日本文化研究センター創立30周年記念シンポジウム〈世界のなかの日本研究　批判的提言を求めて〉の反省から」（井上章一編『世界の中の日本研究：批判的提言を求めて：創立30周年記念国際シンポジウム』国際日本文化研究センター、二〇二一年、二四七〜二五七頁）。

「コラム⑤　海洋と環太平洋・島嶼を視野におさめた次世代の研究計画に向けて──総括討論の司会をつとめて」（国際日本研究コンソーシアム編『環太平洋から「日本研究」を考える──「国際日本研究」コンソーシアム記録集2020』国際日本文化研究センター、二〇二一年、一六六〜一七一頁）。

これらの文献に関するさらなる詳細は以下のサイトを参照されたい。https://inagashigemijpn.org/

木田拓也

デザイン史、工芸史

① ジャポニスムという言葉が広がりを見せて、本来の意味からは逸脱している場合もあるが、そうした変異もまた歴史の一部として眺めていきたい。ただしその本源は見失わないようにしたい。

② かつて、ジャポニスム研究についてはフランス絵画が中心という印象を持っていたが、工芸、デザイン、建築、さらに近年では、マンガやアニメなどにまで広がりをみせている。これからも面白いテーマがでてくることを楽しみにしている。

高馬京子

言語文化学・超域文化論・ファッション論

① いかに影響を与えるかを最重要視する放射型外交のフランスとは異なり、過去の歴史から妥協型外交をとる日本（山田 2005）は、文化も影響を自分から与えるのではなく、欧米といった他者に認められて初めて、それを日本文化として海外に普及できるという傾向もその前提にあるのではないかと思います。

また、実際に日本の現代ポップカルチャーを受容している人々は、日本の文化だからそれを受容している、という

308

人は少ない（私のインタビューや、現代日本ポップカルチャーを分析した諸外国の多くの研究者が引用した岩渕功一氏の「文化的無臭性（culturally odorless）」（Iwabuchi 2002）という言葉もあります）という一面もあり、現代の日本のポップカルチャー受容（おそらく七〇年代、八〇年代のファッションデザイナーも含めて）という現象に日本という言葉をつけることが適切なのかと自問しています。

今、なにをもって「日本」文化というのか、ということ自体、グローバルかつデジタルな環境で様々なアクターが越境し、さらにはその境目が溶解している今日、様々なレベルの複数のアクターによって形成される「文化」を、一つの国の名前で特徴づけることはナショナリズム的行為となってしまう危険性もあるかと思います。

また、この海外の一部の若者に受容されている「日本のポップカルチャー」は、フランスのメディアに限っては、社会、世論的には正統な評価をうけてはいないことも散見され、揶揄されたり問題視されていたこともありつつも、フランス企業によって「アプロプリエーション」されることで、それがフランス社会でも受容されていく、という傾向がいまだに見受けられ、それはエドワード・サイードや、ヴェロニク・マグリ（一九世紀の仏作家の旅行記分析）が分析した西洋のオリエンタリズム的姿勢となにもかわって

いないということが言えると思います。

②少なくとも①で述べた意味から二一世紀になって海外の一部の若者に受け入れられている「現代日本のポップカルチャー」はジャポニスム研究そのものの対象とはなりえないと思いますが、ジャポニスム研究を念頭において、「現代日本のポップカルチャー」を読み解くことで通史的に考えるべき諸問題も明らかにすることができると思います。

ジャポニスム研究の知見は現代日本のポップカルチャーの海外受容を検討していく上でも非常に重要なものとなってくると思います。そして、ジャポニスムまた海外における日本文化の受容・変容を研究する際にその事象・問題を複数の視点（日本、日本以外のそれぞれの立場）から検証することは、そしてそこに生じるであろう、ずれというものが何か。それがなぜ起こるのかも研究していく必要があると思います。

参考文献：Iwabuchi Koichi, *Recentering Globalization: Popular Culture and Japanese Transnationalism*, New York, Routledge, 2006. 山田文比古『フランスの外交力——自主独立の伝統と戦略』（集英社新書、二〇〇五年）

中地 幸　アメリカ文学・比較文学

①昨今の一般的な傾向として、歴史的・学術的な事象を踏

まえずに、日本文化ブームに対し安易に使われている時が

あるように思えます。とりわけ日本文化のグローバル化の

総称として使われ、時に日本文化ソフトを流通させる経済

的・イデオロギー的戦略になっているようです。アニメや

漫画などの流通を考えるとめくじらを立てるほどのことで

はないという考えもあるのでしょうが、従来の定義を無視

して用語が使われると、商業主義に飲み込まれる危うさが

あると感じています。

　二〇〇五年のハリウッド映画に『SAYURI』という

作品があり、日本人俳優も活躍しましたが、貧しい芸者の

少女という一九世紀小説と類似した人物設定や、まるで海

外のきらびやかな創作寿司（こちらは美味しいです）のよ

うな日本文化とは異なった「フュージョン日本文化」が提

示されていました。二一世紀になっても繰り返されるこの

「ネオ・ジャポニスム」にも一歩踏み込み、中国文化と日

本文化と古代ギリシア文化が入り混じったような奇妙な世

界を提示した一九世紀のジャポニスム舞台芸術と何が異な

り、何が継承されているのか、考えていく事が大切です。

　ところで北欧などの国では、まだ「ゲイシャ」という名

前のチョコレートが売られています。これはアメリカでパ

ンケーキミックスやシロップに「ジマイマおばさん」とい

う奴隷制時代の黒人マミーのイメージが使われていたこと

と同じく人種差別的なものといえるでしょう。歴史意識を

欠いた時、私たちはこういったものを現代でも無批判に受

け入れてしまいがちです。こういった意味でも常に分析的

な考察を深めていくことが重要だと思われます。

② 美術領域に限られていたジャポニスム研究が文学・音

楽・舞踊・演劇・建築・服飾など様々な領域でなされるよ

うになったことは、この一〇余年間の大きな意義だと思っ

ています。研究領域の広がりにより、多角的にジャポニス

ムという現象を見つめることができるようになりました。

　一方でジャポニスム研究という領域をどこまで広げるか

は、学会員の中でも意見が分かれるところです。漫画やア

ニメの研究をどう定義していくかなどは直近の問題でしょ

う。またマーシャル・アーツ（武術）はどう考えたらよい

でしょうか。例えば、アフリカ系アメリカ人の間では戦後

すぐに空手ブームが起こります。これは、さらにブルー

ス・リーが引き起こしたカンフー・ブームとも混交し、一

九七〇年代には「ブラックスプロイテーション映画」と呼

ばれる低予算のB級映画が低所得のアフリカ系アメリカ人

の若者を中心に人気になるのですが、映画『黒帯ドラゴ

ン』では日本の武術の精神が、公民権運動のソウルと重ね

られ、賞賛されます。このアクション系はクエンティン・

タランティーノ監督の『キル・ビル』にも受け継がれますが、

これは「ジャポニスム研究」に入るでしょうか?「プラックスプロイテーション映画」とは「ブラック」と「エクスプローテーション（搾取）」が結びつけられた、文字通り、黒人層を搾取するために作られた商業主義に徹した映画ですが、「黒人ヒーロー」が生み出されます。それは日本武術精神を持った白人に屈しないアフリカ系アメリカ人でした。そもそもアメリカで人種差別に苦しんでいたアフリカ系アメリカ人は日露戦争に勝った日本を白人に勝った有色人種の国として憧れの眼差しで見つめていました。東郷平八郎の写真を家に飾ったり、一九二〇年代から俳句のような短い形式の詩を取り入れた詩を作ったり、浮世絵を文芸ジャーナルの表紙に使っていたり、かなり「親日的」であったことがわかってきています。

私は「アフリカン・アメリカン・ジャポニスム」という用語を使ってあえてこういった現象を考え、非白人文化圏の「ジャポニスム」の「展開」を考えたいと常に思っており、ジャポニスムの「多様性」に挑む研究はもっと必要だと思います。「ジャポニスム」の伝統には、オリエンタリスト視点のものと同時に、それに抗う視点のものも混在しており、野口米次郎を含め、ブームを逆手にとり、ジャポニスムの衣をまとって活動したアジア系の作家たちがいたことも意識されなければならないでしょう。中国系カナダ人作家オノト・ワタンナの小説にも、欧米でエキゾチックな存在として見られる混血女性の葛藤が著されており、エスニック・マイノリティの視点が埋め込まれています。

橋本順光

英文学・日英比較文学

①急がば回れではないですが、歴史を振り返ってみたいと思います。ジャポニスムという言葉が日本に根付いたのは戦後ですが、現象自体は同時代に記録されています。一八七二年一〇月に、岩倉使節団が英国のチェスターでミントンの陶器工場を訪ねた際、『米欧回覧実記』という公式の欧米視察報告書に、「日本ノ画様ハ、位置按排（あんばい）ノ巧ミナルコト、西洋ノ画工、絶テ夢想モ及ハサル、力ヲ尽シ摸擬スレトモ、竟ニ肖ル能ハサル落想ヲナストテ」と記されています。日本の美術が高く評価され、しかもそれがどこか不格好に模倣されているという事態を困惑と矜持が入り混じった筆致で記すのは、その後、幾度も繰り返されることになります。岡倉覚三（天心）の「日本趣味と外国人」（一九〇八年）のように、「日本趣味」という言葉で言及されるときも、筆致は同じです。

ジャポニスムならぬ「ジャパニズム」という英語が日本で使用されたのは、岩倉使節団のような欧化主義に対する

反動が始まった一八九〇年代のことでした。高山樗牛が一八九七年に唱えた「日本主義」は、『ジャパン・デイリー・メール』などで「ジャパニズム」として紹介され、外交官の小松緑が海外向けの英文雑誌にジャパニズム批判を書くことになります。一方、一八九三年のシカゴ世界宗教会議で、神智学による仏教復興にいち早く注目していた平井金三（きん）は、ジャパニズムという言葉を全く別の意味で使用して話題になります。無数の宗教は実のところ一つの真実を語っているという、神智学の万教帰一の考え方を転用し、「わけのぼる麓の道は多けれど同じ高嶺の月を見るかな」という古くからの和歌を英訳し、むしろこの考えは日本主義だと主張したのです。こういった文化の平等性からみて不平等条約は不当だと、平井は巧みに欧米列強を批判したのでした。日本の広義のナショナリズムを、国内向けに一種の鎖国肯定として主張するか、国外向けに文化外交として主張するか、と要約できるかもしれません。現在のジャポニスムをめぐる多様な使用や議論は、つまるところ、この枠組みから踏み出していないように思えます。

②ジャポニスムという言葉が日本に根付いたのは、一九八八年の国立西洋美術館での「ジャポニスム」展の存在が大きいとはよく知られている通りです。事実、早くも翌一九八九年には、フランスでのアニメや漫画の流行を「新ジャ

ポニスム」と名付ける記事が『朝日新聞』に登場します（詳細は『ジャポニスム研究』三二巻（二〇一二年）の例会報告参照）。これがネオ・ジャポニスムなり、第二ないし第三のジャポニスム論なりといってよいでしょう。

たしかに、日本のポピュラーカルチャーの海外での人気ぶりは、一九世紀の美術をめぐるヒエラルキーや境界を攪乱したジャポニスム現象と比定できるかもしれません。先の『朝日新聞』の記事は、フランス革命二〇〇年記念祭に寄せて、日本のアニメや漫画が怒濤のように押し寄せ「革命」をひきおこす危機感にむしろ注目していました。

ただし、ここでも歴史的視点というか、長期的な視点で見る必要があるでしょう。二一世紀の四分の一が過ぎようとする今、日本のポピュラーカルチャーは以前ほどの優位を保っていません。それは一九世紀のジャポニスムのように、飽きられたり、原理が応用されたりしただけではなさそうです。長く日本では韓国や中国、それに台湾のポピュラーカルチャーは冷ややかに見られてきましたが、日本の蓄積を時にふまえつつ、独自に世界市場に展開していった経緯（例えば韓流）は無視できないでしょう。すくなくとも、日本と欧米のみに注目するモデルは、二一世紀の現象（それをジャポニスムと呼ぶかどうかは別として）をとらえられないように思います。

ヒュー・オナーやオリヴァー・インピーの古典的研究書を典型として、そもそもジャポニスムは、近世のシノワズリーと中国趣味の延長として位置付けられてきました。昨今のジャポニスムをめぐる現象も、そうした大きな枠組みのなかで見たとき、エピローグとなるのか、プロローグとなるのか、先行きは不透明です。いずれにせよ、一九世紀の「ジャパニズム」とは異なる形で切り込み、広い時空のなかで切り結ぶ必要があることだけは、歴史を閲する限り、確かなことのように思えます。

藤原貞朗

美術史・芸術学

①ジャポニスムという言葉が二〇〇〇年代に入ってからの日本政府の観光政策やクールジャパン戦略のなかで市民権を得て、さらには濫用されるようにもなっている現在、ジャポニスム現象に客観的に対峙しようとする者は、〈学問としてのジャポニスム研究〉と〈政治（文化政策）としてのジャポニスム政策〉の類似点（癒着）と相違点について能動的に考えねばならないだろう。

一九世紀後半期の日本趣味ブームとしての歴史的なジャポニスム現象こそがジャポニスムと呼ぶべきで、その後の日本愛好や日本現象、そして今日のジャポニスム礼賛とい

う現象はジャポニスムという言葉の誤用だと一刀両断に切り捨てる方便もあるだろうが、これではかえって歴史的な事実の理解を妨げることにもなりかねない。そもそも、ブームとは少数の人が特権的にいち早く知っている現象を指し、それがおそらく過半数の人々に知られるようにもなればもはやブームとは呼ばれないものだろう。ブームが過ぎても単純に忘去されるわけではない。ジャポニスムと一部の人に名指しされたブームのあと、日本趣味は忘れ去られ、失われたのか、それとも、継承され、変貌し、今日へと続いているものなのか。この問題意識のもとに、今日のジャポニスムの用語法を点検しなければならないだろう。

②ジャポニスム研究史に振り返る能力は私にはないので、個人的なジャポニスム研究史を客観的に振り返る能力は私にはないので、個人的なジャポニスム研究に関心をここで書かせていただきたい。私がジャポニスム研究に関心を抱いたのは一九九〇年頃のことで、関心の的は「ジャポニスム終焉論」にあった。すなわち、一九世紀後半期の浮世絵版画ブームを頂点とするジャポニスムは二〇世紀初頭には終焉する、という定説である。当時、多くの研究者はこの見解を持ち、一九八八年の「ジャポニスム」展カタログ（国立西洋美術館）の充実した年表にも、一九九〇年に出版されたワイスバークの『ジャポニスム書誌』（Weisberg, Gabriel P., Weisberg, Yvonne M. *Japonisme : An Annotated*

二〇世紀、とりわけ第一次大戦開戦以後の出来事と関連文献はほとんど取り上げられていなかった。しかし、一九二〇年以後にも浮世絵版画の展覧会は多々開催されているし、本格的な研究書も続々公刊されている。それらに刺激を受けて日本美術研究を開始した美術史家も多いし、またこの頃からいわゆる日本学（ジャポノロジー）と呼ばれる研究も登場してくる。これらの現象がジャポニスムとは切り離されて考えられている点に大きな疑義を抱いたわけである。

危険をおそれずに言えば、従来のジャポニスムの理解は、印象派理解と深く結びついており、二〇世紀初頭の印象派終焉論に呼応するかたちで、ジャポニスム終焉論も語られることになるのは事の道理であった。ならば、印象派以後の美術を「ポスト印象派」と呼んだロジャー・フライにならって、ジャポニスム以後を「ポストジャポニスム」と呼んではどうか、という視点から、私は二〇世紀のジャポニスムについて考えてみることにした。自称「ポストジャポニスム研究者」ということになる。

このスタンスに立つならば、二〇世紀に入ってからの中国古美術や古陶磁の大ブーム、列強が植民地としたインドやインドシナを舞台としたアジアニズム、さらには、プリ

Bibliography on the Japanese Influence on Western Art, 1854-1910, Published by Scholarly Title, 1990.) にも、

ミティヴィスムを経てファッション界のアフリカ趣味へと至るアフリカニズム、植民地主義政策のなかのコロニアル美術をめぐる宗主国の政策など、従来のジャポニスム研究がまったく視野に入れてこなかった多種多様な現象が共時的現象として立ち現れてくるだろう。

① ジャポニスムという語は、現在大きく分け三通りに使われていると考えます。

まず、（1）日本の開国後に西洋に流れ込んだ日本美術品や文化の流行、と（2）それらを用いた西洋における創造的文化活動、（3）現在に至るまでの日本文化の要素を使った文化活動。（1）は、西洋人の手による創造的活動ではなく、日本文化そのものであるため、ジャポニスムという語にふさわしくないと思います。「ジャポニスム」と呼ぶまでもなく、「日本美術品、日本文化の流行」で済むことです。（2）が本来用いるべき意味だと思います。ただ、創造された作品に限らず、日本品を用いた室内装飾などの空間を含むことは可能だと思います。時代としては一八六〇年から一九二〇年くらいまでに限るべきです。そこには歴史的条件が作用しているため、現在のものと同じにはとらえられ

馬渕明子

西洋美術史

314

ません。

（3）その後から現在までの"ジャポニスム"、とりわけ経済大国となり、先進国入りした日本を背景にしている時期のものは、時代の条件が全く違っているため、「ネオ・ジャポニスム」と名付けるべきだと思います。

②最初にジャポニスム研究が始まったのは美術史の分野ですが、その後他の分野に広がっていったことは必然で、広い分野にまたがる運動として見ることで、より深みが増すと考えます。

時代も核となるジャポニスム研究の時代を超えて研究されることは好ましいことで、歴史的条件をきちんと踏まえていれば、問題ありません。

学会活動は、将来的には外国の研究者との交流をもっと盛んにするため、データベースなどの作成が必要ではないかと考えます。例えば年譜や人物のデータベースなどが考えられます。

村井則子

近代美術史・視覚文化

①ジャポニスムという言葉や概念の使用そして資本の市場価値と関係しているナショナルな記号そして資本の市場価値と関係していると思います。その意義の定義や内容には流動性が

あり、それを操作しているファクターは日本のみに帰属や所属するものに限りません。研究者に問われているのは、そこに表れている日本イメージがどのようなものと連鎖し流通しているのかを分析することだと思います。自分の研究ではジャポニスムという言葉自体の使用やその概念の定義にこだわる必要性はあまり感じていません。

②ジャポニスム（日本主義）とジャパノロジー（日本学）の関係はあらためて問いなおすべき必要があるのではないでしょうか。例えば文化研究としての日本学の成立は、学術的専門性が深まることにより、私的で創造性や想像性を重視する個人あるいはサークル的な趣味の領域から脱し、公共性のある学問として正当性を得るようになっていったとされていますが、日本研究の展開にはそのような進化論的な理解では十分に把握できない側面があると思います。どのようなグループがどのような経緯でどのようなことを目指して「日本」をめぐる言説の形成に参加し支配権を握ってきたのか、今後、分析してゆく必要があるでしょう。

Bing Empire. Brussels: Mercatorfonds, 2004.

· Bouillon, Jean-Paul. *Félix Bracquemond et les arts décoratifs: Du japonisme à l'Art nouveau*. Paris: Réunion des musées nationaux, 2005.

· *Katagami: les pochoirs japonais et le japonisme*. Paris: Maison de la culture du Japon à Paris, 2006.

· Balla, Gabriella, Mónika Bincsik, et al. *Tiffany and Gallé: Art Nouveau Glass*. Budapest: Museum of Applied Arts Budapest, 2007.

· Orant, Esther. *Jugendstil-Art Nouveau-Modern Style*. Hannover: Kestner Museum, 2007.

· *Satsuma, de l'exotisme au japonisme*. Sèvres: Musée national de céramique, 2007.

· Simier, Amélie, et al. *Jean Carriès-La matière de l'étrange*. Paris: Musées et Editions Nicolas Chaudun, 2007.

· *Rêves de Japon: japonisme et arts appliqués*. Sarreguemines: Musées de Sarreguemines, 2008.

· Chong, Alan, Noriko Murai, et al. *Journeys East: Isabella Stewart Gardner and Asia*. Boston: Isabella Stewart Gardner Museum, 2009.

· Munroe, Alexandra, et al. *The Third Mind: American Artists Contemplate Asia, 1860-1989*. New York: Guggenheim Museum, 2009.

· *Japonisme, from Falize to Fabergé: the Goldsmith and Japan*. London: Wartski, 2011.

· Weisberg, Gabriel P., and Petra ten-Doesschate Chu. *The Orient Expressed: Japan's Influence on Western Art, 1854-1918*. Jackson: Mississippi Museum of Art, 2011.

· *Un goût d'Extrême-Orient. Collection Charles Cartier-Bresson*. Nancy: Musée des Beaux-Arts de Nancy, 2011.

· *Giapponismo, Suggestioni dell'Estremo Oriente dai Macchiaioli agli anni Trenta*. Firenze: Palazzo Pitti, 2012.

· *Japonismes*. Paris: Musée national des arts asiatiques-Guimet, 2014.

· *Japonisme in Czech Art*. Prague: National Gallery in Prague, 2014.

· *Le bouddhisme de Madame Butterfly: le japonisme bouddhique*. Genève: Musée d'ethnographie, 2015-2016.

· *Japan's Love for Impressionism*. Bonn: Bundeskunsthalle, 2015-2016.

· Gellér, Katalin, and Mirjam Dénes. *Japonisme in Hungarian Art: Japonizmus a magyar művészetben*. Budapest, 2016.

· Weisberg, Gabriel P., Anna-Maria von Bonsdorff, et al. *Japanomania in the Nordic Countries, 1875-1918*. Brussels: Mercatorfonds, 2016.

· *À l'aube du Japonisme. Premiers Contacts entre La France et le Japon au XIXe siècle*. Paris: Maison de la culture du Japon à Paris, 2017.

· Green, Nancy E., and Christopher Reed, eds. *JapanAmerica: Points of Contact, 1876-1970*. Ithaca, NY: Herbert F. Johnson Museum of Art, Cornell University; Sacramento, CA: Crocker Art Museum, 2017.

· *Japonismes impressionnismes*. Giverny: Musée des Impressionnismes Giverny, 2018.

· *Japon-Japonismes*. Paris: MAD, 2018.

· *Paul Jacoulet, un artiste voyageur en Micronésie*. Paris: Musée du quai Branly, 2013.

· *Vagues de renouveau: Estampes japonaises modernes 1900-1960*. Paris: Fondation Custodia, 2018.

· Nikles van Osselt, Estelle. *Asia Chic: The Influence of Japanese and Chinese Textiles on the Fashions of the Roaring Twenties*. Milan: 5 Continents Editions Srl, 2019.

· Jackson, Anna. *Kimono: Kyoto to Catwalk*. London: Victoria & Albert Museum, 2020

・『KATAGAMI Style』三菱一号館美術館、京都国立近代美術館、三重県立美術館　2012
・『生誕130年　川瀬巴水』千葉市美術館　2013
・『フランス印象派の陶磁器1866-1886──ジャポニスムの成熟』パナソニック汐留美術館他　2013
・『没後100年　徳川慶喜』松戸市戸定歴史館、静岡市美術館　2013
・『ボンジュール、ジャポン──ゆかしくカワイイ、和のかたちと風景』北区飛鳥山博物館　2013
・『板谷波山展』茨城県陶芸美術館　2013
・『ボストン美術館　華麗なるジャポニスム展──印象派を魅了した日本の美』世田谷美術館他　2014
・『ホイッスラー展』京都国立近代美術館、横浜美術館　2014
・『アール・ヌーヴォーの装飾磁器──ヨーロッパ名窯美麗革命！』岐阜県現代陶芸美術館　2015
・『画鬼・暁斎 KYOSAI ──幕末のスター絵師と弟子コンドル展』三菱一号館美術館　2015
・『ドラッカー・コレクション──珠玉の水墨画　「マネジメントの父」が愛した日本の美』千葉市美術館 2015
・『ビアズリーと日本』宇都宮美術館他　2015-2016
・『美術工芸の半世紀　明治の万国博覧会展［Ⅰ］デビュー』久米美術館　2015
・『ガレの庭──花々と声なきものたちの言葉』東京都庭園美術館　2016
・『美術工芸の半世紀　明治の万国博覧会展［Ⅱ］さらなる挑戦』久米美術館　2016
・『没後100年　宮川香山』サントリー美術館、大阪市立東洋陶磁美術館、瀬戸市美術館　2016
・『ようこそ日本へ──1920-1930年代のツーリズムとデザイン』東京国立近代美術館　2016
・『よみがえれ！シーボルトの日本博物館』国立歴史民俗博物館　2016
・『美術工芸の半世紀　明治の万国博覧会展［Ⅲ］新たな時代へ』久米美術館　2017
・『北斎とジャポニスム── HOKUSAI が西洋に与えた衝撃』国立西洋美術館　2017
・『ゴッホ展　巡りゆく日本の夢』東京都美術館　2017
・『絵本はここから始まった ウォルター・クレインの本の仕事』滋賀県立近代美術館、千葉市美術館 2017
・『エミール・ガレ──自然の蒐集』ポーラ美術振興財団ポーラ美術館　2018
・『ウィーン万国博覧会──産業の世紀の幕開け』たばこと塩の博物館　2018
・『林忠正──ジャポニスムを支えたパリの美術商』国立西洋美術館　2019
・『みんなのミュシャ ミュシャからマンガへ──線の魔術』Bunkamura ザ・ミュージアム　2019
・『クリムト展　ウィーンと日本1900』東京都美術館　2019
・『神業ニッポン　明治のやきもの　幻の横浜焼・東京焼展』横浜髙島屋ギャラリー、兵庫陶芸美術館他 2019-2021
・『ジャポニスムからアール・ヌーヴォーへ──ブダペスト国立工芸美術館名品展』パナソニック汐留美術館　2020
・『ミュシャと日本　日本とオルリク』静岡市美術館　2020
・『没後70年　吉田博』東京都美術館　2021
・『ジャポニスム──世界を魅了した浮世絵』千葉市美術館　2022

［国外］
・Monjaret, Patricia, et Marc Ducret. *Passion du grès. L'école de Carriès 1888-1914*. Gingins: Fondation Neumann, 2000.
・Kopplin, Monica, ed. *Les Laques du Japon. Collections de Marie-Antoinette*. Paris: Réunion des musées nationaux, 2001.
・*Monet and Japanese Screen Painting*. Canberra: National Gallery of Australia, 2001.
・Weisberg, Gabriel P., Edwin Becker, and Evelyne Posseme, eds. *The Origins of L'art Nouveau: The*

・Séguéla, Matthieu. *Clemenceau ou la tentation du Japon.* Paris: CNRS Editions, 2014.
・Sueyoshi, Amy. *Queer Compulsions: Race, Nation, and Sexuality in the Affairs of Yone Noguchi.* Honolulu: University of Hawai'i Press, 2012.
・de Waal, Edmund. *The Hare with Amber Eyes: A Hidden Inheritance.* New York: Farrar, Straus and Giroux, 2010.

[復刻版・史料集]

・エドモン・ド・ゴンクール著、隠岐由紀子訳『歌麿』平凡社（東洋文庫745）　2005
・エドモン・ド・ゴンクール著、隠岐由紀子訳『北斎』平凡社（東洋文庫897）　2019
・木々康子編、高頭麻子訳『林忠正宛書簡・資料集』信山社　2003
・和田博文監修『ライブラリー・日本人のフランス体験』全4期21巻　柏書房　2009-2011
・馬渕明子監修『ジャポニスムの系譜』エディション・シナプス　1999〜（欧米における日本文化受容に関連するその他の復刻版については、出版社HPを参照）
・Beillevaire, Patrick. *Le Voyage au Japon: anthologie de textes français, 1858-1908.* Paris: Robert Laffont, 2001.

■展覧会図録（年順）■

[国内]

・『岡倉天心とボストン美術館』名古屋ボストン美術館　1999-2000
・『アール・デコと東洋　1920-30年代　パリを夢みた時代』東京都庭園美術館　2000
・『川上音二郎と1900年パリ万国博覧会展』福岡市博物館　2000
・『ジャポニスム——世紀末から　西洋のなかの日本』うらわ美術館他　2000
・『ドイツ陶芸の100年——アール・ヌーヴォーから現代まで』東京国立近代美術館他　2000
・『ナビ派と日本』新潟県立近代美術館　2000
・『万国博覧会と近代陶芸の黎明』京都国立近代美術館他　2000
・『アール・ヌーヴォー展』東京都美術館他　2001
・『ルネ・ラリック　1860-1945』京都国立近代美術館　2001
・『パリ—ロンドン—東京　水の情景とジャポニスム』ニューオータニ美術館　2001
・『クリストファー・ドレッサーと日本』郡山市立美術館　2002
・『パリ1900——ベル・エポックの輝き』東京都庭園美術館　2003
・『ポール・ジャクレー』横浜美術館　2003
・『万国博覧会の美術　世紀の祭典——パリ・ウィーン・シカゴ万博に見る東西の名品』東京国立博物館　2004
・『ゴットフリート・ワグネルと万国博覧会』愛知県陶磁資料館　2004
・『日本のアール・ヌーヴォー1900-1923——工芸とデザインの新時代』東京国立近代美術館　2005
・『ジャポニスムのテーブルウエア——西洋の食卓を彩った"日本"』パナソニック汐留美術館　2007
・『ガレとジャポニスム』サントリー美術館　2008
・『フランスが夢見た日本——陶器に写した北斎、広重』東京国立博物館　2008
・『ペリー＆ハリス——泰平の眠りを覚ました男たち』江戸東京博物館　名古屋ボストン美術館　2008
・『ジョルジュ・ビゴー　碧眼の浮世絵師が斬る明治』東京都写真美術館　2009
・『よみがえる浮世絵——うるわしき大正新版画』東京都江戸東京博物館　2009
・『もてなす悦び展——ジャポニスムのうつわで愉しむお茶会』三菱一号館美術館　2011
・『シャルロット・ペリアンと日本』神奈川県立近代美術館他　2011
・『生誕130年　橋口五葉』千葉市美術館　2011

・de Gruchy, John Walter. *Orienting Arthur Waley: Japonism, Orientalism, and the Creation of Japanese Literature in English*. Honolulu: University of Hawai'i Press (new edition), 2003.
・Kawakami, Akane. *Travellers' Visions: French Literary Encounters with Japan*, 1881-2004. Liverpool: Liverpool University Press, 2005.
・Zheng, Jianqing, ed. *The Other World of Richard Wright: Perspectives on His Haiku*. Jackson, Mississippi: University of Mississippi Press, 2011.

［宗教・思想・文化全般・その他］
・石井元章『明治期のイタリア留学——文化受容と語学習得』吉川弘文館　2017
・井戸桂子『碧い眼に映った日光——外国人の日光発見』下野新聞社　2015
・野田研一編『〈日本幻想〉表象と反表象の比較文化論』ミネルヴァ書房　2015
・山田奨治『禅という名の日本丸』弘文堂　2005
・Basch, Sophie. *Souvenir des Dardanelles. Les céramiques de Çanakkale, des fouilles de Schliemann au japonisme*. Bruxelles: Académie royale de Belgique, 2020.
・Eng, David L. *Racial Castration: Managing Masculinity in Asian America*. Durham, NC: Duke University Press, 2001.
・Hottner, Wolfgang, and Henning Trüper. *Japonismen der Theorie*. Wien; Berlin: Turia + Kant, 2021.
・Snodgrass, Judith. *Presenting Japanese Buddhism to the West: Orientalism, Occidentalism, and the Columbian Exposition*. Chapel Hill, NC and London: The University of North Carolina Press, 2003.
・Sueyoshi, Amy. *Discriminating Sex: White Leisure and the Making of the American "Oriental."* Urbana, Chicago, and Springfield: University of Illinois Press, 2018.
・Tweed, Thomas A. *The American Encounter with Buddhism, 1844-1912: Victorian Culture and the Limits of Dissent*. Chapel Hill: University of North Carolina Press, 2000.
・Yoshihara, Mari. *Embracing the East: White Women and American Orientalism*. New York: Oxford University Press, 2003.

［個別研究・評伝］
・大久保美春『フランク・ロイド・ライト——建築は自然への捧げ物』ミネルヴァ書房　2008
・木々康子『林忠正——浮世絵を越えて日本美術のすべてを』ミネルヴァ書房　2009
・北尾次郎ルネサンスプロジェクト、西脇宏『北尾次郎とジャポニスム』北尾次郎ルネサンスプロジェクト　2017
・佐野真由子『オールコックの江戸』中央公論新社　2003
・清水恵美子『岡倉天心の比較文化史的研究——ボストンでの活動と芸術思想』思文閣出版　2012
・鈴木禎宏『バーナード・リーチの生涯と芸術』ミネルヴァ書房　2006
・ドウス昌代『イサム・ノグチ——宿命の越境者〈上〉〈下〉』講談社　2000 & 2003
・堀まどか『「二重国籍」詩人 野口米次郎』名古屋大学出版会　2012
・Birchall, Diana. *Onoto Watanna: The Story of Winnifred Eaton*. Urbana, IL: University of Illinois Press, 2001.
・Guth, Christine M. E. *Longfellow's Tattoos: Tourism, Collecting, and Japan*. Seattle and London: University of Washington Press, 2004.
・Marx, Edward. *Yone Noguchi: The Stream of Fate, Volume One: The Western Sea*. Santa Barbara, CA: Botchan Books, 2019.
・Rodner, William S. *Edwardian London through Japanese Eyes: The Art and Writings of Yoshio Markino, 1897-1915*. Leiden: Brill, 2012.

・野呂田純一『幕末・明治の美意識と美術政策』宮帯出版社　2015
・林忠正シンポジウム実行委員会編『林忠正──ジャポニスムと文化交流』ブリュッケ　2007
・藤原隆男『明治前期日本の美術伝習と移転──ウィーン万国博覧会の研究』丸善プラネット　2016
・安松みゆき『ナチス・ドイツと〈帝国〉日本美術──歴史から消された展覧会』吉川弘文館　2016
・Aitken, Geneviève, and Marianne Delafond. *La collection d'estampes japonaises de Claude Monet*. Lausanne: Bibliothèque des arts, 2013.
・Arrowsmith, Richard Rupert. *Modernism and the Museum: Asian, African, and Pacific Art and the London Avant-Garde*. New York: Oxford University Press, 2011.
・Chang, Ting. *Travel, Collecting, and Museums of Asian Art in Nineteenth-Century Paris*. London and New York: Routledge, 2013.
・Emery, Elizabeth. *Reframing Japonisme: Women and the Asian Art Market in Nineteenth-Century France, 1853-1914*. London: Bloomsbury Visual Arts, 2020.
・Irvine, Gregory, et al. *Japonisme and the Rise of the Modern Art Movement: The Arts of the Meiji Period, with Superlative Examples from the Khalili Collection*. New York: Thames & Hudson, 2013.
・Maucuer, Michel, *Céramiques japonaises. Un choix dans les collections du musée Cernuschi*. Paris: Paris musées, 2009.
・Put, Max. *Plunder and Pleasure: Japanese Art in the West 1860-1930*. Leiden: Hotei Publishing, 2020.
・Uhlenbeck, Chris, et al. *Japanese Prints: the Collection of Vincent van Gogh*. London: Thames & Hudson, 2018.

[音楽・演劇・映画・写真・マンガ]
・岩本憲児編『日本映画の海外進出──文化戦略の歴史』森話社　2015
・神山彰編『演劇のジャポニスム（近代日本演劇の記憶と文化5）』森話社　2017
・馬渕明子『舞台の上のジャポニスム──演じられた幻想の〈日本女性〉』NHK出版　2017
・Miyao Daisuke. *Japonisme and the Birth of Cinema*. Durham, NC: Duke University Press, 2020.
・Roumaniere, Nicole Coolidge, and Hirayama Mikiko, eds. *Reflecting Truth: Japanese Photography in the Nineteenth Century*. Amsterdam: Hotei Publishing, 2004.
・Schodt, Frederik L. "The View from North America: Manga as Late-Twentieth-Century Japonisme?" in *Manga's Cultural Crossroads*, edited by Jaqueline Berndt and Bettina Kümmerling-Meibauer. New York: Routlegde, 2013.
・Van Rij, Jan. *Madame Butterfly: Japonisme, Puccini, & the Search for the Real Cho-Cho-San*. Berkeley: Stone Bridge Press, 2001.
・Weisenthal, Jonathan, Sherrill Grace, Melinda Boyd, et al, eds. *A Vision of the Orient: Texts, Intertexts, and Contexts of Madame Butterfly*. Toronto, Buffalo, and London: University of Toronto Press, 2006.

[文学・文芸]
・宇沢美子『ハシムラ東郷──イエローフェイスのアメリカ異人伝』東京大学出版会　2008
・金子美都子『フランス二〇世紀詩と俳句──ジャポニスムから前衛へ』平凡社　2015
・柴田依子『和歌と俳句のジャポニスム』角川文化振興財団　2018
・鈴木暁世『越境する想像力──日本近代文学とアイルランド』大阪大学出版会　2014
・羽田美也子『ジャポニスム小説の世界　アメリカ編』彩流社　2005
・吉川順子『詩のジャポニスム──ジュディット・ゴーチエの自然と人間』京都大学学術出版会　2012
・Genova, Pamela A. *Writing Japonisme: Aesthetic Translation in Nineteenth-Century French Prose*. Evanston: Northwestern University Press, 2016.

[陶芸・応用美術・商業美術・デザイン・テキスタイル他]
・今井祐子『陶芸のジャポニスム』名古屋大学出版会　2016
・木田拓也『工芸とナショナリズムの近代――「日本的なもの」の創出』吉川弘文館　2014
・久保修『切り絵の世界――紙のジャポニスム　画業40周年記念』東方出版　2012
・鈴木由紀夫監修『明治有田　超絶の美――万国博覧会の時代』世界文化社　2015
・フィリップ・ティエボー（ほか）『エミール・ガレ――その陶芸とジャポニスム』平凡社　2003
・廣瀬緑『アール・ヌーヴォーのデザイナー M. P. ヴェルヌイユと日本』クレオ　2013
・深井晃子『きものとジャポニスム――西洋の眼が見た日本の美意識』平凡社　2017
・深井晃子、他『ヨーロッパに眠る「きもの」――ジャポニスムからみた在欧美術館調査報告』東京美術　2017
・松原史『刺繍の近代――輸出刺繍の日欧交流史』思文閣出版　2021
・松村恵理『壁紙のジャポニスム』思文閣出版　2002
・森岡督行『BOOKS ON JAPAN 1931-1972 日本の対外宣伝グラフ誌』ビー・エヌ・エヌ新社　2012
・山根郁信編『ガレとラリックのジャポニスム（別冊太陽）』平凡社　2016
・Gere, Charlotte, and Lesley Hoskins. *The House Beautiful: Oscar Wilde and the Aesthetic Interior.* London: Lund Humphries, 2000.

[建築・造園]
・新見隆『空間のジャポニスム――建築・インテリアにおける日本趣味』LIXIL 出版　2001
・J. Sakakura Architecte Paris-Tokyo 実行委員会編『坂倉準三〈パリ万国博覧会日本館〉』建築資料研究社　2019
・谷川正己『フランク・ロイド・ライトの日本――浮世絵に魅せられた「もう一つの顔」』光文社新書　2004
・Brown, Kendall H. *Quiet Beauty: The Japanese Gardens of North America.* Tokyo, Rutland, VT, and Singapore: Tuttle Publishing, 2013.
・Cluzel, Jean-Sébastien, ed. *Le japonisme architectural en France, 1550-1930.* Paris: Éditions Faton, 2018.
・Meech, Julia. *Frank Lloyd Wright and the Art of Japan: The Architect's Other Passion.* New York: Harry N. Abrams, 2001.

[美学・美術史]
・伊藤氏貴『美の日本――「もののあはれ」から「かわいい」まで』明治大学出版会　2018
・稲賀繁美『日本美術史の近代とその外部』放送大学教育振興会　2018
・稲賀繁美編『東洋意識――夢想と現実のあいだ』ミネルヴァ書房　2012
・島本浣、加須屋誠編『美術史と他者』晃洋書房　2000
・南明日香『国境を越えた日本美術史――ジャポニスムからジャポノロジーへの交流誌1880-1920』藤原書店　2015

[博覧会・美術館・コレクション・美術商]
・小山ブリジット『夢見た日本――エドモン・ド・ゴンクールと林忠正』平凡社　2006
・朽木ゆり子『ハウス・オブ・ヤマナカ――東洋の至宝を欧米に売った美術商』新潮社　2011
・國雄行『博覧会と明治の日本』吉川弘文館　2010
・佐野真由子編『万国博覧会と人間の歴史』思文閣出版　2015
・寺本敬子『パリ万国博覧会とジャポニスムの誕生』思文閣出版　2017

［美術一般（国別研究）］
・朝倉三枝「ジャン・デュナンと漆のモード」天野知香編『パリⅡ——近代の相克』竹林舎　2015
・上野理恵『ジャポニスムから見たロシア美術』東洋書店　2005
・小野文子『美の交流——イギリスのジャポニスム』技報堂出版　2008
・小野文子「ジャポニスム」山口惠里子編『ロンドン——アートとテクノロジー』竹林舎　2014
・粂和沙『美と大衆——ジャポニスムとイギリスの女性たち』ブリュッケ、星雲社　2016
・白石美雪「ジョン・ケージと東洋、そして日本」田中正之編『ニューヨーク——錯乱する都市の夢と現実』竹林舎　2017
・瀧井直子「世紀転換期のニューヨークの日本人作家たち」田中正之編『ニューヨーク——錯乱する都市の夢と現実』竹林舎　2017
・谷田博幸『唯美主義とジャパニズム』名古屋大学出版会　2002
・デランク・クラウディア『ドイツにおける日本＝像——ユーゲントシュティールからバウハウスまで』思文閣出版　2004
・野村優子『日本の近代美術とドイツ——『スバル』『白樺』『月映』をめぐって』九州大学出版会　2019
・橋本泰幸編著『ジャポニスムと日米の美術教育——濃淡の軌跡』建帛社　2001
・三浦篤編『往還の軌跡——日仏芸術交流の150年』三元社　2013
・リカル・ブル「バルセロナのジャポニスム」木下亮編『バルセロナ——カタルーニャ文化の再生と展開』竹林舎　2017
・Conant, Ellen P., ed. *Challenging Past and Present: The Metamorphosis of Nineteenth-Century Japanse Art*. Honolulu: University of Hawai'i Press, 2006.
・Janicot, Éric. *Le japonisme au Chat noir: art, science et technique*. Paris: Éditions You Feng, 2018.
・Kluczewska-Wójcik, Agnieszka, and Jerzy Malinowski, eds. *Art of Japan, Japanisms and Polish-Japanese Art Relations*. Krakow: Archeobooks, 2012.
・Murai Noriko and Alan Chong, eds. *Inventing Asia: American Perspectives Around 1900*. Boston: Isabella Stewart Gardner Museum, 2014.
・Ono Ayako. *Japonisme in Britain. Whistler, Menpes, Henry, Hornel and Nineteenth-Century Japan*. London: Routlegde, 2003.
・Sakamoto Yasuhiro, Felix Jäger, and Tanaka Jun, eds. *Bilder Als Denkformen: Bildwissenschaftliche Dialoge Zwischen Japan Und Deutschland*. Berlin: De Gruyter, 2020.
・Takagi Yoko. *Japonisme in Fin de Siècle Art in Belgium*. Antwerp: Pandora, 2002.
・Winther-Tamaki, Bert. *Art in the Encounter of Nations: Japanese and American Artists in the Early Postwar Years*. University of Hawai'i Press, 2001.

［絵画］
・稲賀繁美『絵画の臨界——近代東アジア美術史の桎梏と命運』名古屋大学出版会　2014
・圀府寺司監修・著『「ゴッホの夢」美術館——ポスト印象派の時代と日本』講談社　2013
・小林宣之、他『明治初期洋画家の留学とフランスのジャポニスム』水声社　2019
・下原美保編著『近世やまと絵再考——日・英・米それぞれの視点から』ブリュッケ　2013
・野上秀雄『日本美術を愛した蝶——ホイッスラーとジャポニスム』文沢社　2017
・三浦篤著『移り棲む美術——ジャポニスム、コラン、日本近代洋画』名古屋大学出版会　2021
・宮崎克己『西洋絵画の到来——日本人を魅了したモネ、ルノワール、セザンヌなど』日本経済新聞出版社　2008
・Moscatiello, Manuela. *Le japonisme de Giuseppe De Nittis. Un peintre italien en France à la fin du XIXe siècle*. Bern: Peter Lang, 2011.

参考文献

　ここでは2000年から発表されたジャポニスム関連の書籍と展覧会図録の一部を掲載する。日本語で出版されたものを主とし、欧文では英語と仏語を中心に、独語と伊語の文献も一部含めた。世界的に研究が広がり深まるなかで、関連文献は増え続けており、紙幅の都合上、様々な学会誌に掲載された論文の掲載は割愛せざるを得なかった。代わりにジャポニスム研究に特化した以下の学術誌3冊を紹介しておく。
（各号の目次は HP を参照）：
・ジャポニスム学会会報『ジャポニスム研究』20号（2000）～
　学会 URL: https://japonisme-studies.jp/ja/
　　　*付記：33号（2013）から日英完全バイリンガル化されている。
・ジャポニスム学会編『ジャポニスム研究　別冊』33号（2013）～38号（2018）（2011年と2012年は『畠山公開シンポジウム報告書』として発行）
　学会 URL: https://japonisme-studies.jp/ja/
・*Journal of Japonisme*. Leiden: Brill, Vol. 1 (2016) ～
　ジャーナル URL: https://brill.com/view/journals/joj/joj-overview.xml
図書館の検索エンジンなどを活用して、参考文献に含むことができなかった論文の研究成果も参照していただきたい。なおジャポニスム学会の HP にも参考文献を掲載していくので参照されたい。
　2000年以前に出版された書籍や図録は『ジャポニスム入門』（思文閣出版、2000年）の巻末に収録された参考文献を参照されたい。

■書籍■

［ジャポニスム一般・概論］
・柴崎信三『「日本的なもの」とは何か――ジャポニスムからクール・ジャパンへ』筑摩書房　2015
・東田雅博『ジャポニスムと近代の日本』山川出版社　2017
・沼田英子『かわいいジャポニスム』東京美術　2017
・馬渕明子「ジャポニスムにおける女性像」鈴木杜幾子編著『西洋美術：作家・表象・研究――ジェンダー論の視座から』ブリュッケ　2017
・宮崎克己『ジャポニスム――流行としての「日本」』講談社　2018
・Bru, Ricard. *Erotic Japonisme: The Influence of Japanese Sexual Imagery on Western Art.* Amsterdam: Hotei Publishing, 2014.
・Clark, John. *Japanese Exchanges in Art, 1850s to 1930s with Britain, Continental Europe, and the USA: Papers and Research Materials.* Sydney: Power Publications, 2001.
・Guth, Christine M. E.. *Hokusai's Great Wave: Biography of a Global Icon.* Honolulu: University of Hawai'i Press, 2015.
・Lambourne, Lionel. *Japonisme: Cultural Crossings Between Japan and the West.* London: Phaidon Press, 2007.
・Napier, Susan J. *From Impressionism to Anime: Japan as Fantasy and Fan Cult in the Mind of the West.* New York: Palgrave Macmillan, 2007.
・Plaud-Dilhuit, Patricia. *Territoires du japonisme.* Rennes: Pur Éditions, 2014.
・Reed, Christopher. *Bachelor Japanists: Japanese Aesthetics & Western Masculinities.* New York: Columbia University Press, 2017.
・Reyns-Chikuma, Chris. *Images du Japon en France et ailleurs: entre japonisme et multiculturalisme.* Paris: L'Harmattan, 2005.

事項索引

15

人名索引

Bloomsbury, 2021).

＊藤 原 貞 朗（ふじはら・さだお）

大阪大学大学院文学研究科博士後期課程退学．修士（文学）．茨城大学人文社会科学部教授，五浦美術文化研究所所長．

『オリエンタリストの憂鬱——植民地主義時代のアンコール遺跡の考古学とフランスの東洋学者』（めこん，2008年），『山下清と昭和の美術——「裸の大将」の神話を超えて』（共著，名古屋大学出版会，2014年），「天心の子どもたち」（井上章一編『学問をしばるもの』思文閣出版，2017年）．

近 藤　　学（こんどう・がく）

翻訳（美術史・美術批評）．

共訳に，ハル・フォスターほか著『Art since 1900——図鑑1900年以後の芸術』（東京書籍，2019年），イヴ＝アラン・ボワ，ロザリンド・E・クラウス『アンフォルム——無形なものの事典』（月曜社，2011年）など．論文に "La Volonté du tableau," in *Matisse, comme un roman*, ed. Aurélie Verdier (Paris: Centre Georges Pompidou, 2020) など．

出版, 2017年).

石 井 元 章 (いしい・もとあき)
東京大学大学院人文社会系研究科基礎文化研究専攻美術史学専門分野（文学博士）, 高等師範学校大学院
文哲コース（文学博士）. 大阪芸術大学芸術学部教授.
『ヴェネツィアと日本——美術をめぐる交流』（ブリュッケ, 1999年）, 『明治期のイタリア留学——文化受
容と語学習得』（吉川弘文館, 2017年）, 『近代彫刻の先駆者　長沼守敬——資料と研究』（中央公論美術出
版, 2022年）.

木 田 拓 也 (きだ・たくや)
早稲田大学第一文学部卒業. 博士（文学）. 武蔵野美術大学教授.
『工芸とナショナリズムの近代——「日本的なもの」の創出』（吉川弘文館, 2014年）, 『越境する日本人
——工芸家が夢見たアジア1910s-1945』（東京国立近代美術館, 2012年）, 『ようこそ日本へ——1920-30年
代のツーリズムとデザイン』（東京国立近代美術館, 2016年）.

中 地　 幸 (なかち・さち)
オハイオ大学大学院博士号（英文学）. 都留文科大学文学部・大学院文学研究科教授.
The Other World of Richard Wright: Perspectives on His Haiku（共著, University Press of Mississippi,
2011）, 『レオニー・ギルモア——イサム・ノグチの母の生涯』（共訳, 彩流社, 2014年）, 『アジア系トラ
ンスボーダー文学——アジア系アメリカ文学研究の新地平』（共著, 小鳥遊書房, 2021年）.

ソフィー・バッシュ (Sophie Basch)
ブリュッセル自由大学哲学文学博士. 専門はフランス文学. ソルボンヌ大学教授.
Les sublimes portes: d'Alexandrie à Venise parcours littéraire dans l'Orient fin de siècle (Honoré
Champion, 2004), Rastaquarium: Marcel Proust et le "modern style": Arts décoratifs et politique dans A
la recherche du temps perdu (Brepols, 2014).

橋 本 順 光 (はしもと・よりみつ)
ランカスター大学 Ph. D.（歴史学）. 大阪大学文学研究科教授.
「和辻哲郎の「江戸城」発見——「城」（1935）における濠と高層建築の対比」（法政大学江戸東京研究セ
ンター編『風土（Fûdo）から江戸東京へ』法政大学出版局, 2020年）, 『万国風刺漫画大全』第4期全3
巻（編著, エディション・シナプス, 2020年）, 「日本美術の西欧への衝撃——ジャポニズムの誕生」（『国
文学　解釈と教材の研究』50巻1号, 2005年）.

＊高 馬 京 子 (こうま・きょうこ)
大阪大学言語文化研究科博士後期課程修了（言語文化学博士）. 明治大学情報コミュニケーション学部専
任教授.
『越境する文化・コンテンツ・想像力』（共編著, ナカニシヤ出版, 2018年）, 『越境するファッション・ス
タディーズ』（共編著, ナカニシヤ出版, 2021年）, "Kawaii Fashion Discourse in the 21st century" in
Rethinking Fashion Globalization (edited by Sarah Cheang, Erica de Greef and Yoko Takagi,

執筆者紹介(収録順，＊は編集委員)

＊高 木 陽 子(たかぎ・ようこ)
ブリュッセル自由大学文学部博士課程修了．考古学芸術学博士．文化学園大学服装学部教授，大学院生活環境学研究科教授．
Takagi Yoko. *Japonisme in Fin de Siècle Art in Belgium* (Antwerp: Pandora, 2002), Sarah Cheang, Erica de Greef and Yoko Takagi eds. *Rethinking Fashion Globalization* (London: Bloomsbury Visual Arts, 2021),『越境するファッション・スタディーズ』(共編著，ナカニシヤ出版，2021年).

＊村 井 則 子(むらい・のりこ)
ハーバード大学大学院博士号(美術史)．上智大学准教授．
Journeys East: Isabella Stewart Gardner and Asia (Isabella Stewart Gardner Museum, 2009), *Beyond Tenshin: Okakura Kakuzo's Multiple Legacies* (*Review of Japanese Culture and Society*, Vol. 24),『日本文学の翻訳と流通』(共編著，勉誠出版，2018年).

稲 賀 繁 美(いなが・しげみ)
パリ第7大学博士課程修了．東京大学大学院比較文学比較文化専攻博士課程単位取得退学．京都精華大学教授，放送大学客員教授，国際日本文化研究センター・総合研究大学院大学・名誉教授．
『矢代幸雄——美術家は時空を超えて』(ミネルヴァ書房，2022年),『映しと移ろい——文化伝播の器と蝕変の実相』(編著，花鳥社，2019年),『接触造形論——触れ合う魂・紡がれる形』(名古屋大学出版会，2016年).

グレッグ・トーマス(Greg M. Thomas)
ハーバード大学大学院博士号(美術史)．香港大学教授．
Art and Ecology in Nineteenth-Century France: The Landscapes of Théodore Rousseau (Princeton UP, 2000), *Impressionist Children: Childhood, Family, and Modern Identity in French Art* (Yale UP, 2010).

南 明 日 香(みなみ・あすか)
早稲田大学大学院文学研究科博士後期課程修了．フランス国立東洋言語文明研究院(INALCO)博士号取得 Ph. D.(文学)．相模女子大学学芸学部教授．
『荷風と明治の都市景観』(三省堂，2009年),『国境を越えた日本美術史——ジャポニスムからジャポノロジーへの交流誌1880-1920』(藤原書店，2015年),『パリ装飾芸術美術館浮世絵版画展1909～1914全図録集成　別冊解説』(Edition Synapse, 2018年).

馬 渕 明 子(まぶち・あきこ)
東京大学大学院人文科学研究科美術史専攻博士課程中退．文学修士．日本女子大学名誉教授．
『美のヤヌス——テオフィール・トレと19世紀美術批評』(スカイドア，1992年),『ジャポニスム——幻想の日本』(ブリュッケ，1997年),『舞台の上のジャポニスム——演じられた幻想の〈日本女性〉』(NHK

ジャポニスムを考える
――日本文化表象をめぐる他者と自己

2022(令和4)年4月15日発行

編　者　ジャポニスム学会

発行者　田中　大

発行所　株式会社　思文閣出版

　　　　〒605-0089 京都市東山区元町355

　　　　電話 075-533-6860

装　幀　上野かおる装幀室

印　刷
製　本　株式会社 思文閣出版 印刷事業部